어디서
어떻게
책 만들기

어디서 어떻게 책 만들기

2000년 1월 10일 초판 발행 · 2022년 1월 27일 5판 2쇄 발행 · **지은이** 김진섭 · **펴낸이** 안미르
크리에이티브 디렉터 안마노 · **편집** 백은정 주상아 이연수(5판) · **디자인** 땡스북스스튜디오
김민영(5판) · **부록구성** 김민영 이연수 · **영업관리** 황아리 · **제작** 세걸음
종이 백상지 100g/m², 시로에코 샌드 120g/m², 아르떼 UW 230g/m²
글꼴 SM신신명조10, SM신중고딕 Yoon가변, 윤고딕300Std

안그라픽스
주소 우 10881 경기도 파주시 회동길 125-15 · **전화** 031.955.7755 · **팩스** 031.955.7744
이메일 agbook@ag.co.kr · **웹사이트** www.agbook.co.kr · **등록번호** 제2-236(1975.7.7)

ISBN 979-11-6823-001-9 (93600)

제대로
책을 만들고 싶은
모두를 위한

어디서
어떻게
책 만들기

김진섭 지음

안그라픽스

아날로그로 더 큰 꿈을 꾼다

2000년대 초 출판계 화두는 e북(전자책)이었습니다. 앞으로 아날로그 책은 사라질 거라며 미래의 책을 준비해야 한다는 사람들의 목소리가 세상을 온통 채웠습니다. 그 예측은 양치기 소년의 외침이 되고 말았지만, 오늘날 다시 한 번 출판 시장은 디지털을 향한 변화의 물결로 넘실대고 있습니다.

이번만은 진짜인 것이, 이미 우리는 기존의 출판과 새로운 디지털 출판이 공존하는 시대에 살고 있습니다. 나아가 아날로그 방식의 출판 방식을 완전히 버리고, 디지털 플랫폼 위에서 구독할 수 있는 e북 콘텐츠만으로 발행되는 책도 발행됩니다. 출판이 진정 새로운 시장에 진입했다는 의미입니다.

반면 출판 제작 환경은 암울합니다. 디지털화로 이미 많은 분야의 일자리가 사라졌습니다. DTP 분야에서는 기존 출판 과정의 일부가 더욱 빠르게 소멸하고 있습니다. 스튜디오라는 공간 자체는 변함이 없다지만 아날로그 대신 디지털 환경으로 바뀌었고, 그에 따라 필름 현상 및 사진 인화라는 과정과 그에 종사하던 직업이 사라졌습니다. 이른바 출력소라고 부르는 업체도 아직 남아 있지만 예전처럼 인쇄판용 필름(인쇄판용)을 출력하는 일은 더 이상 하지 않습니다. 그 필름으로 인쇄 교정지를 찍던 업체나 전문가도 희귀해졌습니다. 드럼 스캔 작업, 필름 작업(소첩, 대첩), 인쇄판 소부 수작업 등의 직업들이 사라지고 있습니다.

인쇄 공정에서도 예전에 인쇄기장, 부기장, 조수 등으로 이루어졌던 팀이 이젠 인쇄기장과 조수로 간소화되었습니다. 배우려는 사람이 없다보니 나이 든 기장이 동년배들과 함께 힘들게 현장을 지키고 있습니다. 전체적으로는 디지털 인쇄의 발전으로 기존 방식의 인쇄 경영이 어려워졌습니다.

이 새로운 디지털 패러다임이 출판과 제작 모두를 힘들고 지치게 만

들었다고 생각합니다. 이런 위기를 넘길 힘이 우리에게 있는지 되돌아보면서 우리 모두는 반성해야 할 것 같습니다. 풍요로운 발전의 시기에는 미래를 위한 준비에 부족했으며, 젊은 후배를 키우기 위한 노력과 시설 자동화, 내부적인 변화나 산업의 단결을 위한 변신 등의 고뇌도 없었습니다. 각자 알아서 자기만의 목표를 위해 달려가기 바빴던 거죠. 이 분야의 일원으로서 저 역시 깊은 반성과 함께 쓰라린 현실의 고통을 감내하고 있습니다.

출판 환경의 변화로 인해 저 또한 출판 제작 컨설팅이라는 본업을 정리했습니다. 본의 아니게 여러 가지 직업 중 하나를 폐업하게 된 것입니다. 시대의 변화에 대처하지 못했다는 것을 고백합니다. 하지만 저는 지금 또 다른 분야로의 도전을 시작했습니다. 출판과는 깊은 관계가 있지만 직접적인 출판 제작과는 관계가 없는, 생기 넘치고 비전 있는 블루오션의 시장을 개척하고 있습니다. 저는 노마드 정신으로 어느 한곳에 정착하지 않고 언제나 새로운 시장을 개척하고 탐구하기 위해 촉각을 세우고 살아가고자 합니다. 그러한 노력의 결과로 저의 새로운 변신은 어느 정도 가시화됐습니다. 나아가 제게는 그 다음의 발걸음도 예정돼 있습니다. 저는 출판 제작이라는 화두를 붙들고 영원히 존재하는 길을 개척하고 싶습니다.

그 모토는 아날로그입니다. 자동화되면서 우리는 촌스럽고 느린 것들을 모두 버렸죠. 어느 한 분야만 그러했던 것이 아니라 사회 전체적으로 옛것을 타파해야 할 '적'으로 규정하는 분위기였습니다. 이제 저는 그런 과거의 물건을 바탕으로 제 인생의 후반전을 시작하려 합니다. 자못 기대되고 흥분되는 일입니다.

그동안 저는 한곳에 정착하지 못하고 참 많이도 옮겨 다녔습니다. 2001년 신사동 가로수길에서 1년, 논현동에서 1년 2개월, 서교동 홍대 근처에서 3년 2개월, 잠원동에서 4년 3개월, 문정동에서 1년 1개월, 다시 종로구 계동에서 2년. 그 모두가 제각기 우리 문화의 한 축을 담당하는 곳들이었습니다. 가끔은 만약 그중 어딘가에 정착했다면 더 좋았을까 생각도 해봅니다. 하지만 후회는 없습니다. 다만 이렇게 많이 옮기다 보니 제 흔적들 또한 많이 버려졌습니다. 나중에 땅을 치고 가슴을 치며 눈물을 흘린 적이 한두 번이 아니었죠. 더 이상 후회하지 않기 위해 저는 창고를 하나 임대해 제 물건들을 보관하기 시작했습니다. 분신과도

같은 수많은 책, 인쇄 제작에 필요한 기계와 도구, 캐비닛과 책장과 책상과 의자와 서랍장 같은 가구, LP와 오디오, 그 밖에 오래되고 잡다한 물건들을 창고에 쟁여두었습니다. 처음엔 너무 넓어 을씨년스러웠던 100평짜리 창고였지만 지금은 바늘 하나 더 꽂을 틈이 없을 정도로 꽉 찼습니다. 이 모두가 저에겐 수중한 물건들입니다.

물건을 버리지 않고 보관하기 시작한 다음에는 오히려 예전과 다른 고민에 빠지기도 했습니다. '내가 이런 짐을 왜 갖고 있을까, 내가 잘하고 있는 건가…' 어깨를 짓누르는 고민에 언젠가는 이 물건들을 정리해 버릴까 진지하게 숙고한 적도 있었죠. 이걸 모두 없애면 시원할 것 같았고, 마음이 가뿐해질 것 같았습니다. 하지만 이것들이 제 인생의 후반전에 든든한 친구가 되어줄 것 같고 저를 다시 열정으로 불태울 불쏘시개가 되어줄 것 같다는 결론을 내렸습니다. 어떤 면에서는 그 짐들이 저를 이제껏 버티게 해준 원동력이기도 합니다.

이제 세상 사람들에게 아주 오래되고, 낡고, 한 시대를 풍미했던 유물을 되돌아볼 여유가 조금이나마 생긴 것 같습니다. 사람들은 제가 가지고 있는 물건들에도 호기심을 갖기 시작했습니다. 그런 물건들의 의미를 알게 된 거죠. 덕분에 저는 제가 오랫동안 꿈꾸던 일 중 하나인 '책 만드는 박물관'을 열 수 있게 됐습니다.

2013년 4월이면 전라북도 완주군 삼례읍에 '삼례문화예술촌'에 '책공방북아트센터'를 세상에 선보였습니다. 이곳도 오래된 창고였지만 많은 사람들을 모실 수 있도록 건물을 리모델링하고 내부도 전시장에 걸맞게 고쳐 오픈하였습니다. 문화적 콘텐츠가 전무한 이곳에서 '기록하지 않는 삶은 사라진다.' 라는 슬로건으로 지역의 기록, 사람의 기록, 사라져가는 것들의 기록으로 2020년 12월 30일까지 나의 청춘을 이곳에서 불태웠죠. 현재는 이곳을 떠나있지만 지금까지 해온 읽는 책에서 경험하는 책으로 나아가기 위해 읽고 쓰고 찍고 책 만드는 공간을 곧 새로운 장소에서 오픈하고자 합니다.

제 작은 소망은 서울 한복판에서 다시 시작합니다. 출판에 관심 있는 젊은이들에게 커다란 꿈과 희망, 비전을 심어주고 싶습니다. 나아가 인쇄 장인들을 모시고 그들이 쌓아온 노하우를 습득할 계획입니다. 여러 출판사와 대학과 연계해 출판 환경의 변화에 대응할 수 있는 시스템을 공유할 것입니다. 그렇게 모은 경험을 뜻있는 젊은이들에게 전수해 출판 제작 기술이 단절되지 않도록 하는 것이 제 목표입니다. 저는 우리 선배들

의 위대한 출판, 인쇄 산업의 맥을 보전할 것입니다. 선배들이 물려준 기계들을 유리 벽 안에 가두어놓고 구경만 하는 게 아니라, 우리 후배들이 계속 사용하면서 찍고 접고 붙여서 책을 만들어 널리 배포할 수 있도록 후학들을 양성할 것입니다.

책공방은 책을 만드는 곳입니다. 다시 한번 책을 통해 꿈을 꾸고 꿈을 기록하고 책을 통해 그 꿈을 실현해보고자 합니다.

21년 만에 『어디서 어떻게 책 만들기』의 특별개정판을 준비했습니다. 출판 제작 현장이 처음 책을 쓸 때와는 많이 달라졌지만 원론적인 부분은 여전히 유효하니 보강하는 수준으로 개정했습니다. 다만 안그라픽스의 실무 프로세스 양식과 최근의 출판 현장 정보를 업데이트하여 내용 전체를 새롭게 추가했습니다. 표지디자인과 도판도 새롭게 변화하였습니다. 적지 않은 세월이 흘렀지만 이 책이 계속 장수해 25년 후에도 새로운 서문을 쓸 수 있기를 기대합니다.

이 책을 위해 안그라픽스에서 특별개정판을 허락해주신 안미르 대표님께 감사드립니다. 안마노 님, 이연수 님, 김민영 님께도 감사드립니다. 끝으로 영원히 함께하시는 사랑의 하나님께 영광의 감사를 드립니다.

2021년 10월 25일
책공방북아트센터에서
김진섭

차례

서문 004

I. 종이

1. 종이의 역사 012
2. 종이 제조 과정 018
3. 종이의 품질 및 특성 026
4. 종이의 종류 및 분류 032
5. 종이의 규격 044
6. 한지 058
7. 종이 관련 업체 066

II. DTP

1. DTP 작업의 흐름과 장치 071
2. DTP 시스템의 하드웨어 073
3. DTP용 소프트웨어 082
4. DTP의 작업 흐름 087
5. 출력 098
6. 교정 111
7. CTP 115
8. 디지털 인쇄 117
9. DTP 관련 업체 128

III. 인쇄

1. 인쇄의 정의 132
2. 인쇄의 역사 134
3. 인쇄의 5요소 142
4. 인쇄 기계의 3형식 144
5. 인쇄 방식 146
6. 볼록판 인쇄 149
7. 평판 인쇄 150
8. 조각 오목판 인쇄 172
9. 그라비어 인쇄 175
10. 인쇄 기계의 종류 177
11. 인쇄판 189
12. 인쇄 잉크 191
13. 특수 인쇄 201
14. 인쇄 관련 업체 211

IV. 제책

1. 제책의 종류 216
2. 제책의 준비 228
3. 양장 제책의 실제 241
4. 무선철 제책 과정 260
5. 중철 제책의 실제 280
6. 제책 관련 업체 288

V. 가공

1. 표면 가공 293
2. 지기 가공 298
3. 래핑 307
4. 스티커 309
5. 가공 관련 업체 312

VI. 제작비

1. 단행본·잡지 기획안 316
2. 편집·제작비 원가 내역 322
3. 견적서 작성법 330
4. 세금계산서 338
5. 어음·수표 341

출판 실무 매뉴얼 345

I.

종이

1. 종이의 역사

2. 종이 제조 과정

3. 종이의 품질 및 특성

4. 종이의 종류 및 분류

5. 종이의 규격

6. 한지

7. 종이 관련 업체

인류가 입으로 옮기는 것보다 더 많은 양의 정보를 편리하게
기록하고 오래도록 남길 수 있는 재료를 탐구하면서 종이의
역사도 함께 시작됐다.

식물성 섬유를 망으로 떠내 만든, 우리가 '종이'라고 부르는
재료가 탄생한 것은 서기 105년 중국에서였다. 그 후로
지금까지 종이는 인쇄·출판의 발달과 함께 지속적으로
발전해온 동시에 그 사용의 폭을 점차 넓혀왔다. 종이는
인류문화에 없어서는 안 될 가장 중요한 재료 중 하나이며,
종이 없는 세상은 상상하기조차 어렵다.

1.

종이의
역사

알타미라 동굴 벽화

알타미라 동굴 벽화는 약 1만 8천
년 전에 그려진 것으로 인류 최초의
기록으로 추정되고 있다. 이로써
인류는 기록을 통한 진정한 역사로의
첫발을 내딛은 것이다.
인류가 지구상에 출현한 것은 1백만
년이나 되었지만 문자를 비롯한
기록 수단을 사용한 것은 6천 년밖에
되지 않았다고 한다.

메소포타미아 지방의 진흙판

기원전 3천 년 말경에 제작된 메소포타미아 지방의 진흙판으로, 오늘날의 사전과 비슷한 내용이 새겨져 있다. 인간이 맨 처음 사용한 기록 재료 중 하나는 무른 찰흙판에 송곳처럼 끝이 뾰족한 것으로 문자를 기록하고 이를 말려 보관한 점토판이었다. 이러한 점토판 문서는 메소포타미아 지역을 중심으로 발달하여 거대한 점토판 도서관이 남아 있을 정도로 찬란한 문명을 꽃피웠다. 진흙판에 글씨를 새기는 필기도구로는 갈대나 나뭇가지 등을 깎아 만든 첨필을 사용했다.

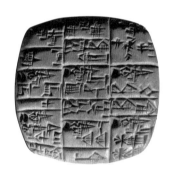

고대 이집트의 파피루스 용지

오늘날의 종이와 가장 유사한 형태로 평가받는 것은 기원전 2천 5백 년경 이집트 나일 강가에서 자라던 갈대 모양의 파피루스Papyrus로 만든 파피루스 용지다. 오늘날 페이퍼Paper의 어원이 된 파피루스 용지는 식물성 섬유를 초지하는 단계로 발전하지는 못했기 때문에 엄밀한 의미의 종이는 아니다. 아래 그림은 파피루스 용지를 만드는 과정이다.

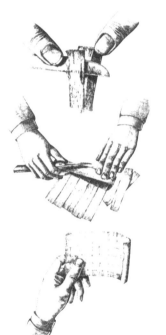

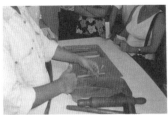

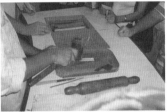

파피루스 용지 제조법 이집트인들은 파피루스 줄기를 얇은 조각으로 자르고 이것을 겹쳐 붙인 다음, 한 켜 위에 다른 켜를 90°돌린 방향으로 덧붙여 건조시켰다. 그리고 전분풀을 이용해 약 20장 정도의 파피루스를 세로로 이어 붙여 3.5–4.5cm 또는 7–8cm 길이의 두루마리 파피루스 용지를 만들었다.

갑골문자

고대 중국 은나라의 수도인
은허殷墟에서는 10만여 개의 갑골
조각이 출토되었다. 이 갑골에는
대체로 붉은색이나 검은색으로 글자가
씌어 있는데, 글자를 쓴 다음에 새긴
것도 있고, 글자를 새긴 후에
붉게 칠한 것도 있다.

타밀 책자

대나무 조각을 문자 기록의 재료로
사용한 것은 중국뿐만이 아니었다.
사진은 인도 남부에서 발견된 타밀
책자의 한 부분으로 대나무 조각을
실로 연결한 후 글을 써넣었다.
고대 인도 지역에서는 이외에도
경전을 기록하는 데 종려나무 잎을
이용하기도 했다.

채륜과 종이

중국 후한 시대(25-220)의
관리 채륜은 최초로 종이를
발명했다고 알려져 있다.
채륜은 이미 그 시대에 퍼져 있던
종이 제작 과정을 체계적으로
수집·정리하여 공식화했다. 그는
그 당시 이미 알려져 있던 과정에다
새로운 소재(낡은 어망, 나무껍질)를
이용하는 방법을 고안해 제지 기술
발달에 큰 업적을 남겼다.

중국의 종이 제조 공정과 종이틀

종이를 만들기 위해서는 먼저 물에 불린 원료를 가마솥에 넣고 삶아 걸쭉한 펄프로 만든다. 다음으로 그 펄프를 통에 담고 종이틀을 이용하여 얇은 섬유막으로 떠낸다. 물기를 빼고 말린 후 종이틀에서 종이를 떼어내면 완성이다. 이러한 제지술은 빠른 속도로 중국 전역에 전파되었다. 그 과정에서 점차 제지 기술이 개량되어 생산량이 늘어나고 지질이 향상되었으며 재료의 종류도 지역에 따라 다양해졌다.

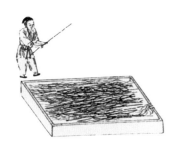

양피지

유럽에서는 중국의 제지술이 전해지기 전까지 기록의 재료로 양피지와 이집트의 파피루스, 중국에서 수입된 귀하고 값비싼 종이를 조금씩 사용하고 있었다. 따라서 제지 기술의 전래는 유럽인들에게는 크나큰 문화 충격이었다. 또한 양피지에 필사를 하던 더디고 힘든 작업이 종이의 보급으로 한결 수월해지고 빨라졌다.

유럽에 전파된 제지 기술

서기 751년에는 유럽의 문화 발전에 지대한 영향을 미친 역사적인 사건이 있었다. 그 사건은 지금의 투르키스탄 지방의 탈라스 강 근처에서 벌어진 당나라와 사라센 제국의 전투였다. 당시 고구려 출신의 장수 고선지가 이끌던 당나라 군대는 탈라스의 전투라 불리는 이 전투에서 크게 패했다. 그때 포로로 잡혀간 고선지의 부하들이 사마르칸트로 이송돼 아라비아인에게 제지술을 전파했다. 사마르칸트의 제지술은 793년에 바그다드로, 960년에 이집트의 카이로로, 1100년에 모로코로, 1151년에는 스페인으로 전파되기에 이른다. 13세기에 이르러서는 유럽의 주요 지역 곳곳에 제지공장이 들어섰다. 하지만 이때까지도 제지 기술 면에서는 크게 진보되지 않았으며 몇 가지 개선된 사항을 제외하고는 중국인들이 종이를 제조하던 방법이 그대로 통용되고 있었다.

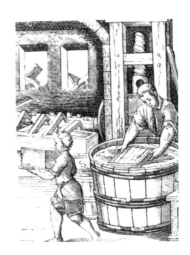

구텐베르크와 구텐베르크 성경

유럽으로 건너간 제지술이 급속도로
발달할 수 있었던 것은 1450년
구텐베르크가 발명한 활자 인쇄에
힘입은 바 크다. 이 기술은 빠른 속도로
유럽 전역에 퍼져 1500년경에는
각국에 2백여 개에 달하는 인쇄소가
생기고 많은 서적이 출판되었다. 당시의
인쇄소는 모두 출판사의 기능까지
겸하고 있었는데, 그 수가 많아짐에
따라 자연히 종이의 수요도 증가했다.

광고지의 등장

이 광고지는 1648년에 발행된 것으로
30년 전쟁의 종결을 알리고 있다.
이 시기부터 종이의 용도는 단지
서적 출판에만 국한되지 않고 모든
기록을 위한 재료까지 발전하게 된다.
따라서 종이 수요 증대에 따른 새로운
제지 제조법의 필요성이 절실히
대두되기 시작했다.

최초의 장망식 초지기

1798년 프랑스의 에르오 제지
공장에서 일하던 니콜라 루이
로베르N. L. Robert는 5년의 연구 끝에
철망을 넓게 편 채로 움직이면서 그물
위에서 종이를 뜨는 장망식 초지기의
모형을 발명하고, 1804년 세계 최초의
장망식 초지기를 제작·운전하는 데
성공했다.
오늘날 초지기의 모태가 된 이 기계는
긴 철망을 사용했기 때문에 후에
장망식 초지기라고 불렸으며,
이 기계로 뜬 종이가 오늘날
양지洋紙의 시초가 되었다. 장망식
초지기의 발명 이후 제지 산업은
비약적인 발전을 거듭했다.

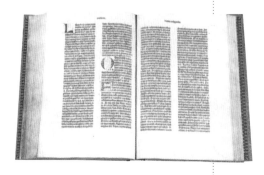

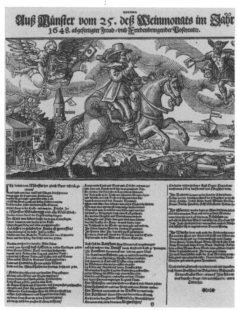

조선시대 종이 봉투와 편지지

우리 민족은 인류 역사상 처음 지료 염색으로 색지를 만들어 사용한 민족으로 기록되고 있다. 또한 세계 역사상 처음으로 종이 봉투를 만들어 사용한 민족이기도 하다.

쇄목 그라인더와 포켓 그라인더

1840년 독일인 켈러F. G. Keller는 최초의 공업용 펄프인 쇄목碎木 펄프 제조법을 발명했다. 뒤이어 1844년에는 염소 펄프법과 쇄목 그라인더가 발명되었고 1860년에는 독일인 펠터Välter가 쇄목기를 완성했다. 1860-1880년대에는 아황산 펄프 등 각종 화학 펄프가 개발되었으며, 1907년에는 캐나다에 최초로 크라프트 펄프 공장이 건설되어 실용화됐다. 이러한 근대적 제지술의 발달은 각종 신제품의 개발을 촉진해 이전보다 훨씬 다양한 종류의 종이가 생산되어 대중화되기에 이르렀다.

우리나라 최초의 제지 공장

1888년 조선은 일본과 제지기계 구매 계약을 체결했고 이 계약에 따라 두 대의 환망식 초지기가 수입되어 용산의 전환국 조지소에 설치되었다. 고종 39년(1902)부터 지폐 용지를 생산하기 시작한 이 공장은 융희 3년(1909)에 목조 건물 2층, 연건평 216평의 규모로 증설해 연간 약 80만 매의 생산 능력을 보유한 제지공장으로 확장되었다. 그러나 경술국치 이후 1911년 폐쇄되어 그 시설은 총독부 중앙시험소로 이관되었다.

한지 제조 공정 우리 조상들은 예부터 다양한 원료를 사용해 질 좋은 종이를 생산해왔다. 닥나무 껍질을 원료로 만든 닥종이를 비롯해 대나무, 볏짚, 보릿짚, 귀리, 뽕나무 등 다양한 원료를 사용하기도 했다. 그중 닥종이는 가장 대표적인 우리나라 종이로 지금까지 전통적인 제조법을 고수하며 끈질긴 생명력을 유지하고 있다.

2.

종이
제조 과정

오늘날 종이를 제조하는 과정은 다양한 설비와 단계로 이루어져 있다. 그러나 아무리 복잡한 과정이라고 해도 기본 원리 면에서는 제지술이 처음 개발되었을 때와 크게 변한 것이 없다. 즉 목재에서 식물성 섬유를 채취·분리하여 물에 풀고, 그것을 망으로 얇게 떠내어 말리는 기본 과정은 동일하다. 이러한 각 공정이 수작업에서 자동화 설비와 기계의 힘으로 대치됐다는 것뿐이다. 종이의 종류가 다양한 것은 종이의 원료인 목재와 펄프를 가공 처리하는 방법, 종이를 떠낸 다음 표면의 질감을 처리하는 방법이 다양하게 개발되었기 때문이다. 즉 펄프를 얼마나 섞고, 어떤 약품을 어떻게 사용하느냐에 따라 종이 원료의 색상과 품질이 달라지고, 원지를 압착·건조시키는 방법과, 코팅과 외관 품질을 어느 정도로 향상시키는가에 따라 고급지와 중질지의 차이가 생기는 것이다. 종이의 원료와 제조 과정을 단계별로 살펴보면 다음과 같다.

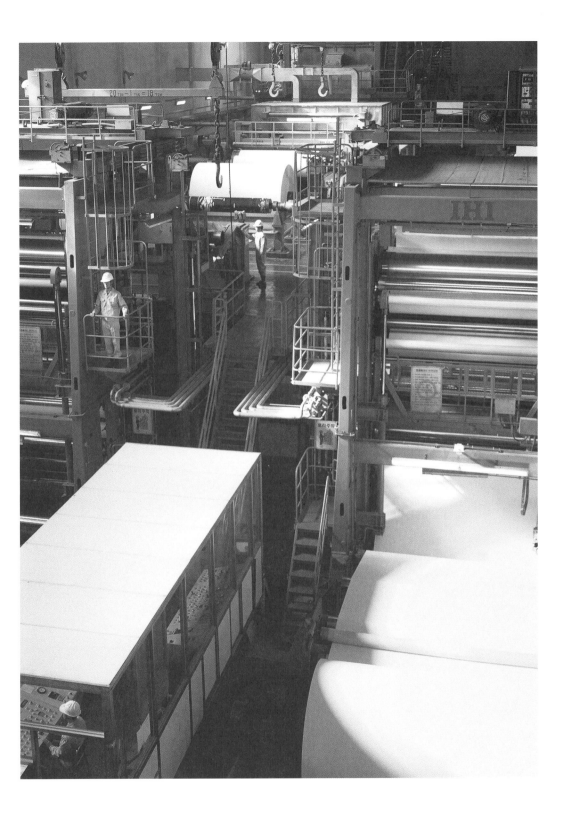

1. 원료

나무

침엽수는 잎이 뾰족하며 가늘게 생긴 나무를 말하며 줄기가 곧고 큰 가지의 발달이 적다. 추위에 강하므로 북반구의 위도가 높은 지대에 많고 시베리아와 캐나다 등지에 침엽수림을 형성한다. 무게가 가볍고 강도가 높지 않아 가공이 쉽기 때문에 대부분의 목재와 펄프는 침엽수로부터 생산된다. 소나무, 전나무, 메타세쿼이아 등이 이에 속한다.

활엽수는 잎이 크고 편평하며 넓게 생긴 나무를 말한다. 일반적으로 나무가 단단하고 무늬가 아름다워 가구나 실내 장식용 목재로 많이 사용된다. 느티나무, 밤나무, 참나무, 오동나무 등이 이에 속한다.

원목장

나무를 베어 껍질을 벗긴 다음 일정 기간 저장한다.

그라인더Grinder

목재를 기계적으로 갈아 펄프로 만든다. 원목률 1,000-1,200m/min의 원주속도로 회전하는 쇄목석에 압력을 가하여 펄프화한다. 주로 사용되는 목재는 침엽수로 통나무 형태로 된 것을 쓰며, 수율(목재에서 펄프를 얻을 수 있는 비율)은 90-95%다. 즉 껍질을 벗긴 나무를 쇄목기에 넣어 나무를 죽처럼 갈아 종이원료로 만드는 기구다.

쇄목정선

목재를 갈아 얻은 섬유에서 불순물을 제거하는 공정이다. 목재에서 뜯어낸 섬유에 마찰력을 가하여 분쇄한 후, 쇄목석 표면으로부터 그것을 물로 씻어내린다. 이 과정에서 섬유와 섬유입자들로 이루어진 묽은 슬러리Slurry가 만들어지는데, 이 슬러리에서 미처 분쇄되지 않은 세목편細木片이나 큰 입자의 불순물을 걸러서 제거한다. 이렇게 정선된 슬러리는 제지용으로 적합한 펄프 원료를 만들기 위해 탈수·농축한다.

펄프칩

에너지 소비를 줄이고 제조되는 펄프 성질을 향상시키기 위해 미리 칩을 일정한 크기로 잘라 열이나 약품으로 연화시키는 과정을 말한다.

기계 펄프

기계적인 에너지를 가해 만든 펄프로 수율은 90–95%다. 특성은 섬유가 짧고 순수하지 못하며 약하고 불안정하다. 표백이 곤란한 특성이 있으며 쇄목펄프(GP), 리파이너기계펄프(RMP), 열기계펄프(TMP) 등이 있다.

쇄목펄프화법(GP) 가장 오래되고 아직도 널리 쓰이고 있는 기계펄프화법이다. 이 방법은 일정한 원주 속도로 회전하는 쇄목석에 가압하여 펄프화하는 것이다. 섬유는 목재에서 뜯겨져 마쇄된 후 쇄목석 표면으로부터 물로 씻어내린다.

리파이너기계펄프화법(RMP) 'Refiner'라 불리는 기계를 사용하여 회전하는 원판 사이에서 나무칩을 찢거나 마쇄하는 기술이다. 쇄목펄프보다 섬유 길이가 길어 한층 질긴 종이를 만들 수 있다.

화학 펄프

반화학펄프화법(Semichemical Pulping) 기계 및 화학 펄프화법을 조합한 것이다. 우선 목재칩이나 원목을 부분적으로 연화시키거나 약품을 써서 약간 녹이거나 분해한 다음, 나머지 펄프화 작업의 대부분을 기계적으로 처리한다. 이때 주로 디스크 리파이너를 사용하며, 신문용지 등 중질지를 만들 때 주로 이용한다.

화학펄프화법(Chemical Pulping) 목재칩을 고온·고압에서 적절한 약품의 수용액으로 녹여 분해한다. 알칼리성의 크라프트 펄프화 공정과 산성의 아황산 펄프화 공정의 두 기본 증해 방법이 있으며 수로 인쇄용지에 사용한다.

2.제조 과정

펄퍼

만들어진 펄프칩을 펌프를 통해 이송시킬 수 있도록 슬러리로 만들거나, 충분한 기계적 에너지를 가해 모든 섬유를 완전히 분산시키는 과정이다.

탈묵기

재생지를 만들 경우에 거쳐야 한다. 약품을 이용, 물리·화학적인 방법으로 인쇄된 종이에서 잉크입자를 빼내는 장치를 말한다.

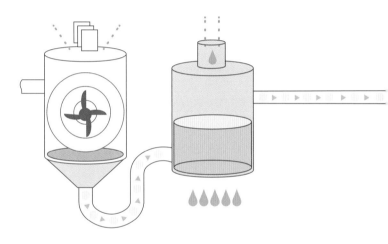

스크린

원료를 최종적으로 희석한 다음, 원료 가운데 엉킨 상태로 남아 있는 섬유들을 풀어주고 원료 뭉치 등 비중이 비슷한 협잡물을 분리해내는 장치를 말한다.

혼합기

원료에 여러 약품을 투입하여 혼합하는 장치를 말한다.

초지기

종이를 만드는 데 가장 중요한 단계이며, 앞의 여러 단계를 통해 손질된 종이 원료를 사용해 실제 종이를 뜨는 장치다. 일정한 농도의 지료를 와이어Wire, 網로 떠올려 지필Web을 만든 다음, 탈수 및 건조 처리하여 종이를 만든다. 여기서 지필이란 종이를 만들기 직전에 종이의 기본적인 형태를 갖춘 습한 상태의 것을 뜻한다.

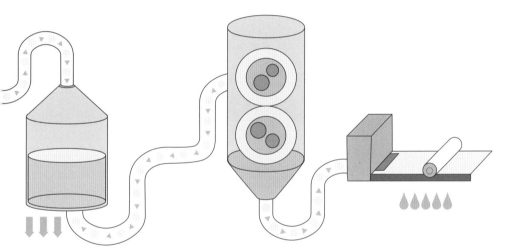

2. 종이 제조 과정

코터기

초지 과정에서 생산된 원지Base Paper를 이용하여 외관 품질 및 인쇄 적성의 향상을 목적으로 코팅칼라를 입히는 기기. 고팅칼라는 안료와 접착제 및 첨가제로 이루어져 있으며 적당한 농도와 점도의 안정성이 요구된다.

건조기

생산된 종이를 건조한다.

슈퍼 캘린더

코팅된 종이의 외관을 매끄럽게 만들고 광택을 향상시키기 위한 과정.

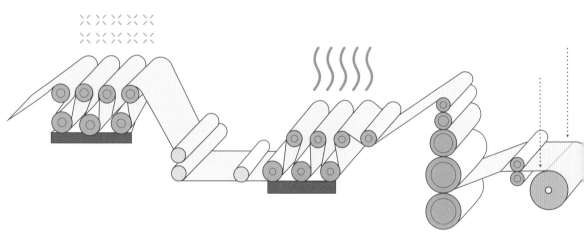

재단기

소비자의 취향에 맞게 두루마리Roll
및 낱장Sheet 형태로 규격에 맞춰
재단한다.

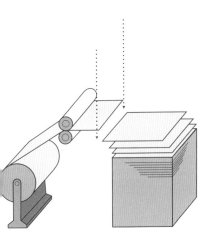

3.
종이의 품질 및 특성

한국 공업 규격으로 종이의 품질은 특급 인쇄용지와 1·2·3급 인쇄용지의 4등급으로 나눈다(공업진흥청 고시 제85-2183). 이 4등급의 품질 구분 기준은 화학 펄프와 쇄목 펄프의 혼합률에 따른 것이다. 화학 펄프 함량이 높아질수록 종이의 품질이 좋아지며 쇄목 펄프 함량이 높아질수록 종이는 거칠고 누런색을 띠며 품질도 낮아진다.

이러한 용지의 등급 차이는 눈으로 보거나 손으로 만져봐도 쉽게 알 수 있으며 인쇄 효과와 내구성에도 차이가 있다. 다만 실제 출판·인쇄업계에서는 인쇄용지의 등급 구분이 거의 사용되지 않으며 다음에서 살펴볼 용지의 제품명 또는 지종으로 품질을 구분해 사용하는 것이 일반적이다.

종이의 등급(공업진흥청 고시 제85-2183)

종류	섬유조성(%)		평량 범위
	화학 펄프	쇄목 펄프	(단위: g/m²)
특급(백상지)	100	0	40–270
1급(중질지)	70 이상 100 미만	나머지	40–150
2급(상갱지)	40 이상 70 미만	나머지	45–150
3급(갱지)	30 이상 40 미만	나머지	50–150

3. 종이의 품질 및 특성

1. 인쇄용지의 요건

인쇄용지는 한마디로 인쇄를 목적으로 만들어진 종이다. 그러나 단행본, 잡지, 신문, 카탈로그 등이 제각기 다른 목적을 가지고 있듯이 모든 종이의 인쇄 품질이 똑같아야 하는 것은 아니다. 따라서 모든 종류의 종이가 절대적이고 동일한 인쇄용지 요건을 갖출 필요는 없다. 그보다는 각각의 종이마다 목적하는 인쇄물을 만드는 데 가장 적합한 요건을 갖추는 것이 더 중요하다.

예를 들어 장시간 들여다보고 오래 보관해야 하는 책을 값이 싸다는 이유로 신문용지를 사용할 수는 없는 노릇이고, 반대로 몇 백만의 독자에게 하루치 정보를 단시간에 인쇄하여 전달하는 신문에 고급 아트지를 사용할 수도 없는 것이다.

다음의 여섯 가지 요건은 목적하는 인쇄물의 성격에 따라 가장 적절한 인쇄용지를 선택하는 기준이 된다.

인쇄 적성

인쇄용지의 품질은 기본적으로 인쇄 적성에 따라 나눠진다. 즉 용지의 면이 얼마나 매끄러운가를 말하는 평활도, 잉크의 흡수성과 색 재현성, 인쇄물의 보관 기간에 영향을 주는 용지의 내구성과 내수성耐水性 등의 기준에 따라 적절한 품질의 용지를 선택해야 한다. 일반적으로 화집이나 사진집처럼 고품질의 인쇄를 요구하는 책들은 보통의 단행본보다 더 우수한 품질의 용지를 사용해야 한다.

가독성

모든 인쇄물은 사람의 눈으로 읽기 위한 것이다. 따라서 인쇄물의 용도에 따라 필요한 만큼의 가독성을 확보해주는 용지를 선택할 필요가 있다. 대개 고급지는 가독성이 우수한 편이지만 좋은 품질의 용지라 해서 반드시 가독성이 좋은 것은 아니다. 글자만 빼곡히 인쇄되는 소설책에 고급 광택지를 사용한다면 오히려 눈만 피로할 것이다.

경제성

경제 원리를 벗어날 수 있는 일은 아무것도 없다. 인쇄물의 목적에 맞는 가격을 설정하고 또 그 가격에 맞는 인쇄용지를 선택해야 한다. 많은 사람들에게 널리 읽힐 책을 값비싸게 만든다면 원래의 목적을 달성할 수 없을 것이다.

종이 결

다음 장에서 설명하겠지만 종이에도 결이 있다. 책을 만들 때는 잘 펴지고 책장이 울지 않도록 대개 세로로 종이 결을 맞춘다. 따라서 목적하는 책 판형에 따라 적절한 종이 결의 인쇄용지를 선택해야 한다.

용도와의 일치

인쇄물을 만들 때 목적하는 용도에 따라 인쇄용지의 품질뿐 아니라 색상과 평량, 두께 등의 요소도 염두에 두어야 한다. 예를 들어 정확한 원색을 구현해야 하는 미술책에 미색 인쇄용지를 사용한다면 종이에 바탕색이 깔려 있으므로 원래의 색과 다른 인쇄 결과물을 얻게 되며, 수백 쪽에 달하는 책을 두껍고 무거운 종이로 인쇄한다면 실용성이 떨어질 것이다.

규격

모든 인쇄 기계는 사용할 수 있는 용지의 규격이 있다. 아무리 좋은 용지라도 인쇄 기계의 규격에 맞지 않는다면 무용지물이다. 따라서 인쇄물을 기획할 때는 인쇄와 제책 등 사용하는 기계의 규격에 일치하는지도 고려해야 한다.

2. 종이의 기본 성질

인쇄용지의 품질과 특성을 구분하는 데는 여러 가지 기준이 사용된다. 이 기준들은 종이의 물리적인 특성을 표시하기 위한 것들로서 무게와 두께, 수분 함유량, 종이 표면의 매끄러운 정도, 불투명도 등을 나타낸다. 이러한 종이의 기본 성질들은 인쇄 과정에서 적지 않은 차이를 가져온다. 가령 표면이 거친 중질지에 망점이 작은, 즉 해상도가 높은 그림을 섬세하게 인쇄하기는 매우 어렵다. 이처럼 인쇄에 앞서 종이를 선택할 때는 다음 여섯 가지 기준을 적절하게 고려하여 선택해야 한다.

평량坪量

평량이란 어떤 지종(100 아트지, 70 백상지 등)의 무게를 나타내는 것이다. 이때 평량은 가로 1m×세로 1m의 종이 무게를 그램으로 나타낸 것이다(g/m²). 그러므로 100 아트지는 가로 1m×세로 1m 한 장의 무게가 100g인 아트지를 가리킨다. 또한 1연連(전지 500장을 이르는 단위)의 무게를 kg으로 나타낸 것을 연량이라 하며 kg/연의 단위로 사용한다.

두께

두께는 종이 한 장의 높이를 말한다. 단위로는 μm를 쓰며 두께를 측정할 때는 5kPa 압력 아래서 잰다. 두께를 결정하는 요소로는 펄프의 종류, 캘린더Calender 기계의 압력 등이 있다.

종이 결

종이 결은 완성된 인쇄물의 품질을 좌우하는 중요한 요소다. 종이 결에는 가로결과 세로결이 있는데, 종이를 직사각형으로 재단했을 때 짧은 변에 평행한 방향으로 결이 나 있는 것을 가로결, 수직 방향으로 결이 나 있는 것을 세로결이라 한다. 결을 잘못 선택하면 책과 같은 인쇄물의 경우 모서리가 트거나 책 낱장이 말리는 등의 현상이 나타난다. 그러므로 세로결의 방향으로 책이 묶여지도록 적절한 결의 용지를 선택해야 한다.

수분

종이에도 수분이 포함되어 있으며 이는 신축과 강도를 결정하는 주요 요인이 된다. 종이에 수분이 높을수록 인장印藏(인쇄하여 잘 보관함) 강도는 낮아지며 찢김과 열에 견디는 강도가 높아진다.

평활도平滑度

종이의 표면이 얼마나 매끄러운가를 말하는 기준인 평활도는 인쇄 적성의 매우 중요한 특성으로 작용한다. 인쇄는 보통 미세한 망점(원고의 농담을 점의 크기로 나타냄)을 좁은 면적에 여러 개 찍는 방식으로 그림과 글을 구현하는데, 평활도는 이 망점을 재현하는 데 영향을 준다. 또한 빛의 반사량을 다르게 하여 광택에도 차이가 나게 한다.

불투명도

종이의 평량이 높아지면 빛이 산란하는 빈도와 흡수되는 양이 모두 많아지므로 불투명도는 증가한다. 그러나 평량 100g/m^2 이하에서는 불투명도가 급격히 떨어진다. 그러므로 책의 본문용 종이는 최소한 80g/m^2 이상을 사용하는 것이 좋다.

4.
종이의
종류 및
분류

종이는 책을 만드는 데 가장 중심이 되는 재료다. 우리가 보통 '종이'라고 부르는 물건의 사전적 의미는 식물성 섬유를 바탕으로 글, 그림, 인쇄, 포장 따위에 쓸 수 있도록 만든 것을 이른다.

종이는 용도에 따라 책·달력·카탈로그·명함 등 인쇄를 하기 위한 인쇄용지, 그림을 그리기 위한 도화용지, 필기를 하기 위한 노트용지, 상품을 싸는 데 사용하는 포장용지, 종이 상자나 두꺼운 책 표지를 만드는 데 쓰는 판지板紙, 화장지 등으로 나눌 수 있다.

이 책에서 주로 살펴볼 인쇄용지는 규격에 따라 사륙전지, 국전지, 주문용지 등으로 나누며 품질을 기준으로 코팅지(아트지), 상질지(백상지=모조지), 중질지(중급지, 노트용지), 하질지(신문용지, 시험지) 등으로 구분한다.

보통 제지회사에서는 종이 용도에 따라 구분하는 방법을 쓰고 있으며, 품질과 용도가 같은 종이라도 회사마다 부르는 이름이 다른 경우가 흔하다.

4. 종이의 종류 및 분류

1. 신문용지

주로 신문을 인쇄하는 데 쓰이기 때문에 붙여진 이름이다. 종이 질이 떨어지는 누런 하질지下質紙를 가리킨다. 예전에 갱지更紙라고 부르던 종이가 신문용지인데, 갱지라는 이름이 일본식이어서 요즘은 보통 신문용지라고 부른다. 같은 신문용지라도 제지공장에 따라, 종이 질에 따라 다양한 제품이 있다.

신문용지의 가장 큰 특징은 잉크를 잘 흡수하며 건조가 빠르다는 점으로, 고속으로 대량 인쇄하는 신문 인쇄에 적합하다. 대신 종이의 질이 떨어지고 내구성도 약하며 색상이 쉽게 변한다는 단점이 있다. 따라서 오래도록 보관해야 하는 책에는 잘 쓰이지 않고 신문이나 시험지 등 수명이 짧은 인쇄물에 주로 쓰인다.

하급지인 만큼 값이 싸며 신문 인쇄는 고속 윤전기로 인쇄하는 것이 대부분이므로 두루마리로 제작된다. 전주페이퍼와 대한제지와 나투라페이퍼가 3분할하고 있다. 그중 전주페이퍼에서 생산하는 신문용지는 백색, 살구색 2종이 있고 평량은 45g/m², 46g/m², 48.8g/m² 상품이 시중에서 유통되고 있다.

2. 중질지

코팅 가공하지 않은 인쇄용지를 품질 기준으로 크게 상·중·하로 나눴을 때, 신문용지보다는 고품질이지만 백상지류의 고급지보다는 질이 떨어지는 종이를 통틀어 부르는 이름이다. 물론 코팅 가공은 하지 않는다. 종이의 특성도 중급 정도로, 신문용지보다는 지질이 강하고 색도 조금 밝다. 최근에는 중질지 중에서도 품질의 단계가 여러 가지로 세분화되어 있다. 보통 중질지 중에서 가장 상급은 노트용지나 단행본, 잡지 인쇄에 많이 쓰인다. 브랜드로는 전주페이퍼에서 생산되는 중질만화지(미색무광, 미색반무광), 만화지(백색유광, 백색무광)가 있고, 흔히 서적지로 불리는 중질지류는 전주페이퍼(스마트지, 그린서적지, E-Light, Green-Light), 대한제지(S-C서적지) 등의 제품들이 있으며, 교과서지로 불리는 것으로는 전주페이퍼(고급교과서, 드림매트S, 뉴드림지S, G-매트), 대한제지(E-Plus지), 무림페이퍼(그린교과서지)의 제품들이 있다. 중질지류는 매우 다양한 상품군이 있으므로 현장에서

구매할 경우 정확한 브랜드를 찾아야 경제적 손실을 보지 않는다.

　기존 중질지류는 지분이 많아 작업성이 떨어지며, 평량에 비해 두께가 두껍고 잉크흡수율이 높아 필름선수를 133-150선으로 낮게 출력해 작업해야 한다. 또한 인쇄 후 뒤묻음이 많은 점도 주의해야 한다. 2006년 이후 생산 개발된 중질지는 기존 평량보다 부피감이 좋으며 동일한 두께의 제작물도 더 가볍게 만들 수 있어 원가절감과 운송비를 줄이는 데 일조하고 있다.

3. 백상지

모조지라고도 부르며 상질지上質紙에 속한다. 화학 펄프만을 사용해 매끄럽며 질기며 보통은 백색을 띠고 있으나 미색인 것도 있다. 광택이 없는 무광지, 표면이 매끄럽고 광택이 있는 유광지, 유광지보다 더 광택이 있는 강광지强光紙등이 있다.

　백상지는 노트, 책 등에 많이 사용되고 있으며 특수 백상지는 주로 복사용지, 컴퓨터지, 지도용지 등으로 구분할 수 있다. 노트용, 책자, 카드 제작에 많이 쓰이는 백상지는 색상이 균일해야 하며 두께가 두껍고 지면이 평활할수록 인쇄 적성이 좋다. 미색지는 노트용, 책자, 악보용지 및 팸플릿용으로 쓰이는데 시력 보호에 좋고 색상이 안정감이 있다는 장점이 있다. 미색지는 불투명도가 우수해 뒷면이 비치지 않는다.

　백상지를 생산하는 주요 업체로는 무림페이퍼(네오스타백상, 네오스타미색), 한솔제지(Hi-Q 밀레니엄아트, Hi-Q 듀오메트, 화인코트지) 등이 있다. 특히 단행본 시

장에서 많이 사용하고 있는 미색 모조지는 책의 성격에 따라 적절한 회사 제품을 선택해 사용해야 한다. 예를 들어 원색화보 중심의 단행본이라면 아트지, 매트지보다 원가가 저렴한 코로나지 등을 사용하면 5-8%의 원가절감을 할 수 있으며, 같은 모조지라도 한 등급 낮은 브랜드를 찾아 구매하면 효과적이다. 하지만 품질과 미세한 색상 차이가 있으므로 책의 성격에 따라 신중하게 검토할 필요가 있다.

최근 여러 제지회사에서 개발된 MFC Machine Finished Coated Paper(미량도공한 용지)는 백상지 위에 약간 코팅하여 만든 용지로 대량의 윤전 인쇄에 적합하며 뉴플러스(한솔제지), 교과서지, 네오스타 S플러스U(무림페이퍼) 등이 있다. 또한 한솔제지에서 가벼우면서 두꺼운 용지 '하이벌크High Bulk'를 개발하여 시장에서 좋은 반응을 얻고 있다. 매트프리미엄, 미스틱, 하이플러스는 기존 백상지보다 인쇄 품질이 뛰어나고, 두꺼우면서도 가볍고, 표면 질감이 우수하며, 비침과 눈의 피로감이 적어 단행본, 상업용 전단지 등에서 많이 사용하고 있다.

4. 아트지

코팅지의 대표격인 고급 종이다. 초지기에서 공급된 원지에 가공 파트에서 컬러 약품을 덧칠해 슈퍼 캘린더를 거쳐 생산되는 종이로, 예로부터 까다로운 인쇄 적성을 요구하는 미술서적 인쇄에 적합했기 때문에 '아트지Art Paper'라는 이름이 붙었다고 한다. 담뱃갑이나 술병의 상표 등에 쓸 목적으로 한쪽 면만 코팅 가공한 편면片面 아트지도 있다. 아트지는 잡지, 화집 등 고급 책자, 광고용 카탈로그 등 인쇄 품질이 우수해야 하는 고급 인쇄물에 보편적으로 쓰인다. 책의 고급화 추세가 두드러진 최근에는 일반 단행본에 아트지를 쓰는 경우도 많다.

아트지는 제지회사마다 다양한 제품이 생산되고 있으므로 필요와 기호에 맞게 다양한 종류를 선택할 수 있다. 무림페이퍼(네오스타아트, 네오스타스노우화이트, 네오스타딜라이트, 네오스타코트)는 고품질의 아트지를 생산하고 있으며 품질 면에서도 큰 호응을 얻고 있다. 한솔제지(Hi-Q 미스틱, Hi-Q 편면아트, Hi-Q 밀레니엄아트), 홍원제지(파이넥스 아트지) 등의 제품도 기존 아트지보다 저렴하며 전단지 등에서 많이 사용되고 있다.

이와 같이 아트지의 종류에는 다양한 브랜드가 형성되어 있으므로 사용하고자 하는 작업의 특성에 따라 지종을 선택하는 것이 매우 중요하다. 지종에 대한 상식이 없으면 보이지 않는 손실을 입어도 전혀 알 수가 없기 때문이다. 그만큼 아트지는 브랜드별로 다양한 가격대를 형성하고 있다.

최근 친환경 재생용지도 많이 생산되고 있는 추세다. 친환경 용지는 자원을 재활용하기 위해 수거된 폐지를 두 차례에 걸쳐 표면 잉크를 제거하고 탈묵공정을 거쳐 원료에 배합하여 생산한 용지를 말한다.

폐지 1톤을 재활용하면 대기오염 74%, 수질오염 35%, 공업용수 58%가 줄어들고 석유 1,500L, 전기 4,200kW, 물 28t, 쓰레기 매립지 1.7m^2를 줄일 수 있다. 또한 품질은 일반용지와 대등한 인쇄 품질이 가능하다. 평량과 백색도, 인장 강도를 비롯해 망점재현성, 잉크선명도 등에서 기존 천연 펄프로 만든 용지 못지않은 인쇄 적성과 품질을 유지하며 가격도 2% 정도 저렴하다.

5. 우표원지

우표와 크리스마스 실에 쓰이는 고급 종이로, 인쇄면과 접착면이 다르다. 인쇄면은 그라비어 인쇄 적성에 적합하도록 평활도와 압축성이 높고, 접착면은 건조한 조건에는 접착력이 없되 물이 묻으면 접착력과 내습율이 우수해야 하며, 신체에 직접 접촉되므로 식품포장용지 적성에 준하여 생산된다. 우표는 물속에 20분간 넣어두었다가 떼면 깨끗이 떨어진다. 국내에서는 무림제지와 한국제지(Hiper 우표용지 105g/m²)만 생산하고 있다.

6. 정보용지

고도의 정보화 사회에서 더욱 수요가 늘고 있는 종이다. 용도에 따라 서로 다른 특성을 지니고 있는데 컴퓨터 용지, OMR지, 감열감지, 복사용지, NCR지 등이 여기 속한다.

OMR지는 시험 답안지, 데이터 처리용지 등 광학 마크 판독기에 쓰이는 종이를 말한다. 강도가 우수해야 하고, 말림 현상이 없어야 하며, 불순물도 없어야 한다. OMR지는 보통 지면이 평활해 인쇄 적성이 우수하다.

감열감지는 팩시밀리에 주로 쓰이는 특수용지로 열을 받은 부분만 검게 변하는 발색 작용이 있다. 컬러 조제, 코팅 등 작업성이 까다로워 국내에서는 생산하지 못하고 있다. NCR지는 신용카드 전표, 세금계산서, 영수증 등에 쓰이는 특수용지인데, '먹지'라 불렸던 탄소가 부착된 복사용지 대용으로 개발된 종이다.

상·중·하 세 겹의 복사용지의 경우 상·중엽지 뒷면에는 색소를 머금은 마이크로 캡슐이 뿌려져 있어 손으로 글씨를 쓰거나 도트 프린터로 출력하는 등 국부적인 압력을 가하면 그 부분의 캡슐이 파괴되어 중·하엽지에도 같은 내용이 복사되어 나타난다.

7. 쇼핑백지

코팅을 하지 않은 백상 쇼핑백지와 코팅을 한 특수 쇼핑백지에 사용되는 원지로서 잘 찢어지지 않아야 한다. 물건을 넣어도 터지지 않을 정도의 강도가 요구되며, 고급용 특수 쇼핑백지는 인쇄 적성 또한 우수해야 한다.

8. 크라프트지|Kraft Paper

강도가 강한 화학 펄프인 크라프트 펄프를 원료로 한, 질긴 포장지를 말한다. 표백하지 않은 크라프트 펄프를 원료로 하여 초지한 것은 갈색이며, 주로 시멘트, 비료, 밀가루, 양곡 등을 포장하는 대형 종이 부대용으로 쓴다. 표백 펄프를 원료로 하여 초지한 것은 백색이며 아름답게 인쇄하여 상품의 포장지, 쇼핑백 등의 용지로 쓴다. 출판사, 잡지사를 비롯한 여러 일반 기업에서 발송용 봉투로 많이 사용하고 있으며, 단행본 표지나 재킷으로도 활용되고 있다.

9. 라벨지|Label Paper

맥주, 소주, 양주, 음료, 드링크제 등의 라벨로 사용하는 일반 라벨지와 스티커 라벨지 등 두 가지로 분류한다. 상품 라벨의 경우 라벨은 제품의 얼굴이자 제조사의 이미지이므로 좋은 인쇄 적성이 요구되는 것은 물론이고, 대부분 냉장 유통·보관되는 제품에 부착하므로 물기로 인해 쉽게 떨어지거나 손상되지 않는 특성이 요구된다. 또한 맥주병이나 음료병 등은 재활용되므로 회수된 병의 세척 등 재활용 과정에서 쉽게 라벨이 떨어져야 하는 상반된 특성이 요구되기도 한다.

10. 판지

이름 그대로 널빤지板처럼 단단하고 두껍게 만든 종이. 미술 분야에서 쓰는 하드 보드지에서부터 하드커버 책의 표지 속에 심지로 들어가거나 종이 상자를 만드는 등의 용도로 많이 쓴다. 어린이용 동화책이나 유아용 그림책의 본문용지로도 쓴다. 품질과 색상에 따라 백판지, 황판지로 크게 구분되며 포장재, 완충재로 주로 쓰이는 골판지도 있다. 초지 단계에서부터 여러 번 두껍게 떠내 만드는 판지도 있고 두 장 이상의 종이를 겹쳐 만든 합지合紙도 있다. 골판지는 합지에 속한다.

인쇄용지의 종류와 용도

대분류	중분류	소분류	평량범위	용도
신문용지	신문류	신문용지	54, 70	신문, 전단인쇄용, 만화용
		경량컬러	48, 8, 4	신문인쇄용, 저평량신문용지
		전화번호	40	전화번호부
	중질류	중질지	60–80	서적, 잡지본문
		오프셋용지	70	이종교과서, 부교재
		특오프셋	70	국정교과서용지
비도공인쇄용지	백상지	백상지	70–300	일반인쇄용, 간행물, 도서, 고급만화용지
		미색백상지	70–100	대학교재, 노트용
		백상엠보싱	100–200	서류, 쇼핑봉투
	특수지	무늬지	70–250	카드, 봉투, 표지류
		색지	45–250	카드, 고급인쇄물, 합지용
		지도용지	90–150	지도
		감광지	110–150	쇼핑백, 포장지
		박리원지	100–130	라벨, 스티커
		벽지원지	100–135	발포, 그라비어
		도화지	80–180	스케치, 수채화
		켄트지	120–180	제도용
		증권용지	100–120	증권인쇄용
		컵원지	180–240	컵용지
	정보용지	전산용지	50–110	전산기록지
		복사용지	75–80	서류복사용
		감열, 감압지	50–60	팩스, 프린터, 각종전표, 전산품지
		청사진지	72–75	청사진용
도공인쇄용지	아트지	편면아트지	75–200	포장지, 전단
		양면아트지	80–300	팸플릿, 달력
		특아트지	100–200	고급미술인쇄
		아트엠보싱	100–300	고급카탈로그
		매트지	100–300	고급포장용
		특매트지	100–200	고급인쇄, 달력
	코트지	매트엠보싱	100–300	고급포장용
		상질코트지	80–90	팸플릿, 자서전
		중질코트지	70–90	잡지용
기타		CCP지, 코팅쇼핑백용지, 라벨지, 명함용지, 카드용지, 콘용지, 식품포장용지, 앨범용지, 교과서용지, 우표용지, 복권용지, 전사용지, 코팅벽지, 담배포갑지		

4. 종이의 종류 및 분류

지종별 용도

지류	지종	용도 및 설명
신문용지류	신문용지	신문 인쇄에 사용되는 종이로 잉크의 흡수와 건조가 빠름
	전화번호부용지	평량이 낮은 초경량지로 불투명도, 강도가 뛰어나 인쇄 작업성이 우수하며 전화번호부 제작에 사용
	만화용지	두께가 두꺼워 빳빳하며 만화용지 제작에 사용
	색만화용지	일반 만화용지에 색상 염료를 첨가하여 만든 지종으로 만화용지 제작에 사용
중질류	중질지	중고등학교 참고서에 많이 쓰이는 종이로 화학 펄프가 30% 이상 들어 있음, 신문용지보다 강도가 강하고 불투명도를 개선한 중급의 인쇄용지
	스마트서적지	중고등학교 교과서, 대학 교재, 일반 단행본 등에 쓰이며 중질지보다 화학 펄프 함유량이 높음
	소프트코트	원료의 장점을 최대한 활용하여 부드러운 느낌을 주고 밝은 색상 및 높은 불투명도, 고광택의 서적용지로 참고서 인쇄에 쓰이는 고급용지
	하이텍스트	화학 펄프 함유량을 높여 오프셋용지보다 고급스러운 서적지로 초중고등학교 교과서 인쇄에 사용
그린용지류	그린백상지	재생 펄프가 50% 이상 포함된 종이
	그린출판용지	재생 펄프를 40% 이상 사용하여 만든 종이로 중고등학교 노트류, 참고서류 등에 사용
	그린교과서용지	재생 펄프를 40% 이상 사용하여 만든 종이로 초중고등학교 교과서 인쇄에 사용
	그린복사용지	재생 펄프를 40% 이상 사용하여 만든 종이로 사무실 복사 및 컴퓨터 프린터용지로 사용
	그린전산용지	재생 펄프를 40% 이상 사용하여 만든 종이로 전산용지로 사용
	HI-Q그린아트	재생 펄프를 사용해 만든 아트지. 잡지, 광고물, 카탈로그 등 대량인쇄물에 적합
백상지류	화인백상지	백상지 위에 미량 코팅으로 지면의 느낌이 좋고 인쇄 적성이 우수해 고급 인쇄물, 학습지 등에 사용
	백상지	인쇄 적성과 작업성이 우수해 일반 도서류, 필기용으로 사용
	미색백상지	백상지에 미색을 첨가해 눈의 피로를 덜어주는 효과가 있어 도서류에 많이 사용되는 종이로, 덧칠 가공하지 않은 인쇄용지 중 가장 상급품
	복사용지	고급 펄프인 화학 펄프를 100% 사용하여 빳빳함이 뛰어나 사무실 복사용지, 컴퓨터 프린트용지에 사용
	불투명지	은은한 미색이며 질감과 불투명도가 뛰어난 종이로 대학 교재, 부교재, 참고서 등에 사용
	벽지원지	벽지 제작용에 쓰이는 종이. 인열 강도가 좋고 습기에 대한 내구성이 강한 종이로 특히 그라비어 인쇄 적성이 뛰어나 발포용, 실크용 벽지에 사용
	앨범용지	백색도가 좋아 제품에 힘이 있어 보이고 두께, 빳빳함이 우수해 수출용 앨범 제작에 많이 사용
	강광쇼핑백지	편면 미량 코팅으로 인쇄 적성이 뛰어나고 인장·인열 강도가 우수해 고급 쇼핑백 제작에 사용
	바이오메모용지	고급 화학 펄프를 사용하고 항균력을 부여하여 위생 처리된 황색 지종으로 메모 용도로 사용
	노트용지	백상지에 비해 저가 원료를 사용했으며 노트 제작에 사용
	바이오노트용지	노트용지에 항균력을 부여하여 위생 처리한 종이
아트지류	HI-Q슈퍼	초광택 최고급 아트지로 '하이비전' 인쇄라 불리는 600선의 고정밀 인쇄까지 가능해 색상 표현의 범위를 더욱 넓힌 고품질 아트지. 고급 상업 인쇄물, 인쇄 수출, 고급 미술 인쇄에 적합
	HI-Q아트	뛰어난 품질 균일성과 인쇄 작업성이 우수한 고급 아트지. 잡지, 광고물, 카탈로그, 캘린더 등의 대량 인쇄물에 많이 사용
	HI-Q듀오아트	한 면당 두 번 연속 코팅하여 뛰어난 질감(광택, 평활)과 색상이 밝아 고급스러우며 인쇄 적성(특히 망점 재현성)이 우수한 종이
	HI-Q매트	아트지에 비해 백지 광택은 없으나 인쇄 후의 은은한 광택과 뛰어난 문자 가독성으로 현대적인 감각을 줄 수 있는 종이 고급 인쇄물 및 고급 카탈로그, 캘린더 등에 사용
	미색HI-Q	우아하고 고급스러운 색상을 가진 양면 코팅지로서 원색 인쇄 시 인쇄 후 광택과 망점 재현이 우수하고, 은은한 색상이 눈의 피로를 덜어주므로 고품질 원색 인쇄용에 적합

지류	지종	용도 및 설명
	펀아트	내수성이 우수하고 평활성이 양호하여 선명한 인쇄 효과를 나타내 상품의 브랜드, 라벨, 포장지 등에 많이 사용
	내수라벨지	스티커 종이 또는 브랜드와 라벨 등에 사용
	담배포갑지	편면의 우수한 평활성과 광택으로 그라비어 인쇄 적성에 맞게 망점전이성이 뛰어나 담배 포장갑으로 사용
	HI-Q패션지	초경량지로 유연성, 인쇄 효과(망점재현성), 광택 등이 뛰어나고 불투명도가 우수한 제품으로 잡지 제작에 적합한 고급 용지
	MWC지	미량 코팅되어 인쇄 적성이 우수하고 은은한 느낌을 주며 기내지, 잡지 제작에 사용
	HI-Q노블지	색상이 연미색으로 은은하고 고귀한 느낌을 주며 인쇄 적성(특히 원색재현성)이 탁월한 고급 코팅지. 백과사전, 사사, 사보, 연감, 고급 장서 등의 품위 있는 출판물에 많이 사용
	하모니아트	경제성을 고려해 품질 수준은 아트지와 대등하고 가격은 다소 저렴하게 생산된 지종. 대량 인쇄물, 전단지, 사보 제작에 사용
	하모니매트	경제성을 고려해 품질 수준은 매트지와 대등하고 가격은 다소 저렴하게 생산된 지종. 대량 인쇄물, 백화점 전단지 등에 많이 사용
	이코노아트	품질과 가격을 절충해 만든 제품으로 품질 특성은 일반 아트지와 유사하며 일반 전단지 등 대량 인쇄물에 많이 사용
	이코노매트	품질과 가격을 절충해 만든 제품으로 품질 특성은 일반 매트지와 유사하며 일반 전단지 등 대량 인쇄물에 많이 사용
	HI-Q캘린더	적당한 광택과 평활량을 지녀 인쇄 시 망점재현성이 뛰어나고 사보, 사사, 연감, 자서전 등 품위 있는 출판물에 어울리는 제품
	하이크림지	은은하고 아늑한 분위기가 있는 경량 코팅지. 인쇄 적성이 우수하며 특히 원색 인쇄성이 뛰어나 고품위 출판물에 많이 사용
판지류	SC(Sunny Coat)	제과류, 제화류, 문구류, 완구류, 세제류 등의 일반 포장 박스
	SI(Snow Ivory)	화장품, 제약류, 제과류 등의 고급 포장 박스
	AB(Art Board)	화장품, 제약류 등
	FAB(Food Art Board)	종이컵
	TM(Top Manila)	와이셔츠 속지, 쇼핑백 바닥지, 합지용
	KG(갱판지)	합지용(바인더)
	GK(Golden Kraft)	File, 피자 박스, 제과, 식음료 간지
	SB(Super Board)	농수산물 박스(합지)
	GB(Gypsum Board)	석고보드
	CF(Clean Board)	석고보드 표면지
	BB(Black Board)	석고보드 이면지
	LM(Leathack Manila)	파일(레자크+TM)
	GD(Grey Double)	파일, 바인더(KG+KG)(갱판지합지)
	MD(Manila Double)	화장품, 주류 케이스, 구두 상자, 커피 케이스 (TM+KG+TM)(로얄 합지)
합지류	LM(레자크 단면)	아동 공작물(엠보싱지+KG+TM)
	SK(레자크 스케치)	아동용 스케치북 표지(엠보싱지+TM)
	CD(SC 합지)	케이크 받침(SC+KG+SC)
	KY(라이너 합지)	식음료 운반 패드(라이너+KG+라이너)
	GD(갱판지 합지)	일반 전집류 및 아동용 서적 표지, 선물세트 케이스, 탁상용 다이어리, 바인더(KG+KG)

4. 종이의 종류 및 분류

5.

종이의
규격

우리나라에서 현재 사용하는 인쇄용지 규격으로는 주문용지와 특수지를 제외하고는 국전지와 사륙전지, 그리고 A열 본판, B열 본판 네 가지 용지가 있다. 국판과 사륙판이라는 호칭은 일본식이며 A열 본판과 B열 본판이 우리나라 공업 규격판이다. 네 가지 규격이 모두 다르지만 각각 국전지와 A열 본판, 사륙전지와 B열 본판의 크기가 비슷해 보통 A열 본판을 국전지로, B열 본판을 사륙전지로 부르기도 한다. 이러한 관행은 분명 잘못이지만 인쇄 후 재단을 통해 원하는 판형의 책을 만들었을 때 큰 차이가 나지 않기 때문에 업계에서는 이런 오류를 묵과하고 있는 실정이다. 따라서 비록 관행적인 규격의 혼용을 인정한다 해도 원래 각각의 규격을 잘 알고 있어야 한다. 각 용지 규격은 다음 표와 같다.

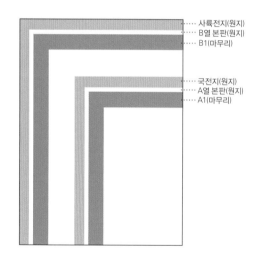

····· 사륙전지(원지)
····· B열 본판(원지)
····· B1(마무리)

····· 국전지(원지)
····· A열 본판(원지)
····· A1(마무리)

각 용지의 규격 (단위: mm)

원지	가로	세로	비고
국전지	636	939	
A열 본판	625	880	A1은 594×841
사륙전지	788	1091	
B열 본판	743	1050	B1은 728×1030
하드롱전지	900	1200	

A계열과 B계열은 원지를 0호(A0, B0)라고 부르며 이보다 테두리를 약간 작게 재단한 것을 1호(A1, B1. 현재는 생산되지 않는다)라고 한다. 그 이하로는 호수가 하나씩 늘어남에 따라 용지 크기는 반으로 줄어든다. 즉 1호를 절반으로 자른 것이 2호(A2, B2), 2호를 절반으로 자른 것이 3호(A3, B3)다.

1. 권취지와 매엽지

인쇄용지에는 규격지라 하더라도 두루마리로 나오는 권취지Roll, 卷取紙와 낱장으로 나오는 매엽지Sheet, 枚葉紙가 있다.

권취지는 윤전 인쇄기로 인쇄하기 위해 가로 폭만 기계에 맞게 하여 길게 감은 두루마리 종이를 말한다(윤전 인쇄기를 통과한 종이는 판형에 맞게 재단된다). 신문용지는 모두 권취지로 생산된다.

매엽지는 낱장으로 인쇄하기 위해 판형의 규격이나 주문 규격대로 재단된 용지를 말한다. 용지의 평량과 두께에 따라 보통 100-250매씩 묶여 포장된다.

2. 종이 결

책의 종이 결

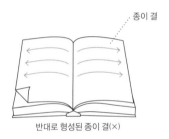

종이 결

반대로 형성된 종이 결(×)

종이 결

정상적인 종이 결(○)

용지를 선택할 때는 품질과 규격 말고도 종이 결 또한 중요한 요소로 작용한다. 종이 결을 잘못 선택하면 완성 후 책이 울거나 잘 펴지지 않는 경우도 있으며, 표지나 재킷 같은 경우는 모서리가 트기 때문에(반양장 또는 무선철의 경우) 책 수명에도 영향을 미치게 된다.

종이에 결이 생기는 까닭은 종이를 만드는 과정상의 특성 때문이다. 제지 원료인 펄프로 종이를 만들 때 망뜨기(초지)를 하게 되는데, 망뜨기 방향에 따라 섬유질의 흐름이 생기게 된다. 이 흐름이 바로 종이 결이며, 종이가 처음 만들어졌을 때는 두루마리 형태로 결이 같지만 어떤 방향으로 자르느냐에 따라 가로결과 세로결이 생긴다.

종이 결은 수평 방향으로 섬유가 흐르는 상태를 가로결(짧은 변으로 평행한 것)이라 하고, 수직 방향으로 흐르는 상태를 세로결(긴 변으로 평행한 것)이라 보면 된다. 물론 가로결 종이를 짧은 변에 평행하게 반으로 자르면 세로결 종이가 된다. 책을 만들 때는 언제나 책을 꿰매는 쪽에 대해 세로로 결을 맞추어야 책이 부드럽게 펴지고 울지 않는다. 따라서 책의 판형에 따른 원지의 절수를 생각해 원지의 결을 지정해야 한다. 예를 들어 국전지를 16절하는 국판(210×148mm)의 경우에는 세로결(종목) 전지를 사용해야 책을 만들었을 때 세로결이 되지만 이를 한 번 더 반분하는(32절) 국반판(148×105mm)의 경우는 가로결(횡목) 전지를 사용해야 책을 만들었을 때 세로결이 된다.

종이 결의 판별 방법은 찢어보기, 꺾어보기, 물에 적셔보기 등이 있는데 가장 간단한 방법은 용지 포장지에 붙어 있는 라벨을 확인하는 것이다. 다음은 일반적으로 많이 쓰이는 판형의 종이 결이다.

종이 결이 만들어지는 과정

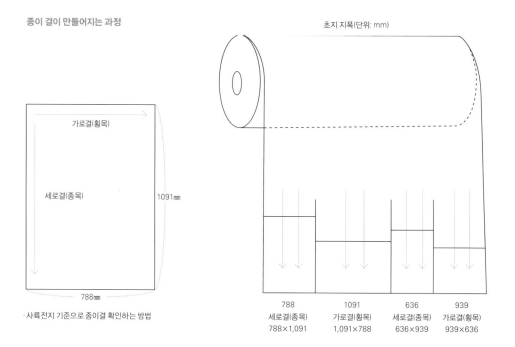

초지 지폭(단위: mm)

가로결(횡목)

세로결(종목) 1091㎜

788㎜

·사륙전지 기준으로 종이결 확인하는 방법

788	1091	636	939
세로결(종목)	가로결(횡목)	세로결(종목)	가로결(횡목)
788×1,091	1,091×788	636×939	939×636

3. 종이 절수와 책의 판형

종이를 어떻게 자르는가에 따라 인쇄물 제작에 많은 차이가 발생하며, 이를 통해 책의 판형이 결정되기도 한다. 곧 전지를 낭비 없이 가장 경제적이고 합리적으로 자르는 것이 중요한데, 이를 얼마나 제대로 하느냐에 따라 제작비의 손실을 줄일 수 있고 책의 판형도 의도하는 대로 얻을 수 있다. 만일 종이를 잘못 잘라 판형이 달라진다면 책 모양과 편집 제작의 기본 틀도 한꺼번에 달라질 수밖에 없다.

종이 재단법을 이해하지 못할 경우 판형과 접지에 의한 편집 배열은 물론 종이 사용량도 전혀 계산할 수 없다. 대개 책의 판형은 가장 합리적으로 전지를 사용할 수 있는 재단법에 맞추어 결정되어 있지만, 특별히 색다른 판형을 원할 경우 얼마간의 종이 낭비를 감수하고 원하는 방법으로 전지를 재단할 수도 있다.

다음은 전지를 8절, 16절, 18절, 32절 등 절수에 따라 재단하는 가장 일반적인 방법을 보여준다.

종이 절수와 규격

사륙전지

mm	1091	545	363	272	218	181	155	136	121	109
788	1切	2	3	4	5	6	7	8	9	10切
394	2	4	6	8	10	12	14	16	18	20
262	3	6	9	12	15	18	21	24	27	30
197	4	8	12	16	20	24	28	32	36	40
157	5	10	15	20	25	30	35	40	45	50
131	6	12	18	24	30	36	42	48	54	60
112	7	14	21	28	35	42	49	56	63	70
98	8	16	24	32	40	48	56	64	72	80
87	9	18	27	36	45	54	63	72	81	90
78	10切	20	30	40	50	60	70	80	90	100切

국전지

mm	636	318	212	159	127	106	90	79	70	63
939	1切	2	3	4	5	6	7	8	9	10切
469	2	4	6	8	10	12	14	16	18	20
313	3	6	9	12	15	18	21	24	27	30
234	4	8	12	16	20	24	28	32	36	40
187	5	10	15	20	25	30	35	40	45	50
156	6	12	18	24	30	36	42	48	54	60
134	7	14	21	28	35	42	49	56	63	70
117	8	16	24	32	40	48	56	64	72	80
104	9	18	27	36	45	54	63	72	81	90
78	10切	20	30	40	50	60	70	80	90	100切

이 표는 사륙전지와 국전지를 다양한 절수로 재단했을 때 각 절의 크기를 나타낸다. 사륙전지를 8절로 나눈다면 788×136mm, 394×272mm, 197×545mm, 98×1,091mm의 네 가지 방법이 있으며, 국전지를 10절로 나눈다면 93×636mm, 187×318mm, 469×127mm, 939×63mm의 네 가지 방법이 있다.

5. 종이의 규격

국전지로 각 판에 맞게 절수 내는 방법

① 정상적으로 절수 내는 재단 방법

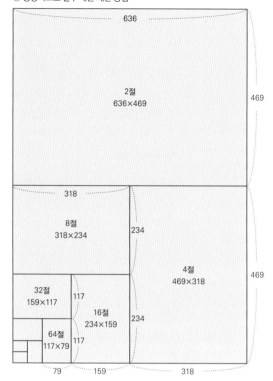

② 8절 국배판(양면 16쪽 인쇄)

③ 16절 인쇄(양면 32쪽 인쇄)

④ 18절 인쇄(양면 36쪽 인쇄)

⑤ 32절 인쇄(양면 64쪽 인쇄)

사륙전지로 각 판에 맞게 절수 내는 방법

① 정상적으로 절수 내는 재단 방법

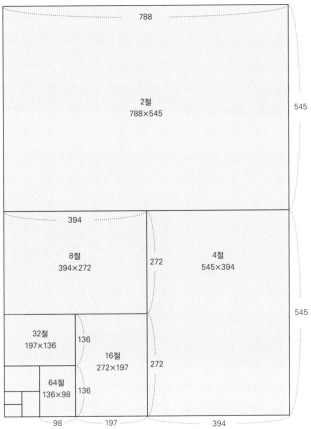

788

2절
788×545

545

394

8절
394×272

272

4절
545×394

545

32절
197×136

136

16절
272×197

272

64절
136×98

136

98 197 394

② 18절 크라운판(양면 36쪽 인쇄)

③ 20절 인쇄(양면 40쪽 인쇄)

④ 30절 인쇄(양면 60쪽 인쇄)

⑤ 40절 인쇄(양면 80쪽 인쇄)

⑥ 길게 절수 내는 재단 방법

장8절

장4절

장
16절

⑦ 길게 하는 방법과 정상적으로 재단하는 방법

장6절

장12절

장6절

12절

장12절

장24절

24절

5. 종이의 규격

판형	호칭	크기(mm)	종이결	전지 1매의 절수(면수)	사용 예
A4	국배판	297×210	국전지 가로결(횡)	8절(16쪽)	여성지
A5	국판	210×148	국전지 세로결(종)	16절(32쪽)	교과서 및 단행본
A6	국반판	148×105	국전지 가로결(횡)	32절(64쪽)	문고
B4	타블로이드	374×254	사륙전지 가로결(횡)	8절(16쪽)	인 서울 매거진, 일요신문
B5	사륙배판	257×188	사륙전지 세로결(종)	16절(32쪽)	참고서
B6	사륙판	188×127	사륙전지 가로결(횡)	32절(64쪽)	문고(삶과 꿈)
규격 외	신국판	225×152	국전지 세로결(종)	16절(32쪽)	학술서, 단행본
	크라운판	248×176	사륙전지 가로결(횡)	18절(36쪽)	사진집
	30절판	205×125	사륙전지 세로결(종)	30절(60쪽)	단행본
	36판	182×103	사륙전지 가로결(횡)	40절(80쪽)	문고

책의 규격이 결정되는 과정

책은 물론이고 카탈로그, 포스터, 엽서 등 각종 인쇄물을 제작할 때 인쇄물의 종이 규격만을 계산해서 절수와 판형을 정한다면 인쇄 후에 실제로 얻어지는 인쇄물의 크기와 달라진다. 인쇄 시 필요한 종이 양을 계산할 때 파손되는 종이를 염두에 두어야 하는 것처럼, 책의 판형과 규격 또한 인쇄기가 인쇄할 수 없는 영역과 재단 후에 잘려나가는 영역을 제외하고 계산해야 한다. 예를 들어 국8절(국배판) 종이 규격은 318×234mm이다. 하지만 실제로 인쇄기가 인쇄할 수 있는 면적은 300×225mm고, 인쇄 후에 만들 수 있는 책의 최대 규격은 297×215mm이다.

국전지 규격(국배판, 단위: mm)

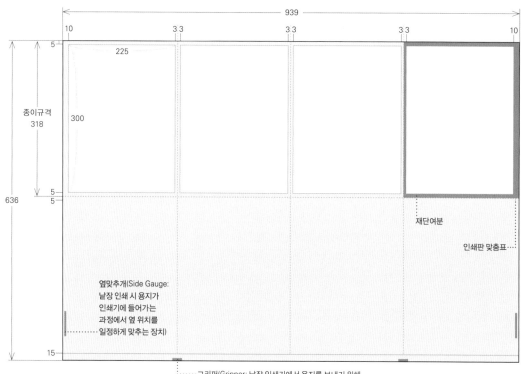

책의 판형(단위: mm)

국 4절 용지

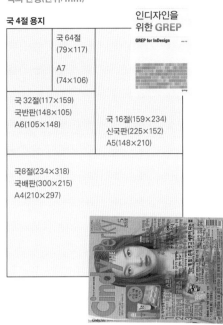

	국64절 (79×117) A7 (74×106)	인디자인을 위한 GREP GREP for InDesign
국32절(117×159) 국반판(148×105) A6(105×148)	국16절(159×234) 신국판(225×152) A5(148×210)	
국8절(234×318) 국배판(300×215) A4(210×297)		

사륙 4절 용지

	사륙64절 (99×136) 사륙반판 (91×128) B7(91×128)	사륙16절(197×272) 사륙배판(188×257) B5(188×257)
사륙32절(197×272) 사륙판(188×127) B6(128×188)		
사륙8절(272×394) 타블로이드판(374×254) B4(257×364)		

판형 비교(단위: mm)

사륙배판과 사륙판 비교

국배판과 국판 비교

문고판

한 손에 쏙 들어오는 아담한 책. 문고판은 소형의 경장본으로 싼값으로 다량의 서적 보급을 목적으로 하며, 독일의 레클람세계문고(Reclams Universal Bibliothek, 1867)가 그 효시다. 우리나라에는 빛깔있는 책(대원사), 시공디스커버리총서(시공사), 열화당 미술문고(열화당) 등이 있으며, 특히 1970–1980년대 삼중당 문고가 대표적이었다. 대부분 면지가 없으며 국반판(152×109)이 제 치수다.

크라운판

판형 크기는 국판보다는 좀 크고 사륙배판보다는 좀 작게 하고자 할 때, 사륙전지 가로 3등분, 세로 6등분한 규격, 즉 18절로 하여 판을 앉았다. 예전에는 교과서로 많이 사용했으며 미국의 잡지 『내셔널 지오그래픽』이 대표적인 판형이다.

타블로이드판

통상적으로 신문 판형의 2분의 1 크기의 판형을 가리킨다. 1919년 6월 『시카고 트리뷴』(Chicago Tribune)이 뉴욕에서 그림이 들어간 일간신문인 『일러스트레이티드 데일리 뉴스』(Illustrated Daily News)를 발행한 것이 최초다. 타블로이드(Tabloid)란 원래 영국의 버러 웰컴사(Burroughs Wellcome & co.)가 발매한 판형으로 '압축', '요약' 등의 의미를 가진 말인데, 현재는 특정한 판형의 이름으로 굳어졌다. 우리나라에서도 A4판이나 B4판 정도의 소형신문을 타블로이드판이라고 부르며, 기관신문, 학교신문, 주간신문, 생활정보지 등에 많이 사용하고 있다.

4. 종이 사용량 계산

매엽지 계산

실제 인쇄에 들어가기 앞서 목적하는 인쇄물을 얻기 위해서 얼마나 많은 종이가 필요한가를 알아야 한다. 종이 사용량을 알아야 그만큼의 인쇄용지를 제지회사에 주문해 인쇄 회사로 납품시킬 수 있기 때문이다. 종이 사용량을 계산하려면 책 판형과 전지(원지)의 절수와의 관계를 반드시 이해해야 한다.

　종이 사용량을 계산할 때는 먼저 전지 한 장으로 목적하는 인쇄물의 몇 쪽 분량을 인쇄할 수 있는가를 알아야 한다. 예를 들어 사륙 16절이라면 사륙전지 한 장으로 32쪽을 인쇄할 수 있다. 여기서 주의해야 할 점은 종이 앞뒷면 모두에 인쇄하는가의 여부를 꼭 계산에 넣어야 한다는 것이다. 이렇게 해서 전지 한 장에 인쇄하는 쪽수를 알면, 다음으로 인쇄물의 전체 쪽수가 얼마나 되는지와 몇 부나 인쇄할 것인지를 알아야 한다. 그런 다음에 비로소 종이 사용량을 계산한다.

　일단 인쇄물의 총 페이지 수와 인쇄 부수를 곱하고, 그것을 전지 한 장으로 인쇄할 수 있는 쪽수로 나눈 뒤 다시 500(용지 1연의 매수)으로 나누면 필요한 인쇄용지의 연수가 나온다. 뒤에서 설명되겠지만 용지의 거래 단위는 연Ream이므로 이 수치가 인쇄 시 필요한 종이의 양이다. 최근에는 앱을 통해서 필요한 종이량을 편리하게 계산할 수 있다. 책 제

종이 사용량 계산

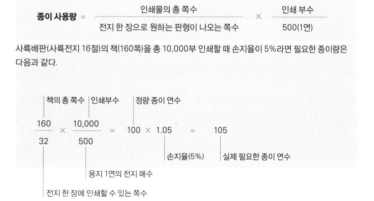

종이 사용량 $= \dfrac{\text{인쇄물의 총 쪽수}}{\text{전지 한 장으로 원하는 판형이 나오는 쪽수}} \times \dfrac{\text{인쇄 부수}}{500(1\text{연})}$

사륙배판(사륙전지 16절)의 책(160쪽)을 총 10,000부 인쇄할 때 손지율이 5%라면 필요한 종이량은 다음과 같다.

$\dfrac{160}{32} \times \dfrac{10{,}000}{500} = 100 \times 1.05 = 105$

책의 총 쪽수 / 인쇄부수 / 정량 종이 연수 / 손지율(5%) / 실제 필요한 종이 연수 / 용지 1연의 전지 매수 / 전지 한 장에 인쇄할 수 있는 쪽수

※ 이 종이량 계산법은 매엽지를 기준으로 한 것이다. 즉 160쪽짜리 사륙배판의 책 10,000부를 인쇄할 때 손지율을 감안해 사륙전지 105연을 주문하면 된다.

Paperman 로고

작을 위한 종이 사용량 계산기 앱인 Paperman에서는 판형과 분량에 따른 종이량 계산과 책등 두께 계산도 손쉽게 가능하다.

종이 사용량을 계산할 때 꼭 염두에 두어야 할 것이 있는데, 바로 손지율損紙率이다. 어떤 제품이든 생산 과정 중에 불량품이 나오게 마련이고 이는 책도 마찬가지다. 종이가 인쇄 기계를 통과하며 인쇄되는 과정과 인쇄가 끝난 후 제책하는 과정에서 각 공정별로 파지破紙와 파본破本이 발생한다. 이것을 가리켜 손지라고 하는데, 손지율은 인쇄 방식이나 색도, 인쇄량 등에 따라 달라진다.

대개의 공산품이 그렇지만 책 역시 인쇄 방식이 단순하고 인쇄량이 많으면 손지율이 낮아지고, 인쇄 난이도가 높고 인쇄량이 적으면 손지율이 높아진다. 이 손지율을 미리 생각해 필요한 종이를 주문할 때 여분을 더 두어야 하는 것이다.

윤전용지 계산

매엽지와 달리 권취지로 공급되는 윤전용지는 거래 단위가 무게로 계산된다. 그러나 무게가 같아도 동일한 부수의 인쇄물을 얻을 수 있는 것은 아니다. 같은 무게라도 평량이 작은(얇은) 용지와 평량이 큰(두꺼운) 용지의 매수가 다른 것과 마찬가지다.

윤전용지를 계산하는 데는 앞서 매엽지의 사용량을 계산할 때와 마찬가지로 여전히 연(500매) 단위가 필요하다. 따라서 윤전용지의 사용량은 먼저 1연의 무게를 계산하는 것으로 시작한다. 그런 다음 윤전용지 1톤에서 몇 연이 나오는가를 계산한다. 이렇게 계산한 톤당 연수에 인쇄 시 발생하는 파지의 비율(손지율)을 곱해야 용지 1톤당 실제 연수(조정연수)를 구할 수 있다.

예를 들어 880×625mm 규격에 평량이 100g/m²인 용지로 175연이 필요할 때 주문해야 할 윤전용지의 무게는 다음과 같이 계산한다.

• 0.88×0.625×0.1×500=27.5kg

단위를 맞추기 위해 mm를 m로, g을 kg으로 환산해 계산한 결과 880×625mm 규격에 평량이 100g/m²인 용지 1연의 무게는 27.5kg이다.

• 1000kg÷27.5=36.36R

용지 1톤에서 36.36연이 나온다. 이때 역시 단위를 맞추기 위해 톤을 kg으로 환산했다.

•36.36×96.5%=35R

인쇄 시 파손되는 손지율을 3.5%로 잡았을 때 용지 1톤당 조정 연수는 35연이다.

•175R÷35R=5t

필요한 연수를 톤당 조정 연수로 나누었다 880×625mm 규격에 평량이 100g/m²인 용지 175연을 인쇄하려면 윤전용지 5톤을 주문해야 한다는 것을 알 수 있다.

•175×27.5=4,812kg

이때 파손되는 부분을 제외한 실제 필요한 용지 무게는 4,812kg이다.

단행본 제작시 본문페이지 두께로 환산한 도표(미색모조지 기준)

70g				80g			
페이지	두께(mm)	페이지	두께(mm)	페이지	두께(mm)	페이지	두께(mm)
40	2	300	13	40	2	300	13.5
50	3	310	13.5	50	3	310	14
60	3	320	14	60	3	320	14.5
70	3.5	330	14	70	3.5	330	15.5
80	4	340	15	80	4	340	16
90	4	350	15	90	4	350	16.5
100	5	360	16	100	5	360	17
110	5	370	16	110	5	370	17.5
120	6	380	16.5	120	6	380	17.5
130	6	390	17	130	6	390	18
140	6.5	400	17	140	6.5	400	18
150	7	410	17.5	150	7.5	410	18.5
160	7.5	420	18	160	8	420	19
170	8	430	18.5	170	8.5	430	19.5
180	8	440	19	180	9	440	20
190	9	450	19	190	9.5	450	21
200	9	460	20	200	9.5	460	21
210	10	470	20	210	10	470	21.5
220	10	480	20.5	220	10.5	480	22
230	10.5			230	11		
240	11			240	11		
250	11.5			250	11.5		
260	12			260	12		
270	12			270	12.5		
280	12.5			280	12.5		
290	13			290	13		

윤전용지 톤당 연수(t/R) 계산법

939×625mm

평량(g/m²)	연(R)당 무게(kg)	톤(t)당 연(R)수	실계산(조정 R수)
50	14.67	68	65.6
55	16.14	62	59.8
60	17.6	56.8	54.8
65	19	52.63	50.7
70	20.5	48.78	47
75	22	45.45	43.8
80	23.47	42.6	41.1
85	24.94	40	38.6
90	26.4	37.87	36.5
95	27.8	35.88	34.6
100	29.3	34	32.8
110	32.27	31	29.9
120	35.2	28	27.4

880×625mm

평량(g/m²)	연(R)당 무게(kg)	톤(t)당 연(R)수	실계산(조정 R수)
50	13.75	72.72	70.1
55	15.12	66	63.7
60	16.5	60.6	58.4
65	17.87	55.9	53.9
70	19.25	51.9	50
75	20.6	48.5	46.8
80	22	45.4	43.8
85	23.37	42.7	41.2
90	24.75	40.4	38.9
95	26.12	38.27	36.9
100	27.5	36.36	35
110	30.25	33	31.8
120	33	30.3	29.2

평량별 연당 조견표

평량(坪量)(g/m²)	연량(連量)(kg)	연당 속수(連當束數) 인쇄용지	판지	속당 매수(束當枚數) 인쇄용지	판지	M/T당 연수 인쇄용지	판지
60	26	1		500			38
65	28	2		250			35
70	30	2		250			33
75	32	2		250			31
80	34	2		250			29
90	39	2		250			25
100	43	2		250			23
110	47	백상지: 4		백상지: 125			21
		아트지: 2		아트지: 250			
120	52	백상지: 4		백상지: 125			19
		아트지: 2		아트지: 250			
140	60	4		125			16
150	64	4		125			15
170	73	4		125			13
180	77	4	4	125	125		12
190	82	4	4	125	125		11
200	86	4	4	125	125		11
220	95	5	4	125	125		10
230	99	5	4	125	125		9
240	103	5	4	125	125		9
250	107	5	4	100	125		9
260	112	5	4	100	125		8
280	120	5	4	100	125		8
300	129	5	4	100	125		7
350	151	5		100			6
400	172	5		100			5
450	194	10		50			5
500	215	10		50			4

변형규격은 평량에 관계없이 250매 포장한다. 110g/m² 875×1,091은 250매 / 속

중량 / R	속당 매수	중량 / R	속당 매수
0–26kg	500매	27–52kg	250매
53–104kg	125매	105g 이상	100매

각 회사별로 적용 범위는 오차가 있다.

예를 들어 평량이 80g/m²인 용지의 경우 한 연(500매)의 무게는 34kg이고 250매씩 두 묶음(束)이 된다. 또한 평량이 150g/m²인 용지는 한 연의 무게가 64kg이고 125매씩 네 묶음이다.

5. 종이의 포장 단위 및 라벨 읽는 법

종이는 기본적으로 무게(kg) 단위로 표시한다. 실제로 권취지의 경우 대부분 무게 단위를 사용하지만 매엽지의 경우 종이의 수량을 나타낼 때 매枚를 쓰기도 한다. 다만 낱장으로 세어 인쇄용지를 몇 매씩 주문하는 경우는 없기 때문에 매 단위를 그대로 쓰지는 않는다. 보통 출판·인쇄 업계에서 종이를 거래할 때 쓰는 단위는 '연'으로 'R'이란 약자를 많이 쓴다. 1연은 전지 500매를 말한다. 매엽지는 물론 두루마리로 출하되고 무게로 거래되는 권취지라도 1톤당 몇 연이 나오는지를 알아야 할 정도로 연은 인쇄용지를 다룰 때 가장 기본적인 거래 단위다(앞의 '윤전용지 톤당 연수 계산법' 표에도 톤당 연수가 나타나 있다).

매엽지의 경우 종이 포장은 다루기 쉽게 125매, 250매, 500매 등의 단위로 되어 있다. 따라서 종이의 두께와 무게에 따라 포장 매수는 달라질 수 있어도 1연이 500매인 점에는 변함이 없다. 즉 125매 포장이라면 1연이 네 속束(묶음)이 되지만 250매 포장이라면 1연이 두 속이 된다.

종이 포장 라벨에는 각 제지사마다 고유한 방법으로 용지를 표시하는데, 보통 제품 명칭, 평량, 종이 결, 색상, 규격 등을 나타낸다. 매엽지 라벨의 경우 매수를, 권취지 라벨의 경우 길이를 표시하는 점을 빼고는 기본적으로 표시 사항은 모두 같다.

권취지 라벨 읽는 법

매엽지 라벨 읽는 법

로고, 심벌마크 제품명 제지사명 평량 매수, 규격 종이결

국내 제지사별 매엽지 라벨

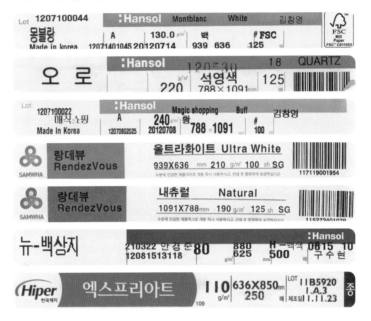

국외 제지사별 매엽지 라벨

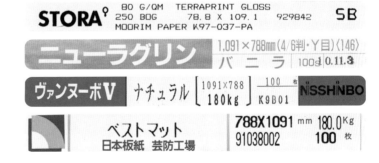

6.

한지

우리나라 종이인 한지韓紙는 예로부터
주변 국가에까지 널리 알려졌으며, '닥'을
주원료로 만들었기에 '닥종이'라고도
불렸다. 삼국시대부터 우리 고유의
제조법으로 만들어진 한지는 중국에서 특히
평판이 높았고, 고려시대에 이르러 인쇄술,
제지술이 발달하며 대량 생산이 이루어진다.
'섬세하고 희고 매끄럽다'는 극찬을 받은
한지는 조선시대에도 훌륭한 품질을
유지하여 오늘에 이르고 있다. 우리 민족과
가장 가까운 존재로 천 년의 역사와
함께해온 한지의 우수성을 세계에 알리는
것이 우리의 과제다.

1. 한지의 역사

인류 문화의 발달은 종이에서 비롯되었다고 해도 과언이 아닐 것이다. 특히 세계에서 가장 오래된 목판 인쇄본 『무구정광대다라니경』이 불국사의 석가탑에서 1300년의 잠에서 깨어나 우리 앞에 나타날 수 있었던 것도, 세계 최고最古의 금속 활자본 『직지심체요절』이 600년 만에 이국 땅 프랑스에서 그 모습을 드러내게 된 것도, 그리고 조선왕조 500년의 실록을 오늘에 우리가 읽어볼 수 있는 것도 종이가 있었기에 비로소 가능한 것이다. 종이도 그냥 종이가 아니라 천 년 세월을 견디며 삭지도 썩지도 않는 뛰어난 지질의 종이가 있었기 때문이다. 그것이 우리 겨레의 자랑스러운 문화유산 한지다.

우리나라에서 언제부터 종이를 만들기 시작했는지 자세히 알 수는 없지만, 기원전 2세기 중국 문·경제년간(B.C 179-141 B.C.) 무렵에 제작된 방마탄에서 출토된 종이가 지금까지 발견된 가장 오래된 종이이며 그 무렵에 우리나라에도 종이 생산 기술이 전해졌으리라 추측된다.

이후 서기 105년 중국 후한 때 채륜이 종이를 개량한 시기와 비슷하게 우리나라에서도 나름대로 창조적인 기술 개량을 통해 종이 생산에 힘써온 것으로 보인다. 삼국시대부터 이미 닥나무 껍질의 섬유를 원료

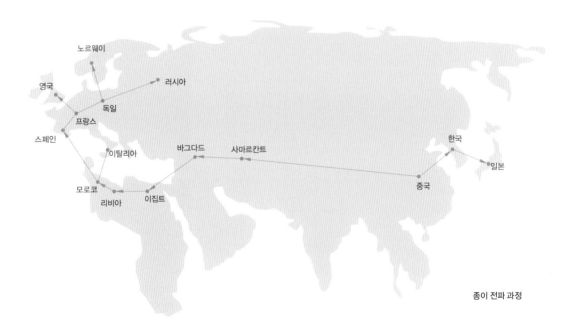

종이 전파 과정

로 우리나라 고유의 제조법으로 만든 저지楮紙를 사용한 것으로 밝혀졌는데, 특히 통일신라시대의 저지는 섬유질이 고르고 희고 질겨서 '백추지'라 일컬어지며 중국에서 '천하제일'이란 평판을 얻기도 했다.

고려시대에 와서는 신라 저지의 기술적 바탕 위에 종이의 수요공급에 따른 대량생산이 이루어졌다. 『팔만대장경』이나 『삼국사기』 등 사서의 인출은 국내에서도 종이의 수요를 급증시켰을 뿐만 아니라 고려지에 대한 송나라 원나라의 수요는 국외에서도 고려지의 대량 생산을 촉발했다. 이는 중국의 걸러 뜨는 방식과 달리 외발이라는 도구로 뜨는 방식을 사용함으로써 희고 광택이 있으며 질긴 종이를 생산하여 '섬세하고 희고 빛이 나고 매끄럽다'는 평판이 얻어낸 필연적 결과였다. 중국에서는 제왕의 전적을 기록하는 데 고려지를 사용했다. 중국 서화의 거장인 송의 미불, 명의 동기창董基昌도 고려지를 즐겨 쓰고 상찬했다.

한지는 조선 초기까지도 고려지의 성가를 이어받아 품질에서 손색이 없었으며 대중외교에도 필수품이 되었다. 그러나 병자호란 이후 청나라의 무리한 조공지 요구, 지방 관아의 격심한 가렴주구 등이 점차 한지의 품질 저하를 가져왔다. 20세기에 들어서 국권의 상실과 광복 후의 6.25전쟁 그리고 1960년대 이후의 급격한 산업화 바람이 불었다. 이

왼쪽: 홍패(紅牌) 문무과 대과에 합격한 사람에게 주는 일종의 합격증서로, 문과병과에 88급으로 합격한 정언유(鄭彦儒)의 것.

오른쪽 위: 호적단자(戶籍單子) 1768년에 한성부에서 증명한 개인의 호구 상황에 관한 문서.

오른쪽 아래: 천자문책(千字文冊) 조선시대의 것으로, 갖가지 색지에 한석봉체로 씌어 있다.

는 안 그래도 체질이 허약해진 한지의 맥이 거의 끊어질 만큼 빈사 상태로 몰아갔다.

한지는 예로부터 시대에 따라 이름이 달라지고, 색깔이나 크기, 생산지에 따라 다르게 부르기도 했다. 대표적인 구분은 재료, 만드는 방법, 쓰임새, 그리고 크기에 따라 나누어졌으며, 이에 따른 우리 종이의 종류는 대략 200여 종에 이르렀다. 이처럼 다양하게 생산된 종이는 주로 그림과 글씨를 쓰기 위한 용도로 가장 많이 소비되었고 일반 민중 속에서는 다양한 공예기법을 창조적으로 발전시켜 여러 가지 생활용품과 장식적 아름다움을 표현한 예술품으로도 활용되었다.

'문방사우文房四友'라 불릴 만큼 우리 민족과 가장 가깝게 지내온 귀한 존재 한지. 지령 천 년을 자랑하는 한지. 우리 민족 생활사에서 중요한 자리를 차지하며 오늘날까지 세계 속에 우수성을 펼치고 있는 그 한지를 다시 이 땅에서 되살려내는 일이야말로 우리 후손들이 해야 할 과제라 하겠다.

발 외발뜨기로 닥종이를 만들 때 쓰는 도구 중 하나.
동고리 음식물이나 곡식을 담아두는 그릇으로 나무판재로 뼈대를 만들고 싸리로 골격을 짜서 만든다. 그 위에 종이를 바르고 기름칠을 하기도 했다.

2. 전통 한지의 제조 과정

① 거두기 및 닥무지

매년 12월부터 다음 해 상순경에 그해 자란 1년생 닥나무 가지를 베어낸다. 닥무지를 하여 수피를 벗겨내면 흑피가 되고, 다시 겉껍질을 벗겨내면 백피가 된다.

② 닥 삶기

1-2일 동안 물에 충분히 불린 백피를 적당한 크기로 자른 뒤 솥에 넣어 2-3시간 정도 삶는다. 이때 삶는 액으로 잿물을 사용하는데, 옛날에는 볏짚, 메밀대, 콩대 등을 태운 재로 우려낸 잿물을 사용했으며, 최근에는 가성소다, 소다회 등을 많이 사용하고 있다.

⑥ 원료 넣기

잘 두들긴 원료를 종이 뜨는 지통에 넣은 후, 막대기로 저어 고르게 분산시킨다. 이때 섬유끼리의 분산과 종이 뜰 때 발에서 물 빠짐을 조절할 수 있도록 닥풀을 넣은 후 다시 잘 저어준다.

⑦ 종이 뜨기

원료와 닥풀이 잘 혼합되어 있는 지통에 종이 뜨는 발을 담가 전후좌우로 흔들어 종이를 떠낸다. 떠낸 종이 사이사이에는 왕골을 끼워 나중에 떼어내기 쉽게 한다. 전통 기법인 외발 뜨기는 하나의 줄에 발틀 끝 부분을 매단 후, 먼저 앞물을 떠서 뒤로 버리고 좌우로 흔들며 떠낸 옆물을 떠서 반대쪽으로 버리는 동작을 반복하여 종이를 떠낸 후, 두 장을 반대 방향으로 겹쳐서 한 장의 종이로 만들어내는 방법이다.

③ 씻기 및 햇빛 쪼이기

삶은 백피를 흐르는 물에 담가 잿물을 씻어낸 다음 2-3일 정도 골고루 뒤집어주면 원료 전체에 햇빛이 고루 비쳐 하얗게 표백된다.

④ 티 고르기

아직 원료 속에 남아 있는 표피, 티 등의 잡티를 손으로 제거해준다. 매우 정성을 들여야 하며, 한 사람의 작업량이 하루에 1kg에 불과하므로 한지 제조 과정 중 가장 시간이 많이 소요된다.

⑤ 두드리기

티를 골라낸 원료의 물기를 짜낸 후 닥돌이나 나무판 등과 같은 평평한 곳에 올려두고, 1-2시간 정도 골고루 두들겨주면 섬유질이 물에 잘 풀어지는 상태가 된다.

⑧ 물 빼기

떠낸 종이를 쌓아가다가 일정한 높이가 되면 널빤지를 사이에 넣은 후, 무거운 돌을 올려두거나 지렛대를 사용해 하룻밤 동안 눌러서 물을 빼준다.

⑨ 말리기

물기를 빼낸 종이를 한 장씩 떼어 말린다. 옛날에는 방바닥, 흙벽, 목판 등에 넣어 말렸으나, 최근에는 대부분 철판을 가열하여 말리는 방식을 사용한다.

⑩ 도침(다듬이질) 및 염색(물들이기)

말린 종이는 그대로 사용하기도 하지만 도침이나 염색과 같은 가공을 한 후에 사용하기도 한다.

도침 약간 덜 마른 종이를 포개거나 풀칠을 하여 붙여 디딜방아나 방망이로 두들겨서, 종이가 치밀하고 매끄러우며 윤기가 나도록 해주는 한지 고유의 가공 과정이다. 현재도 장판지를 제조할 때 이와 같은 방식을 사용하고 있다.

염색 자연 소재인 식물의 뿌리, 줄기, 잎 등에서 얻는 천연염료를 사용하여 종이에 직접 물들이거나 원료에 넣어 끓여서 물을 들이기도 한다. 염색한 색지는 책지, 편지지, 봉투 등은 물론 여러 지공예품을 만드는 데 널리 사용된다.

3. 한지의 분류

전통 한지 지종 분류

수복지修復紙

문화재 수복修復에 쓰이는 재료는 원래의 재료, 제조기법製造技法을 존중하는 노력이 필요한데, 지류유물紙類遺物의 경우도 마찬가지다. 종이의 재료, 제조기법, 백색도, 손상 정도, 물리적 물성치, 외관 상태 등을 종합 분석하여 제조되기 때문에 정밀한 분석력과 제조기능이 요구된다. 이 지종은 수요자의 주문에 따라 색상, 무늬, 질감 등의 품질규격을 다양하게 설정할 수 있다.

배접지褙接紙

전적, 서적, 고문서, 회화 등의 보존을 위한 표구용 한지다. 배접용으로서의 한지는 강도, 안정성, 유연성 등에서 다른 종이가 따라올 수 없는 우수한 적성을 지니고 있다.

서화지書畵紙

먹의 농담을 자유롭게 표현할 수 있는 고전적 의미의 동양화에 맞는 한지와, 현대적 색채기법을 적용할 수 있게 한지를 전통적 기법의 원료처리로 질감이 살아 있게 만들었다.

전통재현지傳統再現紙

『무구정광대다라니경』(국보 제126호), 『신라백지묵서대방광불화엄경』(국보 제196호) 등에서 볼 수 있는 것처럼 인쇄문화뿐 아니라 우리의 초기 종이문화도 찬란했다. 조선 후기에는 다양한 한지를 개발하여 백지 외에도, 다양한 모습으로 발전했다. 이미 사라져버린 한지를 복원하여 우수했던 전통한지의 명맥을 복원하고자 시도한 제품이다.

응용 한지 지종 분류

일반염색지

공예 등에 사용될 수 있는 한지 색지로, 선명하고 다양한 색감을 가지고 있다.

인쇄용지

한지의 거칠면서도 살아 있는 질감을 최대한 나타내면서, 인쇄 적성을 부여했다. 원료, 원료처리법 등을 다양화해서 책지, 포스터, 달력, 상장, 카드, 명함 등 인쇄물에 따라 여러 가지로 적용이 가능하다.

판화지

판화작품 용지로 사용이 가능하며, 한지의 은은한 분위기가 작품에 깊이를 더해준다.

고급 인쇄용지

한지 특유의 질감을 현대적으로 계승하고 한지 원료와 최신 제지기술을 접목하여 갖춘 양산 시스템 아래 상산된 고급 인쇄용지다. 기존 아트지류의 차가운 이미지와는 다른 따뜻하고 은은한 색상과 자연스런 질감을 가지면서 인쇄, 가공 등 작업 적성이 우수하여 고급 달력, 카드 등 품위 있는 제작물에 적합하다.

7.

종이
관련 업체

제지사

무림페이퍼(주)
서울특별시 강남구 강남대로 656
문의: (02)3485-1500

아세아제지(주)
서울특별시 강남구 논현로 430
문의: (02)527-6882

전주페이퍼(주)
서울특별시 중구 세종대로 39
문의: (02)6050-2600

한국제지(주)
서울특별시 강남구 테헤란로 504
문의: (02)3475-7200

한솔제지(주)
서울특별시 중구 을지로 100
문의: (02)3287-7114

홍원제지(주)
서울특별시 서대문구 통일로 81
문의: (02)6322-6300

• 안그라픽스가 주로 이용하는 거래처

수입특수지 전문회사

- **두성종이(주)**
 서울특별시 서초구 사임당로23길 41
 문의: (02)3470-0001

- **(주)삼원특수지**
 서울특별시 광진구 천호대로 549 G-TOWER
 문의: (02)2217-8700

 (주)서경
 경기도 성남시 분당구 판교역로 231
 문의: (031)696-7430

지업사

- **(주)타라유통**
 서울특별시 마포구 상암산로 34
 문의: (02)846-6001

 (주)덕우지업
 서울특별시 중구 퇴계로36가길 17
 문의: (02)2273-5959

 (주)디에스페이퍼앤보드
 서울특별시 서초구 사임당로 23길 41
 문의: (02)2253-0067

 (주)범창페이퍼월드
 경기도 파주시 엘지로440-100
 문의: (031)943-5083

 (주)신승지류유통
 서울특별시 중구 마른내로 116
 문의: (02)2270-4900

 (주)아이피피
 서울특별시 영등포구 신풍로 118
 문의: (02)869-0764

 (주)연합지류유통
 서울특별시 중구 필동로6길 40

 (주)영보지류유통
 서울특별시 중구 을지로18길

 한솔PNS(주) 지류유통부문
 서울특별시 중구 퇴계로 213
 문의: 1899-2580

II.
DTP

1. DTP 작업의 흐름과 장치

2. DTP 시스템의 하드웨어

3. DTP용 소프트웨어

4. DTP의 작업 흐름

5. 출력

6. 교정

7. CTP

8. 디지털 인쇄

9. DTP 관련 업체

1980년대 중반 미국에서 처음 시작한 DTPDeskTop Publishing는
이름 그대로 책상 위에서 인쇄물을 만든다는 뜻이다.
일반적으로 DTP 시스템은 매킨토시나 PC에
인디자인InDesign이나 쿽익스프레스QuarkXpress 등의 DTP용
소프트웨어를 설치하여 구축되지만, 우리나라에서는 한자나
각주가 많이 들어가는 텍스트 위주의 학술서 등을 만들 때
아래한글이나 MS Word 등의 문서편집 프로그램을
이용하기도 한다.
현재 단행본, 잡지, 브로슈어, 전단 등 거의 모든 인쇄물이
DTP를 이용해 만들어지고 있다. 따라서 DTP는 책을 만들기
위해 필수적으로 이해해야 하는 과정이다.
이 장에서는 인쇄물 제작에 필요한 DTP 시스템에 대한
이해와 그 흐름에 대해 알아본다.

1.
DTP
작업의
흐름과
장치

원고작성

편집 및 디자인 (페이지 레이아웃)

교정·교열
작가가 작성한 내용을 교정을 보고 제목을 설정하고, 내용을 주제에 맞춰 첨삭한다.

프린터
출력 전 교정의 용도로 사용한다. 대개 A3 크기의 흑백 레이저 프린터를 사용하며 시안 작업이나 컬러 경향을 보기 위해 컬러 잉크젯 프린터를 사용하기도 한다.

교정

작가·카피라이터
페이지에 포함될 내용을 집필한다. 주로 컴퓨터를 이용한다. 완성된 원고는 텍스트 파일로 편집자에게 전달된다.

편집 및 디자인
작가가 작성하여 교정을 마친 문자 데이터와 아티스트가 그린 일러스트나 컴퓨터 그래픽, 사진 작가의 사진을 조합하여 쪽 편집을 한다. DTP 데이터를 출력센터에 보내 필름이나 인쇄판 출력을 의뢰한다. 디지털 인쇄의 경우 DTP 데이터를 바로 디지털 인쇄기로 보낸다.

일러스트레이터
글의 내용을 이해하는 데 도움이 될 수 있는 일러스트와 사진 합성 등 적절한 이미지를 제작한다. 손으로 그리거나 컴퓨터를 이용해 그리기도 한다.

스캐너 (저해상)
일러스트레이션 등 필요한 이미지 자료는 미리 저해상도 스캐닝을 통해 디지털 이미지로 변환한 후 디자이너의 페이지 레이아웃 작업에 사용한다.

사진 작가
책에 필요한 사진 촬영을 한다. 디지털 카메라를 이용해 파일 형태로 전달한다. 최근에는 글과 사진을 한 사람이 동시에 작업하는 경우가 많다.

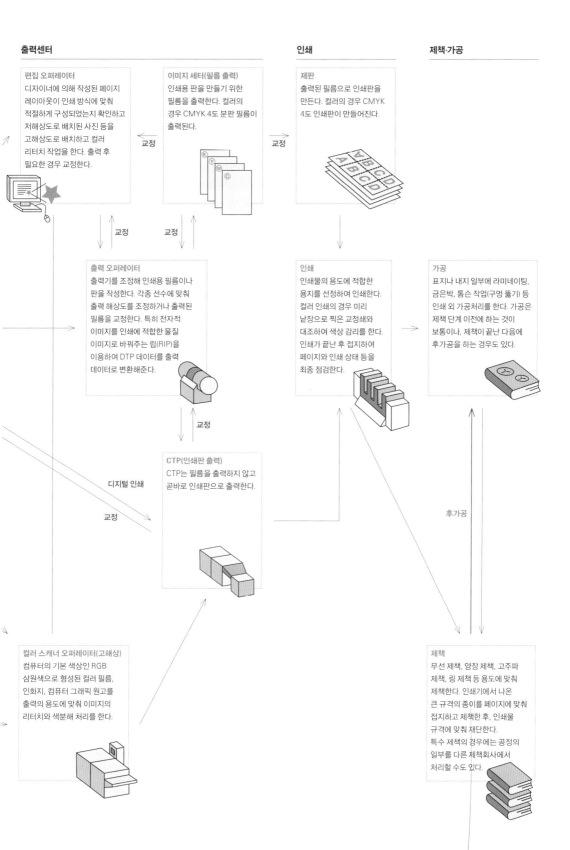

출력센터

편집 오퍼레이터
디자이너에 의해 작성된 페이지 레이아웃이 인쇄 방식에 맞춰 적절하게 구성되었는지 확인하고 저해상도로 배치된 사진 등을 고해상도로 배치하고 컬러 리터치 작업을 한다. 출력 후 필요한 경우 교정한다.

이미지 세터(필름 출력)
인쇄용 판을 만들기 위한 필름을 출력한다. 컬러의 경우 CMYK 4도 분판 필름이 출력된다.

인쇄

제판
출력된 필름으로 인쇄판을 만든다. 컬러의 경우 CMYK 4도 인쇄판이 만들어진다.

제책·가공

교정

교정

교정

교정

출력 오퍼레이터
출력기를 조정해 인쇄용 필름이나 판을 작성한다. 각종 선수에 맞춰 출력 해상도를 조정하거나 출력된 필름을 교정한다. 특히 전자적 이미지를 인쇄에 적합한 물질 이미지로 바꿔주는 립(RIP)을 이용하여 DTP 데이터를 출력 데이터로 변환해준다.

인쇄
인쇄물의 용도에 적합한 용지를 선정하여 인쇄한다. 컬러 인쇄의 경우 미리 낱장으로 찍은 교정쇄와 대조하여 색상 감리를 한다. 인쇄가 끝난 후 접지하여 페이지와 인쇄 상태 등을 최종 점검한다.

가공
표지나 내지 일부에 라미네이팅, 금은박, 톰슨 작업(구멍 뚫기) 등 인쇄 외 가공처리를 한다. 가공은 제책 단계 이전에 하는 것이 보통이나, 제책이 끝난 다음에 후가공을 하는 경우도 있다.

교정

디지털 인쇄

교정

CTP(인쇄판 출력)
CTP는 필름을 출력하지 않고 곧바로 인쇄판으로 출력한다.

후가공

컬러 스캐너 오퍼레이터(고해상)
컴퓨터의 기본 색상인 RGB 삼원색으로 형성된 컬러 필름, 인화지, 컴퓨터 그래픽 원고를 출력의 용도에 맞춰 이미지의 리터치와 색분해 처리를 한다.

제책
무선 제책, 양장 제책, 고주파 제책, 링 제책 등 용도에 맞춰 제책한다. 인쇄기에서 나온 큰 규격의 종이를 페이지에 맞춰 접지하고 제책한 후, 인쇄물 규격에 맞춰 재단한다. 특수 제책의 경우에는 공정의 일부를 다른 제책회사에서 처리할 수도 있다.

1. DTP 작업의 흐름과 장치

2.

DTP 시스템의 하드웨어

20세기 후반부터 문명을 주도한 것은 컴퓨터다. 출판 분야에서의 DTP의 등장과 발달 역시 컴퓨터 기술의 향상과 보급에 힘입었다. 물론 DTP 시스템은 컴퓨터와 함께 다양한 주변기기를 필요로 하지만, 그 핵심은 역시 컴퓨터라고 할 수 있다. 국내에서는 DTP용 컴퓨터로 여전히 매킨토시가 많이 사용되지만 PC의 성능 향상과 PC용 DTP 소프트웨어의 개발로 PC를 이용한 DTP도 점차 늘고 있다.

1. 컴퓨터

매킨토시

매킨토시의 시작은 1976년 처음 등장한 8비트 개인용 컴퓨터 애플I이다. 이후 애플II와 애플III가 속속 등장했고, 드디어 1984년에 그래픽 유저 인터페이스GUI를 채용한 16비트 개인용 컴퓨터 매킨토시가 탄생했다. 매킨토시는 그 뛰어난 성능과 사용자 중심의 설계에 힘입어 1980년대 초반 개인용 컴퓨터 시장을 휩쓴 IBM 호환 PC에 유일하게 대항할 수 있었으며 지금까지 나름의 영역을 지켜오며 계속 발전하고 있다. 데스크톱 매킨토시는 보통 맥이라고 부르며, 랩톱은 맥북이라고 부른다. 아이폰이나 아이패드의 영향으로 예전 같으면 소수의 전문가들이나 사용하던 맥북을 일반인이 쓰는 경우도 늘었다. 그런 경우 복수의 운영체제를 설치해 필요에 따라 선택적으로 부팅할 수 있게 도와주는 부트 캠프라는 소프트웨어를 통해 애플 고유의 OS X 외에 윈도Windows 프로그램을 설치해 사용하기도 한다.

　매킨토시의 가장 큰 강점은 사용이 편리하고, 그래픽과 사운드에 강하다는 것이다. 따라서 DTP 분야 외에도 음악, 미술(그래픽), 사진 등에 많이 이용되며 여타 일반 업무에도 쓰이고 있다. 대부분의 기계가 그렇지만 최신 상위 기종이 업무 효율을 높일 수 있다. 다만 비용에 한계가 있다면 적은 메모리의 상위 기종보다는 기존에 쓰던 매킨토시에 메모리를 늘리거나 최신 버전의 소프트웨어로 교체하는 방법도 권장된다.

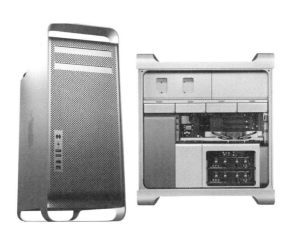

PC

컴퓨터는 슈퍼컴퓨터, 대형 컴퓨터, 워크스테이션, 개인용 컴퓨터 등을 포함하는 용어지만 우리가 보통 '컴퓨터'라고 부르는 것은 개인용 컴퓨터, 즉 퍼스널 컴퓨터Personal Computer를 말한다. 퍼스널 컴퓨터라는 말이 처음 등장한 직후 이를 줄여 '퍼스컴'이라고 하기도 했지만 곧 PC라는 용어가 정착되었다. 의미상으로는 매킨토시 역시 PC라고 할 수 있지만, 보통 PC라 하면 IBM 또는 IBM 호환 개인용 컴퓨터를 말한다.

PC는 1981년, MS-DOS를 채용한 16비트 개인용 컴퓨터 IBM PC(XT)에서 출발했다. 이때 IBM은 PC의 하드웨어 구조를 공개, 다른 많은 회사들도 이른바 'IBM 호환' PC를 만들 수 있게 해 단시간에 개인용 컴퓨터의 표준으로 자리 잡았다.

DTP가 보급되기 전부터 PC는 문자 입력, 즉 문서 작성에 이용됐다. DTP가 확고하게 자리 잡은 지금도 대부분의 출판사, 잡지사에서는 문자 입력을 PC에 의존하고 있다. 그러나 PC의 비약적인 성능 향상, 매킨토시와 유사한 윈도 운영체제, PC용 DTP 소프트웨어의 개량에 힘입어 PC를 기반으로 하는 DTP 시스템도 꾸준히 늘고 있다. 특히 21세기 들어 DTP 소프트웨어의 주류로 자리 잡은 인디자인을 PC에서도 사용할 수 있게 되면서 PC 기반의 DTP를 채용하는 업체가 부쩍 늘었다.

2. 컴퓨터의 구성과 주변기기

컴퓨터는 콤포넌트 오디오와 같다. 앰프, 튜너, CD 플레이어, 스피커 등의 부분으로 이루어진 콤포넌트 오디오는 필요에 따라 그 구성을 변경할 수도 있으며 새로운 장치를 추가하거나 교체할 수도 있다. 컴퓨터 역시 그 속에 들어 있는 각 구성 부분들을 교체하거나 추가할 수 있고, 필요에 따라서는 별도로 주변기기를 연결해 사용할 수 있다. 일반적으로 우리가 말하는 컴퓨터의 성능은 각 구성품의 총체적인 성능 합계다. 따라서 새로운 컴퓨터를 구입하지 않고 일부 구성을 교체하거나 추가하는 방법으로도 성능의 향상을 도모할 수 있다.

컴퓨터를 구성하고 있는 주요한 장치들과 다양한 주변기기들을 살펴보도록 하자.

CPU

컴퓨터의 핵심을 이루는 중앙 처리 장치Central Processing Unit는 보통 칩Chip 또는 프로세서Processor라고도 부른다. 사람으로 비교하자면 두뇌라고 할 수 있으나 CPU가 사람의 두뇌와 다른 점은 정보의 처리만을 담당할 뿐 별도의 기억 장치를 필요로 한다는 것이다. 기본적으로 CPU의 성능은 클럭 스피드(GHz)로 구분하며, 같은 등급에서 숫자가 클수록 고성능이다. 또한 내부 캐시Cache(임시 기억 메모리)를 얼마나 갖추고 있는지 또는 아예 없는지도 CPU의 성능을 가늠하는 요소가 된다.

매킨토시는 전통적으로 모토로라의 MC680XX 프로세서를 사용해 왔지만, 나중에 IBM과 애플사가 협력해 만든 파워PC 프로세서를 장착한 기종을 '파워 매킨토시'라고 불렀다. 2006년부터 매킨토시는 데스크톱이든 노트북이든 PC와 마찬가지로 인텔 CPU를 탑재하기 시작했다(그래서 매킨토시에서도 윈도 운영체제를 사용할 수 있게 됐다).

인텔 프로세서는 성능과 용도, 가격에 따라 다양한 모델이 존재한다. 2012년 PC용 인텔 CPU 중에서 가장 강력한 것은 코어 i7 익스트림 프로세서로, 데스크톱 제품군에서는 여섯 개의 코어Core를 내장한 모델도 있다. 데스크톱 제품군에서 인텔 CPU의 성능은 코어 i7, 코어 i5, 코어 i3, 펜티엄, 셀러론 순이다. 한편 PC에 사용되는 CPU는 인텔 외에 AMD도 제조하고 있다.

데이터의 단위

컴퓨터 카탈로그에서 캐시, RAM, V-RAM 등의 메모리와 HDD, CD-ROM 등의 보조 기억 장치를 보면 KB(또는 K), MB(또는 M), GB(또는 G), TB(또는 T)라는 영문 약자가 늘 등장한다. 이 단위들은 킬로(Kilo), 메가(Mega), 기가(Giga), 테라(Tera)를 뜻하며 B는 바이트(Byte)의 약자다 다만 2진법을 쓰는 디지털 세상에서 이 단위들은 10진법의 1천, 1백만, 10억(109), 1조(1012)를 조금씩 넘게 마련이다. 2진법으로 대략 210(1,024), 220(1,048,576), 230(1,073,741,824), 240(1,099,511,627,776)을 편의상 킬로(103=1,000), 메가(106=1,000,000), 기가(109=1,000,000,000), 테라(1012=1,000,000,000,000)라고 부르는 것이다.

1bit=0 또는 1
1Byte=8bit
1KByte=103≒210=1,024Byte
1MByte=106≒220=1,048,576Byte
1GByte=109≒230=1,073,741,824Byte
1TByte=1012≒240=1,099,511,627,776Byte

현실적으로 1TB의 HDD 또는 1GB의 USB 플래시 드라이브를 컴퓨터에 연결하고 속성을 살펴보면 각각 1000GB와 1000MB에 못 미친다. 제조업체와 사용자들은 대략 1조 바이트와 10억 바이트 용량을 편의상 1테라바이트와 1기가바이트로 부르지만, 컴퓨터는 곧이곧대로 2진법으로 계산한다. 따라서 10억이 조금 넘는 1,015,414,784바이트의 USB 드라이브는 통상 1GB라고 부르지만 컴퓨터에서 속성을 살펴보면 968MB라고 표시돼 있다.

주기억 장치: RAM

주기억 장치에 해당하는 RAM Read & Access Memory은 이름 그대로 읽어 들이거나 쓸 수 있는 메모리 Memory(기억 소자)를 말한다. 보통 '램'이라 부르며 용량 단위는 Gb Gigabyte로, 메모리 클럭 스피드라고 부르는 처리 속도 단위는 메가헤르츠 MHz로 쓴다.

RAM의 용량과 속도는 CPU와 함께 컴퓨터의 성능을 가늠하는 중요한 요소가 된다. RAM이 높을수록, 또 처리 속도가 빠를수록 PC의 성능이 향상되며 여러 소프트웨어를 동시에 사용할 수 있는 멀티태스킹을 원활하게 지원한다. 소프트웨어와 작업에 따라서는 고성능 CPU에 소량의 RAM을 갖춘 컴퓨터보다 하위 등급의 CPU에 다량의 RAM을 갖춘 컴퓨터가 작업 효율이 더 우수할 수 있다.

컴퓨터에서 어떤 소프트웨어를 '실행시킨다'는 말은 하드 디스크에 저장되어 있던 프로그램과 데이터를 RAM으로 불러와 사용하는 것을 뜻한다. 마찬가지로 소프트웨어를 이용해 작업 중인 내용 역시 RAM에 기억시켜두는 것이다. RAM의 용량과 성능이 작업 속도와 효율을 좌우하는 이유가 여기에 있다.

모니터

모니터는 컴퓨터 내부에서 만들어진 디지털 데이터를 표시하는 장치로, 원래 출력 장치의 범주에 포함된다. DTP가 보편화된 지금은 컬러 모니터가 화판畫板이나 대지臺紙를 대신하는 역할로 이해되고 있다. DTP용 모니터는 개인용나 사무용 컴퓨터에 사용하는 것보다 크고 색상 표시 성능이 우수한 제품을 사용한다. 일반적으로 A3 용지를 충분

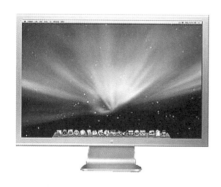

히 표시할 수 있는 크기의 모니터가 선호되며, DTP용 모니터는 화면의 크기뿐 아니라 해상도가 우수하고 색 재현 능력이 중요하다.

정밀한 색상을 표현해야 하는 DTP용 모니터로는 같은 화면 크기의 일반용 모니터보다 열 배 이상 비싼 것을 사용하기도 한다. 모니터를 구입한 후 오래 사용하다 보면 화면에 표시되는 색상이 처음과 달라지는 경우가 있고, 같은 사진 또는 같은 색상값을 지정한 그림이라고 해도 모니터마다 약간씩 다른 색상으로 표시하게 마련이므로 전문 DTP 작업을 위해서는 정기적으로 색상 교정Calibration을 하는 것이 좋다. 이때 주의해야 할 것은 작업물을 받아 필름 또는 인쇄용 데이터로 전환하는 출력업체와의 통일성이다. 나아가 DTP 작업자 및 사진 스튜디오, 출력업체, 인쇄소는 모니터/출력 색상값의 일관성을 유지하는 것이 좋다.

한편 컴퓨터에 내장된 그래픽 카드의 프로세서GPU와 메모리V-RAM의 성능이 우수하고 용량이 충분해야 업무 효율이 좋아진다. 최근 디지털 사진의 용량이 크게 증가함에 따라 컴퓨터 자체의 성능은 물론 그래픽 카드의 성능이 더욱 중요시되고 있다. 예컨대 그래픽 RAM이 부족할 경우 모니터 상의 화면 이동이나 디스플레이 속도가 늦어져 원활한 작업을 방해하기도 한다.

보조 기억 장치

RAM은 그 특성상 전원을 끄거나 재시동하면 기억된 내용이 모두 지워지므로 작업한 내용은 항상 영구/반영구적인 보조 기억 장치에 저장해야 한다. 달리 말하면 RAM은 '작업 공간'이며 보조 기억 장치는 '보관 공간'인 셈이다. 보조 기억 장치로는 플로피 디스크 드라이브FDD, 하드 디스크 드라이브HDD, 광 디스크 드라이브ODD, 광자기 디스크MOD 드라이브, 파워 드라이브PD, 재즈Jaz 드라이브, 집Zip 드라이브, USB 플래시 드라이브, 솔리드 스테이트 드라이브SSD 등이 있다. 이 가운데 플로피 드라이브와 광자기 드라이브, 파워 드라이브, 재즈 드라이브, 집 드라이브는 오늘날 거의 사용되지 않는다. 주로 사용되는 것은 하드 디스크 드라이브, 솔리드 스테이트 드라이브, 광 디스크 드라이브, USB 플래시 드라이브다.

하드 디스크 드라이브

하드 디스크 드라이브HDD는 보통 '하드'라고 부르고 HDD로 표기하곤 한다. HDD는 컴퓨터 내부에 들어 있는 내장형이 있고, 별도의 전원 공급 장치를 갖고 독립되어 있어 데이터 이동에 널리 쓰이는 외장형이 있다. 외장형 중에서도 휴대용 HDD는 노트북에 사용되는 소형 HDD를 내장해 별도 전원 없이 USB 포트에서 공급되는 전원을 사용한다.

2012년 현재 HDD는 수백 GB에서부터 최대 3TB 용량으로 제조되고 있다. HDD는 데이터 전송 인터페이스 규격에 따라 IDE 또는 SATA 등으로 구분되는데, 최신 제품은 대부분 SATA 규격을 사용한다. HDD의 성능은 저장 용량뿐 아니라 자기 원반의 회전 속도RPM와 데이터 전송 속도로 결정된다.

솔리드 스테이트 드라이브

솔리드 스테이트 드라이브SSD는 HDD와 같은 인터페이스를 사용하는 최신 저장 장치로, 간단히 말해 '메모리 덩어리'다. 자기 원반에 데이터를 기록하는 HDD와 달리 SSD는 비휘발성 플래시 메모리(전원 공급이 끊겨도 기록되어 있는 데이터가 지워지지 않는다)에 데이터를 기록한다. 이에 따라 같은 용량이라면 HDD에 비해 SSD의 가격이 비싸지만 데이터 전송 속도가 훨씬 우수하며(상대적으로 저렴한 SSD 중에는 HDD보다 느린 제품도 있다), HDD처럼 기계적인 작동 부분이 없는 SSD가 충격에 대한 안정성이 더 높다. 최신 노트북에서는 HDD 대신 SSD를 채용하는 모델이 점차 늘고 있지만, 가격과 용량 면에서 아직까지는 HDD가 데스크톱의 표준적인 저장 장치다.

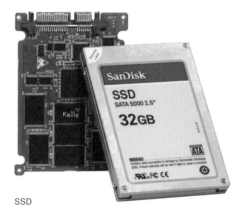

SSD

광 디스크 드라이브

광 디스크 드라이브ODD는 CD와 VOD, DVD 등 빛을 이용한 데이터 기록/검출 장치를 일컫는다. 최신 컴퓨터에 장착된 ODD는 거의 대부분 DVD까지 읽을 수 있으나 많은 사람들이 여전히 'CD' 또는 'CD 드라이브'라고 부르곤 한다. 또한 예전과 달리 오늘날의 PC에는 광 디스크를 읽을 수 있을뿐더러 자체적으로 기록까지 할 수 있는 드라이브가 기본으로 탑재되고 있다. 12센티미터 규격 기준으로 CD 한 장에는 보통 650–700MB, DVD 한 장에는 4.7–8.5GB의 데이터를 기록할 수 있다(단, 컴퓨터에 장착된 ODD에서 기록 가능한 DVD 용량은 2.58–9.4GB다). 인터넷 네트워크를 이용한 데이터 전송의 편리함과 속도 향상 및 USB 드라이브의 용량 확대와 블루레이 디스크에 밀려 단종됐다.

USB 플래시 드라이브

USB 플래시 드라이브는 보통 'USB 드라이브' 또는 'USB'라고 부르곤 하는데, 원래 USB는 '범용 직렬 버스'라는 컴퓨터 인터페이스의 줄임말이다. USB 포트에 꽂아 사용하는 휴대용 메모리인 USB 드라이브는 메모리 용량의 증가 및 가격의 하락 덕분에 실용성이 크게 향상되었다. 2017년 최대 2TB 크기로 최소 손톱만 한 제품도 존재한다.

컴퓨터에 내장되어 있거나 직접 연결하는 장치는 아니지만 오늘날에는 인터넷으로 연결돼 있는 네트워크 드라이브나 클라우드 드라이브도 보조 기억 장치의 범주로 볼 수 있다.

개인적으로도 인터넷 포털 사이트에서 제공하는 네트워크 드라이브를 무료로 이용할 수 있고, 더 큰 용량이나 더 빠른 속도의 서비스는 유료로 사용할 수도 있다. 대형 출판 기업의 경우 DTP 시스템이 회사 전체의 시스템에 종속돼 있어 작업 데이터의 이동과 저장을 사내 네트워크에 딸린 저장 장치로 해결하기도 한다.

2. DTP 시스템의 하드웨어

입력 장치

컴퓨터의 입력 장치로는 기본적으로 키보드, 마우스, 태블릿 등이 있지만 DTP에서는 보통 사진이나 그림 등의 아날로그 이미지를 컴퓨터에 입력시킬 수 있는 장치를 필수적으로 포함시킨다. 그것이 바로 스캐너 Scanner로, 이미지를 읽어들여 디지털 데이터로 변환하는 장치다.

전문 출력센터에서 보유하고 있는 스캐너들은 고가의 고성능 제품이다. 하지만 우리나라에서 대개의 DTP 환경에서는 고해상도 스캐닝은 출력센터에 의뢰하고, 자체적으로는 시안 제작과 간단한 이미지 입력 정도가 필요하기 때문에 A4-A3 사이즈의 평판 스캐너면 충분하다. 컴퓨터와 그 주변기기의 가격이 계속 하락하고 기기의 통합 추세가 보편적이 되어, 오늘날 소규모 사무실에는 스캐너와 프린터를 통합한 복합기(복사 기능은 기본이며, 팩스 기능까지 갖춘 모델도 있다)를 사용하기도 한다.

디지털 카메라도 일종의 입력 장치로 볼 수 있다. 스캐너처럼 이미지를 디지털화해 컴퓨터에 전달할 수 있기 때문이다. 오늘날 대부분의 스튜디오 및 사진작가는 디지털 카메라로 사진을 찍기 때문에 예전처럼 필름이나 인화지를 스캔할 필요가 없어졌다.

출력 장치

원래 컴퓨터 일반론에서 출력 장치는 모니터와 스피커 등을 포함하지만 DTP에서는 보통 입력 장치를 통해 입력한 데이터를 가공 처리한 결과를 프린트 아웃Print Out하는 장치를 가리킨다. 출력 장치로 널리 사용되는 것은 레이저 프린터와 잉크젯 프린터다. 둘 모두 직접 인쇄를 위해 사용하는 것은 아니고, 페이지 레이아웃 교정이나 색교정, 점검에 사용된다. 과거에는 흑백 출력은 레이저 프린터, 컬러 출력은 잉크젯 프린터가 표준이었으나 오늘날에는 컬러 레이저 프린터가 널리 보급됐다. 다만 컬러 레이저 프린터의 색 재현력이 잉크젯 프린터에 미치지 못하기 때문에 색상 교정지를 출력하는 출력업체는 여전히 고급 컬러 잉크젯 프린터를 주로 사용하며, DTP 사무실 내에서도 색교정용으로 사용하는 출력물은 컬러 잉크젯 프린터를 사용하곤 한다.

인쇄용 필름을 출력해야 하는 출력업체의 이미지 세터(필름 출력기)나 인쇄소의 CTP 인쇄판 출력기도 출력 장치에 포함된다.

네트워크와 서버

대개의 DTP 시스템은 1대 이상의 매킨토시나 IBM PC로 시스템이 구축된다. 대부분의 사무실에서 컴퓨터는 여러 대라고 해도 프린터와 스캐너는 그보다 적게 가지고 있는 것이 보통이다. 이때 여러 대의 컴퓨터 사이의 데이터 교환은 물론 프린터와 스캐너를 공유해 사용하기 위해 필요한 것이 네트워크Network다. 네트워크는 쉽게 생각해서 여러 대의 컴퓨터를 연결해 사용할 수 있는 시스템을 말한다. 오늘날의 컴퓨터들은 이더넷(랜) 포트가 기본 장착돼 있어 네트워크 구축이 편리해졌으며, 소규모 사무실의 경우 저렴한 유무선 공유기를 구입하는 것으로 간단한 네트워크를 구성할 수도 있게 됐다.

서버Server는 네트워크 시스템을 지원하기 위해 데이터 저장을 주목적으로 하는 대용량 컴퓨터를 말하며, 서버가 있는 경우 작업을 보다 원활하게 진행할 수 있고 데이터 보관에도 유리하다. 출판사나 잡지사, 소규모 기획 회사 등 대개의 DTP 시스템에서는 특정한 서버 없이 매킨토시만 연결해 사용하지만 전문 출력센터에서와 같이 고용량의 데이터를 많이 생성하고 보관할 필요가 있는 곳에서는 워크스테이션급의 서버를 연결해 시스템을 구축하기도 한다. 대형 출판사나 잡지사의 경우 자체적인 서버와 네트워크 시스템을 갖추고 업무와 데이터 관리의 효율성을 높이기도 한다.

내장 이더넷 사용 직렬 네트워크

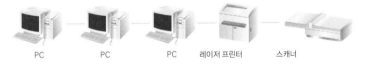

PC PC PC 레이저 프린터 스캐너

별도 허브(Hub) 사용 병렬 네트워크

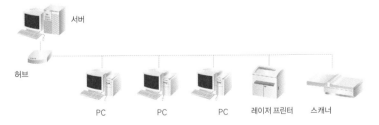

서버

허브

PC PC PC 레이저 프린터 스캐너

 2. DTP 시스템의 하드웨어

3.

DTP용 소프트웨어

DTP는 앞서 살펴본 하드웨어만을 두고 일컫는 말이 아니다. 엄밀히 말해 DTP는 별도의 하드웨어를 필요로 한다기보다 DTP용 소프트웨어가 기준이 된다. 말하자면 범용 PC나 매킨토시에 DTP용 소프트웨어를 설치해 사용하면 그것을 곧 DTP 시스템이라고 할 수 있다.

DTP용 소프트웨어는 크게 페이지 레이아웃을 하기 위한 것, 그래픽을 만들기 위한 것, 리터치를 하기 위한 것으로 나눌 수 있다. 첫째로 페이지 레이아웃용 소프트웨어는 글과 그림, 사진, 도표 등 책을 만들기 위한 각종 편집 요소들을 조합하여 지면을 구성하는 프로그램이다. 둘째로 그래픽 소프트웨어는 그래프나 일러스트레이션 등 그림을 만드는 프로그램이다. 셋째로 리터치 소프트웨어는 사진이나 그림을 수정하거나 손질하는 프로그램을 말한다.

일반적으로 페이지 레이아웃 소프트웨어, 그래픽 소프트웨어, 리터치 소프트웨어의 대표 주자로는 각각 인디자인InDesign, 일러스트레이터Illustrator, 포토샵PhotoShop을 꼽을 수 있다. 이 셋 모두 어도비Adobe 사의 제품으로, 이들을 가리켜 'DTP용 3대 소프트웨어'라고 부를 정도로 가장 보편적이고 강력한 기능을 제공하고 있다.

1. 인디자인

퀵익스프레스
퀵익스프레스는 수학 공식과 기호 등을 편리하게 작업할 수 있는 수식 편집기와 같은 엑스텐션(Xtention: 다양한 기능을 추가하는 보조 프로그램)이 풍부하다는 장점으로 한때 DTP 시장을 석권했던 프로그램이다. 1980년대 후반부터 이루어진 개인용 컴퓨터를 바탕으로 한 출판 환경의 DTP화를 이끈 주역이기도 하다. 어도비의 페이지메이커는 압도적인 격차로 따돌렸으나, 2002년 매킨토시가 OS X으로 운영체제를 업그레이드할 때 어도비에 비해 대응이 늦어 인디자인에게 추격의 빌미를 제공하게 됐다. 이후 매킨토시와 PC 양쪽에서 동일하게 개량을 거듭하고 호환성을 향상시킨 인디자인이 대형 잡지사와 글로벌 네트워크를 가진 출판사 등에 의해 선택됨에 따라 퀵익스프레스의 입지는 차츰 좁아지기 시작했다. 가장 널리 사용되는 그래픽 도구인 일러스트레이터와 포토샵이 어도비의 제품이라는 점, 강력한 전자 문서의 표준 포맷인 PDF를 개발한 것도 어도비라는 점도 인디자인의 저변 확대에 한몫한 것으로 보인다. 오래도록 편집 프로그램의 대명사였던 퀵익스프레스를 사용하는 디자이너들이 여전히 많은 상태지만, 현재 DTP 소프트웨어의 대세는 인디자인으로 넘어간 형국이다. 퀵익스프레스는 2021년 현재 2020 버전까지 나와 있다.

과거 어도비 사의 대표적인 DTP 소프트웨어는 1985년 처음 발표된 페이지메이커PageMaker였다(원래 앨더스 사의 프로그램이었으나 어도비가 앨더스를 인수했다). 그러나 1987년 퀵익스프레스QuarkXpress가 등장한 이래 DTP 소프트웨어 시장에서 페이지메이커의 입지는 점차 약화됐다. 가장 빨리 컬러 출력에 대응한 퀵익스프레스는 강력한 성능과 풍부한 기능, 자유로운 입출력 덕분에 1990년대 DTP 시장의 주류로 급부상했다.

절치부심한 어도비는 1999년 인디자인을 개발해냈고, 2002년에 새로운 매킨토시 운영체제 OS X(여기서 X는 알파벳이 아니라 로마숫자 10이다. 따라서 오에스 엑스가 아니라 오에스 텐이라고 읽는다)이 등장했을 때 최초의 맥 네이티브 DTP 소프트웨어로 탑재될 수 있었다. 이를 기점으로 DTP 소프트웨어 시장에서 어도비는 옛 영광을 되찾을 수 있었고, 오늘날 가장 널리 사용되는 DTP 소프트웨어가 됐다.

인디자인은 유니코드와 오픈 타입 폰트의 지원, PDF 출력 등 강력하고 편리한 기능으로 인기를 끌었다. 특히 2007년 IBM PC에서 호환성이 크게 향상된 CS3가 나오면서 기존에 매킨토시가 독점했던 DTP 환경이 점차 PC로 넘어가는 계기가 되었다. 이 책에서는 이러한 상황을 반영해 인디자인으로 작업한 예가 주로 언급된다. 2012년 CS6 버전에 이어 디지털 매거진과 클라우드 작업이 가능한 CS CC(Creative Cloud)가 2013년 출시됐다.

2. 일러스트레이터

그림을 그릴 수 있는 그래픽 소프트웨어다. 좁은 의미로 DTP용 소프트웨어를 한정하자면 그래픽 소프트웨어는 인디자인과 같은 페이지 레이아웃 소프트웨어를 보조하는 역할을 한다고 볼 수 있다. 왜냐하면 그림은 글과 마찬가지로 지면을 구성하는 편집 요소이기 때문에 그림을 생산하는 소프트웨어를 전체 페이지를 디자인하는 페이지 레이아웃 소프트웨어와 같은 등급으로 구분할 수는 없다는 뜻이다. 하지만 실제 DTP에 있어서 일러스트레이터의 역할은 단순하지 않다. 일러스트레이

3. DTP용 소프트웨어

터를 이용해 다양한 그래픽 요소를 만들어 페이지 레이아웃에 효과적으로 사용할 수 있기 때문이다.

일러스트레이터는 드로Draw 계열 그래픽 소프트웨어(벡터 드로잉 프로그램)로 선의 위치, 종류, 두께, 면 채우기 등의 데이터를 조합해 선을 주제로 한 그래픽線畵을 만드는 소프트웨어다. 일러스트레이터는 그림을 그리는 기본 기능 외에도 PS 폰트나 트루타입 폰트 등의 문자를 아웃라인화해서 가공하는 기능과 레이아웃 기능까지 갖추고 있다. 일러스트레이터가 가장 많이 쓰이는 부분은 물론 일러스트레이션 제작이고, 그 밖에도 그래프 작성, 로고나 마크, 아이콘 등의 작은 그래픽 요소를 만드는 데도 널리 쓰인다. 현재 CC 버전까지 나와 있다.

3. 포토샵

대표적인 이미지 처리 소프트웨어다. 화소 단위로 데이터를 취급하는 페인트Paint 계열의 소프트웨어(래스터 그래픽 프로그램)다. 점의 집합으로 이미지를 표현하기 때문에 비트맵Bit-map 처리 소프트웨어라고도 한다. 기본적으로 스캐닝 입력, 리터치, 이미지 보정, 특수 처리 등의 기능을 가지고 있다.

어두운 사진을 밝게 만들거나, 사진 속의 불필요한 부분을 지우거나, 콘트라스트를 조정해 강한 이미지로 변화시키거나, 여러 사진이나 그림을 합성하는 등의 폭넓은 작업이 가능하다. 또한 인쇄를 위해 이미지를 RGB 모드에서 CMYK 모드로 변환시키는 것도 이 소프트웨어로 처리한다. 포토샵 고유의 그래픽 파일 포맷을 비롯해 JPEG(JPG), TIF(TIFF), PCX, BMP, GIF 등 다양한 파일 포맷을 지원한다. 현재 CC 버전까지 나와 있다.

더할수록 밝아지는 빛, 더할수록 어두워지는 색

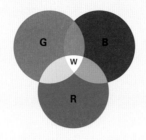

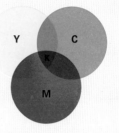

빛의 삼원색(RGB)

빛은 여러 색의 혼합으로 되어 있으며 프리즘을 통해 태양빛을 분리하면 레드(Red), 그린(Green), 블루(Blue)의 세 가지로 나누어진다. 이 세 가지 색을 '빛의 삼원색'이라 부르며 같은 세기의 삼원색을 합치면 '화이트'가 된다. 삼원색 중 두 가지씩 합치면 또 다른 색을 만들 수 있다. 즉 레드와 그린이 합쳐지면 옐로(Yellow)가 되고, 레드와 블루가 합쳐지면 마젠타(Magenta)가 되며, 블루와 그린을 합치면 시안(Cyan)이 된다. 물론 이들이 삼원색의 조합으로 만들 수 있는 모든 색은 아니다. 각각의 원색 빛의 밝기를 조절함으로써 다양한 색을 만들어낼 수 있다. 이처럼 아무것도 보이지 않는 어둠 상태(검정) 속에서 삼원색의 빛을 쏘여 다양한 색(빛)을 만들기 때문에 빛은 혼합될수록 밝아진다. 이 방법을 이용해 색을 재현하는 대표적인 기술로는 텔레비전과 모니터 등의 CRT(음극선관=브라운관) 장치, 슬라이드와 인화지 등 사진 분야가 있다.

인쇄의 삼원색(CMYK)

삼원색의 빛은 합쳐질수록 밝아지지만 보통 우리가 보는 거의 모든 물건의 색은 합쳐질수록 어두워지는 속성을 갖고 있다. 이러한 색의 속성을 '감색혼합'이라고 하는데, 감색혼합은 물질적인 색재(色材)를 사용해서 여러 가지 색을 만들 때 얻어지는 결과다. 누구나 경험이 있겠지만 여러 색의 물감을 섞으면 점점 검정에 가까워지는 것이 바로 감색혼합의 원리다. 인쇄에 사용되는 잉크도 마찬가지로 섞으면 섞을수록 어두워진다. 감색혼합에도 '색의 삼원색'이 있으니 바로 시안(Cyan), 마젠타(Magenta), 옐로(Yellow)다. 이 삼원색을 다양하게 섞으면 여러 색을 만들어낼 수 있다. 예를 들어 옐로와 마젠타를 같은 양으로 섞으면 레드가 되고, 삼원색 모두를 같은 양으로 섞으면 그레이(Gray)가 된다. 이러한 방법으로 수많은 색을 만들어낼 수 있으므로 총천연색 인쇄물이라고 해도 실제 인쇄할 때 사용하는 잉크는 삼원색, 즉 세 가지다. 다만, 삼원색을 아무리 진하게 섞어도 완전한 검정색을 만들기는 힘들기 때문에 실제 인쇄할 때는 삼원색 외에 블랙(Black)을 별도로 사용한다. 따라서 인쇄 원색을 가리켜 CMYK라고 하는 것은 색의 삼원색 외에 블랙을 쓴다. 원칙대로라면 이니셜 B를 써야겠지만 블루와 혼동될 수 있기 때문에 K라고 표기한다. 블랙은 문자에 주로 사용되며 사진, 그림의 어두운 부분에 추가되기도 한다.

4.
DTP의
작업
흐름

모든 일에 순서가 있듯이 인쇄물을 만들기 위한 DTP 작업에도 기본적인 과정이 순차적으로 존재한다. 책을 만들기까지는 기획에서부터 후가공에 이르기까지 다양한 과정이 필요한데, 그렇게 만들어진 책이 책으로서 역할을 할 수 있으려면 독자의 손에 쥐어지는 유통 과정 또한 필요하다. 여기에서는 책을 만들어내는 과정 가운데 인쇄 이하의 공정을 제외하고, 기획부터 인쇄용 필름 출력까지의 각 단계를 알아보겠다. 또한 책의 내용에 해당하는 글을 작성하거나 사진을 촬영하고 일러스트레이션을 그리는 과정은 이들 작업의 창조적인 특성상 제외하고, 각각의 편집 요소를 페이지 레이아웃에 활용할 수 있도록 하는 하드웨어적인 측면만 살펴보도록 한다.

1. 기획 회의

모든 인쇄물의 첫 단계는 기획이다. 무슨 책을 만들지, 어떻게 만들지, 누가 만들지, 어디서 만들지, 얼마를 들여 만들지 등등을 논의하게 된다. 기획이 얼마나 충실하냐에 따라 그 결과, 즉 인쇄물이 얼마나 훌륭하게 제작되는지가 판가름 난다.

단행본이나 카탈로그, 제품 소개서 등 1회성 인쇄물의 경우 책에 담고자 하는 내용, 필자, 제작 스태프, 분량, 판형, 지질紙質, 가격, 발행 일자, 예산 등 처음부터 모든 것을 결정해야 한다. 이때 주의해야 할 점은 언제나 주어진 상황이 있으므로 무작정 기획을 해서는 안 된다는 것이다. 말하자면 성인을 독자 대상으로 하는 책을 어린이 동화책처럼 만들 수 없으며, 브로슈어를 만드는 데 백과사전을 만들 만큼의 예산을 투입할 수는 없다는 뜻이다.

잡지나 사보 등 정기 간행물의 경우는 대개 판형, 지질, 가격, 발행 일자, 예산 등 많은 부분이 이미 결정되어 있으므로 기획 회의에서는 그 내용을 정하는 것이 일반적이다.

2. 배열표 작성

대부분의 인쇄물은 여러 쪽으로 구성되어 있다. 책이나 잡지는 말할 것도 없고 카탈로그와 같은 적은 분량의 인쇄물도 쪽으로 이루어져 있으므로, 인쇄했을 때 어떤 페이지에 어떤 내용이 들어가는지 한눈에 알아볼 수 있도록 만드는 것이 배열표다. 인쇄물을 인쇄하기 전에 배열표로 정리하는 것은 총 페이지 수를 대수臺數별로 나누기 위한 것이다.

대개 한 대가 16 또는 8쪽이므로 배열표도 거기에 맞춰 16쪽 또는 8쪽 단위로 기록한다. 각 페이지를 의미하는 배열표 상의 칸에 기입할 내용은 색도, 주제 또는 제목, 담당자, 필자, 특기 사항 등이다. 배열표에는 원고 송고, 교정, 필름 출력 등을 체크하는 칸이 별도로 있어야 한다. 컬러와 단색 인쇄가 혼합된 인쇄물의 경우 이를 분명히 구분해서 배열표를 작성해야 하며, 가능하면 한 대 안에 컬러와 단색이 섞여 들어가지 않도록 하는 것이 좋다. 제책을 위한 접지 역시 대별로 행해지므로 컬러와 단색 페이지를 분류해놓는 것이 원가 절감에 도움이 된다.

인쇄에서 '대수'란?
인쇄물을 만들 때 자주 등장하는 용어 가운데 '대수'라는 것이 있다. '대'는 인쇄기 1대를 의미한다. 대부분의 인쇄물은 인쇄기가 인쇄할 수 있는 넓이 속에 여러 페이지를 담을 수 있기 때문에 인쇄용지 크기와 인쇄물의 판형에 따라 한 번에 인쇄할 수 있는 페이지의 수가 있다. 이것을 1대라고 하며, 일반적으로 B5 판형이라면 1대는 16쪽 또는 32쪽이 된다. 그러나 제책을 고려해서 8쪽을 1대로 잡는 경우도 있다. 160쪽의 책을 한 번에 16쪽씩 인쇄한다면 이 책의 대수는 10대가 된다. 따라서 인쇄기 10대가 필요하거나 1대의 인쇄기를 10번 가동시켜야 한다. 8쪽씩 인쇄할 수 있는 인쇄기라면 20대가 필요하거나 1대를 20회 가동해야 한다.
*더 자세한 내용은 3장 인쇄 참조

배열표 작업

4. DTP의 작업 흐름

3. 진행 일정 결정

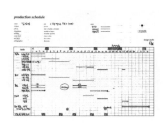

진행 일정표

배열표 작성 후에는 그 인쇄물을 만들기까지의 일정을 결정해야 한다. 대개의 인쇄물을 만들 때는 기본적으로 원고, 사진, 그림이 들어가므로 필자, 스튜디오, 일러스트레이터와의 계약 또는 마감 일자를 정해야 한다. 또 인쇄물을 제작하는 스태프는 종이 회사, 출력센터, 인쇄회사 등 제작 의뢰처는 물론이요, 인쇄물 제작이 끝난 후 운송, 배포, 발송 등을 담당하는 부서 또는 회사와도 협의를 거쳐야 한다.

일정을 결정할 때는 인쇄물의 난이도와 분량을 반드시 염두에 두어야 하며, 데이터의 이동 시간도 고려해야 한다. 왜냐하면 인쇄물 제작이 처음부터 끝까지 한곳에서 일괄 진행되는 경우는 드물고 출력, 인쇄, 제책, 후가공 등의 단계를 각각의 전문회사에서 진행하는 경우가 대부분이기 때문이다. 또한 교열과 교정을 위한 시간도 필수적으로 확보해야 한다.

4. 문자의 입력

DTP는 디지털 데이터를 가공하고 레이아웃하는 시스템이기 때문에 텍스트를 직접 입력하는 경우는 드물다. 대개는 워드프로세서 프로그램에서 입력한 텍스트를 DTP 프로그램에서 불러오는 형태이다. 예전에는 DTP 시스템이 매킨토시인 경우가 많아 PC 기반에서 워드프로세서로 작성한 파일을 텍스트(.txt) 상태로 넘기는 방법을 사용했다. 거기다 프로그램마다 특수문자의 지원도 달라서 약물 등을 사용하는 데 한계가 많았다.

그러나 점차 범용 규격인 유니코드를 지원하는 소프트웨어가 늘고, 프로그램들 간의 호환성이 높아지면서 리치 텍스트 파일(.rtf/.doc파일 등 서식을 지정할 수 있는 파일 형식)을 사용한다. 목차와 인덱스 텍스트는 물론 미주, 각주, 표, 탭, 색상, 스타일까지 불러들이기가 가능하다. 다만 인디자인에서 사용하는 서체에 따라 지원되는 한자나 특수문자가 제한된 경우가 있다. 이때는 그 한자나 특수문자를 지원하는 서체로 바꿔줘야 한다. 또 리치 텍스트 파일이라 해도 아직까지는 스타일목록이 완벽하게 재현되지는 않는다. 한글에서 많이 사용하는 특수문자 중 하나인 가운

뎃점(·)의 경우 외국 워드프로세서와 용례가 달라서 특히 깨지거나 모양이 달라지는 경우가 많으므로 주의해야 한다.

인디자인에서는 포토샵이나 일러스트레이터에서처럼 레이어의 사용이 가능하다. 텍스트에만 해당되는 것은 아니겠지만 레이어를 활용하면 편집의 활용폭이 넓어진다. 같은 디자인에 한글판과 영문판의 텍스트만 다르게 들어간다면 서로 다른 레이어에 텍스트 작업을 하고 보이기/안보이기를 이용해 한 파일 안에서 작업할 수 있다.

또한 조건부 텍스트 기능을 이용하면 컴퓨터 매뉴얼 등의 작업에서 [Mac OS]와 [Windows] 표시를 각각 넣거나 혹은 둘다 표시할 수 있어 동일한 문서의 다른 버전을 만들 수 있다. 이런 조건부 텍스트는 따로 검색과 일괄 수정이 가능하다.

5. 도표 및 일러스트 작성

인쇄물 가운데서도 특히 브로슈어, 연감, 잡지, 광고에는 각종 도표나 그래프, 지도, 인포그래픽스, 로고와 일러스트레이션이 많이 사용된다. 도표는 보통 DTP 페이지 레이아웃 소프트웨어로 만들 수 있다. 그러나 그래프나 업데이트를 해야 하는 도표는 전문적인 스프레드시트 프로그램(엑셀 등)을 사용해 링크시킨다. 또 상자와 라인, 그래프 요소를 일러스트레이터나 포토샵에서 작업하고 레이아웃을 할 때 문자만 입력시켜 완성할 수도 있다. 로고와 일러스트레이션이 디지털 자료가 아닌 종이에 인쇄되었거나 손으로 그린 경우라면 스캔해서 이미지를 파일로 만들어 둔다.

어느 경우에나 중요한 것은 각 항목이 전체적인 페이지 레이아웃과 조화를 이루어야 한다는 점이다. 따라서 도표를 그리거나 일러스트레이션을 외부에 의뢰할 때는 만들고자 하는 인쇄물의 형태나 특징, 전체적인 분위기를 염두에 두어야 한다.

6. 사진 원고의 스캐닝

디지털 사진이 보편적으로 사용되지만 필요에 따라서 필름이나 인화지를 스캔할 필요가 있다. 여기서 말하는 스캐닝은 필름 출력을 위해 출력센터에서 행하는 고해상도 스캐닝을 말하는 것이 아니다. 보통 페이지 레이아웃 단계에서는 그림과 사진 원고를 저해상도로 스캐닝하여 그 데이터를 가지고 작업을 하기 때문에 편집 디자인 사무실에서 먼저 하는 임시 스캐닝을 말한다. 실제로는 출력센터에 사진 원고를 송고하면 고해상도 파일과 별도로 저해상도 파일을 만들어 디자이너에게 전달하고, 그 데이터를 바탕으로 페이지 레이아웃을 하는 것이 보통이다.

7. 페이지 레이아웃

문자, 도표와 그림, 사진 등 모든 요소가 갖춰지면 비로소 페이지 레이아웃을 시작한다. 이때 보통 '그리드Grid' 또는 '포맷Format'이라고 부르는 레이아웃의 기본 환경을 정해두는 것이 바람직하다. 브로슈어나 전단과 같은 간단한 인쇄물이라도 각 페이지마다 글의 단수, 선의 굵기, 여백, 페이지 번호 위치 등이 매번 달라지면 읽는 사람이 혼란스러울 뿐만 아니라 전달하고자 하는 의도 또한 왜곡될 수 있으니 말이다.

따라서 디자이너는 실제 페이지 레이아웃 전에 모든 페이지에 공통적으로 적용되는 요소를 정하는 것이 작업을 편리하게 하는 지름길이다. 그러한 전체 페이지의 일관된 요소를 그리드 또는 포맷이라고 부른다. DTP용 페이지 레이아웃 소프트웨어들은 대개 그러한 작업을 편리하게 해주는 기능을 갖고 있다. 즉 도큐먼트 맨 처음에 마스터 페이지 Master Page를 만들어두면 그 다음 페이지부터는 마스터 페이지에서 지정한 레이아웃 요소들이 공통 적용된다. 모든 페이지의 같은 위치에 적용하는 장식이나 페이지 번호 등을 반복해 넣을 때 편리하다.

레이아웃을 할 때는 제판이나 인쇄까지 고려해서 작업을 해야 한다. 색지정을 예로 들어, 바탕색이 깔려 있는 용지로 인쇄할 인쇄물을 디자인할 때 DTP 모니터로 지정한 색이 인쇄물에 그대로 표현될 수는 없다.

인쇄 후 눈에 보이는 색은 용지의 바탕색에 잉크의 색이 더해진 것이기 때문이다. 인쇄용 잉크는 앞서 살펴본 바 있는 감색혼합의 대표적인 케이스로, 인쇄할 때 가장 밝은 부분은 아무 잉크도 묻히지 않는 것이다. 따라서 인쇄용지보다 밝은 색은 재현할 수가 없다.

다음 장에 설명되겠지만 인쇄는 미세한 점을 찍어 표현하는데, 인쇄의 해상도는 해당 범위 안에 들어가는 점의 개수로 구분한다. 컬러 인쇄의 경우 삼원색의 잉크로 찍는 점의 수와 크기의 조합으로 색이 표현되는데, 따라서 미세한 컬러 지정은 인쇄에 반영되지 않는다. 말하자면 텍스트 상자의 바탕색을 지정할 때 50%와 51%의 차이는 인쇄 후에 드러나지 않는다는 뜻이다. 또한 아주 가는 선은 인쇄 후 잘 보이지 않거나 끊겨서 표현될 수 있고, 선의 두께에서도 역시 미세한 차이는 구분되지 않는다.

또한 인쇄 후 접지하고 인쇄물의 규격에 맞춰 재단하다 보면 처음 디자인할 때의 의도와는 다르게 책이 만들어질 수도 있다. 페이지 여백이 그 대표적인 경우다. 또한 페이지에 사진을 가득 채워 레이아웃을 할 때는 사진을 실제 인쇄물 규격의 재단 위치보다 조금씩 더 크게 얹는데, 이 또한 재단할 때 조금씩 오차가 있을 수 있기 때문이다.

DTP 소프트웨어에서 문자는 결정된 문자 상자에 넣어진다. 문자를 조판할 때 역시 그림에서처럼 접지와 재단, 제책을 염두에 두어야 하며 나아가 독자가 읽기 쉽도록 하는 가독성과 기본적인 조판 규칙에도 신경을 써야 한다. 문장을 읽기 쉽도록 고안된 일반적인 조판 규칙은 행 앞의 금기, 행 끝의 금기, 분할 금기 등이 있다.

이러한 금기들은 구두점·구분기호·반복기호·괄호·조합된 숫자 등을 행의 처음에 배치하지 않고, 시작하는 괄호·조합된 문자 등을 행 끝에 배치하지 않으며, 연속된 숫자·조합된 숫자 등을 행의 끝에서 시작해 다음 행의 앞으로 오도록 분할하지 않는다는 것이다. 그 밖에도 인쇄물의 특성에 따라, 출판사의 일관된 규칙에 따라, 디자이너의 취향에 따라 다양한 금기를 사용할 수도 있다. 중요한 것은 인쇄물이 만들어진 다음에 독자가 읽기 쉽도록 하고 전달하고자 하는 의미가 왜곡되거나 혼란되지 않도록 해야 한다는 것이다.

8. 교정

페이지 레이아웃을 위해 필요한 문자, 도표, 그림, 사진 등의 요소들은 디자이너에게 송고하기 전에 각각 교정을 본다. 하지만 레이아웃이 완성된 후에도 각각의 요소들이 페이지 안에서 제대로 표현되었는지, 레이아웃을 할 때의 오류는 없었는지를 확인해야 한다.

페이지 레이아웃은 대체로 흑백 레이저 프린터로 출력해 교정을 본다. 물론 컬러 프린터로 색 교정을 볼 수도 있지만, 이때는 색이 정확하게 구현되었는지를 보는 것이 아니라 전체적으로 어떤 경향의 색이 사용되었는지를 체크하는 수준이다. 컬러 프린터에서 구현하는 색과 인쇄 후에 구현하는 색이 같을 수 없기 때문이다. 요새는 CLC(컬러 레이저) 등으로 결과물과 거의 비슷한 색교정을 볼 수 있다.

예전에 매킨토시에서 작업을 하던 때에는 레이저 프린트를 할 때 프린터에 인쇄용 서체 저장 장치인 '폰트박스'가 있어야 했다. 그러나 트루 타입이나 오픈 타입 서체를 사용하는 요즘에는 이러한 번거로움이 없어졌다. 그리고 PDF로 데이터를 주고받아 외부의 디자이너가 작업한 DTP 프로그램이 꼭 출판사 컴퓨터에 설치되어 있지 않아도 프린트가 가능하게 되었다. PDF는 또한 기존에 화면에 깨져 보이던 서체와 이미지 문제를 해결해서 간단한 작업물의 경우 화면으로 교정을 보거나 확인할 때도 많이 사용된다.

일반적으로 발행 시점이 정해져 있는 잡지의 경우 세 번 교정을 보며, 단행본이나 브로슈어 등은 더 여러 번 교정을 본다. 백과사전이나 인명록 등 책의 유효 기간이 길고 내용 오류가 전혀 없어야 하는 경우는 교정 기간만 몇 개월이 걸리기도 한다. 교정은 편집자와 디자이너 모두가 보아야 한다.

9. 출력 전 점검 사항

DPT 환경이 변화하면서 이제는 인디자인이든 퀵익스프레스이든 대부분 PDF로 출력센터에 보내고 있다. PDF는 다양한 응용 프로그램과 플랫폼에서 만들어진 문서의 글꼴, 이미지, 레이아웃을 그대로 유지하는 파일 형식이다. PDF 자체에 이미지를 비롯한 링크 파일과 서체가 포함되기 때문에 과거와 같이 소프트웨어의 버전이 달라서 나는 오류라든가, 서체나 이미지의 유실 문제는 이제 발생하지 않는다. 하지만 작업의 최종 결과물이 PDF가 되면서 인디자인에서 PDF로 내보내기(Export)할 때 체크해야 할 것들의 비중이 상대적으로 높아졌다. 인디자인에서는 프리플라이트(Preflight) 패널에서 유실된 이미지와 서체, 색상의 인쇄 적합 등을 검사할 수 있다. 서체, 이미지, 색상 등 PDF 내보내기를 할 때 점검해야 할 사항들은 다음과 같다.

출력센터의 PDF 사전 설정 파일 확인

인디자인 제작사인 어도비의 권장 PDF 형식은 PDF/X-4:2008이지만 출력소마다 상황이 다를 수 있으므로 거래하는 출력센터에 PDF 사전 설정 파일이나 출력 환경에 맞는 설정값을 문의해서 적용한다.

PDF 문서에 포함되지 않는 서체 사용 확인

트루 타입 또는 오픈 타입 서체(OTF)가 아닌 경우에는 PDF에 서체가 포함되지 않는다. 또한 일부 서체회사에서 PDF에 포함되지 않도록 강제로 프로텍션(보호)을 설정한 경우도 PDF 문서에 포함되지 않는다. 인디자인의 [패키지] 창 '글꼴' 항목에서 서체의 누락, 타입, 보호 여부를 확인할 수 있다.

4도 분판인 경우 도큐먼트에 불러들인 이미지 파일 확인

이미지 모드가 RGB이고 JPG 포맷의 파일을 사용해도 컬러 출력은 가능하다. 인디자인에서 RGB 색상을 CMYK로 전환해서 PDF로 생성할 수 있기 때문이다. 하지만 사용자가 원하는 정확한 색상을 재현하고 이미지 파일의 안정성을 위해서는 CMYK 모드로 변환하고 EPS로 저장해야 한다.

 EPS는 벡터 그래픽과 비트맵 그래픽을 모두 포함할 수 있고 포토샵

의 클리핑 패스를 인식할 수 있어 DTP 프로그램에서 가장 많이 사용하는 모드이다. 인디자인에서는 EPS에서 사용한 별색이 [색상 견본] 패널에 추가된다. 이미지의 RGB 여부, 이미지 파일의 종류는 [링크] 패널과 [패키지] 창의 '링크 및 이미지'에서 확인할 수 있다.

이미지를 비롯해 가져온 파일들의 링크 확인

PDF는 이미지뿐만 그래프와 도표를 사용한 엑셀, 일러스트레이터 파일 등 링크 패널에 연결된 파일들을 포함한 것이기 때문에 PDF로 내보내기 전에 이들의 링크가 제대로 되어야 한다. [링크] 패널에서 링크 상태를 확인하고 수정한 파일은 반드시 업데이트 시켜준다.

별색의 사용

전문 편집 프로그램인 경우 CMYK 4색 분해를 지정할 수 있으며 따로 별색을 사용한 경우에는 출력소에 이를 알려준다. 별색표나 색상표에 없는 별색을 사용할 경우에는 쓰고자 하는 색상 샘플을 인쇄소로 가져가 인쇄할 때 직접 확인해야 한다.

출력선수lpi와 해상도dpi 점검

완성된 도큐먼트를 출력하기 전에 출력소에 반드시 알려줘야 하는 것이 출력선수이다. 출력선수LPI: Line per Inch는 1평방인치 안에 흔히 망점이라고 부르는 하프톤 도트Halftone Dot가 몇 개 들어가는가로 표시되는데, 디지털 출력에서는 이 하프톤 도트의 정밀도를 통해 이미지의 톤을 표현한다. 즉 하나의 하프톤 도트는 그림과 같이 하프톤 셀Halftone Cell이라고 하는 출력기 최소단위가 몇 개 모여서 이루어지는데, 이 출력기 최소단위와 하프톤 도트가 정밀할수록 출력물의 질이 높아지는 것이다. 해상도DPI: Dot per Inch는 바로 이 출력기 최소단위의 정밀도를 가리키는 말이다.

출력기 최소단위수를 원하는 선수로 나누어보면 하나의 하프톤 도트를 만드는 데 필요한 단위수를 알 수 있다. 예를 들어 300dpi의 레이저프린터에서 100lpi로 출력하면 하나의 하프톤 도트는 3×3의 최소단위로 이루어진다. 마찬가지로 2,400dpi 출력기의 경우 150lpi로 출력선수를 지정하면 한 하프톤은 16×16 단위로 구성되며, 133lpi로 지정하면 18×18 단위로 하프톤 도트가 만들어진다. 하나의 하프톤 도트를 구

하프톤 도트와 하프톤 셀

하프톤 도트(망점)

하프톤 셀(출력기 최소단위)

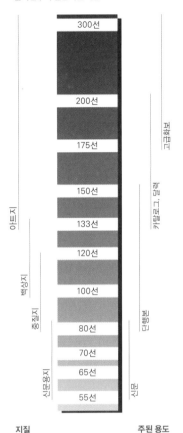

출력선수의 일반적인 기준

지질　　　　　주된 용도

성하는 최소단위의 수가 많아질수록 하프톤 도트는 더 정밀하게 되며 연속된 톤에 가깝게 된다.

　각 출력기의 특성에 따라 같은 해상도라도 출력되는 형태는 다를 수 있으며, 어떤 용지에 인쇄하는가에 따라서도 다소 차이가 난다. 하지만 선수를 무조건 높인다고 출력 결과가 좋아지는 것은 아니다. 선수를 높일수록 더 세밀한 부분까지 나타낼 수 있지만 콘트라스트는 희생된다. 또한 선수를 높여 망점을 작게 하면 점 사이의 간격이 좁아지므로 잉크가 심하게 번져 망점이 겹치게 되고 출력물은 더 어둡게 나온다. 따라서 목적에 따라 적합한 선수를 선택해야 좋은 결과를 얻을 수 있다. 보통 신문의 경우 60~100선수, 흑백 인쇄물 경우 133선수, 컬러 인쇄물 경우 165선수, 고급 화보나 사진집의 경우 175~230선수를 사용하는 것이 일반적이다.

책으로 묶어서 PDF로 만들기

인디자인에서 한 권의 책을 여러 개의 파일로 나누어 작업했을 경우 [책]으로 묶고, 각각 이어지는 페이지 번호를 지정할 수 있다. 이때 페이지 레이아웃은 지정된 페이지 숫자에 따라 자동으로 홀짝수 면에 들어가 연결된다. 각각의 파일에서 PDF로 내보낼 수도 있지만 [책] 패널에서 전체 또는 일부의 파일을 선택해 PDF로 만들 수 있다.

도큐먼트로 불러들인 이미지의 크기

인디자인에서 불러들인 이미지는 포토샵과 일러스트레이터로 작업한 이미지 파일이 대부분이다. 이중 포토샵에서 EPS로 저장된 파일은 사용하려는 크기보다 작지 않게 설정한다. 크기가 너무 작을 경우에는 확대하면서 해상도가 떨어지기 때문이다. 예전에는 크기가 클 경우 용량이나 출력에 문제가 있었지만 PDF에서는 파일 크기에 영향을 주지는 않는다.

도련과 재단선 확인

도련은 재단선과 그 바깥으로 빠지는 인쇄 여백과의 간격을 말한다. 이미지나 배경이 재단선까지 닿는 경우 도련 값만큼 늘려줘야 재단 시 오차가 났을 때 흰 여백으로 나오는 것을 방지할 수 있다. 일반적으로 책의 본문에는 3mm를 주지만 표지나 브로슈어에서는 더 많이 준다. 또

한 출력소마다 값이 다른 경우가 있으므로 확인하고 설정한다. 그 밖에 필요에 따라 도련 표시, 레지스터 마크, 색상막대를 넣는다.

특정 크기에서 가늠표를 제대로 그렸는지 확인

편집하는 페이지의 크기가 일반적으로 지정되어 있는 용지 크기가 아닌 특수한 크기일 때, 즉 CD롬 타이틀과 같은 제품의 패키지를 제작할 때는 그 사이즈 및 모양이 다르므로 출력할 때 크기를 맞추기보다는 사전에 그 모양에 따라 도큐먼트에 가늠표Resister Mark를 그려주는 것이 편리하다. 또 실크 인쇄에 사용할 도큐먼트를 출력할 경우 일반 필름 출력과는 다르게 필름 앞면상막으로 출력돼야 하므로 출력 전에 어떠한 용도로 사용한다는 점을 표시하는 것이 좋다.

가늠표란 제판, 인쇄, 제책 등 작업 공정에서 품질관리를 하기 위해 쓰이는 가느다란 선으로 된 십자(+)형 마크를 뜻한다. 다색 인쇄의 가늠을 보는 것, 위치를 알아보는 중심 표시, 제책을 할 때 접는 자리 표시, 재단 표시 등을 나타내는 중요한 표시다. 흔히 돔보선 또는 돈보선이라고 하는 말은 잘못된 것이다.

도큐먼트 크기와 제책 방향 확인

인터넷이나 컴퓨터 안에서 디스플레이되는 디지털 자료에서는 전송이나 이동 때문에 용량이 문제가 되기는 하지만 파일이 디스플레이되는 정확한 크기를 신경 쓰지는 않는다. 사용되는 디바이스에 알맞은 해상도 정도가 기준이고 이것도 기술이 발달하면서 그 제약은 점점 사라지고 있다. 하지만 DTP에서는 화면상으로 보는 것이 아니라 정해진 판형과 거기에 맞춘 크기의 종이에 물리적으로 인쇄를 하는 것이 목적이기 때문에 반드시 도큐먼트의 정확한 크기를 확인해야 한다. 페이지 또한 인쇄 대수에 맞춰야 종이 낭비를 줄일 수 있다. 제책(제본) 방향은 일반적인 가로쓰기에서는 왼쪽에서 오른쪽으로 기본 설정되어 있지만, 세로쓰기를 한 경우에는 반대로 되어야 한다.

서체의 색상 지정 확인

수백 쪽 분량의 책을 제작하다 보면 가끔 같은 레이아웃의 파일들인데 어떤 도큐먼트는 본문 서체가 블랙 100으로 설정되어 있고 어떤 도큐 먼트는 CMYK나 RGB의 각 색상이 섞여 나타나는 경우가 있다. 이 문 제는 환경설정이 다르게 돼 있는 파일이나 워드 편집 프로그램에서 본 문을 복사해 사용하거나, 이미지에서 직접 스포이트 툴로 색상을 추출 해서 적용한 경우에 발생한다. 또 어쩔 수 없이 서체에 다양한 색상을 사용해야 하는 경우가 있는데, 본문 서체는 되도록 세 가지 이하의 색 을 혼합해 만드는 것이 핀의 어긋남을 예방할 수 있다. 따라서 텍스트 가 많은 데이터의 경우 색상 수를 너무 많이 쓰지 않는 것이 바람직하 다. 이처럼 출력소에 파일을 넘길 때는 반드시 서체와 상자 등의 색상 목록을 점검해보고 원래 사용자가 지정한 대로 색상이 설정돼 있는지 확인한다.

인디자인 파일을 출력소에 보내는 경우

대부분 PDF로 출력을 하지만 간혹 인디자인 파일로 직접 출력을 해야 하는 경우도 있다. 이때는 도큐먼트에 사용된 서체와 이미지, 도큐먼트 파일을 출력소로 보내야 한다. 이럴 때 [패키지] 기능을 사용한다. 패키 지는 말 그대로 인디자인 파일을 다른 컴퓨터로 보낼 때 필요한 서체, 이미지, 인디자인 파일을 하나의 폴더 안에 모아주는 것이다. 패키지는 또한 전반적인 파일의 상태를 확인하거나 작업한 최종파일을 보관할 때도 사용한다.

5.

출력

여기서 말하는 출력이란 레이저 프린터를 이용해 인쇄하는 것이 아니라, 인쇄용 판을 만들기 위한 필름을 제작하는 것을 말한다. 즉 종이 대신 투명 필름을 매체로 DTP에서 작업한 내용을 기록하는 것이다. 여기서부터의 과정은 일반적으로 전문 출력센터나 인쇄소에서 진행한다.

1. 스캐닝

스캐너

스캐닝이란 프리프레스Pre-Press, 즉 인쇄 전 단계에서 필름을 출력하기 전에 사진과 그림 등 아날로그 데이터를 디지털 데이터로 변환하는 작업을 말하며, 이 작업기기를 스캐너라 부른다.

컬러 분판용 스캐너의 방식은 카메라의 노광 방식과 맥을 같이한다. 이 스캐너가 등장하기 전까지는 카메라 장치를 이용해 4색 분판 작업을 했으나 과정이 복잡하고 여러 진행 단계가 필요하여 시간이 많이 소요됐고 정확도도 떨어져 색상의 결과가 좋지 않았다.

초기의 스캐너는 1930년경에 발명되었는데, 아날로그 방식을 채택한 독립적 스캐너 장치로 구성되어 있었다. 스캔 형태는 PMTPhoto Multiplier Tubes 방식을 사용해 기대하는 품질의 색상을 낼 수 있었다. 또 컬러 조정과 연속적인 계조Gradation의 톤을 표현할 수도 있었다.

최초의 전자식 스캐너는 1960년대 초 독립적인 스캐너 장치로 개발됐다. 이 스캐너는 필터에 기초한 아날로그 방식으로 1970년대에 이르러 상업화되기 시작했다. 디지털 스캐너는 1980년대에 출현했는데, 반복 정밀도가 더욱 향상됐고 컬러의 변환폭이 넓어졌다. 최근에는 컴퓨터에 화상을 입력할 수 있는 장치로 이용할 수 있게 되어 속도 및 생산성이 획기적으로 높아졌다. 또한 지속적인 컴퓨터와 그 주변기기의 가격 하락으로 이제 A4 사이즈의 개인용 스캐너는 최저 10만 원 정도면 충분한 성능을 발휘하는 제품으로 구입할 수 있다.

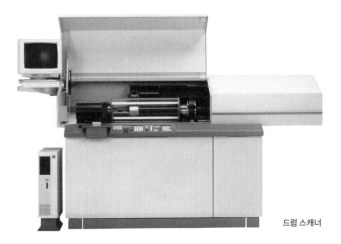

드럼 스캐너

스캐너의 원리

스캐닝을 한다는 것은 곧 사진이나 그림이 가진 아날로그 정보값을 정밀하게 조작해 디지털화된 이미지로 만드는 것을 뜻한다. 스캐너는 이 아날로그 정보를 0과 1을 사용하는 이진법적인 신호로 변환시켜 비트맵 파일을 만드는 장치다.

기본적으로 스캐너는 복사기에서처럼 강력한 광선을 사진 원고에 비추고 그 반사광을 검출해 디지털 데이터로 변환한다. 흑백 스캐닝의 경우에 이 과정이 한 번이면 되지만, 컬러 스캐닝은 빛의 삼원색을 각각 검출해야 하므로 RGB 세 번의 과정이 필요하다. 사진 원고는 필름과 종이 두 종류가 있는데, 두 원고는 스캐너와 스캐닝의 과정이 약간 다를 뿐 기본적인 원리는 같다.

보통 출판업계에서는 스캐닝을 '분해한다'라고 말하며 인화지나 인쇄물을 스캐닝하는 것을 '반사분해'라고도 한다.

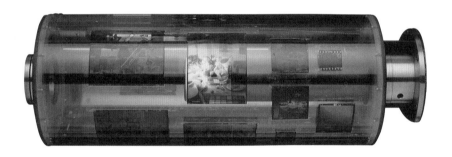

드럼 실린더에
슬라이드 사진이
부착된 상태

평판 스캐너
엡손 GT 7000

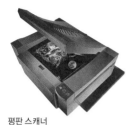

평판 스캐너
사이텍(scitex) 스마트 340

스캐너의 종류

평판 스캐너Flat Scanner

플랫베드 타입의 평판 스캐너는 사진 원고를 평평한 유리판 위에 얹고 입력 헤드 혹은 원고대가 움직여 원고를 읽어들이는 방식이다. 이 방식은 RGB 필터를 통과한 빛을 투과시키거나(투명 원고) 반사시켜(불투명 원고) CCDCharge Coupled Device(전하 결합 소자센서)를 통해 그 빛의 색상값을 인식하는 구조로 이루어져 있다.

플랫베드 스캐너는 보통 DTP 디자이너의 시안용 또는 페이지 레이아웃을 위한 저해상 입력을 위해 사용된다. 일부 플랫베드 스캐너는 고품질의 화상을 재현할 수 있으나 대개 드럼 스캐너보다 해상도가 낮고 가격 또한 훨씬 저렴하다.

드럼 스캐너Drum Scanner

드럼 스캐너는 투명한 원통형 실린더 바깥쪽에 사진 원고를 붙여 실린더를 회전시키면, 실린더 중심에 위치한 입력 헤드가 동시에 움직여 원고를 읽는 방식이다. 이 방식은 스캐너가 읽은 값을 CMYK 색상값으로 변환해 눈으로 볼 수 있는 디지털 이미지 형태로 재현시킨다. 드럼 스캐너의 광센서는 대부분 PMTPhoto Multiplier Tubes(광전자 배증관)가 사용된다.

인쇄를 위해 사용하는 스캐너는 대부분 드럼 스캐너로, 해상도가 극히 우수해 사진 원고를 거의 그대로 재현할 수 있다. 출력센터에서 필름 제작을 위해 고해상 입력 시 사용하는 것은 대부분 드럼 스캐너다.

드럼 스캐너
Linotype-Hell 사의 DC3000

2. 디지털 카메라

디지털 카메라는 필름과 스캐너를 거치지 않고 곧바로 컴퓨터에 디지털 이미지를 입력할 수 있는 장치다. 과거 카세트테이프와 레코드판을 CD가 완전히 밀어냈듯이, 디지털 카메라도 필름을 사용하는 카메라를 거의 대부분 대체했다. 디지털 카메라는 현상과 인화, 스캐닝을 거치지 않고도 컴퓨터에서 사용할 수 있는 이미지를 얻을 수 있다는 점에서 훨씬 유리한 입장에 있다. 컴퓨터를 바탕으로 한 DTP 환경이 이미 내부적으로 디지털화되어 있기에, 필름(아날로그)에 담겨 있는 정보를 스캔을 통한 디지털 전환이 필요 없다는 점에서 더욱 간편하고 신속한 출판 환경을 구현할 수 있게 됐다.

2000년대 초까지만 해도 디지털 카메라는 작거나 특별히 고품질이 아니어도 괜찮은 사진을 촬영해 싣는 데 서서히 사용됐고 IT 기술의 발달 및 가격의 하락으로 거의 모든 사진 촬영 환경에서 사용되고 있다.

디지털 카메라의 장점

디지털 카메라는 필름 대신 반도체로 만들어진 이미지 센서로 화상畵像을 기록하는 장치다. 즉 렌즈를 통해 들어온 빛이 필름을 감광시켜 기록(아날로그)되는 것이 아니라 이미지 센서를 통해 비트맵 데이터로 기록(디지털)되는 것이다. 따라서 필름은 필요하지 않으며 기록된 사진은 애초부터 디지털로 존재하기 때문에 스캐닝 과정을 거치지 않고 곧바로 컴퓨터에서 사용할 수 있다.

촬영한 사진 또한 카메라에 달려 있는 LCD를 통해 즉각 볼 수 있으니 기존 스튜디오에서 조명 효과 등을 판별하기 위해 본 촬영에 앞서 폴라로이드 촬영을 할 필요가 없어졌다. 또한 필름 가격을 걱정할 필요 없이 원하는 사진을 얻을 때까지 계속해서 찍을 수 있고, 보관은 물론 축적된 사진의 검색도 용이하다. 스캔 과정이 생략되었기 때문에 촬영한 사진을 수정하거나 보정하는 일도 쉬워져 사진 작가의 입장에서 촬영의 관용도가 넓어졌다. 스튜디오에서 디지털 카메라에 연결한 컴퓨터와 모니터의 색상값을 DTP 작업자, 출력업체, 인쇄소와 일관되게 맞추어 놓았을 경우 사진 원고의 제작에서부터 작업, 인쇄에 이르는 전 과정에서 오류 없이 정확한 색상의 인쇄물을 얻을 수 있다.

Nikon

디지털 카메라의 구분

디지털 카메라는 일반적으로 화질의 우수성과 사용 목적을 기준으로 스튜디오 카메라, 필드 카메라, 보급형 카메라로 구분할 수 있다(오늘날 이러한 구분은 무의미해졌지만, 출판용 사진 촬영 분야의 전통을 존중한다는 의미에서 편의상 이렇게 구분했다).

스튜디오 카메라는 일반적으로 이미지를 저장할 수 있는 장치가 내장돼 있지 않은 기종이 많다. 보통 대형 또는 중형 카메라가 그러한데, 카메라에 연결된 PC나 매킨토시에 사진 파일을 기록하는 방식이다. 이러한 방식의 스튜디오 카메라는 기존의 카메라에서 필름이 놓이는 부분을 디지털 이미지 센서(보통 '디지털 백'이라고 부른다)로 대체한 경우도 많다. 이 카메라는 디지털 카메라 중 가장 좋은 해상도를 지원하며 가격 또한 매우 비싸다.

카메라 내부에 이미지를 저장할 수 있는 장치가 돼 있는 필드 카메라는 과거 SLR을 디지털화한 DSLR을 떠올리면 쉽게 이해할 수 있다. 컴퓨터에 연결해서 촬영할 수도 있지만 기본적으로는 내장한 메모리 카드에 사진을 기록하기 때문에 휴대성이 우수해 스튜디오 안에서는 물론 야외에서의 촬영에 유리하다. 오늘날의 DSLR은 35mm 필름 시절에 비교해 필름과 똑같은 크기의 이미지 센서를 탑재한 모델(보통 '풀프레임 보디'라고 부른다)이 있고, 그보다 작은 크기의 이미지 센서를 탑재한 모델(보통 '크롭 보디'라고 부른다)이 있다. 물론 후자가 좀 더 저렴하다.

보급형 카메라는 DSLR보다 작은 콤팩트 카메라를 통칭하는 말인데, 반도체 기술의 발달에 힘입어 이미지 센서의 크기가 손톱만큼 작은 디지털 카메라 또한 2,500만 픽셀이 넘는 고해상도를 지원하는 경우도 많다. 한편, 디지털 시대 카메라 시장에는 일반적인 DSLR과 보급형 콤팩트 카메라 사이에 새로운 카테고리가 생겨났다. 하이브리드 카메라 또는 미러리스 카메라라고 부르는 제품군인데, DSLR처럼 렌즈를 교체할 수 있지만 기계식 셔터나 미러는 없는 카메라를 가리킨다. 성능과 가격은 대략 DSLR과 보급형 카메라의 사이에 있다.

기존 카메라의 이미지 입력 과정

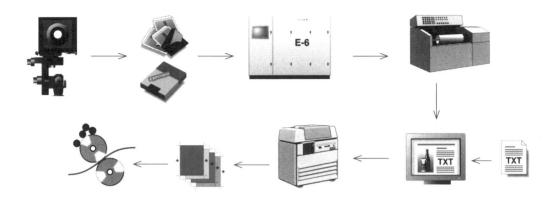

디지털 카메라의 이미지 입력 과정

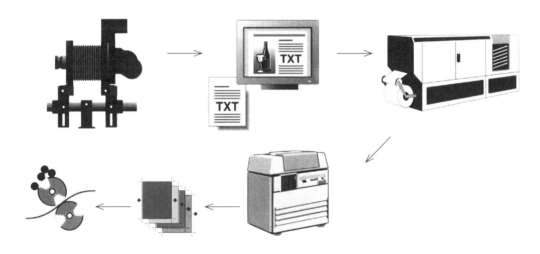

3. 필름 출력

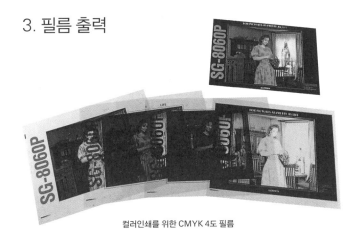

컬러인쇄를 위한 CMYK 4도 필름

출판·인쇄업계에서 '출력'이라 하면 보통 필름 출력을 말한다. 여기서 필름이란 인쇄판을 만들기 위해 인쇄할 내용을 그대로 담고 있는 포지티브 이미지를 말한다. DTP로 작업한 페이지를 출력센터에서 필름으로 만들려면 우선 립RIP을 이용해 데이터를 변환하고 그 데이터를 이미지 세터로 보내 필름에 출력해내는 과정을 거쳐야 한다. 이때 필름에 노광되는 이미지는 렌즈를 통해 받아들인 것이 아니라 디지털 데이터를 레이저 광선으로 변환시킨 것이다. 즉 이미 만들어진 디지털 데이터 중 필요한 부분만을 광선으로 바꿔 필름 위에 현상하는 것이 출판·인쇄에서 말하는 필름 출력이다.

립

립RIP: Raster Image Processor은 PC나 매킨토시 같은 DTP 시스템에서 만들어진 포스트스크립트 파일을 전송받아 출력기의 기록방식에 적합한 비트맵 이미지로 변환, 출력기로 전송하는 장치를 말한다. 특히 이렇게 변환된 비트맵 데이터를 출력기의 해상도에 따른 하프톤 도트(망점)로 바꿔주는 것도 립의 역할이다. 보통 일러스트레이터와 같은 드로잉 프로그램은 이미지를 직선이나 곡선처럼 연속된 정보(포스트스크립 또는 벡터 정보)로 표현하는데, 이런 이미지는 비트맵 데이터와 같이 일정한 면적을 차지하는 것이 아니라 단지 위치만을 수학적으로 표시하여 만들어지는 것이기 때문에 물리적인 면적을 갖는 비트맵 데이터로 변환시켜야 한다. 이렇게 전자신호 시스템과 물질 시스템 사이를 연결하는 교량 역할을 하는 장치가 립이다.

매킨토시용 립 소프트웨어
HQ-310PM의 화면

필름 출력기에 연결된 컴퓨터, 즉 립 서버는 필름의 경우 최소한 1,200dpi로 인쇄되기 때문에 보통 사용되는 300dpi급 레이저에 비해 16배 이상의 데이터를 다뤄야 하므로 용량이나 처리 속도가 뛰어나야 한다. 따라서 최종적인 출력 과정을 담당하는 립 장치는 최소 32MB 이상의 메모리를 장착한다.

립은 출력장치의 소프트웨어적인 기능을 담당하는 장치다. 즉 출력장치의 구성요소 가운데 필름에 원하는 이미지를 고정시키는 이미지 세터를 인간의 손과 발에 비유할 수 있다면, 립은 인간의 두뇌 기능을 하는 것이라고 할 수 있다.

이미지 세터

허클리스 프로 필름 출력기

립에서 만들어진 비트맵 이지미를 레이저 광원을 이용해 필름에 원하는 형태의 이미지로 정확히 나타나게 하는 것이 이미지 세터Image Setter다. 이미지 세터의 핵심은 문자, 선, 하프톤 이미지를 필름에 노광露光시켜주는 엔진으로, 보통 이미지 세터를 분류할 때는 엔진을 기준으로 삼기도 한다.

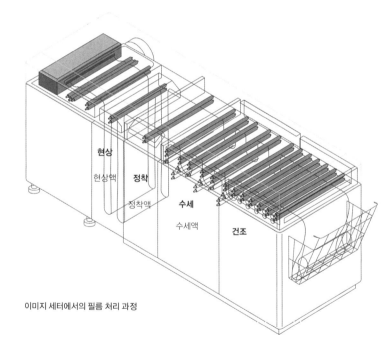

현상
현상액 정착
정착액 수세
수세액 건조

이미지 세터에서의 필름 처리 과정

이미지 세터의 엔진의 구조

이미지 세터의 엔진은 크게 두 가지로 형태 분류를 할 수 있다. 하나는 광원 부분으로 빛의 초점, 형태 등에 관여하는 레이저나 렌즈 등에 따른 분류이고, 다른 하나는 평판 엔진, 캡스턴 엔진, 드럼 엔진 등 필름의 이동 형태에 따른 분류다.

엔진 광원의 종류에는 헬륨 네온 레이저, 레이저 다이오드 등이 있다. 이 레이저 광원에 따라 필름의 이미지 재현도가 달라진다. 초기에는 이미지 세터의 광원으로 헬륨 네온 형태의 레이저가 주로 이용됐으나 기술이 발전하면서 전력 소비도 적고 광원의 상태도 안정적인 레이저 다이오드 형태의 광원을 더 많이 사용하고 있다. 광원의 종류에 따라 레이저 빛의 점 크기가 다른데, 빛의 점 크기가 작을수록 세밀하고 고품위의 이미지를 구현할 수 있다.

필름의 이동 형태에 따른 엔진의 종류에는 평면으로 필름을 고정시켜 노광하는 평판 엔진Flatbed Recorder, 모터에 의해 돌아가는 한 쌍의 롤러 사이에 필름이 물리고 필름이 지나갈 때 레이저 빔으로 노광하는 캡스턴 엔진Capstan Recorder, 먼저 실린더에 필름을 고정하고 실린더 내부의 레이저 빔으로 노광하는 드럼 엔진Drum Recorder이 있다. 현재 출력센터에서는 정밀도가 높아 질 좋은 인쇄에 적당한 드럼 엔진이 주로 쓰이고 있다.

레이저 광선을 이용해 필름에 노광하는 모습

4. 터잡기

터잡기는 인쇄소 등의 현장에서 하리꼬미, 장입, 대첩 등 여러 이름으로 불리고 있다. 그러나 이제 터잡기라는 우리말 용어가 정착되고 있으며, 영어로는 임포지션 레이아웃Imposition Layout이라고 한다. 터잡기는 한마디로 페이지별로 완성된 필름을 실제 인쇄판에 인쇄될 종이 크기를 감안해 배치하는 작업을 말한다. 터잡기를 할 때는 인쇄판의 인쇄되는 부분을 나타낸 모눈 대지를 참고로 하여 인쇄 후에 제책 작업(특히 접지)과 제책 종류에 따른 다듬재단의 여유 및 접지기에서 접었을 때의 앞뒤의 페이지 순서 등을 사전에 고려해 작업한다.

따로터잡기

따로터잡기는 혼가케, Sheetwise 등으로도 불린다. 전지의 앞면과 뒷면에 각각 다른 인쇄판을 앉히는 방법이다. 이렇게 인쇄한 후에 접으면 앞뒷면이 그대로 원하는 쪽 순서가 된다. 많은 양을 인쇄할 때와, 전지의 앞면과 뒷면을 오프셋이나 윤전 등의 두 가지 방식으로 인쇄할 때도 사용한다.

예를 들어 국판이면 국전지에서 앞뒤 16쪽씩 총 32쪽을 인쇄한다. 이 전지는 2절로 접장이 될 것이므로 전지 한 장이 2대분이 된다. 따라서 이 방법은 전지 1매가 인쇄물의 2대분, 즉 32쪽을 이루는 방식이다.

따로터잡기(사륙배판 32쪽 접지)

등표

전지 전면

전지 후면

나눔 재단선 인쇄판 물림쪽

같이터잡기

약식판걸이 또는 둘러치기, 돈뎅, Half Sheet라고도 한다. 전지의 앞면과 뒷면을 같은 판으로 인쇄하는 방식이다. 인쇄판이 다 준비되지 않은 상태라도 인쇄기를 멈추지 않고 계속 작동시킬 수 있기 때문에 많이 사용된다. 이 방법은 전지의 앞뒷면이 같은 인쇄물이 되지만 페이지 위치가 달라진다. 전지 한 장에 1대를 두 번 인쇄하여, 결국 16쪽이 2부 인쇄되는 것이다.

같이터잡기(사륙배판 16쪽 2벌 접지)

전지 전면을 판을 바꾸지 않고 종이만 돌려서 인쇄하면 16쪽 2벌이 된다.

홀수터잡기

건너뛰기걸이라고도 한다. 책을 펼쳤을 때 왼쪽 또는 오른쪽 페이지 한쪽만이 인쇄되고 다른 쪽은 백지인 경우에 사용한다. 사진첩, 작품집 등에 많이 사용하며 컬러 페이지와 단색 페이지 짜맞춤에도 사용된다.

5. 출력

5. 밀착

'밀착'이라는 용어는 제판에서뿐 아니라 사진업계에서도 쓰인다. 어떤 원고를 복사하고자 하는 매체와 밀착시켜 사본을 만드는 것을 말한다. 사진 업계에서는 슬라이드 또는 네거티브 필름을 인화지에 밀착시켜 필름과 같은 크기의 사진을 인화하는 것을 밀착이라고 말하고, 현상된 필름 원본을 가지고 다른 필름으로 복사본을 만드는 것을 듀프Dup: Duplication라고 한다.

인쇄업계에서의 밀착은 사진업계에서의 듀프와 같다. 출력된 필름으로 제2의 필름을 만드는 것이다. 출력 필름을 복사하는 이유는 인쇄할 때 한 판 위에 같은 페이지가 두 번 이상 들어가는 경우가 있기 때문이다. 또한 같은 페이지를 다른 곳에서 사용할 필요가 있다면 재차 출력하지 않고 복사본을 만드는 것이 비용과 시간을 줄일 수 있기 때문이다.

출력 필름은 보통 포지티브 상태로 되어 있다. 즉 인쇄될 면은 검게, 인쇄되지 않을 면은 희게 표현되어 있는 것이다. 이 필름으로 노출되지 않은 생필름을 복사하면 반대가 되므로 검은 면은 희게, 흰 면은 검게 복사된다(네거티브 이미지). 따라서 밀착할 때는 포지티브(원본)→네거티브→포지티브(복사본)의 과정을 거쳐야 한다.

Positive Negative Positive

6.

교정

프리프레스와 인쇄의 각 단계에서 교정이
하는 역할은 매우 크다. 교정 과정을 거친
후에야 원하는 출력물이 제대로 나오기
때문이다. 교정은 결과물로 얻으려는 출력물
또는 인쇄물에 대하여 고객이 원하는
기대 수준을 출력센터, 인쇄 회사 등에
확인시켜주기 위한 일련의 기록이기도 하다.

1. 교정의 필요성

교정의 효과는 최상의 결과물이 나오게 하는 것뿐만이 아니다. 교정이 가져오는 중요한 효과 중 하나는 비용 절감이다. 프리프레스 과정에서 초기 실수를 수정하는 것은 상대적으로 저렴한 비용이 들지만, 여러 과정과 단계를 거칠수록 수정이 생기면 점점 더 많은 비용이 들기 때문이다. 프리프레스 과정에서 뒤늦은 수정은 상당한 비용이 드는 몇 단계의 작업을 되풀이하는 것과 같다.

2. 교정쇄의 종류

흑백 레이저 교정

디지털 교정기
오리스 (ORIS) OKI C930n

포스트스크립 레이저 출력물은 저해상도를 제외하고는 이미지 세터에서의 출력과 동일한 결과를 제공해야 한다. 그레이로 인쇄한 컬러들이나 흑백 프린터로 출력한 분판들은 컬러를 분해해 보여준다. 카피 수정, 서체 수정, 트림Trim과 가늠표 표시 등이 이미지 세터 출력에서 예견할 수 있는 요소들이다.

디지털 교정

디지털 교정은 데이터로부터 직접 교정물을 만들어 교정하는 것을 말한다. 여기서는 컬러 이미지 수정과 필름 분판 수정을 점검해야 하는데, 이미지 컬러, 카피, 서체, 트림과 가늠표 표시 등을 살펴본다.

엡손 Stylus Pro 7900/9900

　　먼저 하이엔드 디지털 교정은 해상도는 연속톤 1,800dpi이고 정확도는 뛰어난 편이다. 컬러 인쇄를 위한 산업 표준은 충족시켜주지만 실제 필름 교정을 할 수는 없다. 코닥이나 3M 등 각 회사에서 생산하는 디지털 교정기들은 산업표준에 맞춰 프리프레스 교정을 하기 위한 것들이다.

　　둘째로 데스크톱 디지털 교정이 있다. 데스크톱 컬러 프린터는 흑백 출력에 사용되는 모든 정보와 지정한 컬러를 최대한 유사하게 표현해주기 위해 잉크젯이나 열전사 방식을 사용한다. 이 경우 컬러 매니지먼트 시스템과 함께 사용하면 인쇄 컬러에 매우 근접한 컬러를 얻을 수도 있다.

인화 교정

현상된 사진 필름으로 인화지 위에 인화하듯이 출력 필름으로 인화지에 노광해 교정쇄를 만드는 방법이다. 컬러 인쇄를 위해서는 CMYK 4도 분판 필름이 출력되므로 교정쇄를 만들 때 한 인화지 위에 각 판을 차례로 같은 수준으로 노광해 인화한다. 현재 출력센터에서 제공하는 대부분의 교정쇄가 이 방법으로 만들어진다. 코니카에서 제작한 콘센서스 등이 대표적이다.

라미네이트 교정

아그파 프루프와 같은 라미네이트 교정기는 CMYK 교정 필름을 위해 분판 필름을 만들어내는데, 그 결과로 나온 컬러 대지에 라미네이트를 할 수 있다. 제판 필름, 산업 표준 염료를 사용하고 인쇄 결과에 근접한 컬러를 생성해낸다. 라미네이트 교정은 보통 계약 교정에 입각한 교정 프레스 방법이다. 여기서는 컬러 이미지 수정을 점검하는데, 컬러 매치 수정, 컬러 밸런스 수정, 가늠표, 트랩과 오버 프린트 수정 등이 있다.

인쇄 교정

인쇄 교정은 최종 인쇄물에서 사용되는 것과 동일한 잉크와 용지를 사용해 인쇄기에서 실시된다. 따라서 가장 높은 컬러 정확도를 나타낸다. 컬러 밸런스와 가늠표, 모아레 방지, 임포지션 보정 등을 점검한다.

D.S. 스크린 KF-422-E 인쇄 교정기

7.
CTP

CTPComputer to Plate는 인화지와 필름을 통해 인쇄판을 만들어내는 기존의 방식과는 달리, 인화지와 필름을 제작하는 중간 과정을 생략하고 컴퓨터에서 곧바로 인쇄판을 만들어내는 기술이다. 디지털 시대가 가져온 프리프레스 분야의 기술적 진보에 따라 인쇄 산업에 가장 큰 영향을 미친 것으로 평가되고 있다.

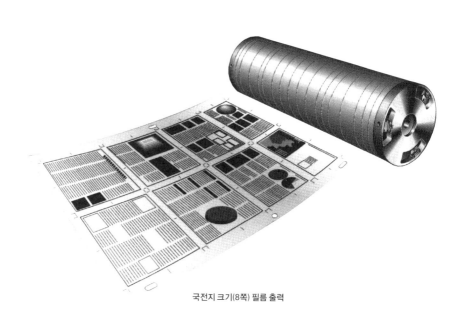

국전지 크기(8쪽) 필름 출력

1. 출판·인쇄에서 컴퓨터 역할의 확대

출판·인쇄에서 컴퓨터의 발달이 미치는 영향은 점차 커지고 있다. 출판·인쇄에 필요한 일련의 과정에 컴퓨터가 접목된 발달 단계는 다음과 같다.

① 먼저 수작업으로 처리하던 페이지 레이아웃을 컴퓨터에서 하게 되었다. DTP 시스템에서 페이지 레이아웃 소프트웨어의 발달 덕분에 대지 위에 손으로 그림과 사진, 텍스트를 얹어 행하던 지면 디자인 작업을 데스크톱 컴퓨터로 처리하게 된 것이다. 과거에는 손으로 만든 대지를 사진 촬영해 필름을 만들었으나 컴퓨터의 도입으로 곧바로 필름을 출력할 수 있게 되었다. 때때로 DTP는 이 단계만을 한정해 이르기도 한다.

② 출력된 필름으로 인쇄판을 만들기 위해서는 앞에서 살펴본 터잡기를 통해 각 페이지를 인쇄 후 접지했을 때 의도하는 페이지 순서가 되도록 하는 과정이 필요하다. 과거에는 DTP를 이용해 필름을 출력한다 하더라도 이 단계를 수작업으로 처리하는 경우가 많았다. 하지만 이제는 터잡기까지 컴퓨터로 처리하며, 필름 출력 사이즈 또한 커져 인쇄판을 만들기 위한 실제 크기의 필름을 만들 수 있다.

외장드럼 방식 내장드럼 방식

CTP는 필름 대신 인쇄판을 출력한다

③ 인쇄하기 위해서는 터잡기까지 마친 상태로 필름을 출력했다 하더라도 인쇄용 판을 만드는 과정을 거쳐야 한다. 이때 필름을 출력하는 이미지 세터 대신 인쇄판으로 직접 출력하는 장비를 사용하면 아예 필름을 만들 필요가 없어지리라는 기대에서 CTP의 개념이 출발했다. 다시 말해서 CTP는 필름 출력기 대신 판 출력기가 대응하는 것이다.

④ 인쇄 기계의 발달은 인쇄할 때 반드시 인쇄판을 필요로 하지 않을 수도 있다는 개념을 등장시켰다. 즉 필름은 물론 인쇄판조차 만들지 않고 DTP 데이터로 즉시 인쇄하는 것을 말한다. 이 개념이 바로 다음 장에서 설명될 디지털 인쇄다.

2. CTP의 장점

이처럼 CTP는 필름 출력 과정을 건너뛰고 곧바로 인쇄판을 만들어 인쇄하는 것을 말한다. 인쇄, 제판 업계에서 CTP 시스템을 도입하는 이유는 여러 가지다. 우선 필름 등의 중간 재료 비용을 대폭 줄일 수 있기 때문이다. 게다가 필름 출력 시간과 터잡기의 생략으로 공정이 간략해지고 제판 시간을 단축해 전체 공정 시간도 줄일 수 있으므로 공정 관리가 간결해져 자동화와 합리화를 가져온다. 그리고 인쇄판 작업 환경의 개선과 자원 절약 및 환경 보호의 효과도 있어 제판과 인쇄의 품질을 안정화시킨다.

UV CTP-프리즘

8.

디지털
인쇄

디지털 인쇄 방식은 페이지 레이아웃에서
인쇄에 이르는 많은 단계들을 생략하게
함으로써 인쇄의 개념을 '온디맨드On-Demand',
'소량인쇄Short-Run' 개념으로 재정립시켰다.
며칠이나 몇 주에 걸쳐 이루어내던 기존
오프셋 방식과 비교할 때 디지털 인쇄는
작업 시간의 대폭적인 단축을 가져왔고,
인쇄량 또한 몇천, 몇백 장은 물론 단 몇 장
정도까지의 소량 인쇄를 가능하게 했다.

1. 디지털 인쇄의 개념

신도리코 UV 프린터

디지털 인쇄란 필름은 물론 인쇄판조차 만들지 않고 데이터를 인쇄기에서 직접 처리해 인쇄물을 얻는 것을 말한다.

소프트웨어 측면에서 보면, 디지털 인쇄는 원하는 그룹이나 개인에게 맞게 인쇄 내용들을 편집하고 제작할 수 있어 프리프레스 과정을 보다 융통성 있게 해주었다. 디자이너들은 자신의 아이디어에 다양한 변화를 주어 고품질의 형태로 출력할 수 있어 경쟁력을 갖출 수 있는 기반을 마련했다. 기업에서도 단기간 내에 인쇄물이 완성돼 한층 빠른 정보를 얻을 수 있게 됐는가 하면, 마케팅에 종사하는 사람들 역시 고객들에게 각각의 개별화된 자료들을 배포할 수 있어 고객에 대한 서비스를 한 차원 높이게 됐다.

2. 디지털 인쇄기의 종류

하이델베르그DI 디지털 오프셋 기계

디지털 인쇄기 가운데 대표적인 하이델베르그의 DI Digital Imaging 시리즈의 경우 전용 필름을 인쇄판 대신 사용하며, 이 필름에 인쇄물의 이미지를 전기적으로 나타낸 다음 해당하는 잉크를 묻혀 종이 위에 인쇄하는 방식이다. 필름에 나타나는 이미지는 고정되는 것이 아니므로 매번 인쇄할 때마다 필름을 교체할 필요가 없다.

인디고 EP 시리즈는 복사기와 비슷한 개념을 구현했다. 즉 판통에 인쇄판을 감는 것이 아니라 판통 위에 레이저를 쏘아 인쇄할 이미지를 대전對電시켜 복사기 토너 방식의 전자 잉크를 묻힌 다음 이를 종이 위에 인쇄하는 방식이다.

이처럼 디지털 인쇄기는 인쇄기와 복사기의 개념이 한데 어우러진 것이라고 말할 수 있다. 따라서 아직까지는 대량 인쇄보다는 다품종 소량 인쇄에 적합하지만, 계속되는 기술의 발달로 곧 인쇄를 위한 필름이나 판 제작은 사라질지도 모른다.

3. 온디맨드 인쇄의 특징

디지털 인쇄기의 등장이 가져온 가장 큰 효과는 온디맨드 인쇄(주문후인쇄)라는 개념이다. 온디맨드 인쇄의 첫 번째 특징은 인쇄 납기의 단축이다. 기존 아날로그 방식 인쇄는 공정상 납기일을 지키려면 최소한 2-3일은 걸리는 것이 일반적이다. 하지만 프리프레스 공정의 디지털화에 의해 공정상의 수작업 부분이 대폭 생략되면서 시간이 많이 단축됐다.

인쇄 물량의 소량화도 이 인쇄의 특징이다. 이제까지와 같이 많은 부수를 미리 인쇄해 보관해두고 인쇄물의 가치가 소멸되면 폐기해야 하는 단점을 극복한 것이다. 이로써 환경 친화적인 인쇄가 가능해졌고 비용과 노동력의 절감 효과도 가져왔다.

또 페이지별 가변 인쇄, 즉 개인 인쇄가 가능해졌다. 한 번에 많은 물량을 만들어내는 것뿐 아니라 한 개인이 단 한 장을 원한다 해도 인쇄가 가능해진 것이다.

데이터 수정의 간편성 역시 온디맨드 인쇄의 특성이다. 이는 인쇄물에 수정이 필요하면 곧바로 디지털 데이터를 변경해 적용할 수 있는 시스템으로, 상품 카탈로그, 사보, DM, 연하장 등 폭넓은 분야에서의 이용 가능성을 열어주었다.

HP 인디고 5600 디지털 인쇄기

4. 디지털 인쇄 작업 과정

디자인
페이지 레이아웃 소프트웨어를 통해 도큐먼트를 만들고 필요한 종이, 바인딩 등 인쇄에 필요한 모든 정보를 정확히 수집한다. 출력소에서는 디지털 파일이 오면 체크 리스트를 통해 인쇄 요구 사항을 정리한다.

파일 준비
인쇄 전 의뢰한 파일을 열어 포맷과 폰트, 이미지 연결, 해상도, 트래핑 등을 체크한다. 그 다음 데이터 변환과 터잡기 과정을 거친 후 인쇄기의 컨트롤러로 보내진다.

교정
디지털 인쇄의 교정은 인쇄기로 이루어진다. 따라서 출력소에서 인쇄 직전에도 교정을 볼 수 있게 된다.

인쇄
인쇄 준비 과정은 자동화됐지만 인쇄기와 컴퓨터를 셋업시켜야 한다. 즉 인쇄할 종이의 타입과 도트 사이즈를 정해 컬러와 해상도를 매치시키고 파일이 순서대로 인쇄되도록, 잉크와 토너가 잘 유착될 수 있도록 체크한다.

다른 디지털 인쇄기 사이트에서 인쇄
서로 다른 디지털 인쇄기 사이트로 인쇄할 파일이 각각 전송되면 운반 비용을 없앨 수 있고, 자체 내의 알맞은 용도로 내용을 수정할 수 있다.

마무리와 바인딩

의뢰인의 요청과 인쇄기의 타입에 따라 커팅, 정합, 간단한 제책은 다음 단계에서 이루어지거나 같은 출력소에서 서비스가 된다. 출력소 대부분이 자체적으로 인쇄된 자료를 라미네이팅한다.

원거리 디지털 인쇄

각 신문사에서는 이미 각 지역별로 편집을 거쳐 인쇄를 하고 있는데, 디지털 인쇄는 네트워크나 모뎀을 통해 다른 곳에 작업을 전송시켜 인쇄할 수 있다. 예를 들어 뉴스나 정보들을 분산시켜 그곳에서 필요한 정보만을 재편집할 수 있는 것이다. 이러한 원거리 디지털 인쇄는 사실 시작 단계에 불과하다. 앞으로는 파일 전송이나 컬러 매니지먼트, 교정 등 여러 단계에까지 기술력을 발전시켜야 한다.

란다 S5
나노 그래픽 프린팅 프레스 단면 인쇄 시 시간당
11,000m/h 가능하다

5. 디지털 인쇄기의 구조

후지제록스 디지털 인쇄기
Color 1000 Press

① 대용량 트레이(옵션)

인쇄할 용지를 적재하는 외부 트레이.
기계 내부에 들어 있는 표준 트레이
외에 외부 트레이를 추가하면 더
많은 용지를 적재할 수 있다. 2,000매
적재함 두 개로 구성돼 있다.

② 표준 트레이

인쇄기 내부에 있는 기본 적재함.
2,000매 적재함이 두 개 들어 있다.
사용할 수 있는 용지의 사양은
크기 182×182–330×488mm, 평량
55–350gsm이다.

③ 용지 정렬 장치

센서를 통한 전자 제어식 정렬 장치로,
정밀한 양면 정합을 위해 인쇄기에
공급되는 용지가 정확하게 같은
위치에 자리 잡게 한다.

④ 드라이 잉크 스테이션

관리가 용이한 건식 잉크를 사용한다.
인쇄 도중에도 잉크를 추가 공급할 수
있으며, 퓨저 오일을 사용하지 않아
인쇄 환경이 청결하다는 장점이 있다.

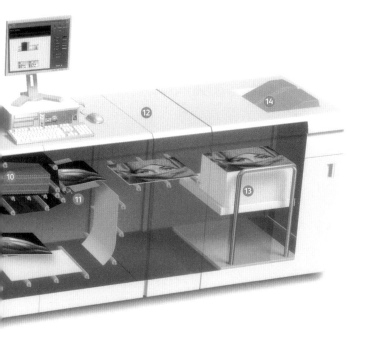

⑨ 퓨저 벨트 모듈

인쇄 용지에 옮겨진 잉크를 가열, 가압해 정착시킨다.

⑩ 인라인 냉각 모듈

정착 과정까지 인쇄를 마친 인쇄지를 식히는 장치.

⑪ 싱글 패스 용지 휨 조정 장치

롤러를 통과하며 휘어짐이 발생한 인쇄지를 평탄하게 잡아주는 장치.

⑫ 인터페이스 모듈

접지, 적재, 재단 등의 후처리 장치 연결 부위. 이 구조도에서는 적재함 옵션이 설치돼 있다.

⑤ 고해상도 이미지 롤러

인쇄 용지에 잉크를 옮겨주는 롤러로 복사기의 드럼과 같은 역할을 한다. 인쇄 해상도는 2400×2400dpi다. 이 예시에는 컬러 인쇄를 위한 CMYK 4색 롤러 다음에 클리어 드라이 잉크 스테이션이 장착돼 있다.

⑥ 자동 클리닝 장치

화선부 외의 잉크를 제거하는 클리닝 장치는 인쇄 품질을 높여준다.

⑦ 클리어 드라이 잉크 스테이션(옵션)

CMYK 롤러 다음에 옵션 장착할 수 있는 클리어 드라이 잉크 장치는 특정 이미지나 문자를 강조하는 UV 코팅 효과를 제공한다.

⑧ 벨트 이송 장치

디지털 인쇄기는 복사기보다 용지의 이동 거리가 길고 복잡하기 때문에 인쇄 경로 상에 용지를 이송하는 장치가 들어 있다.

⑬ 대용량 스태커(옵션)

인쇄지 적재함. 인쇄 도중에도 적재된 인쇄지를 꺼낼 수 있으며, 적재함을 병렬로 두 개 연결할 수도 있다.

⑭ 출력 트레이

인쇄지 적재함에는 소량 인쇄를 즉시 꺼내거나 시험 인쇄지를 꺼내는 등의 필요에 따라 인쇄지를 외부로 빼내는 장치가 마련돼 있다.

후지제록스 Color 1000 Press

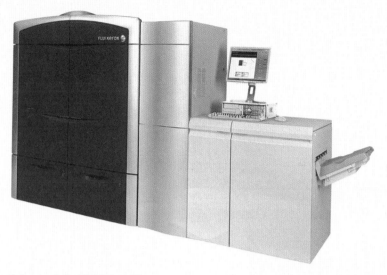

Fuji xerox Color 1000 Press 사양표

해상도
1. 2,400×2,400dpi VCSEL ROS

생산성
1. 55–350gsm의 모든 중량에서 100ppm
2. 최대 용지 크기: 330×488mm
3. 최소 용지 크기: 182×182mm. 옵션으로 엽서지 키트(100×148mm 및 102×152mm 지원) 장착 가능

내구도
1. 1,750,000매

기술
1. EA 로 멜트 드라이 잉크: CMYK & 클리어 드라이 잉크 이미지, VCSEL 이미지 시스템
2. 완벽한 앞뒷면 정합을 위한 첨단 센터 정합 기술
3. 사용자 정의 용지 설정
4. 자동 클리닝 기술을 가진 두 개의 와이어 코로트론
5. 향상된 벨트 퓨저 기능
6. 향상된 내장 쿨링 모듈
7. 향상된 싱글 패스 용지 휨 조정 장치 (De-Curler): 롤과 벨트로 구성
8. 이음새 없는 IBT 벨트
9. 모듈화된 급지 및 후처리 장치

컬러 서버의 선택
1. 후지제록스 프리플로 프린트 서버
2. EX 프린트 서버(Powered by Fiery)

전원 사양
1. 기본 프린팅 시스템: 200–240VAC, 60Hz, 50A
2. 프린트 서버, 급지, 후처리 장치: 115VAC 15AMP 60Hz

크기
1. 기본 프린팅 시스템(컨트롤러 및 옵션 장치 미장착): 2,995(W)×1,107(L)×1,864mm(H)
2. 중량: 1,390㎏

용지 용량과 취급
1. 표준 용지 트레이: 2개×2,000매 용량
2. 트레이 용량은 90gsm 용지를 기준으로 함
3. 55–350gsm 코팅/비코팅
4. 작동 중에 자동 트레이 전환/리로딩 기능
5. 모든 트레이에서 350gsm까지 최고 속도로 자동 양면 출력

옵션 모듈
1. 대용량 급지 트레이(C2–DS): 2개×2,000매 용량. 용지 용량과 취급은 표준 용지 트레이와 동일
2. 오픈셋 캐치 트레이(OCT): 500매 적재 가능
3. 피니셔(D4): 상부 트레이에 500매, 스태커 트레이에 3,000매(부클릿 메이커 장착 시 2,000매), 멀티 포지션 스테이플링 및 2/4홀 펀칭, 100매까지 스테이플링 가능, 인터포서 200매 적재 가능, (옵션)부클릿 기능–양면 접지 및 중철 가능, (옵션)3단/Z접지 기능
4. 대용량 스태커(HCS): 상부 트레이에 500매(102×142mm–SRA3/330×488mm), 메인 트레이에 5,000매(182×257mm–SRA3/330×488mm)
5. 스퀘어 폴드 트리머(SquareFold Trimmer Module): 재단 용량 5–20매(최대 80페이지 책자)/90gsm 용지 기준, 5–25매(최대 100페이지 책자)/80gsm 용지 기준, 재단 길이 2–20mm/0.1mm 단위 조정 가능, 피니셔(D4)에 설치해야 함

(1) 디자인 공정

디지털 디자인 공정은 전통적인 방식과 완전히 다르다. 모든 관련자들은 컴퓨터를 이용하며, 특히 전통적인 방법에서는 전문 기술자에 의해 세분화되던 공정을 대부분 디자이너 혼자 컴퓨터를 이용해 진행한다. 경영주 입장에서 보면 이 방식은 경비 절감과 생산성 제고의 면에서 이익이라고 볼 수 있겠지만, 아직까지 국내에 컴퓨터 장비를 완벽하게 다룰 수 있는 디자이너가 많지 않은 것이 현실이다. 한편 디자이너 입장에서 보면 전통적인 방식이 디자인 아이디어와 코디네이션 중심인 데 반해 디지털 디자인은 기존의 것에 기본을 두고 추가로 각종 전문 기술 분야의 소프트웨어를 자유롭게 다룰 줄 알아야 한다는 어려움이 있다. 시간을 많이 투자하고 시행착오를 거쳐야 하는 것이다.

① 원고 청탁 및 이미지 의뢰

원고는 컴퓨터를 이용해 집필하고 대부분 디스켓이나 USB 플래시 메모리 통신망을 통해 전송된다. 전통적인 방법에서 화판 작업의 핵심 요소인 글자는 디지털 방식에서는 아예 문제가 되지 않는다. 이미 필자가 보내준 파일은 그 자체가 사진 식자에 대응하는 입력이 끝난 상태기 때문이다. 따라서 이 공정은 디지털 방식에서는 업종 자체가 존재할 수 없는 부분이며 1970~1980년대에 호황을 누리던 사진 식자 기술자와 업체가 대부분 사라진 것도 이런 이유에서다.

일러스트레이션은 컴퓨터에서 표현하지 못하는 다양한 재질에서 오는 느낌을 전통적인 그림 도구를 이용해 작업한 후 스캐너와 같은 장비를 통해 읽어들이는 방법을 쓴다. 필요한 내용의 사진은 사진을 담당하는 포토그래퍼에게 의뢰한다. 사진은 아날로그 카메라를 이용한 슬라이드 필름에서 디지털 카메라로 빠르게 대체되었다. 디지털 카메라는 선명도가 뛰어나며 현상 과정과 암실을 필요로 하지 않는다. 원하는 컷을 얻기 위해 얼마든지 촬영해도 필름값이나 현상료가 들어가지 않는다는 이점도 있다.

② 화판 작업

이 작업이야말로 대단히 혁신된 과정이다. 흔히 DTP 소프트웨어라 불리는 이 작업은 원래 대지 작업이 컴퓨터로 대체된 것이기 때문에 레이아웃이 주기능이다. 페이지 레이아웃 소프트웨어는 반드시 한글의 모든 자모 조합이 입력 및 출력될 수 있어야 한다.

③ 이미지 입력 작업

컬러 이미지는 고급스럽게 재현돼야 인쇄물 품질을 유지할 수 있다. 까다로운 이미지라면 제판 전문 업체의 드럼 스캐너를 이용해 받아들이고 흑백 출력의 내용이라면 평판 스캐너도 무방하다. 다만 평판 스캐너로 읽어들일 화상 데이터를 어떤 공식에 의해 어떤 데이터값으로 읽어야 할지와 화상을 조절하기 위해 이미지 조작 프로그램을 활용할 줄 알아야 한다는 어려움이 있다.

④ 원색 리터치

전통적인 방식에서처럼 분해된 각 4판의 흑백 계조를 리터치할 수도 있고, 원색 자체를 리터치할 수도 있다. 원색 리터치의 경우 모니터 상에서 보정한 이미지가 인쇄물로 출력되면 종종 그 결과가 다르게 나오는데, 이 문제는 가능한 한 원본의 색상과 모니터의 색상을 맞춰주는 모니터 캘리브레이션 과정을 통해 오차를 최소화시킬 수 있다. 가능하다면 다소 비싸지만 캘리브레이션 장비를 구입하거나 하드웨어적인 장치와 모니터를 세트로 구입해 모니터와 인쇄물 컬러가 동일하게 보이도록 하는 장치를 사용하는 것이 좋다.

⑤ 화판 원고 촬영

이 과정은 페이지 레이아웃 프로그램을 사용함으로써 디지털 공정에서 사라졌다. 만약 종이로 한 전통적인 대지 작업을 디지털 공정에 편입시키려면 화판을 1,200dpi 이상의 해상도로 읽을 수 있는 스캐너와 그것을 수정할 수 있는 소프트웨어를 추가하면 된다. 이 프로그램은 국내에서도 개발, 보급되고 있다.

⑥ 화판의 수정 및 소장

페이지 레이아웃 프로그램을 사용하면 이 공정이 필요없어진다. 다만 스캐너를 이용해 화판 대지를 읽는 경우 화판의 더러운 부분을 수정하기 위해 소프트웨어를 사용할 수 있다. 소장 공정은 페이지 레이아웃 프로그램에 의해 모두 처리되므로, 아날로그 소장 공정은 점차 사라지고 있는 추세다.

(2) 출력 공정

① RIP

컴퓨터에 의한 작업이 종료되면 해당 데이터를 휴대용 미디어에 옮겨 출력센터에 의뢰한다. 출력센터의 첫 번째 공정은 컴퓨터에 있는 데이터를 출력 장치가 해독할 수 있는 데이터로 변환하는 작업이다. 화면에서의 모든 컬러는 4색판으로 분해해 흑백의 데이터로 생성되고, 글자는 화면에서 사용한 서체와 동일하게 대응되는 출력용 서체를 읽어들여 해상도가 높은 데이터로 다시 계산한다. 결과적으로 출력기가 알 수 있는 데이터는 흑백으로만 구성된 점의 집합으로 돼야 하며, 그래야 출력기에서 해당 데이터를 0과 1로 인식해 필름에 노출하게 되는데, 이 공정을 립이라 한다. 간단히 정리하면 데이터를 모두 흑백의 작은 미립자로 만들어 출력기가 알 수 있도록 해주는 일이다.

② 이미지 세터로 필름 출력

립으로 재계산된 데이터는 이미지 세터라는 출력 장치를 통해 노광된다. 노광 작업이 끝나면 현상 과정을 거쳐 4매의 인쇄용 필름이 출력된다.

(3) 교정쇄 이하 공정

교정쇄 이하의 공정 진행은 전통적인 방식을 그대로 사용하고 있다.

프리프레스의 공정과 개념의 변화

여기서 말하는 프리프레스는 말 그대로 종이에 잉크를 묻히는 인쇄 단계 직전까지의 과정을 가리킨다. 지금의 DTP 환경에서 이해하자면 DTP 시스템에서 페이지 레이아웃을 마치고 본인쇄 작업에 들어가기까지의 과정을 의미한다. 이 과정이 전통적인 출판·인쇄에서 가장 많은 변화를 겪었기 때문에 기존의 방법과 현재의 방법을 비교해보는 것도 의미가 있을 것이다.

전통적인 방법의 사진 제판 공정

(1) 디자인 공징

전통적 방식에서 디자이너 역할은 레이아웃이 주된 업무다. 디자이너는 업무 진행상 각 전문가들에게 편집에 필요한 요소들을 의뢰하고 그것을 확인, 점검하며 최종적으로 레이아웃이 완료된 대지(화판 원고)를 사진 제판 업체에 작업 설명을 덧붙여 의뢰하는 업무를 담당, 관장하는 일을 한다.

① 원고 및 이미지 제작 의뢰

편집에 필요한 내용은 필자를 선정해 원고를 청탁한다. 집필 원고가 도착하면 빠진 부분이 없는지, 분량은 적절한지를 확인한다. 원고에 이상이 없으면 원고를 사진 식자 업체에 의뢰한다. 의뢰 결과물은 디자인에 필요한 인화지 또는 필름 형태로 표현된다. 편집 내용 중 필요한 일러스트레이션은 원고 내용을 잘 표현할 수 있는 일러스트레이터를 선정해 의뢰한다. 완성된 일러스트레이션이 도착하면 복사기 등을 이용해 원하는 크기로 확대 또는 축소해 대지에 부착한다. 일러스트레이션은 트레이싱페이퍼 혹은 유산지 등으로 화상면을 씌워 깨끗하게 보관하고 사진 제판 업체에 원색 분해를 의뢰한다. 필요한 내용의 사진 촬영은 사진가에게 의뢰한다. 현상된 슬라이드 필름이 도착하면 필요한 크기의 배율로 트리밍한다.

② 화판 작업

준비된 대지 위에 식자, 일러스트레이션, 이미지가 삽입될 영역을 연필로 그리고 해당 재료를 배열해 붙인다. 먹물이나 드로잉 펜을 이용해 대지 위에 필요한 선이나 도표 등을 그린다. 화판 작업 전체는 모두 흑백으로만 이루어진다. 그래야 촬영하는 사진 제판 공정에서 정확히 재현되기 때문이다.

(2) 사진 제판 공징

① 원색 분해

화판 원고에 부착된 사진 트리밍 형태를 참고로 비율을 계산하고 사진 원고를 원색 분해한다. 인쇄용 필름으로 재현된 원색 분해된 필름은 CMYK 잉크에 해당하는 4장의 흑백 필름으로 돼 있고 각각의 필름은 인쇄에 필요한 망점 형태로 이미지가 재현돼 있다. 각각의 필름 4장의 망점은 일정한 규칙으로 각도를 가지고 있다.

② 원색 리터치

원색 분해된 4장의 필름은 오랜 경륜을 가진 전문가에 의해 리터치 공정을 거친다. 리터치는 분해된 필름의 상태를 보고 인쇄물로 재현될 때 문제가 되는 부분을 사전에 예측하고 해당 부분의 컬러를 조정하는 것으로, 실제로는 필름 상태의 망점 농도를 조절하는 것을 말하기도 한다. 검정색으로 보이는 4장의 필름을 통해 컬러 재현을 예측하는 것은 매우 어려운 일이므로 고도의 숙련자에게 맡긴다.

③ 화판 원고 촬영

화판은 먼저 인쇄용 필름인 리스 필름을 사용해 촬영 후 재현된다. 리스 필름은 흑백 원고를 촬영할 때 재현도를 높이기 위한 사진 제판용 필름으로 순검정색 단일색으로만 재현되는 속성을 갖고 있다. 화판 원고는 촬영 후 현상 과정을 거쳐 네가 필름으로 재현된다. 이때 화판 원고를 자세히 보면 글씨 부분과 같은 검정색은 투명하고 반대로 대지의 흰색 부분은 순검정색으로 재현된다. 만약 화판 제작 중 대지 위에 메모를 했거나 더럽혀진 부분이 있으면 이 부분은 투명하게 나타난다. 이런 잘못된 부분을 검정색 먹물이나 잉크 등으로 칠해 빛이 통과하지 못하도록 하는 작업을 '네가 수정'이라 한다.

(3) 소장

소장(고바리)은 화판을 촬영 수정한 네가 필름을 망점 가공해 필요한 형태의 인쇄용 필름 4장으로 만드는 과정을 말한다. 원색 분해된 4장의 필름은 가공된 4장의 색판에 있는 이미지 부분에 부착한다. 이 공정에서 글씨와 도표, 기타 회사의 로고 마크 등 주문 색상을 맞추게 된다. 색상을 맞추는 원리는 다음과 같다.

① 먼저 투명한 4장의 필름을 준비한다.

② 화판을 촬영한 네가 필름을 복사해 4장 준비한다. 색상이 필요한 부분에는 망점(스크린톤이라 불리는 필름)을 부착한다. 이때 망점에 10%의 농도를 가진 망점을 부착했다면 포지티브 필름으로 재현될 때는 90%라는 반대의 결과를 얻을 수 있다. 이렇게 CMYK에 해당하는 4장의 망점 농도를 만든다. 망점의 농도는 그에 대응되는 컬러로 재현된다.

③ 망점을 각판에 생성하는 방법은 의뢰자가 화판 원고에 지정한 컬러의 색상 혼합 비율을 참고로 한다. 이렇게 만든 네가 필름을 밀착(필름의 상태를 반전시켜 복사하는 공정)하면 반대 결과의 포지티브 필름을 얻는다.

(4) 원색 필름 완성

4장의 화판 네가 필름이 포지티브로 변환될 준비를 마치면 마지막에 스캐닝해 얻은 CMYK 이미지 필름 4장을 각 판에 해당하는 네가 필름을 찾아 해당 위치에 부착한다.

(5) 교정쇄

교정쇄는 이 4장 필름의 실제 인쇄 결과를 보다 정확히 예측하기 위해 실시하는 시험 인쇄다. 이 공정은 대량 생산이 아니라는 점을 제외하고는 실제 인쇄 공정과 같이 진행된다.

① 인쇄판 노출

완성된 4장의 필름은 인쇄판을 만들기 위해 준비한 것이다. 인쇄판이 되는 금속판은 각각의 필름 농도에 맞게 사진 현상 처리를 할 수 있는 재료다. 판 노출은 4장의 필름을 4매의 금속판에 각각 부착하고 강한 빛을 쬐는 공정이다. 빛이 쬐여진 인쇄판은 빛이 통과한 부분과 그렇지 않은 부분으로 구분된다.

② 인쇄판 현상

노출 과정을 거친 인쇄판이 자동 현상기를 통과하면 화상 부분과 그렇지 않은 부분이 판에 형성된다. 실제 화상부는 인쇄용 유성 잉크가 잘 부착되도록 만들어지며 비화상 부분은 인쇄 잉크가 도포되지 않도록 돼 있다.

③ 인쇄판 고정 및 블랭킷 세척

현상이 완성된 인쇄판을 인쇄 기계 장치에 고정한다. 판이 고정됐으면 인쇄 잉크가 묻어날 여러 개의 블랭킷을 세척한다.

④ 인쇄 잉크 주입

교정용 기계에 먼저 C잉크를 주입한다. 교정용 인쇄가 끝나면 다시 M, Y, K 순으로 잉크를 주입해 중첩 인쇄할 준비를 한다.

⑤ 핀트 조정

4색의 인쇄물이 정확히 재현되도록 핀트를 조절하며 인쇄한다.

⑥ 교정 인쇄

각판을 기계에 고정하고 CMYK에 해당하는 잉크를 주입해 4번 중첩시켜 인쇄하면 인쇄 상태와 동일한 공정으로 교정쇄를 얻게 된다. 이때 품질에 이상이 생기면 이전 사진 제판 공정으로 돌아가 반복 공정한다.

9.

DTP
관련 업체

출력

비전그래픽센터
서울특별시 중구 충무로 49
문의: (02)932-8279

삼양프로세스
서울특별시 중구 마른내루8길 14
문의: (02)2277-4197

서광기획인쇄
서울특별시 중구 을지로 205-1
문의: (02)2267-5475

서울 그래피아
서울특별시 중구 퇴계로 232-19
문의: (02)2274-3390

예일정판
서울특별시 마포구 서교동 451-38
문의: (02)2278-5520

유림프로세스
서울특별시 중구 충무로 21-12
문의: (02)2264-1655

제일칼라프로세스
서울특별시 중구 퇴계로 232-19
문의: (02)278-2011

(주)대광프로세스
서울특별시 중구 을지로14길 28
문의: (02)2269-7020

(주)상지피앤아이
서울특별시 중구 필동로6
문의: (02)2265-4500

팬타콤프로세스
서울특별시 중구 충무로 3가 57-1
문의: (02)2278-3167

한국광양사
서울특별시 금천구 가산디지털2로 114
문의: (02)702-1251

진성교정
서울특별시 중구 마른내로2길 29-1
문의: (02)2266-1197

하나교정
서울특별시 중구 수표로6길 25
문의: (02)2272-3028

III.
인쇄

1. 인쇄의 정의

2. 인쇄의 역사

3. 인쇄의 5요소

4. 인쇄 기계의 3형식

5. 인쇄 방식

6. 볼록판 인쇄

7. 평판 인쇄

8. 조각 오목판 인쇄

9. 그라비어 인쇄

10. 인쇄 기계의 종류

11. 인쇄판

12. 인쇄 잉크

13. 특수 인쇄

14. 인쇄 관련 업체

인쇄는 인류가 쌓아온 수많은 문화 가운데 가장 중요한 기술 중 하나다. 인쇄 기술의 발명은 인류가 발견하고 습득한 지식과 기술과 정보를 서로 공유하고 다음 세대로 전해줄 수 있는 길을 열었다.

20세기 후반에 들어서 CD-롬과 같은 새로운 저장 매체가 탄생하기까지 인쇄는 유일한 정보 기록 수단이었으며, 21세기에도 가장 대중적이고 값싸며 편리한 기록 수단으로 여전히 그 자리를 지키고 있다.

종이와 그 밖의 물질에 정밀한 화상畵像을 옮겨 인쇄물을 생산하는 산업, 인쇄에 대해 알아본다.

1.
인쇄의
정의

인쇄는 화상 복제 기술 가운데 사진 기술과 함께 가장 오래전부터 개발되었고 인류의 문화 발전에 크게 공헌해왔다. 최근 여러 가지 화상 복제 방법이 이용되고 있지만 인쇄는 특히 대량의 복제물을 신속하고 정밀하게 생산한다는 점에 있어서 다른 방법에서 볼 수 없는 커다란 특징을 갖고 있다.

인쇄 공정 가운데서 중요한 포인트가 되는 것은 판版이다. 판은 미리 그 표면에 인쇄해야 하는 화상을 만들어놓고 그 화상 부분에 인쇄 잉크를 묻힌 다음에 그 잉크를 피인쇄체에 옮김으로써 인쇄를 가능하게 한다. 이 기본적인 원리에 의해 인쇄를 정의한다면, 인쇄는 곧 '판화상의 인쇄 잉크를 화상 복제를 행하려는 물체에 전이시키는 기술의 총칭'이 된다.

인쇄와 복사를 구분하는 가장 결정적인 기준은 판이 사용되는가에 있다. 최근 복사 기술이 발달해 쉽고 빠르게 화상 복제가 가능하게 되었지만 복사 공정에는 판이 존재하지 않는다. 따라서 복사기를 통한

복제는 인쇄라고 부르지 않는다.

이처럼 인쇄 공정에 있어서 판의 존재는 무척 중요하다. 지금도 인쇄를 분류할 때 가장 기본적인 기준은 판의 형식이다. 볼록판(프렉소), 평판, 오목판(그라비어)의 세 종류가 그것이다. 그 가운데 볼록판은 가장 역사가 오래되고 활자와 사진의 조합과 배열이 자유롭게 행해지기 때문에 명함과 엽서 등의 소량 인쇄에서부터 서적과 신문의 대량 인쇄까지 넓은 범위의 인쇄에 이용되고 있다.

평판에 의한 인쇄는 직접 인쇄 방식과 간접 인쇄 방식이 있는데, 전자를 직쇄直刷 평판 인쇄, 후자를 오프셋Off-set 인쇄라 말한다. 오프셋 인쇄는 현재 가장 많이 사용되고 있는 인쇄 방식이다. 평판은 판면에 잉크가 묻는 화선畫線부와 비화선부에 높이의 차이가 거의 없기 때문에 물과 기름(잉크)의 반발력을 이용해 인쇄를 행한다. 때문에 오목판보다 고도의 인쇄 기술이 요구되지만 제판製版이 간단하다는 장점이 있다. 판재版材도 가볍고

저렴하기 때문에 큰 사이즈의 인쇄가 가능하다.

오목판은 그라비어 인쇄라고도 말하는데, 판의 내구성이 높아 일반 인쇄물의 대량 인쇄에도 사용되고 있지만, 특히 볼록판과 평판에 사용될 수 없는 특수 유기용제 잉크를 사용할 수 있기 때문에 플라스틱 등을 대상으로 하는 특수 인쇄에서 중요한 역할을 하고 있다.

이러한 인쇄의 개념은 최근 컴퓨터 기술이 급격히 발전하면서 그 범주가 점점 더 넓어지고 있다. 나날이 발전해가는 복제 및 전달 매체들은 정보의 저장과 배포, 전달이라는 면에서 기존의 인쇄물보다 월등한 능력을 갖고 있지만, 복제의 방법은 전혀 다르다. 따라서 미래 인쇄의 정의는 지금까지처럼 그 물리적인 속성과 과정에 구애받지 않고 목적 지향적인 개념으로 발전할 수도 있을 것이다.

1. 인쇄의 정의

2.

인쇄의
역사

인쇄술의 발명은 종이의 발명과 함께 인류 역사에서 가장 중요한 의미를 갖는 사건이다. 특히 인쇄술의 발명은 종이 발명의 의의를 더욱 높인 사건이라 할 수 있다. 2세기경 중국에서 발명된 종이는 처음엔 필기를 염두에 둔 것이었지만 인쇄 기술이 개발되면서 그 가치가 더욱 높아지게 되었다. 인쇄술 덕분에 책을 만드는 일이 손으로 옮겨 적던 시절보다 대단히 쉬워졌다. 이것은 정보의 기록과 보존, 타인에게의 전달이 그만큼 용이해졌다는 의미다. 따라서 일부 지식인, 부유층에만 국한되었던 교육과 지식의 보급이 일반인들에게도 제공되었고, 사람들의 지적 능력이 향상되기 시작했다.

이렇게 향상된 시민의식은 사회 저변에 걸쳐 서서히 축적되어 결국 변혁을 일으키는 원동력으로 작용했다. 이러한 일련의 운동이 극명하게 드러난 곳이 바로 서구 사회로, 절대 왕권사회가 근대 시민사회로 탈바꿈하게 된 기저에는 인쇄술과 책의 보급이 자리 잡고 있다. 저 유명한 종교개혁 또한 구텐베르크의

인쇄술 덕분에 고위층 종교인의 전유물이었던 성서가 값싸게 보급되었기 때문에 가능했던 일이었다.

S. H. 스타인버그라는 학자는 『인쇄의 500년』이라는 책에서 "정치, 법률, 교회 그리고 경제에 관한 일들과 사회학적, 철학적, 문학적인 운동도 인쇄술이 끼친 영향을 고려하지 않고는 충분하게 이해할 수 없다"라고 말했다. 이처럼 인쇄술은 종교개혁뿐 아니라 교육의 보급에 바탕을 둔 문예부흥의 길을 열었으며 근대 산업사회를 이끄는 힘이 되었다.

인쇄술의 의의는, 첫째 필사筆寫 과정에서 잘못 베끼는 등의 오류를 극복함으로써 언어를 통한 지적 개념의 표준화를 가능하게 했다는 점, 둘째 책을 만들기 위한 노력의 감소와 정보의 대량 생산이 가능해졌다는 점, 셋째 정보의 공유에 의해 시민 대중의 지적 능력이 향상되었다는 점 등을 가장 먼저 꼽을 수 있다. 무엇보다 현대 정보화 사회의 초석은 바로 인쇄술의 발명에 있다고 해도 과언이 아니다.

여기서는 인쇄술이 발명되고 발전해온 과정과 역사를 세계 인쇄산업과 한국 인쇄산업으로 구분해 살펴보도록 하겠다.

하리스 오프셋 인쇄 기계 광고전단

목판 인쇄의 발달

최초의 인쇄 기술은 목판 인쇄다. 인쇄할 내용을 새긴 나무판에 먹물을 묻혀 종이에 찍으면 손쉽게 여러 벌의 사본을 얻을 수 있다. 이 단순한 인쇄 기술은 중국에서 불교가 크게 융성할 때 불경을 널리 보급하기 위해 시작되었다. 목판 인쇄의 특징은 한 개의 목판으로 한 번에 인쇄물 한 장을 인쇄했다는 점이다(물론 같은 내용을 여러 장 인쇄할 수 있었다).

목판 인쇄는 대개 7세기 중엽(660년경)부터 시작된 것으로 추정하고 있다. 740-750년에는 작은 불상, 경전, 지폐 등을 인쇄하기 시작했고, 그 기술이 동서양으로 전파되었다.

현존하는 가장 오래된 목판 인쇄물은 『무구정광대다라니경』이다. 『다라니경』은 불국사 석가탑에서 나왔고, 따라서 석가탑 축조 연대인 신라 경덕왕 10년(751) 이전의 목판 인쇄물로 추정하고 있다. 우리나라 목판 인쇄의 높은 수준을 자랑하는 것은 『팔만대장경』으로, 호국불교 사상의 일념으로 전개된 방대한 인쇄 사업의 결과물이었다. 고려 때 만들어진 1차 대장경판은 몽고 침입 당시 소실됐고, 2차로 고종 23년(1236) 강화도에서 착수해 16년 만에 완성됐다. 이 목판 81,250매 중 81,137매가 현재 합천 해인사에 보관돼 있다.

이 밖에도 일본에서 가장 오래된 현존 목판 인쇄물은 『백만탑다라니』로 770년에 간행됐고, 중국에서 가장 오래된 현존 목판 인쇄물은 868년 민들이진 『금강반야바라밀경』이다. 제지술과 함께 인쇄술 역시 동양의 영향을 받아 발전되기 시작했다. 이집트에서는 십자군 원정 시대에 목판 인쇄가 시작됐다는 문헌도 발굴됐고, 인쇄 방법도 동양식과 같이 목판에 먹물을 묻혀 종이를 올려놓고 바렌으로 문지르는 방식이었다. 1206년 몽고의 징기스칸은 영토를 서쪽으로 확장할 때 몽고군이 인쇄한 카르타Cartar 등을 유럽에 전달하기도 했다.

세계 인쇄의 역사

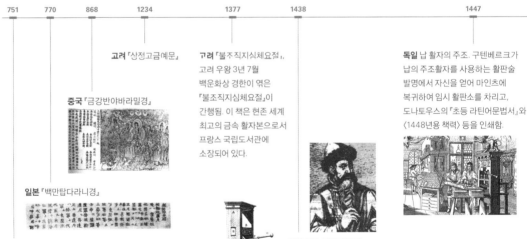

751 770 868 1234 1377 1438 1447

고려 『상정고금예문』

중국 『금강반야바라밀경』

일본 『백만탑다라니경』

신라 『무구정광대다라니경』

고려 『불조직지심체요절』, 고려 우왕 3년 7월 백운화상 경한이 엮은 『불조직지심체요절』이 간행됨. 이 책은 현존 세계 최고의 금속 활자본으로서 프랑스 국립도서관에 소장되어 있다.

독일 활판 인쇄기 발명. 스트라스부르크에서 요하네스 구텐베르크가 콘라드 저스바하에게 포도 압착기와 흡사한 목제 인쇄기를 제작시킴.

독일 납 활자의 주조. 구텐베르크가 납의 주조활자를 사용하는 활판술 발명에서 자신을 얻어 마인츠에 복귀하여 임시 활판소를 차리고, 도나토우스의 『초등 라틴어문법서』와 〈1448년용 책력〉 등을 인쇄함.

활판 인쇄술의 발달

활판 인쇄는 목판처럼 인쇄물 한 장 단위로 판을 만들지 않고, 문자 하나하나를 활자로 만들어 인쇄하고자 하는 내용에 맞추어 활자를 짜맞추어 인쇄하는 방법이다. 인쇄판을 통째로 만들 필요가 없고 한 번 만든 활자는 다른 인쇄물에도 사용 가능하므로 좀 더 저렴하고 다양한 인쇄가 가능해졌다.

가장 먼저 사용된 활자의 재료는 찰흙이었다. 중국 송나라의 필승은 1041년부터 1048년에 걸쳐 찰흙에 문자를 새기고 그 판을 구워 활자를 만들었다. 조판할 때는 밀랍과 송진, 종이 가루의 혼합물을 사용해 철판에 활자를 배열한 뒤 고정시켰으며 잉크를 묻혀 종이를 놓고 문지르는 방식으로 인쇄를 했다. 이때 나무 활자를 사용하지 못한 것은 나무에는 결이 있고, 물(잉크)을 흡수하면 높이에

차이가 생기는 등의 결점이 있었기 때문이다.

찰흙 활자가 발명된 후 약 270년 지난 1312년에 중국 원나라 왕정은 나무 활자를 만들어 농업책 22권을 간행했다. 조판할 때는 대나무를 이용해 한 자씩 짜맞추고 한 판 크기가 이루어지면 활자들이 움직이지 않도록 나무 쐐기로 꼭 조인 다음 먹물을 입혀 인쇄했다.

금속 활자는 교과서에도 나오듯이, 우리 선조가 세계 최초로 만들어 사용했다. 고려 고종 21년(1234)부터 41년 사이에는 동활자銅活字로 『상정고금예문』 50권을 인쇄했다. 이규보의 문집 『동국이상국집』에는 '이 책을 고종 21년에 금속 활자로 인쇄했다'는 기록이 나와 있다. 세계에서 가장 오래된 현존 금속 활자본은 『직지심체요절』이다. 이것은 고려 우왕

3년(1377) 충주 교외에 있는 흥덕사에서 구리를 녹여 이미 만들어둔 활자틀에 부어 만든 활자로 인쇄했다.

르네상스가 한창이던 유럽에서는 동양의 제지술과 목판 인쇄술이 전파돼 이로부터 납 활자를 이용한 활판 인쇄술이 발명됐다. 1445년 구텐베르크가 발명한 납 활자는 포도 짜는 목제 압착기를 개량한 것이었다. 당시의 활자는 납을 주재료로 한 합금으로 주조하기가 쉬웠고, 놋쇠의 주형과 자모를 창안해 정확하고 다량으로 주조할 수 있었다. 납 활자의 발명은 학문과 지식을 널리 알리는 데 큰 역할을 했기에, 화약과 나침반의 발명과 함께 르네상스 3대 발명이라 평가되고 있다.

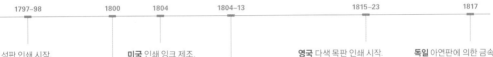

1797~98 / 1800 / 1804 / 1804~13 / 1815~23 / 1817

독일 석판 인쇄 시작. 알로이스 제네펠더가 '화학적 신인쇄법'(석판술)을 발명하고 목제 인쇄기 스탄겐프레스를 제작.

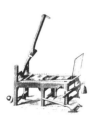

영국 포인트 활자 제정. 찰스 스탠호프 백작이 발명한 레버 장치를 이용하여 철제 수동 인쇄기를 완성하고 런던의 로버트 워커의 공장에서 발매하기 시작.

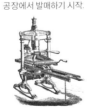

미국 인쇄 잉크 제조. 찰스 존슨이 최초의 인쇄 잉크 제조 판매를 개시함. 제품은 먹색 잉크.

영국 스톱 실린더 인쇄기 제작. 1811년 프리드리히 쾨니히가 증기로 운전되는 스톱 실린더 인쇄기의 영국 특허를 얻고 1813년에 최초의 실용기를 제작하여 런던의 토머스 벤스레이의 공장에 설치함. 사용 결과 평판이 좋지 않자 쾨니히는 윌리엄 니콜슨의 인쇄기에 관한 특허에서 힌트를 얻어 구상을 바꾼다.

영국 다색 목판 인쇄 시작. 윌리엄 서베이지가 구독 희망자를 공모하여 추진해온 2색 이상 30색에 이르는 다색 목판 인쇄물인 『도안과 회화를 복제하는 정교한 판화집』의 간행을 7년만에 완성함. 또한 18종의 색잉크 견본을 싣고 그 제조법을 명시함으로써 1825년 런던의 예술협회는 서베이지의 노력을 평가하여 은메달과 상금을 수여했음.

독일 아연판에 의한 금속 평판 발명. 제네펠더가 석판 대신 아연판을 사용하여 금속 평판을 시험 제작함.

평판 인쇄술의 발달

오목판 인쇄로 인한 미술 인쇄가 상당한 발전을 했음에도 불구하고 다색多色 인쇄에는 많은 진전이 없었다. 하지만 18세기 말에 발명된 석판石版 인쇄로 비로소 아름다운 색의 인쇄가 가능해졌다. 1798년 독일의 제네펠더가 처음 발명했다.

독일 바이에른 왕실 극장의 배우였던 제네펠더는 부친이 사망하자 학업을 중단하고 가족의 생계를 위해 자신이 쓴 희곡을 인쇄하기로 결심했다. 그는 게르하임 지방에서 산출되는 대리석에 인쇄용 잉크로 쓴 글씨를 지우기 위해 묽은 질산을 사용했지만 오히려 석판이 부식되면서 글씨 부분만 남는 것을 보고 아이디어를 얻었다. 그는 이 부식 방법을 연구해 볼록판 인쇄의 일종인 석철판石凸版을 만든 것이다.

그는 인쇄를 하는 동안 석판의 돌에 수없이 뚫린 구멍이 어느 정도 수분을 지니고 있어 지방성 잉크는 흡수되거나 흩어지지 않고 반발하는 것을 발견했다. 이로써 1798년 석판 제압 인쇄법으로 특허를 받고 사목砂目 석판을 거쳐 전사轉寫 석판도 완성했다. 1800년 그는 오펜바흐에 석판 공장을 처음으로 설립한 후 바이에른 왕궁 인쇄소의 기관技官으로 임명됐고, 1834년 숨을 거두었다.

현재 가장 널리 쓰이는 인쇄 방식인 평판 인쇄는 제네펠더의 석판 인쇄로부터 엄청난 기술적 진보를 이루었지만, 물과 기름의 반발력을 이용한다는 점은 지금껏 마찬가지다.

영국 정지 원통 인쇄기 제작. 요크셔 오트레이의 윌리엄 다운슨 목공장에서 직공장인 데이비드 페인이 일종의 정지 원통 인쇄기를 고안함. '워프데일'이라고 불리는 정지 원통 인쇄기의 원조임.

1829	1838	1847	1857	1858	1870

프랑스 지형법에 의한 납판 주조법 발명. 리옹의 활판업자 클로드 주노가 프랑스 정부로부터 습식 지형의 연판주조법 특허를 얻음. 지형법에 따른 연판 주조법의 시초가 됨.

미국 활자 주조기의 제작. 데이비드 브루스 2세가 수동 활자 주조기를 완성하고 특허를 획득함.

프랑스 활자 윤전 인쇄기 제작. 파리의 아폴리트 마리노니가 4인 급지 2본판통 반원형 연판걸이의 양면활판 매엽윤전기(시간당 4면 2,000~2,500매)를 제작하여 대중신문 『La Press』를 인쇄함.

미국 신문용 매엽윤전기 제작. 뉴욕의 리처드 마치 호가 10인 급지 10본 압통의 편면 매엽윤전기를 신문인쇄용으로 제작하여 2대를 『런던 타임스』의 공장에 설치함. 시간당 편면 15,000~20,000매를 인쇄하여 호의 전광(電光) 신문윤전기'라고 선전했음.

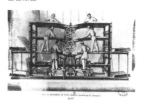

프랑스 최초의 색분해 특허. 루이뒤코 뒤오롱이 적, 녹, 청색의 색필터를 사용하여 색을 분해하는 3색판법의 특허를 1868년에 취득하고 다색 인쇄의 크로모 석판화를 3색 석판에 복제 시험 인쇄함.

오목판 인쇄의 발달

평평한 판면에 다양한 방법으로 홈을 파 그 안에 잉크를 채워 넣은 뒤 이를 종이에 옮기는 방식이 오목판 인쇄다. 즉 판의 솟은 부분에 잉크가 묻는 볼록판과 반대되는 개념이다.

독일에서 최초의 조각 동판이 만들어진 것은 1430년의 일이며, 1446년에 인쇄한 '그리스도 태형도'는 조각 동판으로 인쇄된 가장 오래된 인쇄물로 기록돼 있다. 15세기 말에는 화학의 진보로 인해 수작업으로 조각하던 오목판을 약품 부식 방법을 사용해 만들기 시작했다.

이때 오목판에 의한 예술적인 판화가 생겨 드라이포인트Drypoint, 에칭Etching, 메조틴트Mezzotint, 에커틴트Equatint 등 여러 가지 오목판이 나와 많은 예술작품에 널리 사용됐다. 지금도 정교한 예술작품의 인쇄에는 오목판 인쇄 방법이 꾸준히 쓰이고 있다.

미국 모노타입 발명, 실용화. 톨버트 랜스턴이 단자 자동주식기 모노타입을 발명하여 1887년 미국 특허를 얻은 후, 연구를 거듭하여 2년 후에 필라델피아에 랜스턴 기계 회사를 설립하고 랜스턴 모노타입의 제작 판매에 착수함. 실제로 완성된 것은 1892년에 기계 구조를 개선한 뒤임.

영국 부식 평오목판법 발명. 조셉 윌슨 스완과 도널드 카메론 스완이 부식법에 의한 선화의 평오목판법의 특허권을 얻음. 그러나 그 원발명자는 스완 일가에서 재정 원조를 받고 있던 프레드릭 샤스라는 설이 있음.

미국 활자 모형 조각기 제작. 린 보이드 벤튼이 활자모의 조각기를 완성하고 영·미 양국의 특허를 얻음.

1871 1885 1886–90 1886–93 1887–92 1893 1904 1949 1951

미국 권취지 활판 윤전기 제작. 뉴욕의 로버트 호 사에서 롤지 활판 윤전기를 제작함(동사 최초의 권취지 윤전기). 시간당 4면 신문 12,000–14,000매 인쇄.
프랑스 파리의 마리노니 사에서 권취지 활판 윤전기를 제작함.

미국 사진판용의 망목 스크린 제작. 레비의 망목 스크린이 처음으로 소개됨. 루이스와 막스 레비 형제의 특허가 공표된 것은 1893년이며 조각기를 이용하여 완전한 망목 스크린이 제작된 것도 이 전후임.

미국 평판용 프리센터 타이즈판(PS판) 시판. PS판을 3M과 오저리드 사 등에서 발매함.

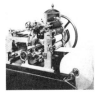

미국 라이노타입 발명, 실용화. 오토 매킨타이어가 발명한 라이노타입을 미국의 여러 신문사에서 처음으로 사용함. 매킨타이어가 '밴드 머신'이라는 최초의 연속활자 자동주식기를 발표한 것은 1884년이며 현재의 라이노타입이 실제로 완성된 것은 1890년임.

미국 3색 분해에 의한 컬러 인쇄물의 제작. 뉴욕의 윌리엄 크루츠가 헬만 포겔 박사의 염색법에 의한 정색건판의 3색 판법을 이용하여 〈과실〉의 3색판을 인쇄하여 3월 보스턴에서 발행한『The Engraver and Printer』지의 삽화로 발표함. 잡지 3색 인쇄 삽화의 선구.

미국 전자 주각 제판기 '스캐너 그레이버' 제작. 1월, 전자적인 방법으로 활자를 주조하고 새겨서 판을 만드는 제판기 '스캐너 그레이버'를 처음 실용화함.

조선「한성순보」창간. 고종 20년 10월, 박문국에서 우리나라 최초의 신문인 순한문「한성순보」를 발간함(일제 수동발틀식 활판기로 인쇄).

조선「황성신문」창간. 조선 광무2년 3월, 남궁 억 등이「경성신문」을 인계 재개하여「황성신문」을 창간함.
7월「한성월보」가 창간됨.
8월「제국신문」이 창간됨.

한국 (3·1 독립선언문) 인쇄. 2월, 보성사 인쇄소에서 (3·1 독립선언문)을 인쇄함. 6월, (3·1 독립선언문)이 인쇄된 보성사 인쇄소 전소. 고스키 등이 1906년에 설립된 일한도서 주식회사를 인수하여 자본금 10만 원의 조선인쇄주식회사를 설립함. 평북 신의주 인쇄주식회사 설립. 일본의 왕자제지가 신의주 공장 설립. 국내 최초의 장망식 제지공장으로서 권취지(포장지)를 생산.

조선 고종 27년, 조선성교서회(현 대한기독교서회의 전신)가 창립됨(현존 최고의 출판사).

조선 고종 광무 5년 2월, 전환국에 인과과를 둠. 이 해 3월, 농상공부 인쇄국을 폐지하고, 인쇄 시설을 전환국에 이설함.

조선 우표 인쇄 시작. 조선 광무 3년, 농상공부 인쇄소에서 우리나라 최초의 우표 시작품을 인쇄함.

1880	1882	1883	1890	1896	1898	1899	1901	1912	1919	1920

조선 최초의 근대식 한글 납 활자 주조. 고종 19년 서상륜, 백홍준 등의 힘으로 한글자본을 만들어 일본 요코하마에서 활자 4만 자를 주조하여 중국 동베이의 선양에서「누가복음」인쇄. 최초의 순한글 납활자본임.

조선「독립신문」창간. 고종 원년, 서재필, 윤치호가 순한글의「독립신문」(낱말 띄어쓰기를 최초로 시도함)을 창간함. 최초의 민간신문. 5월 12일자「독립신문」에 언더우드의「한영자전」, 일본인 경영의 구마모토상회 광고가 게재됨(최초 신문 광고). 농상공부에 인쇄소 설치. 조각공과 인쇄공을 일본에서 초청.

조선 최초의 한글 납 활자본 인쇄. 고종 17년, 최지혁 글씨의 한글 활자본「한불자전」이 일본 요코하마에서 인쇄됨. 최초의 납 활자본임.

한국 신문 윤전기 도입. 매일신보사에 프랑스 마리노니 윤전인쇄기 1대를 설치. 우리나라 최초 신문 윤전기. 8월, 김진환이 석판인쇄 전문의 보진재 인쇄소 창립.

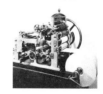

한국「조선일보」창간,「동아일보」창간. 평화당, 한성도서, 대동인쇄, 일본인 경영의 다니오카, 대해당 등 인쇄소가 창립됨. 최초 사진 제판시설이 도입됨.

한국 최초의 한글명조체 '이원모 자본' 개발. 동아일보사에서 한글 명조서체를 공모. 이원모 자본을 일본에 보내 한글 명조체 활자 자모를 제작해옴. 최초의 한글 명조체 활자임.

한국 10월, 장타이프사에 의해 국내 국산 사진식자기 5대가 완성됨. 11월 주식회사 학원사에서 민간업체로는 우리나라 최초로 서적용 오프셋 윤전기(BB타입 4×4색)를 도입함.

한국 4월, 주식회사 광양사에서 우리나라 최초로 토털 스캐너인 사이텍스사의 레스폰스 310 시스템을 도입.

한국 조선서적주식회사가 서울 용산구 용문동에 인쇄공장을 신축 이전하고 2색 오프셋 인쇄기, 2색 활판기, 자동 장합기 등의 시설을 우리나라 최초로 도입함.

한국 전산사식 국산화. 10월, 한국일보사에서 우리나라 최초의 전산사식 시스템인 HK-7910을 발표하여 전산사식 시스템의 국산화 시대가 열림.

한국 12월에 최남선의 시조집 『백팔번뇌』가 최초로 본문 2색 인쇄 단행본으로 나옴.

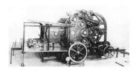

한국 서울 공업고등학교 인쇄과 설치. 4월, 서울 공업고등학교(현 서울 기계공업고등학교)에 인쇄과 설치. 삼화인쇄소(현 삼화인쇄주식회사)에서 인공분판 부식에 의한 최초의 원색 동판인쇄가 시작됨.

한국 10월, 삼화인쇄주식회사에서 민간업체로서는 우리나라 최초로 전산사식 시스템을 도입하여 조판의 전산화를 실현함.

╞23　1926　1932　1933　1936　1944　1955　1967　1971　1978　1979　1980　1982　1984

한국 원색분해법 도입

한국 삼화인쇄주식회사에서 우리나라 최초의 롤랜드 4색 오프셋 인쇄기를 도입함. 고려서적 및 삼화인쇄가 국내 최초의 컬러 스캐너인 전자 색분해기를 각 1대씩 도입함.

한국 1월, 한국식자개발상사에서 한국기계연구소와 공동으로 HK-1 사진식자 시스템 개발에 성공하여 상공부로부터 국산 제1호 업체로 지정됨

한국 조선서적주식회사 설립. 총독부의 교과용 도서 번역발행권과 판매권, 관부, 달력의 제조판매권을 독점함.

한국 근대식 인쇄용지 생산. 북선화학제지 군산공장 제1호 초지기가 가동되어 인쇄용지(신문용지)를 생산함. 최초의 근대식 인쇄용지 제지공장임.

한국 신구전문대학 인쇄과 개설. 3월 신구전문대학, 부산공업대학, 인천공업전문대학에 인쇄과 개설됨.

참고 문헌: 『인쇄대사전』, 인쇄문화 출판사, 1992



3.

인쇄의
5요소

인쇄의 5요소란 인쇄라는 복제 행위가 이루어지기 위해 필수불가결한 물리적 요소들을 말하는 것이다. 인쇄는 간단하게 복제하고 싶은 대상 화상물을 인쇄판에 옮겨 새로운 피인쇄체에 복제하는 기술을 말한다. 그러므로 복제하려는 대상인 원고가 있어야 하고, 그것을 피인쇄체에 옮기기 위한 매개체, 즉 판이 있어야 하며, 판에 옮긴 원고를 피인쇄체에 찍을 때 화상을 시각적으로 나타내주는 잉크가 있어야 한다. 또한 원고가 옮겨져야 할 대상, 즉 종이와 같은 피인쇄체가 당연히 필요하며, 이 모든 일을 사람 대신 신속하게 대량으로 처리하는 인쇄기가 있어야 한다. 이와 같이 인쇄가 이루어지기 위해 필요한 원고, 판, 인쇄기, 피인쇄체, 인쇄 잉크를 인쇄의 5요소라고 한다.

1. 원고

보통 원고라고 하면 글로 쓰여진
문장을 생각하기 쉽지만, 인쇄에서
말하는 원고는 여러 종류가 있다. 글은
물론 사진, 디자인물, 일러스트레이션,
필름 등 형태가 다양하다. 즉 인쇄물에
인쇄할 내용은 모두 원고라고
보는 것이다. 이들 중 글과 문장은
대개 활자나 사진 식자 시스템을
통해 인쇄해왔으나 DTP 시스템이
보편화되면서 디지털 데이터로
작업하여 매킨토시 등의 레이아웃
컴퓨터로 옮기는 방법이 보편화되었다.
그림과 사진 역시 사진 제판을
통한 대지 위에 따붙이기 작업을
탈피, 지금은 전자 색분해를 거쳐
레이아웃을 한다.

2. 판

판은 원고의 문자와 그림 등을
인쇄하는 데 적합하도록 구성해 그
표면에 잉크를 묻혀 피인쇄체에 옮기는
중개물이다. 인쇄판은 인쇄의 정밀도를
결정하는 것으로, 수공적으로
제판하는 것, 기계적으로 제판하는
것, 사진 기술이나 화학 작용을
이용하는 것, 전기 및 전자 기술을
이용하는 것 등 여러 방법이 사용된다.
또 판의 표면은 화선부畵線部와
비화선부非畵線部로 구분하는데,
잉크가 묻는 면을 화선부라 한다.

3. 인쇄기

프레스Press 혹은 프린팅 머신Printing
Machine이라 부르는 인쇄기는 판면의
잉크를 피인쇄체에 옮겨 인쇄물을
생산하는 기계다. 인쇄기는 압력을
주는 구조에 따라 방식이 달라지고,
판의 종류와 인쇄물의 종류에
따라서도 다양한 형식과 구조를
갖는다.

4. 피인쇄체

피인쇄체로 가장 많이 사용되는 것은
종이다. 대개 종이에 인쇄하는 것을
일반 인쇄, 금속이나 합성 수지, 유리
같은 피인쇄체에 인쇄하는 것을 특수
인쇄라 한다.

5. 인쇄 잉크

인쇄할 때 사용하는 잉크는
점성을 지닌 유동체이고 안료와
비히클Vehicle(니스)로 만들어졌다.
오늘날의 잉크는 종류에 따라 안료
대신 염료를 사용하기도 하고, 비히클
역시 여러 종류가 있다.

4.
인쇄 기계의 3형식

인쇄 기계를 분류하는 방법에는 여러 가지가 있지만, 판에 어떤 방법으로 압력을 가하고 운동시켜서 종이에 잉크를 묻히는가가 중요한 분류 기준이 된다. 즉 판을 평평하게 두는가, 원형으로 감아 압력을 가하는가, 또는 판에 가하는 압력을 제3의 매체를 통해 종이에 전달하는가에 따라 인쇄기는 평압식, 원압식, 윤전식으로 분류된다. 이 세 가지 경우 모두 판과 종이의 접촉면에서 종이에 수직 방향으로 압력이 가해지는 것은 마찬가지다.

1. 평압식 인쇄기

판반版盤 위에 판을 놓고 잉크를
묻힌 후 종이를 얹고 압판壓版으로
압력을 가하며 인쇄하는 것이 평압식
인쇄기Platen Press다. 구텐베르크가
활판 인쇄를 처음 발명했을 때의
인쇄기와 같은 방식이다. 평압식
인쇄기는 인쇄 속도가 느리지만
적은 부수의 인쇄에는 적합하다.
명함 인쇄기, 빅토리아 인쇄기,
하이델베르그 플래튼 인쇄기 등이 이
방식을 채용하고 있다.

3. 윤전식 인쇄기

판통에 판을 감아 붙이거나 둥근
판을 부착해 잉크를 묻히고 압통과의
사이에 종이를 통과시켜 인쇄하는
기계가 윤전식 인쇄기Rotary Press다.
여러 가지 인쇄 방식 중 가장 속도가
빨라 대부분의 고속 인쇄 기계가
여기에 속한다. 평판 인쇄에서는
신문 윤전기, 오목판 인쇄에서는
그라비어 윤전기 등이 윤전식 인쇄기에
포함된다.

2. 원압식 인쇄기

판반 위에 판을 놓고 잉크를 묻혀
종이를 집은 압통壓筒이 판 위에 접촉해
회전하면서 인쇄하는 방식의 인쇄기를
원압식 인쇄기Cylinder Press라 한다. 이
방식에서 판반은 왕복 운동을 하게
된다. 평압식 인쇄보다 속도가 빠르고
주로 활판 인쇄에 많이 사용된다. 이
형식은 정지 원통Stop Cylider 인쇄기와
1회전 인쇄기, 2회전 인쇄기 등의 기계를
사용한다.

4. 인쇄 기계의 3형식

5.
인쇄
방식

인쇄 공정에서 판의 존재는 매우 중요하다. 왜냐하면 인쇄술이 발명되었다는 것은 곧 종이에 글과 그림을 복제하는 수단인 판이 발명되었다는 말과 같기 때문이다. 그러므로 판에 잉크를 어떻게 묻히느냐에 따라 인쇄 방식도 몇 가지로 구분이 된다. 볼록판, 평판, 오목판, 공판 인쇄법이 바로 그것이다. 이 인쇄 방식들은 다시 여러 가지로 구분되지만 기본 원리는 이 네 가지 방식을 벗어나지 않는다. 각각의 인쇄 방식이 가진 특징은 다음과 같다.

1. 볼록판 인쇄법

볼록판에는 목판, 활판, 선화 볼록판, 사진 볼록판, 감광성 수지판, 고무판 등의 종류가 있다. 볼록판 인쇄Relief Printing판은 잉크가 묻는 화선부가 비화선부보다 높이가 높다. 볼록판 인쇄법으로 찍은 인쇄물은 일반적으로 강하고 선명한 인상을 준다. 화선부가 볼록하기 때문에 인쇄물 뒷면에 눌린 자국이 약간 튀어나와 있고 화상 경계에는 윤곽 얼룩으로 잉크 농도가 짙은 부분이 나타난다.

2. 평판 인쇄법

평판 인쇄Lithographic Printing, Planographic Printing에 사용하는 판면은 평평하기 때문에 화선부와 비화선부 사이의 높낮이 차이가 없다. 잉크가 화선부에만 묻는 것은 물과 기름의 반발 작용을 원리로 하고 있기 때문이다. 따라서 제판할 때 미리 화선부에는 지방성 잉크만 묻도록 하고 비화선부에는 수분만 받아들이도록 광화학 처리를 해준다.

먼저 수분물을 판 전면에 주고 마르기 전에 지방성 또는 식물성 잉크를 묻혀 인쇄하는데, 평판 인쇄물은 화선이 매우 부드러워 박력이 부족하고 내쇄력耐刷力이 약하다는 단점이 있다. 하지만 제판비가 저렴하고 원색 작업이 편리하여 책자, 잡지, 신문 등에서 다양하게 평판 인쇄를 사용하고 있다. 평판 인쇄의 판 종류로는 오프셋 인쇄에서 이용하는 PS판이 대표적이며 석판, 난백판, 평요판, 다층판, 와이프온Wipe-on판 등이 사용되었거나 사용되고 있다.

3. 오목판 인쇄법

오목판 인쇄Intaglio Printing는 말 그대로 오목한 화선부에 잉크를 채워 인쇄하는 방식이다. 이 방식에는 조각 오목판과 사진 오목판이 있는데 보통 사진 오목판을 그라비어Gravure판이라고도 한다. 조각 오목판으로 찍어내는 인쇄물에는 지폐나 수표, 주권株券 등이 있고 모두 미세한 선을 표현해야 하기 때문에 채문彩紋 인쇄를 한다. 채문 인쇄는 잉크가 두껍게 찍혀 촉감으로도 감지된다.

그라비어 인쇄로 찍어내는 인쇄물에는 미술작품, 사진, 나뭇결, 자연석 무늬, 포장지, 담뱃갑 등이 있고, 종이만이 아닌 폴리에틸렌, 셀로판, 알루미늄박 등도 피인쇄체로 사용할 수 있다. 이 인쇄 방식은 비교적 많은 제판비가 소요되지만 잉크의 농도가 짙어 사진 인쇄 효과가 아주 좋다.

4. 공판 인쇄법

공판 인쇄Stencil Printing의 대표적인 것은 스크린 인쇄다. 스크린 인쇄Screen Process Printing에 사용하는 판은 화선부에 망사網紗 구멍이 나타나게 제판해 이 구멍 속으로 잉크를 통과시켜 피인쇄체에 부착하게 한다. 비화선부는 굳어진 감광막이 있어 잉크가 통과하지 못한다. 공판 인쇄는 잉크가 두껍게 찍혀 농도가 짙고 평면이 아닌 곡면에도 인쇄할 수 있는 장점이 있어 플라스틱 용기나 유리, 도자기, 금속, 비닐, 천, 가죽 제품 등에 인쇄할 때 주로 사용한다.

잉크 / 스크린 감광약 / 종이

5. 인쇄 방식

6.

볼록판
인쇄

볼록판 인쇄기에는 여러 종류가 있다. 인쇄물의 종류와 인쇄 부수, 용지의 크기에 따라 알맞게 기계를 선택하는데, 현재 사용되고 있는 볼록판 인쇄기는 평압기, 원압기, 윤전기로 크게 나뉜다. 원압기에는 정지 원통기, 2회전 인쇄기, 1회전 인쇄기가 있고 윤전기도 낱장 윤전기와 두루마리 윤전기로 구분된다. 그러나 종류와 상관없이 볼록판 인쇄기는 고급 책자, 오래 보존하기 위한 소장품 책자 외에는 거의 사용하지 않는다.

1. 평압기

평압기로는 플래튼 프레스Platen Press, 풋 프레스Foot Press, 수동 명함기 등이 있다. 이 인쇄기들은 속도가 느리고 대형 인쇄가 불가능해 명함이나 봉투, 엽서, 전표, 광고물 등의 작은 양식물 인쇄에 주로 사용한다. 평압기에서 판을 거는 판반과 여기에 압력을 가하는 압판은 수직으로 접촉하며 압판 아래쪽을 지점으로 하여 열리고 닫힌다. 종이를 넣고 빼는 것은 수동과 자동 방식이 있다. 잉크 롤러는 판반 위에 있는 잉크판에서 잉크를 묻힌 다음 판면 위를 굴러 잉크를 묻힌다.

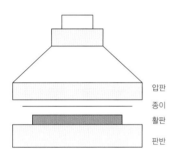

압판
종이
활판
판반

2. 원압기

원압기는 압통의 회전 기구가 회전하는 횟수에 따라 정지 원통 인쇄기와 2회전 인쇄기, 1회전 인쇄기로 나뉜다. 정지 원통 인쇄기Stop Cylinder Press는 종이를 넣는 위치에 따라 평대형平臺型과 고대형高臺型이 있다. 평대형은 압통보다 낮은 위치에서, 고대형은 압통보다 높은 위치에서 종이를 넣는다. 2회전 인쇄기는 판반이 한 번 왕복할 때마다 압통이 2회전하는 방식이다. 이는 압통보다 높은 곳에서 종이를 넣어 압통은 판반과의 인쇄 공정에서 한 번 회전하고 판반이 되돌아오는 공정에서 한 번 더 회전하는 것이다.

3. 윤전 인쇄기

볼록판 윤전기는 두루마리 인쇄 방식이 대부분이었으나 낱장 종이가 자동 공급되는 윤전식 인쇄기도 제작되고 있다. 두루마리 윤전 방식은 신문과 같이 많은 부수의 인쇄물을 찍어내는 잡지 인쇄에 주로 사용되고 신문 윤전기와 서적 윤전기로 나뉘지만 본질적인 차이는 없다.

신문 윤전기는 급지부, 인쇄부, 접지부의 세 부분으로 구성된다. 그 가운데 인쇄부에는 판통과 압통의 2조와 각각의 잉크 장치로 되어 있는 인쇄 유닛Unit이 있는데, 두루마리가 유닛을 통과하면 양면에 인쇄되는 구조로 되어 있다. 급지부는 세 개의 두루마리를 걸어 그 중 한 개를 인쇄 유닛에 보내 인쇄하고 이 종이가 다 풀릴 때쯤 제2두루마리를 자동 연결시키는 자동 연결기Auto Paster를 갖추고 있다. 인쇄 유닛에서 나온 각 두루마리는 겹쳐진 채 접지부에 들어간 뒤 4쪽 혹은 2쪽 크기로 전달된다.

7.

평판
인쇄

평판 인쇄는 오프셋 인쇄라고도 한다.
오프셋 인쇄의 특징은 판면에 잉크를 묻히기
전에 수분을 준다는 점이다. 따라서 평판
인쇄기에는 물을 축이는 장치가 딸려 있고
여기에 약한 산성의 축임물을 쓴다. 따라서
인쇄 용지는 수분을 흡수해 굽음이 생기거나
신축되기도 한다.
오프셋 인쇄에서는 수분이 섞인 잉크를
사용하기 때문에 건조 시간이 조금 더
걸리고, 색상이 변할 우려가 있으므로 인쇄에
들어가기 전에 종이를 조절해야 하며 잉크
역시 알맞은 평판 잉크를 쓴다. 최근에는
볼록판 오프셋 인쇄와 그라비어 오프셋 인쇄
방법도 있기 때문에 오프셋 인쇄를 평판
인쇄라 부르는 것이 보편적이다.

1. 오프셋 인쇄기

판의 화상을 우선 고무면에 옮겨 이것을 중개로 해 종이에 인쇄하는 기계가 오프셋 인쇄기다. 판통, 고무통, 압통 등 세 개의 원통으로 구성돼 있으며, 이밖에도 잉크 장치, 축임 장치, 급지 장치 등이 설치되어 있다.

오프셋 인쇄기는 또 낱장 오프셋 인쇄기와 오프셋 윤전 인쇄기, 경인 쇄용 소형 오프셋 인쇄기로 세분된다. 2색기, 4색기, 5색기, 6색기, 8색기 등의 다색기가 있고 새로운 장치로 자동 판 교환 장치, 자동 블랭킷 세척 장치, 자동 잉크 설정 장치가 쓰이고 있다.

오프셋의 개요

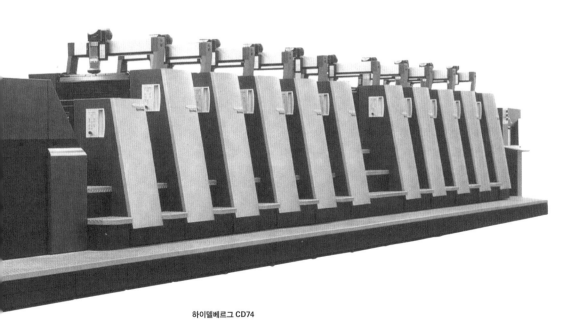

하이델베르그 CD74

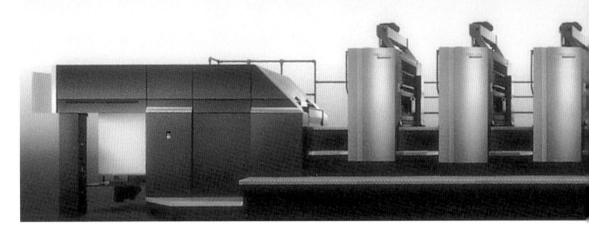

잉크 장치

잉크샘Ink Fountain 안의 잉크를 판면에 전달하는 장치가 잉크 장치다. 오프셋 인쇄기는 잉크샘, 잉크 옮김 롤러, 잉크 묻힘 롤러 등의 장치로 구성되고 유동성을 가진 잉크의 필요한 양만큼 판면에 공급하는 역할을 한다.

최근에는 자동 잉크 설정 장치Ink Preset System가 사전에 잉크의 양을 조정해주어 인쇄되는 시간도 단축시켰고 파지도 감소시키고 있다. 원격 조정에 의한 잉크샘 분할 제어 장치가 잉크량을 조정해주기 때문에 안정된 인쇄물을 얻을 수 있다.

습수濕水 장치

평판 인쇄의 원리는 물과 기름의 반발 작용인만큼 인쇄기의 판면을 물로 축여주어야 화선부(잉크가 묻는 곳)와 비화선부가 구분된다. 오프셋 인쇄기의 판면에 축임물을 공급하는 장치가 습수 장치다. 물통 안에 있는 물냄 롤러에서부터 옮김 롤러와 중간 롤러를 거쳐 축임물을 전달해 물묻힘 롤러로 판면에 축임물을 고르게 연속적으로 공급한다. 기술의 발달로 물롤러 대신 잉크 묻힘 롤러에 축임물을 전달하는 간접 습수 장치인 달그렌Dahlgren 축임 장치가 많이 사용된 바 있으나, 현재는 직접 습수 방식인 다이렉트 댐핑 시스템Direct Damping System을 사용하여 물과 잉크의 밸런스를 더욱 정확하고 빠르게 조절하고 있다.

하이델베르그 SM SX102

3통의 배열

3통의 배열은 판통, 고무통, 압통이
수직형, 직각형, 수평형, 둔각형 등
어떻게 구성돼 있느냐에 따라 구분된다.
이중 단색기로는 직각형이 가장 많고
다색기로는 수직형과 수평형이 많이
사용된다. 어떤 배열이든 인쇄 중 판면이
잘 보여야 하고 색도를 잘 맞출 수 있는
것이 좋으며, 3통의 표면 속도가 서로
같아야 한다.

 각 통의 표면 속도를 동일하게
조정하는 것을 패킹Packing, 즉
통꾸밈이라고 하는데, 통꾸밈은 압통의
지름을 기준으로 하여 다른 두 통의
지름 차이를, 판통의 경우에는 감겨진
판 밑에, 고무통의 경우엔 고무블랭킷
밑에 각각 종이나 천을 깔아서 조정한다.

오프셋 인쇄기 3통 배열 내부 구조

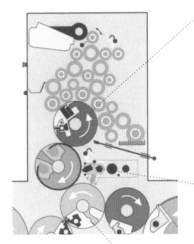

판통 주철로 된 원통 표면에
알루미늄판이나 PS판을 감아 붙인 것이
판통이다. 통의 홈에는 판을 고정시키는
쇠붙(Clamp)가 붙어 있고 판통 양쪽에는
기어가 있다. 판은 물롤러와 잉크 묻힘
롤러가 접촉하면서 회전한다. 판통의
양끝에는 2cm 정도 폭의 베어러(Bearer)가
있고 판이 감기는 부분인 통컷(Cut of
Cylinder)은 판두께 정도로 표면이 낮게
설치돼 있다.

고무통 고무통은 판통과 같이 주철로
된 원통으로, 표면에는 고무 블랭킷을
감는다. 고무통 컷은 2.5~3.0mm 정도로
패킹 재료로는 천이나 코르크, 종이 등을
사용한다. 블랭킷을 감아 죄었을 때 그
지름이 판통과 일치하도록 블랭킷 밑에
까는 밑깔개를 조절해 감아야 한다. 인쇄를
하지 않을 때는 통을 떼놓을 수 있는 분리
장치(편심 기구)가 있다.

압통 매끈하게 연마된 금속 표면을 그대로
사용하는 압통에는 종이를 물고 회전하는
집게가 있어서 급지된 종이를 물고 인쇄한
다음에는 집게를 벌려 배지 장치에 보낸다.
압통 양끝에는 베어러가 있는데, 표면보다
약간 낮게 돼 있다. 압통 역시 분리 장치가
있고 최근에는 압통을 고정시킨 채
고무통만 분리하거나 접촉하는 방식을
많이 사용한다.

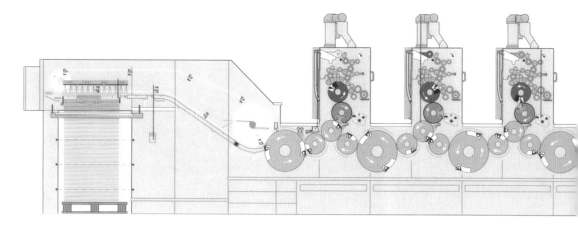

통꾸밈

통꾸밈은 3통의 지름을 일치시키는 방법을 말한다. 보통 판 밑에 종이를 깔고 고무 블랭킷 밑에는 천과 종이를 깔아 판통과 고무통의 지름을 각각 압통 지름에 일치시킨다. 이 방법은 밑깔개로 사용하는 재료에 따라 연한 패킹Soft Packing과 중간 패킹Semi Hard Packing, 굳은 패킹Hard Packing 등 세 가지로 나뉜다. 최근에는 인쇄 재현성이 좋은 굳은 패킹을 많이 사용한다. 통꾸밈에서의 주의점은 블랭킷의 두께와 밑깔개로 사용하는 재료의 두께를 정확하게 측정해야 하기 때문에 마이크로 미터를 사용한다는 것이다.

인쇄압

인쇄할 때 판면이나 블랭킷 면의 잉크를 종이면에 옮기기 위해 가하는 압력을 인쇄압이라 한다. 3통의 통꾸밈이 기준 지름과 일치했다거나 가볍게 접촉하는 것만으로는 잉크 옮김이 완전하지 않다. 판, 블랭킷, 종이에 잉크가 필요한 만큼 옮겨지기 위해서는 각 통 사이에 알맞은 압력이 주어져야 한다. 지나친 압력이 가해지면 화선부는 큰 압력을 받아 화선이 굵어지거나 퍼지게 되고, 반대로 압력이 약하면 얼룩이 생기게 되므로 최소한의 압력을 주어야 한다. 이것이 미압Kiss Impression, 微壓이다.

　오프셋 인쇄기의 인쇄압은 마이크로미터, 틈새 게이지Thickness Gauge, 실린더 게이지를 사용해 정확한 수치 관리에 의해 조정하는 것이 중요하다. 그렇지 않으면 우수한 인쇄물을 기대할 수 없고 대량으로 생산할 때 판이 견디기 힘들어진다.

급지 장치

급지기Feeder에서 순차적으로 보내는 종이는 앞맞추개와 옆맞추개로 위치가 규정되는데, 정지 상태일 때 종이를 급지통이나 압통이 물고 들어가는 장치를 급지 장치라 한다. 급지 장치는 인쇄 속도에 변화가 있어도 인쇄 가늠핀트가 정확히 맞도록 기계적인 정밀도를 확보해야 한다.

　오프셋 인쇄기의 대부분은 자동 급지기를 채택하고 있는데, 이 중에서도 스트림 급지기Stream Feeder를 가장 많이 사용한다. 이 급지기는 1분 동안 약 200장 정도의 급지가 가능하다.

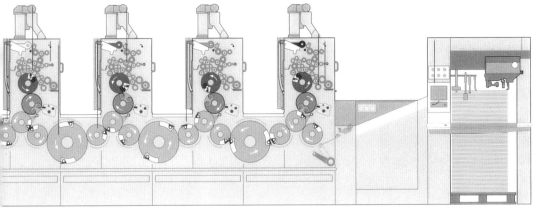

하이델베르그 SM SX102 내부 구조

배지 장치

오프셋 인쇄기에서 인쇄된 용지가
배출돼 쌓이는 장치가 배지 장치다.
인쇄된 종이는 배지 장치에 의해
집게Gripper에 물려 체인으로
배지대까지 이동해 쌓인다. 배지는
체인 배지Chain Delivery와 파일
배지Pile Delivery 장치로 나뉜다.
파일 배지는 인쇄지가 쌓임에
따라 배지대가 자동으로 내려가는
시스템이다.

자동 판교환 장치

아주 많은 양의 부수를 인쇄하는
경우가 아니라면 인쇄판은 보통
인쇄 대수만큼 필요하다. 따라서
한 대를 인쇄한 뒤에는 인쇄기를
멈추고, 인쇄판을 교체한 뒤에
새로운 인쇄판을 설치해야 한다.
최신 인쇄기들은 이 작업을 자동으로
처리하는 기능을 갖추고 있다.
　판교환 과정을 자동으로 수행하면
공정 시간을 단축할 수 있고
작업자의 일손이 줄어들며, 별도의
공구도 필요하지 않다는 장점이
있다. 인쇄 가늠을 맞추는 데에도
수작업보다 더 빠르고 정확하므로
손지 발생 또한 줄일 수 있다.

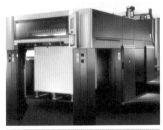

2. 오프셋 인쇄기의 인쇄 준비

급지기와 배지 장치

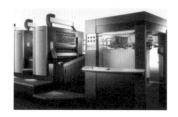

인쇄에 들어가기 전에 종이를 적지대積紙臺에 쌓은 후 종이의 크기에 따라 급지기 뭉치Feeder Head 전체를 움직여 위치를 결정한다. 이와 함께 송풍관Blast, Blower과 빗바퀴Comber, 흡입관Sucker 및 전진 흡입관의 위치도 조정한다. 급지기를 작동시켜 종이를 테이블 위에 보낸 다음에는 롤러에 종이의 좌우 압력이 동일하게 되도록 조정한다. 늦추개Slow Down와 앞맞추개, 옆맞추개, 흔들 집게Swing Gripper의 순간 동작도 충분히 조정해준다. 특히 앞맞추개와 옆맞추개의 위치 조정은 작업이 바뀔 때마다 해주어야 한다.

배지부에서는 종이 크기에 알맞게 배지대의 종이 맞춤판(추림판)을 조정하고, 인쇄 속도에 따라 종이를 놓는 동작을 조정한다. 또 배지량에 따라 배지부의 자동 강하량도 적당히 설정해야 한다.

시험 인쇄

인쇄기의 각부별 조정 작업이 끝나면 가늠을 맞춘다. 상하좌우에 있는 가늠표를 정확하게 겹쳐 맞출 수 있도록 판통의 가늠 장치를 조정하거나 판의 위치를 바꿔 완벽하게 맞춰야 한다. 다음으로는 잉크의 공급량을 조정해 알맞은 농도와 컬러가 나오는지 확인하고 그 인쇄물을 견본으로 선택한다.

작업 지시서 및 점검 목록 확인

각각의 인쇄소는 고유한 양식의 작업 지시서와 점검 목록을 보유하고 있다. 반복되는 작업일수록 당연한 과정을 건너뛰거나 소홀하기 십상인만큼, 인쇄 사양을 정리한 작업 지시서와 인쇄 작업을 시작하기 전의 점검 목록을 꼼꼼하게 체크해야 한다. 점검 목록에는 다음과 같은 항목이 필수적으로 들어가 있다(이 밖에도 인쇄기 고유의 점검 항목이 추가될 수 있다).

① 용지: 제품명 또는 종류, 규격, 연량, 종이 결, 앞뒷면
② 잉크: 제품명 또는 종류, 인쇄 색상, 잉크 묻음
③ 정합: 인쇄판 터잡기, 가늠표
④ 인쇄 품질: 오염 및 결함 유무, 습수량, 색상 표현

축임물 조정

일반적인 상황에서 습수량(축임물의 양)은 적을수록 유리하지만, 축임물이 너무 많거나 적으면 인쇄 품질이 떨어지기 때문에 시험 인쇄를 통해 적정량으로 맞추는 과정이 필요하다. 축임물의 양은 기본적으로 물통에서 물을 묻혀 나오는 롤러 회전 속도로 조절하며, 좀 더 큰 폭의 조절은 습수 롤러가 물에 접촉하는 압력을 바꾸는 것으로 가능하다.

하이델베르그 UV 특수 인쇄기

페이지 확인

터잡기 단계에서도 확인을 거치지만, 실제로 인쇄의 단계에서도 재확인한다. 인쇄 내용이 용지 위에 바르게 배치돼 있는지 확인하는 과정으로, 페이지 순서뿐 아니라 한 페이지 내에서 위아래, 좌우가 바뀌지는 않았는지도 체크한다.

가늠표 및 오염 확인

특히 다색 컬러 인쇄의 경우 인쇄면이 정밀하게 맞지 않으면 색이 번져 보이거나 색상면이 어긋나 보이는 등 인쇄 품질을 심각하게 떨어뜨린다. 인쇄면 위치를 바로잡기 위한 가늠표 체크는 인쇄 과정에서 가장 기본적이고 중요한 점검 사항 중 하나다. 가늠표 정합 확인은 확대경을 활용해 정밀하게 살펴봐야 한다. 또한 인쇄지에 의도한 잉크 외에 다른 오염물이 묻어 있거나 잉크가 잘못 묻어나온 부분이 없는지도 확인한다.

색상 확인

색교정지와 인쇄지의 색상이 일치하는지 점검한다. 인쇄면 여분(책으로 만들 때 잘려나갈 부분)에 배치해 넣은 색상띠(컨트롤 스트립)를 참조한다. 색상 조정은 각각의 인쇄 잉크의 농도로 조절한다. 민인쇄 농도, 그레이 밸런스, 계조 재현 등의 관리 기준을 마련해 교정지의 색상을 최대한 재현할 수 있도록 본인쇄를 준비한다.

인쇄 품질 기준지 결정

시험 인쇄를 통해 본인쇄의 품질 기준을 정한다. 인쇄 품질의 기준이 되는 인쇄지는 인쇄면의 위치와 가늠표 정합 및 색상 등의 점검과 미세 조정을 마친 후에 인쇄를 걸고 수십 매쯤 되는 위치에서 인쇄지를 한 장 뽑아낸다. 이것을 품질 기준으로 삼는데, 의도한 대로 인쇄되었는지 다시 한 번 확인하고 부족한 점이 있다면 이 과정을 다시 한 번 밟은 후에 다시 품질 기준지를 뽑는다. 기준지를 뽑아낸 자리에는 본인쇄 수량을 체크할 수 있도록 경계지를 끼워 표시하고, 인쇄 수량을 포함해 모든 계수기를 0으로 설정한다.

본인쇄

견본 인쇄물이 나오면 본인쇄에 들어간다. 인쇄하는 도중에도 배지부로 나오는 인쇄물을 검토해 견본에 맞도록 세밀한 조정을 계속해야 한다. 최근에는 인쇄기에 컴퓨터를 이용해 잉크 농도, 가늠 맞춤 등의 조정 작업을 엄밀하게 관리하고 농도계와 콘트롤 스트립Control Strip을 짜맞춰 인쇄물의 품질을 관리하는 시스템을 활용하고 있다.

판과 블랭킷 세척

인쇄에 들어가기 전과 인쇄 도중에 판과 블랭킷의 표면에 달라붙은 종이 먼지와 잉크 등 오염 물질을 닦아줘야 한다. 판은 물 묻은 스펀지로, 블랭킷은 세척유가 묻은 걸레로 닦아준다. 블랭킷은 인쇄가 진행되면서 종이 먼지가 지속적으로 쌓이기 때문에 인쇄를 일시 중지하고 수시로 닦아주는 것이 좋다.

잉크 공급 변동

잉크의 농도에 영향을 주는 요소는 많다. 잉크샘 안의 잉크량, 잉크를 젓는 속도, 실내 온도, 축임물량, 운전 속도 등이다. 따라서 수시로 인쇄물을 빼내 인쇄 상태를 검사해야 하며 시험 인쇄의 견본과 비교 검토해 차이가 나타나면 잉크 공급량을 조정해야 한다.

축임물 조정

축임물의 양이 많으면 인쇄물이 광택을 잃거나 종이가 늘어나는 등 변형이 생겨 가늠에 오차가 발행한다. 또 잉크가 건조될 때도 차질이 생긴다. 반대로 축임물이 너무 적으면 더러움이 발생할 수 있으니 주의해야 한다.

분말 스프레이

잉크의 뒤묻음을 방지하기 위해서는 300~400#(메시) 정도의 식물성 분말(파우더)을 인쇄물 표면에 뿌려준다. 여기에도 공기에 의한 스프레이 방식과 정전기에 의한 옥시 드라이Oxy Dry 방식이 있다. 하지만 어떤 방식이든 인쇄기 자체를 더럽히기 쉬우므로 가능한 한 적은 양을 사용하도록 조절하는 것이 좋다.

인쇄 순서

최근에는 다색 인쇄를 할 때 발색성과 망점재현성이 좋아지고 있는 것에 맞춰 표준 4색 프로세스 잉크가 한 벌로 판매되고 있다. 다색 잉크의 품질이 좋아지고 평판 인쇄도 4색 인쇄만으로 충분히 색조 재현이 가능하게 됐다. 이와 함께 인쇄 순서도 이제까지 올바른 것으로 인식되고 있던 노랑→빨강→파랑→검정의 순서에 구애받을 필요가 없게 됐다. 오히려 가늠 맞춤과 인쇄 효과 등 원고 내용에 충실하는 것에 중점을 두고, 인쇄 순서는 이들의 전체 균형을 고려해 결정하는 추세다. 최근에는 일반적으로 검정→파랑→빨강→노랑 또는 검정→빨강→파랑→노랑 순으로 인쇄하고 있다. 인쇄 순서와 함께 중요한 것은 인쇄 농도와 잉크막의 두께. 인쇄 상태를 관리할 때는 반사 농도계로 잉크 농도를 관리하는 것이 일반적이다.

인쇄물의 처리

인쇄물을 최종 처리할 때는 쌓아올린 종이가 휘거나 울지 않도록 쐐기를 넣어 평평함을 유지해야 한다. 뒤묻음 방지를 위해 나무발받기와 바람넣기도 한다. 발받기는 인쇄에 과도한 무게를 주는 것을 방지하고 바람넣기는 잉크를 좀더 빨리 건조시키는 목적이다. 최근에는 뒤묻음 방지책으로 인쇄기 배지 이송장치에 자외선과 적외선 건조 장치를 설치해 잉크 건조 시간을 단축시키고 있고, 발받기 조작을 없애고 종이를 높이 쌓아 올리는 방법을 채택하고 있다. 단, 이때는 특수한 잉크를 사용해야 한다.

3. 오프셋 인쇄기의 인쇄 사고

잉크 오름Trapping

다색 인쇄의 경우 앞서 인쇄한 잉크층 뒤에 인쇄하는 잉크를 받아 부착시키는 것으로, 습식 인쇄Wet Printing에는 잉크 오름의 좋고 나쁨은 잉크 상호간의 끈기Tack와 관련이 있기 때문에 잉코미터Inko-meter로 끈기 측정을 해 인쇄 순서에 따라 잉크의 끈기를 낮추도록 한다.

뜯김Picking

뜯김은 잉크의 끈기가 지나치거나 종이의 표면 강도가 약하고 아트지의 도포층의 접착력 부족 등의 요인으로 종이 표면이 뜯기는 현상을 말한다. 이는 잉크 조절에 따라 어느 정도 해결할 수 있다. 종이 뜯김에 대한 저항은 데니슨 왁스Dennison Wax와 인쇄 적성 시험기 등으로 시험할 수 있다.

그림자 얼룩Ghost Image

일명 고스트 현상으로 불린다. 인쇄기에서 종이가 흐르는 방향에 따라 평행으로 나란한 화선이 다른 화선의 농도에 영향을 주는 것을 말한다. 이는 면적이 넓은 민(베다) 부분에 띠 모양의 화선을 배치했을 때 눈에 잘 띈다. 고스트의 원인은 잉크 묻힘 롤러에서 판면에 잉크 공급과 소모 사이의 균형이 제대로 맞지 않기 때문이다. 따라서 화선 배치에 따라 잉크 롤러 위에 잉크가 알맞게 분배되도록 해야 한다.

더러움Scumming, Tinting, Bleeding

판면의 비화선부에 잉크가 부착돼 인쇄물이 오염되는 것을 말하는 것으로, 여기에는 바탕 때Scumming와 뜬 때Tinting, 블리딩Bleeding이 있다.

스커밍은 잉크가 비화선부에 묻어 발생한다. 판면 자체가 친수성 부족일 때 발생하는 스커밍은 계속 같은 위치에 발생하며, 제거하기 까다롭다는 특징이 있다. 축임물의 첨가제인 에치Etch액을 늘리면 스커밍을 감소시킬 수 있으나, 이렇게 하면 축임물의 pH가 낮아져 건조 시간이 오래 걸리는 단점이 있다.

틴팅은 잉크 중의 안료가 축임물에 뜨는 것에 의해 판면에 발생하는 더러움이다. 인쇄 중에 잉크와 물이 계속 접촉하기 때문에 유화乳化

된 잉크 입자가 물속에서 자유롭게 부유하기 때문에 부유 입자는 어디든 부착될 수 있어 틴팅은 그 위치가 변화하는 특징이 있다. 제거하기는 용이해 판면을 닦으면 금방 없어진다.

블리딩은 잉크 속의 안료 입자만 물속으로 씻겨나와 화선부에 옮겨지는 것을 말하는데, 틴팅인지 블리딩인지 구별하기는 어렵다. 만약 블리딩이라면 잉크를 교환해야 한다.

겹붙음Blocking

겹붙음은 잉크의 점착성 때문에 인쇄물이 서로 달라붙는 현상으로, 서로 달라붙은 인쇄물을 무리하게 떼려고 하면 종이가 찢어지거나 뜯겨나간다. 겹붙음의 원인은 인쇄하는 도중 잉크를 많이 냈거나 잉크 굳음의 불량에 있다. 따라서 뒤묻음이 심하게 일어나 쌓인 인쇄물이 서로 붙는 것이다. 또 인쇄 후 압력이나 열이 가해졌을 때 잉크 피막에 다시 점착성이 생겨 달라붙기도 한다. 극단적인 경우 몇 백 장이나 되는 인쇄지가 서로 단단하게 붙어 분리되지 않기도 한다. 스티킹Sticking이라고도 한다.

가늠 틀림Miss Register

다색 인쇄에서는 각각의 색판이 정확히 겹쳐야 하는데 이 색판들 중 화선이 상하좌우 또는 부분적으로 어긋나는 것을 가늠 틀림이라 한다. 이는 기계적 결함이나 종이의 불량, 제판의 불량 등에 의해 발생한다.

뒤묻음Set Off

앞서 인쇄한 종이의 잉크가 채 마르기 전에 다음 인쇄지가 겹치기 때문에 용지 뒷면이 인쇄 잉크로 더러워지는 것을 뒤묻음이라 한다. 건조가 덜된 것뿐 아니라 인쇄 용지를 과도하게 적재한다든가 거칠게 취급해서 과다한 압력이 걸렸을 때도 잉크가 묻어날 수 있다. 뒤묻음을 방지하기 위해서는 분말을 인쇄면에 뿌리거나 나무발로 발받기를 해준다.

유화Emulsifying

유화는 평판 인쇄에서 잉크와 축임물이 서로 뒤섞여 엉기는 상태를 말한다. 유화는 축임물량이 많을 때, 잉크 조성 중 친수 성분이 많을 때, 잉크가 너무 묽을 때 발생한다. 다만 오프셋 인쇄기의 구조상 유화는 피할 수 없는 현상으로, 축임물 조정이 가장 중요한 작업 중 하나인 이유가 된다. 일반적으로 잉크의 유화가 너무 적으면 잉크 옮김이 나쁘고 과도한 유화는 건조 지연 및 더러움의 원인을 제공한다.

롤러 스트리핑Roller Striping

인쇄 중에 잉크 롤러에는 자연히 극미량의 물이 유입된다. 유입되는 습기의 양이 점점 많아지면 잉크의 전이를 방해해 인쇄 용지에 잉크가 묻지 않는 부분이 발생하게 된다. 나아가 여분의 습기가 인쇄기의 금속 롤러에 고착되면 해당 부위에는 아예 잉크가 묻지 않게 되어 인쇄 불량을 야기한다.

블라인딩Blinding

인쇄를 계속하는 중에 화선부에 잉크가 점점 덜 묻어 인쇄 농도가 엷어지는 현상이다. 되풀이되는 압력과 마찰에 의해 인쇄 롤러의 친유성 막이 차츰 파괴될 수 있으며, 축임물 속의 고무 성분 첨가제가 과다할 때도 화선부에 잉크가 충분히 묻지 않는 현상을 야기할 수 있다.

초킹Chalking

인쇄된 용지를 건조시킨 후 화선부를 마찰했을 때 안료가 떨어져 나오는 현상을 말한다. 잉크 속의 매질(비히클)이 과도하게 종이 속에 침투해지면에 남은 안료를 충분히 고착시키지 못해 잉크 피막의 내구성이 약화된 경우다. 건조가 느리거나 종이가 매질을 잘 흡수하는 경우에 발생하기 쉽다.

결정화Crystallization

주로 단색기나 2색기에서 먼저 인쇄한 잉크가 완전히 건조된 후에 두 번째 색상을 인쇄하려 할 때, 두 번째 잉크가 균일하게 인쇄되지 않거나 건조 후 가벼운 마찰에도 쉽게 떨어져 나오는 경우가 있다. 두 번째 잉크가 가루처럼 굳었다는 의미로 결정화라고 부른다. 두 번째 색상을 인쇄하기까지 너무 오랜 시간이 흐르거나, 잉크에 건조제를 너무 많이 넣었거나, 매질을 잘 흡수하지 못하는 용지에서 종종 발생할 수 있다.

프린트 스루Print Through

잉크가 스며들어 인쇄지 뒤쪽에서 비쳐 보이는 현상을 가리킨다. 먼저 스트라이크 스루Strike Through는 오프셋 윤전기용 잉크처럼 속건성 잉크를 사용할 때 갈색의 유분 매질이 용지에 깊이 스며들어 뒷면에서 비쳐 보이는 현상이다. 심한 경우에는 안료까지 스며들어 색상까지 비쳐 보일 수 있다. 쇼 스루Show Through는 투명한 유분이 깊게 스며들어 인쇄지 뒷면에서 앞쪽 인쇄 내용이 비쳐 보이는 경우를 말한다. 평활성이 좋고 흡수성이 적은 용지를 선택하고, 고농도의 잉크를 얇게 인쇄하는 등의 해결책이 있다.

마이그레이션Migration

잉크의 매질이 건조될 때 발생하는 증기의 작용으로 적재된 인쇄지의 뒷면 백지 부분이 누렇게 변색하는 경우를 말한다. 건조제 성분이 많은 잉크를 사용했을 때 온도와 습도가 높은 상황에서 발생하기 쉽다.

모틀링Mottling

잉크가 화선부에 균일하게 도포되는 게 아니라 작은 반점처럼 뭉어 무수한 얼룩처럼 보이는 불량. 잉크의 점도가 높아 블랭킷 롤러에서 용지로 잉크를 옮길 때 실처럼 늘어진 경우, 축임물의 양이 많아 잉크가 유화됐을 경우, 용지 표면에 잉크 반발성이 있는 경우에 발생할 수 있다.

주름

용지 제조 공정에서 발생할 수도, 인쇄 공정에서 발생할 수도 있다. 제지회사에서 입고된 종이에 주름이 있는 경우는 불량품이며, 인쇄 중에 발생한 주름은 용지를 이송할 때의 비정상적인 압력이나 인장력 때문에 발생한다.

잉크 비산Misting

고속 인쇄 중에 점도가 불충분한 잉크 입자가 고온에서 휘발해 미세한 안개처럼 분무되는 현상이다. 비산飛散된 잉크는 작업 환경을 더럽힐 수도 있고 판에 부착돼 오염의 원인으로 작용할 수도 있다.

잉크 되오름Backing Away

잉크 통에 넣어둔 잉크를 오래 방치하면 점차 굳어져 잉크 묻힘 롤러에 잘 묻지 않을 수 있다(잉크 공급 불량). 잉크통 속의 잉크는 가끔 저어줄 필요가 있으며, 잉크통에 자동 교반 장치를 부착해 해결하는 경우도 있다.

4. 오프셋 윤전기

하이델베르그 M-600 오프셋 윤전기

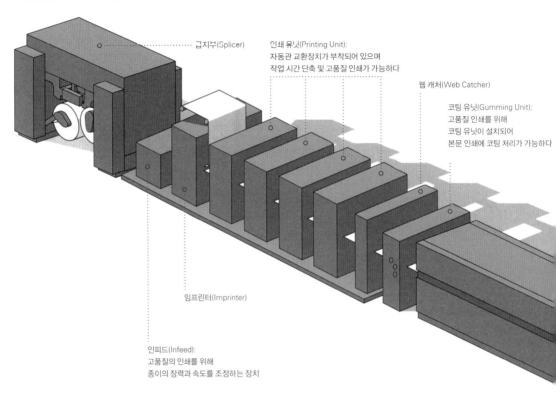

급지부(Splicer)

인쇄 유닛(Printing Unit):
자동관 교환장치가 부착되어 있으며
작업 시간 단축 및 고품질 인쇄가 가능하다

웹 캐처(Web Catcher)

코팅 유닛(Gumming Unit):
고품질 인쇄를 위해
코팅 유닛이 설치되어
본문 인쇄에 코팅 처리가 가능하다

임프린터(Imprinter)

인피드(Infeed):
고품질의 인쇄를 위해
종이의 장력과 속도를 조정하는 장치

오프셋 윤전기는 짧은 시간에 대량 인쇄(1분 동안 600-800회전으로 고속 인쇄)가 가능하기 때문에 신문이나 교과서, 정기 간행물, 비즈니스 폼 등을 인쇄하는 데 적합하다.

오프셋 윤전기의 급지부는 종이 두루마리를 걸어 두는 릴 스탠드Reel Stand와 자동 종이 연결기Auto Paster, 인쇄 직전에 종이의 장력과 속도를 조정하는 장치인 인피드Infeed, 흡진吸塵(먼지빨이) 장치로 구성돼 있다. 인쇄부는 인쇄통(3통)과 잉크 장치, 축임 장치로 구성돼 있고, 건조부에는 건조 장치와 냉각 롤러가 있다. 배지부에는 재단 장치Sheeter와 접지 장치, 되감을 때 사용하는 감는 장치가 있다.

오프셋 윤전기는 통을 어떻게 배열하느냐에 따라 B-B형, 드럼형, 3통형으로 세분된다. B-B형은 2조의 판통과 고무통이 위아래로 한 벌씩 배치돼 그 사이로 두루마리 종이가 통과하면서 양면이 동시 인쇄된다. 드럼형(새틀라이트형)은 한 개의 큰 압통 주위에 네 벌의 판통과 고무통을 배치한 형식이다. 3통형 또는 오픈형은 판통과 고무통, 압통 지름이 서로 같은 3통으로 구성돼 있다.

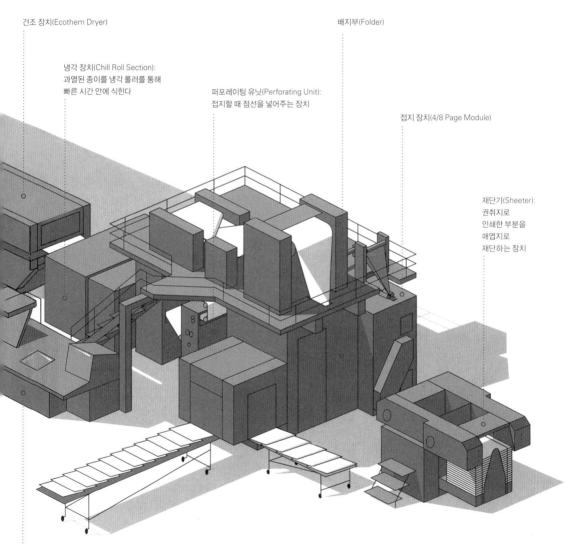

건조 장치(Ecothem Dryer)

냉각 장치(Chill Roll Section):
과열된 종이를 냉각 롤러를 통해
빠른 시간 안에 식힌다

퍼포레이팅 유닛(Perforating Unit):
접지할 때 점선을 넣어주는 장치

배지부(Folder)

접지 장치(4/8 Page Module)

재단기(Sheeter):
권취지로
인쇄한 부분을
매엽지로
재단하는 장치

자동 중앙 장치(Global Press Control Console):
자동 핀 맞춤 및 잉크 조절 장치

고모리 web38 오프셋 윤전기

오프셋 윤전기 급지부

급지부

급지부는 윤전기의 아래쪽에 설치하는 지하 급지형, 윤전기와 같은 위치에 설치하는 평면형이 있다. 보통 상업용 오프셋일 경우에는 평면형을 많이 쓴다. 릴 스탠드는 자동 종이 연결 방식에 따라 구조가 크게 다르다. 이 자동 연결기는 스피드 매치식Speed Match과 제로 스피드식Zero Speed으로 나뉜다.

스피드 매치식은 새로 공급되는 두루마리의 회전 속도와 현재 인쇄하고 있는 두루마리의 회전 속도를 일치시켜 종이를 연결하는 방식이다. 반면 제로 스피드식은 인쇄하고 있는 두루마리의 회전을 일시적으로 중지시킨 다음 다른 종이를 연결하는 방식이다. 이 방식은 요즘 일반적으로 사용되는 방식이며 페스툰Festoon이라는 종이 축직 장치가 있어 여기에 쌓인 종이를 정지된 동안 활용하게 된다.

자동 잉크 설정 장치

자동 잉크 설정 장치는 잉크샘의 잉크 키Key와 잉크냄 롤러의 회전량을 인쇄에 들어가기 전에 자동으로 설정하는 장치다. 인쇄판의 화선 분포를 화선 면적률계面積率計로 측정한 후 이 자료를 바탕으로 잉크 키의 열림도와 잉크냄 롤러의 회전량을 연산하는 열림도 변환 장치, 이를 실제로 작동시키는 잉크 원격 조정 장치와 잉크샘 장치로 구성돼 있다.

건조부

오프셋 윤전기로 고속 인쇄할 때는 잉크의 건조가 중요하다. 일반적으로 사용하고 있는 방식은 직화·열풍 병용 건조 장치와 고속 열풍 건조 장치가 있다. 이 장치들은 기계가 운전을 시작함과 동시에 가스 버너가 작동하고, 기계가 정지하면 자동으로 연소돼 인쇄물의 연소를 방지하는 시스템을 갖추고 있다.

적외선과 전자선을 비춰 급속하게 건조시키고 동시에 광택을 향상시키는 방법, 자외선 건조 잉크를 사용해 순간적으로 건조시키는 방법도 있다. 자외선 건조 장치는 용제가 포함된 잉크를 사용하지 않기 때문에 냄새가 나지 않는 장점이 있다.

접지부

인쇄부에서 나온 인쇄지를 재단하고 접지해 한 부씩 정리, 배출하는 장치가 접지부다. 접지기는 슬리터Slitter, 전환봉Turning Bar, 삼각판Former, 톱칼 재단 장치Serrated Cutting, 배지 장치 등 여러 장치들로 구성돼 있다. 여기에 미싱 장치와 철사 매기 장치를 포함시키는 경우도 있다.

오프셋 윤전기 접지 장치

5. 오프셋 윤전기의 인쇄 사고

신축과 가늠표 불량

두루마리 종이는 인쇄가 완료되어 재단되기까지 높은 압력을 받으면서 인쇄기 속을 주행한다. 이렇게 장력을 받고 있는 시간이 길면 종이가 늘어난다. 따라서 인쇄기를 지나며 종이의 늘어남이나 굽음 등이 발생하고, 그렇게 되면 가늠표 불량이 발생하여 인쇄 위치가 맞지 않게 된다.

RPW	두루마리의 폭 방향에 대한 상대적 치수 변화. 두루마리의 늘어남에 기인하여 일어난다.
RPL	두루마리의 길이 방향에 대한 상대적 치수 변화. 주로 인쇄기에 기인하여 일어난다.
습수량의 불균일	용지의 굽음 발생, 레지스터 불량, 더블링 발생.
치수 안정성 불량	핀트 불량, 재단 불량 발생, 종이섬유의 밀도나 습수량의 불균형에 기인하여 일어난다.

지절 불량

윤전 인쇄기에서는 앞서 얘기한 대로 인쇄기 속의 종이에 높은 장력이 걸리기 때문에 용지에 작은 결함이나 지절紙節이 발생되는 경우가 있다.

이음 불량	제지 공정 중 이음 부분 불량으로 인해 일어나는 현상으로 건조기 내에서 혹은 작동 중에 발생한다.
인장 강도 부족	
용지의 파괴 혹은 구멍	

롤의 감김 불량

용지 롤이 감기는 중에 또는 운반 도중에 불량이 발생하여 인쇄 시 불량을 유발한다.

편감김	한쪽으로 장력이 치우쳐서 감김.
텔레스코프드 롤(Telescoped Roll)	측면이 요철을 띤 권취지.
감기 시작 불량(Poor Start)	권취지가 중심 가까이에서 파도친 채로 감기거나 느슨하여 찌그러지는 듯이 감김.
스타드 롤(Starred Roll)	권취지의 측면이 별 모양으로 비틀어짐.

오프셋 인쇄기(매엽)와 윤전기의 차이점

차이점	오프셋 매엽기	오프셋 윤전기
급지 장치	낱장에 의한 공급	권취지에 의한 공급(장력이 중요)
인쇄 장치	3통(판통, 블랭킷통, 압통)에 의해 인쇄	B–B 타이프의 경우 압통이 없이 블랭킷 통끼리 맞물려 인쇄
건조	산화중합 건조	히트 세트(Heat Set) 또는 퀵 세트(Quick Set)에 의한 건조 방식
배지	낱장으로 배지됨	주로 접지되어 배지됨

오프셋 매엽기와 오프셋 윤전기는 그 원리는 비슷하나
용지의 급지, 잉크의 건조 과정, 배지 부분에서 큰 차이가 있다.

오프셋 매엽기와 윤전기의 장단점

	오프셋 매엽기	오프셋 윤전기
장점	용지의 크기 및 두께 등에 비교적 자유롭게 적용할 수 있다.	속도가 빠르고 접지 장치가 부착되어 있어 대량 물량을 신속히 처리할 수 있다. 즉 생산성이 높다.
	압통이 있어 망점 재현 등이 좋다.	히트 세트 건조 방식의 특성상 용지 표면에 비히클이 남아 인쇄 광택이 좋다.
	얇은 용지 인쇄 시 효율적이다.	
단점	편면 인쇄 및 건조 시간 때문에 상대적으로 생산성이 떨어진다.	용지 및 피인쇄물의 크기 또는 컷오프(Cut-off)에 제한을 받는다.
	잉크의 침투가 커서 드라이백(Dry-back) 등의 발생이 있다.	용지의 평량, 두께 등에 제한을 받는다(보통 135g/m² 이하).
	얇은 용지 인쇄 시 잉크 침투 깊이에 의한 비침 현상이 있고 급지가 어렵다.	

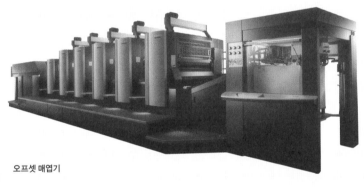

오프셋 매엽기

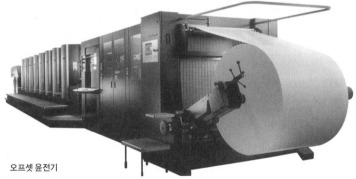

오프셋 윤전기

8.
조각
오목판
인쇄

판 전면에 점도가 높은 잉크를 묻혀 종이나 천, 용제를 이용해 여분 잉크를 세척하고 화선부에만 잉크를 채워 오목한 화상 안의 잉크를 종이에 옮겨 인쇄하는 것을 조각 오목판 인쇄라 한다. 이 인쇄에서는 그라비어에 비해 화선부를 구성하는 선과 점이 깊고 크기 때문에 강한 인쇄압을 주지 않으면 오목 화상 안의 잉크를 제대로 종이에 찍을 수 없다.

특수 오목판 인쇄법으로는 최근 연구된 와이프리스Wipeless 오목판 인쇄와 인타글리오 오프셋Intaglio Offset 인쇄가 있다. 와이프리스 오목판 인쇄는 오목판 화선부에만 잉크를 묻히고 잉크를 닦을 필요가 없는데, 화선부를 친유성 금속으로 구성하고 비화선부는 친수성 금속으로 구성해 축임물을 주고 잉크를 묻히면 오목판 화선부에만 잉크가 묻어 인쇄가 이루어지기 때문이다. 인타글리오 오프셋 인쇄는 와이프리스 오목판용 판면을 사용해 오프셋 윤전기로 고무통을 거쳐 인쇄지에 찍어내는 방식이다.

1. 조각 속쇄기

평면 판면을 부착한 네 개의 판반이 체인으로 연결돼 4변의 안내로를 순환하도록 돼 있는 구조다. 그 경로 중에 배치돼 있는 잉크 장치, 닦음 장치, 보충 닦음 장치를 거쳐 판반이 나오면 그 위에 종이가 급지돼 마지막에 압통 밑을 판반이 통과할 때 인쇄와 배지가 이루어진다. 수작업으로 해왔던 오목판 속쇄기의 보충 닦음 장치, 급지, 배지 과정은 최근에 모두 기계화됐다.

2. 오목판 윤전 인쇄기

급지판에서 넓은 종이가 판통과 압통 사이를 통과할 때 인쇄와 배지가 이루어진다. 오목판 윤전 인쇄기의 주요 장치에는 인쇄 장치, 급지 장치, 배지 장치, 닦음 장치가 있다. 인쇄 장치는 판통과 압통으로 돼 있고 통의 배열은 대부분 중간형 배열이다. 급지 장치는 기계적으로 종이를 공급하는데 자동 급지 장치는 진공 펌프를 이용해 인쇄지를 흡착해 보내는 진공 급지기, 특히 스트림 급지기를 많이 사용하고 있다. 잉크 장치는 단일 롤러 기구와 복수 롤러 기구가 많이 사용된다.

오목판 인쇄 중 사진 기술을 응용해 제판한 오목판으로 인쇄하는 것을 그라비어 인쇄라 하고 사진 오목판을 그라비어라 부른다. 이 방법으로 인쇄할 때는 화선의 오목한 부분에 액체 잉크를 채워 비화선부의 잉크를 제거하고 인쇄한다.

9.

그라비어 인쇄

그라비어는 판의 깊이에 따라 계조를 나타내기 때문에 농담濃淡이 풍부하고 강한 느낌을 주는 장점이 있다. 각종 서적이나 상업 인쇄물, 미술 인쇄물, 우표 인쇄를 비롯해 흡수성이 없는 셀로판, 플라스틱 필름, 알루미늄박 등의 포장 인쇄, 나뭇결, 자연석 무늬 등의 건축 재료 인쇄 등 사용 범위가 넓은 편이다.

그라비어 인쇄기는 크게 낱장 그라비어 인쇄기와 두루마리 윤전기로 구분된다. 낱장 그라비어 인쇄기 대부분은 단색 인쇄기인데, 인쇄 유닛을 직선으로 연결한 3색 인쇄기도 있다. 윤전 인쇄기에는 양면 인쇄기 외에도 앞면 4색, 뒷면 2색 등이 가능한 양면 인쇄용, 올 사이즈All Size형, 신문 윤전기 연결용 등이 있다. 배지부에는 잉크의 건조 시간을 단축시키기 위해 가열 및 송풍 장치가 있는 것이 많다.

1. 낱장 그라비어 인쇄기

이 기계는 급지기에 쌓인 종이를 테이프 컨베이어로 이동시켜 앞맞추개와 옆맞추기로 위치를 잡고 나서 압통 집게로 종이를 물어 회전시킴으로써 인쇄를 한다. 인쇄지는 옮김통으로 옮겨진 배지 체인의 집게에 물린 채 건조 장치를 거쳐 배지대에 쌓인다.

급지 방식은 자동 급지 방식이 널리 쓰이는데, 여기에는 고속 인쇄가 가능한 스트림 급지기가 많이 사용된다. 잉크 공급 장치는 판통과 압통의 위치를 볼 때 묻힘 롤러형이 많고, 건조 방법으로는 열풍, 적외선, 송풍 방식 등이 있다.

2. 그라비어 윤전 인쇄기

윤전 인쇄기에서 두루마리는 2-3개의 릴 스탠드에서 급지돼 종이의 수축을 막기 위해 예비 건조를 한다. 또 장력을 조절하기 위해 인피더를 통과해 인쇄부로 들어간다. 인쇄부에서는 1색 인쇄 때마다 건조가 이루어지고 모든 인쇄가 끝나면 종이가 배지부로 빠져나간다. 출판용 그라비어 인쇄기는 접지기를 이용해 연속적으로 재단 및 접지 작업을 수행해 인쇄물을 배출한다.

인쇄용지는 급지에서 배지될 때까지의 과정이 연속적으로 일어나기 때문에 기계 각부의 속도와 종이 속도가 일치하지 않으면 종이가 처지거나 끊어지는 사고가 발생할 수 있다. 따라서 급지부에서는 릴 회전축을 직류 전동기모터로 회전시켜 인피더에 의한 댄서Dancer 롤러로 장력을 검출해 안정적으로 급지를 한다.

그라비어 실린더를 조각하는 장비 그라비어 실린더를 자동으로 조각하는 장비

10.

인쇄 기계의 종류

인쇄 기계의 규격은 그 기계가 사용할 수 있는 용지의 크기에 따라 정해진다. 따라서 인쇄기는 보통 대국전, 국전, 2절, 4절 등 용지 크기를 기준해 부르고 있으며, 윤전기도 이 점에서는 마찬가지다. 사용할 수 있는 용지의 크기에 준해 사륙윤전기, 국윤전기 등으로 구분한다(용지의 규격에 대해서는 1장 참조).

1. 인쇄 기계의 규격

어떤 인쇄물이라 해도 해당 인쇄물에 적합한 인쇄기에서 작업이 되어야 효율적이고 경제적이다. 예컨대 현실적으로 명함을 윤전기로 인쇄한다거나, 화집을 마스터 인쇄기로 인쇄할 수는 없다. 각 인쇄기에 적합한 인쇄 작업과 판형은 다음과 같다.

경 인쇄기

마스터 인쇄기나 8절, 5절, 4절 규격의 오프셋 인쇄기 등 소형 인쇄 장치를 사용하는 소규모 인쇄기를 말한다.

마스터 인쇄기는 일반 인쇄기와 비교하여 비교적 간단한 설비로 적은 부수의 인쇄물을 신속하게 제판, 인쇄할 수 있다. 판재의 내쇄력, 즉 인쇄기의 기계력에 견디는 판재의 강도가 낮은 편이므로 1,000부 이하의 인쇄물을 생산할 때 적합하다. 같은 규격이라 해도 다색 인쇄는 경 인쇄로 구분하지 않는 경우가 많다.

마스터 인쇄에서는 빠른 속도가 우선이므로 발주에서 납기까지의 시간이 짧은 반면, 일반 인쇄에 비해 품질은 떨어진다. 판재는 평판으로서 주로 종이에 특수처리를 한 마스터페이퍼가 사용되며, 원고에서 바로 촬영하여 직접 인쇄판을 만들 수 있다. 인쇄기는 소형 오프셋기를 사용한다.

오프셋 인쇄기

소형 오프셋 인쇄기

작아서 소형이라고는 하지만 명확한 구분은 어렵다. 보통 인쇄 사이즈가 B3판 이하의 기계를 소형 오프셋 인쇄기라고 부른다. 복사기의 원리를 이용하고 있는 온디맨드 디지털 인쇄기와 보통 인쇄기의 중간 형태라고 볼 수 있으며, 다품종 소량 인쇄의 요구에 대응할 수 있는 기종으로 주목받고 있다. 대규모 기업의 사내 문서, 세미나 등의 보고서나 발표 자료집, 명함, 인사장, 매뉴얼 등에 적합하다. 보통의 매엽 오프셋 잉크를 사용할 수도 있고 소형기 전용 잉크도 있다.

책상 위에 올려놓고 사용할 수 있는 초소형 인쇄기도 있다. 연하장, 카드, 엽서, 명함에 주로 쓰인다. 큰 것으로는 B3판 인쇄기까지 있으며, 현실적으로는 A3판 양면 인쇄기가 가장 널리 사용된다. 인쇄판을 판

공급대에 두면 자동으로 판을 판통에 감고 정해진 수량만큼 인쇄한 후에 자동으로 판을 배출하고 블랭킷을 세척하는 등 대부분의 과정이 자동화되어 있어 대형 인쇄소의 전문 인력이 아니더라도 인쇄 작업이 가능하다.

8절 인쇄기

청첩장, 초대장 등 수량이 비교적 적은 1,000-3,000부 정도의 인쇄물을 제작하는 데 적합하며 밀착비, 판대, 작업 시간 등 여러 면에서 원가를 절감할 수 있다.

4절 인쇄기

전단, 포스터, 안내장, 카탈로그(4-8p) 정도의 소량 인쇄물에 적합한 인쇄 기계. 1연의 인쇄 단위는 2,000장이 기준이 되며 충무로 등에서 다양하게 작업 가능하다.

T3절 인쇄기

3절 인쇄물 포스터, 브로슈어(6-8p) 등에 적합한 기계. 1연 기준이 1,500장이며 꼭 맞는 규격이 있으면 용지 손실 없이 작업 가능하다.

대형 오프셋 인쇄기-2절, 국전, 대국전 인쇄기

대형 인쇄소에서 흔히 쓰는 인쇄기로 잡지, 단행본, 기타 출판물과 상업 인쇄물을 다양하게 작업할 수 있으며 수량이 많은 작업물에 적합하다.

오프셋 윤전 인쇄기

사륙윤전기

교과서, 참고서, 잡지, 노트, 백화점 전단, 아파트 전단, 신문광고 전단 등에서 많이 사용되고 있으며, 현재는 시장의 축소와 인쇄기 과잉 공급으로 상당히 위축되어 있어 가격인하 경쟁이 치열하다.

국윤전기

잡지 시장의 70%가 국배판으로 변화하고 있으며 잡지의 다양화와 발행일자의 중복, 치열한 품질 경쟁으로 새로운 고급 인쇄 기종이 속속 가동되고 있다.

이와 같이 작업하고자 하는 성격에 따라 다양한 인쇄 기계와 방식을 선택해야 한다. 예를 들어 초대장(16절, 엽서)을 2,000장 인쇄하려고 할 때 대국전 인쇄기에서 작업한다면 판비, 인쇄비 등 작업 단가는 비싸질 것이다. 하지만 8절 인쇄기에 인쇄한다면 손쉽고 저렴한 가격으로 빠른 시간에 완료할 수 있다.

이처럼 인쇄는 다양한 작업 환경을 기반으로 이루어지기 때문에 여러 가지 상황에 맞게 작업해야 하며 그 방법을 모를 때는 출판 제작자, 인쇄 작업 실무자와 충분히 검토한 후 결정해야 한다.

2. 인쇄 기계의 효율적 활용 방법

기획실이나 인쇄 의뢰인으로부터 작업 의뢰를 받을 경우 원고의 절수, 수량, 판형, 지질, 납기, 납품처 등을 확인한 뒤 그에 적합한 인쇄기에서 작업을 해야 한다. 즉 발주자 자신이 작업에 적당한 인쇄기를 선택해 인쇄를 의뢰할 수도 있겠지만, 작업에 맞는 인쇄기를 선택하는 것은 대부분 인쇄 업체의 몫이다. 따라서 수주한 인쇄물의 종류와 특성을 숙지하고 가장 저렴한 가격으로 인쇄하는 것이 더 큰 이익을 남기기 위해 꼭 필요하다고 말할 수 있다.

사륙전지 16절 사이즈에 먹과 별색으로 2,000장의 메모지를 인쇄하는 간단한 작업을 예로 들어보자. 최소로 인쇄할 수 있는 절수인 8절 (390×270) 인쇄기에서 작업하는 것이 사진 제판, 인쇄판비, 제본 작업 등

모든 면에서 4절이나 그 이상의 큰 인쇄기로 작업하는 것보다 원가면에서 최대 10-30%까지 절감할 수 있다. 반면에 대량의 인쇄물일 경우 소형의 인쇄기에서 작업하는 것보다 대형 인쇄기에서 작업하는 것이 인쇄 단가, 작업 시간 등 여러 면에서 10-20%까지 원가가 절감된다. 보통 소량의 경우 인쇄 기본 단가(종이 1연, 먹1도 기준)는 8,000-10,000원이지만, 대량의 경우 50% 정도 인하된다.

또한 인쇄 업체의 입장에서 인쇄기 스케줄을 어떻게 관리하느냐에 따라 효율성을 더욱 높일 수 있다. 쉽게 말해 인쇄기는 항상 가동되고 있어야 그 운용 효율이 높다고 할 수 있으며, 가능한 한 인쇄기의 휴지(休止) 상태를 짧게 하기 위해서는 각 작업의 발주자와 긴밀한 연락을 취하고 필름, 인쇄판 마감 스케줄을 최적화하여 그에 따라 작업을 실시해야 한다. 또한 주간, 월간 잡지처럼 각 페이지별로 필름 마감 시점이 다른 경우는 최대한 인쇄 대수별로 마감할 수 있도록 하여 내용 전체가 마감되기 이전에 인쇄에 들어갈 수 있도록 발주자와의 사전 조율이 필요하다.

3. 인쇄 감리

본인쇄에 들어가기 전에 해야 하는 기본적인 인쇄 감리의 요령으로는 교정지 대조, 수정 내용 확인, 페이지 확인, 색상 확인, 핀이 정확한지 검토, 용지의 지질 확인, 망점 재현 확인 등이 있다. 특수 종이일 경우는 인쇄물 뜯김 및 인쇄 적성 확인을 추가로 확인해야 한다. 또한 후가공 시 인쇄 색상 변화에 따른 견본은 후가공을 실시한 후 색상 재현을 확인한 뒤에 최종 인쇄한다.

특히 인쇄 기계 교정에서는 본필름 망점보다 5-10% 진하게 인쇄되는 점을 유의하며 색상을 감리한다.

4. 지역별 인쇄 가이드

충무로

어떠한 인쇄물을 의뢰해도 모든 것을 소화해낼 수 있는, 한국 인쇄의 메카로 일컬어지는 곳이다. '충무로에서 할 수 없는 인쇄물은 어디에서도 할 수 없을 것'이라는 말이 있을 정도다.

먼저 극동빌딩 주변에는 맥 출력소, 사진 및 슬라이드 현상소, 실사 출력소, 기획실, 영화사 등이 자리 잡고 있다. 오래전부터 형성된 영화, 사진, 현상소 등의 자리를 언제부터인가 DTP의 활성화에 힘입어 맥 출력소, 프로세스 등의 업체가 차지하고 있다. 대학생, 소규모 기획실 등 길거리 손님을 유치하기 위해 1층에 대규모 출력센터를 설치하여 치열한 경쟁을 벌이고 있으며, 가격은 천차만별이다.

진양상가 주변 지업사, 각종 인쇄, 봉투 가공, 스티커, 라벨 제작 등, 후가공과 하청을 전문으로 하는 업체들이 모여 있다. 경 인쇄를 중심으로 하도급 물량을 소화하고 있으며 소비자가 직접 찾아와 작업을 의뢰하기도 한다.

중구청 주변에는 각종 인쇄, 후가공(톰슨, 목형, 코팅, 접착, 금박 등) 등 충무로 인쇄 업체 중에서 자기 시설을 보유한 업체가 많으며, 하청보다는 원청으로 작업하고 있는 곳이 많다. 정교하고 상업적인 인쇄물을 소화해내고 있다. 특히 후가공을 전문으로 하는 업체가 다양하게 분포되어 있다.

성수동

성수역 근처에 중소 인쇄 업체와 제본 업체가 다양하게 자리 잡고 있다. 충무로 시장에서 성공한 많은 기업들이 성수역 근처 공업단지로 이전하여 각각의 전문 영역의 자리를 만들이 대형화 및 전문화로 성장했으며 종합인쇄회사로 발전, 대형 상업 물량도 소화하는 곳도 있다.

구로동

한국 인쇄산업의 중추적 역할을 수행하고 있는 곳으로 양장물, 아동물 전집, 교과서, 잡지, 단행본, 전단, 상업물 등 다양한 작업을 소화하고 있다. 대량 인쇄 물량을 처리하고 있으며 최고의 인쇄, 제본 시설을 구비하고 있다. 맥 출력에서 인쇄, 제본, 가공까지 모든 단계의 작업을 한곳에서 처리할 수 있다. 물량이 많은 상업 인쇄물은 거의 다 이곳에서 처

리하고 있다. 월간지의 경우 24시간 안에 작업 완료할 수 있는 시설을
갖추고 있다.

일산

단행본을 위주로 하는 인쇄, 제책, 양장 등의 업체들이 다양하게 분포
되어 있다. 신도시가 개발되면서 교통이 편리해지자 많은 업체들이 서
울 시내에서 신도시 주변으로 이주하면서 인쇄 중심지가 형성되었다.
인근인 파주에 출판문화단지가 있는 것도 한 가지 이유라고 할 수 있
다. 인쇄 업체, 제책사 외에도 합지, 지기, 박스, 톰슨 작업 등 제책 후가
공업체와, 캘린더, 트윈링 작업을 처리하는 특수 제책 업체들도 많다.

파주 출판문화정보산업단지

1998년 11월 기반시설공사 시작 후 2003년부터 입주가 시작되었으며,
2012년 출판도시에는 출판사 110개 사와 인쇄사 21개 사, 출판유통회
사 2개 사, 지류유통/제책 등 총 150여 개의 출판 관련 업체가 건물을
지어 입주했고, 임대로 입주하는 회사까지 총 600여 개의 출판 관련 업
체들이 들어섰다. 출판사에서 도서를 기획, 편집하여 바로 옆 인쇄소에
서 인쇄 및 제책을 완료한 후 출판물 종합유통센터를 통해 전국의 독
자들에게 양질의 책을 한층 더 저렴하고 빠르게 공급할 수 있는 원스
톱 체제를 갖추고 있다.

5. 인쇄 기계의 종류

고모리 시리즈(오프셋 매엽기)

모델명	색도	최고 인쇄 속도	최대 용지 규격	최대 인쇄 면적	인쇄판 크기	비고
LITHRONE 20	2-6	10,000	360×520	340×510	400×530	4절
LITHRONE 26	2-6	15,000	480×660	470×650	560×670	
LITHRONE 26P	4(2×2)	15,000(편면)	480×660	470×650(편면)	560×670	
	5(3×2)	13,000(양면)	460×636(양면)			
	6(4×2)					
LITHRONE 28	2-6	15,000	520×720	510×710	600×730	2절
LITHRONE 32	2-6	13,000	560×820	550×810	645×820	2절
ITHRONE 40	2-8	15,000	720×1,030	705×1,020	800×1,030	국전
LITHRONE 44	2-6	12,000	820×1,130	810×1,120	900×1,130	사륙전
LITHRONE 40P	4(2×2)	13,000(편면)	720×1,030	705×1,020(편면)	800×1,030	국전
	5(3×2)	11,000(양면)	700×1,006 (양면/4-6색)			
	6(4×2)	695×1,006(양면/7-8색)				
	7(5×2)					
	8(6×2)					
	8(4×4)					
LITHRONE 40E	1	11,000	720×1,030	705×1,020	800×1,030	국전
LITHRONE II40	2(1×1)	11,000(편면)	720×1,030	705×1,020(편면)	800×1,030	국전
LITHRONE 40RP	4-6×(1)	13,000	720×1,030	705×1,020	800×1,030	국전
LITHRONE 44RP	4-6×(1)	12,000	820×1,130	810×1,120	900×1,130	사륙전
LITHRONE 50	2-6	12,000	965×1,280	955×1,270	1,050×1,315	하드롱전지
SPRINT II-26	1	12,000	480×660	470×650	560×670	
(단색기)					550×670(특별사양)	
SPRINT II-26	2	12,000(편면)	480×660	470×650(편면)	560×670	
(2색기)	2(1×1)	10,000(양면)		460×650(양면)	550×670(특별사양)	
SPRINT II-28	2	12,000(편면)	520×720	510×710(편면)	600×730	
(2색기)	2(1×1)	10,000(양면)	520×720	500×710(양면)		

※ 최고 인쇄 속도는 SPH(Sheet Per Hour), 각 규격 단위는 mm

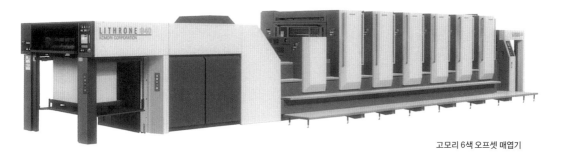

고모리 6색 오프셋 매엽기

하이델베르그 시리즈(오프셋 매엽기)

모델명	색도	최고 인쇄 속도	최대 용지 규격	최대 인쇄 면적	인쇄판 크기	비고
QM-46	1	10,000	460×340	453×330	505×340	5절
QMDI 46-4(디지털 인쇄기)	4	10,000	460×340	450×330	폭 340	
HEIDELBERG GTO52	1-4	8,000	360×520	340×505	400×510	4절
SPEEDMASTER SM52	1-6	15,000	370×520	360×520	459×525	4절
S-OFFSET SORM/Z	1-2	12,000	520×740	510×720	615×724	T3절
S-OFFSET SORS/Z	1-2	12,000	720×1,020	700×1,020	770×1,030	대국전
SPEEDMASTER SM74	1-7	15,000	520×740	510×740	605×745	국2절
SPEEDMASTER SM102	1-8	13,000	720×1,020	700×1,020	770×1,030	대국전
				710×1,020 (Auto Plate)	790×1,030 (Auto Plate)	
SPEEDMASTER CD-102	1-8	15,000	720×1,020	700×1,020	770×1,030	대국전
SPEEDMASTER SX		14,000	720×1,020	710×1,020	790×1,030	28-350g
SPEEDMASTER SX-102	1-8	14,000	720×1,020	700×1,020	770×1,030	대국전

※ 최고 인쇄 속도는 SPH(Sheet Per Hour), 각 규격 단위는 mm

하이델베르그 8색 오프셋 매엽기

하이델베르그 5색 UV 오프셋 매엽기

하이델베르그 시리즈(오프셋 윤전기)

모델명	색도	최고 인쇄 속도	최대 용지 규격	용지 평량	비화상 여백	비고
M-600	8	50,000	630×980	32-200	505×340	국배
MERCURY	8	45,000	630×1,020		617.2×1,007.1	

※ 최고 인쇄 속도는 SPH(Sheet Per Hour), 용지 평량 단위는 g, 각 규격 단위는 mm

하이델베르그 신문 오프셋 윤전기

하이델베르그 상업 오프셋 윤전기

6. 교정쇄와 본인쇄의 차이점

인쇄에 앞서 교정을 위해 인쇄하는 교정쇄와 실제 본인쇄에 들어갔을 때의 결과물이 종종 달리 나타나는 경우가 있다. 출판·인쇄에 종사하는 사람이라면 이런 차이를 인식해야 하며, 나아가 이런 차이가 발생하는 원인을 숙지하고 있어야 한다.

교정쇄와 본인쇄 결과물에 차이가 나타나는 이유는, 첫째 인쇄기의 사양(속도, 인압)이 다르고, 둘째 그렇기 때문에 잉크 물성(점성, 흐름)이 달라지며, 셋째 인쇄판의 레이아웃이 다르기 때문이다.

교정쇄와 본인쇄가 다른 원인

비교 요소	교정쇄	본인쇄
인쇄기의 사양	평반형: 판이 평평하다	원압형: 실린더 방식
색도	보통 단색기	보통 다색기 위주
인쇄 속도	느리다(시간당 200매)	빠르다(시간당 10,000매)
인쇄하는 상태	Dry 상태(잉크 트래핑 양호)	Wet 상태(잉크 트래핑 불량)
잉크의 차이	점도 높다(Dot Gain 적음)	점도 낮다(Dot Gain 큼)
레이아웃의 차이	교정 위주의 레이아웃	제본(접지 순서) 위주의 레이아웃

개선 방향

사진적 수법의 이용

전자 사진적 수법, 광화학적 반응을 이용하여 판을 사용하지 않는 전자 교정 방식이 출현했지만 근본적으로 인쇄와의 차이에서 발생되는 문제점은 여전히 내포하고 있다. 최근 널리 사용되고 있는 전자 교정의 종류로는 컬러 키Color Key, 컬러 가이드Color Guide, 크로마린, 매치 컬러, 디지털 프루프, 컨센서스 등이 있다.

4색 및 2색 교정기의 활용

교정기와 인쇄기와의 차이를 줄여주는 방안으로서 4색 교정기 혹은 본인쇄기를 활용하는 방법이 거론되고 있으며, 2색 교정기를 활용하는 등의 방향으로 발전되고 있다.

10. 인쇄 기계의 종류

11.

인쇄판

인쇄를 정의 내릴 때 가장 중요한 포인트가 되는 것은 인쇄판이다. 인쇄판은 인쇄할 내용에 해당하는 화상을 담고 있는 일종의 '원본'이다. 원칙적으로 인쇄기는 이 인쇄판의 화상 부분에 잉크를 묻힌 다음 종이에 옮기는 장치라고 할 수 있다.

1. 볼록판 제판

볼록판은 화선부가 비화선부보다 볼록하게 나와 있어 이 부분에 잉크가 묻는 판을 말한다. 미술 시간에 배운 판화 가운데 볼록판화를 생각하면 쉽다. 현재 가장 많이 사용되는 것은 감광성 수지 볼록판으로, 자외선에 의한 광중합光重合 반응을 일으켜 굳어지는硬化 감광성 수지를 강철판·알루미늄판·폴리에스테르 필름 등의 지지체에 두껍게 바른 것이다.

감광성 수지판에는 고체형과 액체형이 있다. 기본 원리는 출력 필름과 감광성 수지판을 겹쳐 빛을 쪼인 뒤, 화학 약품 용액으로 녹여 비화선부의 수지를 제거하면 빛을 받아 단단하게 굳어진 화선부만 남게 되는 것이다.

2. 평판 제판

평판은 앞서 살펴본 대로 화선부과 비화선부가 같은 평면 위에 형성되는 인쇄판이다. 화선부는 친유성親油性, 비화선부는 친수성親水性으로 판면에 물과 인쇄 잉크를 번갈아 주어 기름과 물이 반발하는 성질을 이용하여 화선부에만 잉크가 묻게 하는 방법이다. 평판 제판에는 난백판卵白版, 평오목판平凹版, 다층판多層版, PS판 등이 있다.

가장 널리 쓰이는 PSPresensitized Plate판은 미리 감광액을 도포한 상태로 판매되며, 네거티브형과 포지티브형이 있다. 네거티브형은 빛을 받으면 굳어지는 광경화성光硬化性, 포지티브는 빛을 받으면 녹는 광가용화성光可溶化性의 감광성 수지가 사용된다. 판 재료는 알루미늄이다. PS판은 장기간 보존이 가능하고 재현성도 우수하다.

장기간 보존과 재현성이 우수한 PS 인쇄판

3. 오목판 제판

음각판화처럼 화선부가 비화선부보다 낮게 만들어져 있는 인쇄판으로, 화선부에 잉크를 채워 이것을 종이에 옮기는 방식이다. 오목판은 크게 화학 제판과 수공·기계 제판이 있다. 화학 제판은 구리판을 연마하여 여기에 파라핀 등의 약품을 바르고 뾰족한 침으로 긁어 약품을 제거한 뒤 부식腐植시키는 방법이다. 수공 제판은 여러 가지 조각 기구로 직접 구리판면에 조각하는 방법이다. 기계 제판은 대량 인쇄를 목적으로 하는 정교한 제판기를 사용해 다이아몬드나 특수강의 조각침으로 금속판 표면을 조각하는 것이다.

4. 그라비어 제판

그라비어는 판의 구조상으로는 오목판이며, 사진 오목판이라고도 한다. 볼록판과 평판이 망점의 면적 크기에 따라 계조를 나타내는 데 비해 그라비어는 판의 화선부 깊이로 계조를 나타낸다. 그라비어판에는 잉크 홈의 면적은 같고 깊이에 따라 계조를 나태내는 전통 그라비어, 잉크 홈의 깊이가 일정하고 면적에 따라 계조를 나타내는 망점 그라비어, 인쇄 홈이 역피라미드형으로 조각되어 크기와 깊이에 따라 계조를 나타내는 전자 조각 그라비어가 있다.

12.

인쇄
잉크

인쇄 잉크는 안료·염료 등의 색소와,
이 색소를 종이에 옮겨 피막皮膜을 만들어
고착固着시키는 비히클, 그리고 잉크의
성능을 좋게 하기 위한 보조제를 혼합한
것이다. 원료의 배합이나 처방에 따라 잉크의
질은 물론 각 메이커별 특징이 생긴다.

1. 잉크의 재료

인쇄 잉크의 색재色材로는 안료가 많이 사용된다. 안료는 색이 들어 있는 미립자로서 무기안료와 유기안료 두 종류로 나뉜다. 무기안료는 광물성으로, 종류는 적지만 값이 싸고 내광성內光性이 강하다. 유기안료는 고분자 유기화합물로, 색조가 선명하고 착색력이나 인쇄 적성이 우수하다. 염료는 그다지 많이 이용되지 않는다. 기본적으로 염료는 물에 녹는 수용성이지만 인쇄 잉크로 쓸 때는 비수용성으로 만들어진다.

비히클은 용매 혹은 매질이라고도 하며 식물유, 광물유, 합성수지, 용제 등을 조합해서 열을 가해 녹인 것이다. 비히클은 안료 입자를 인쇄 용지에 고착시키는 작용을 한다. 보조제는 인쇄 적성을 높이기 위해 첨가되며, 건조를 촉진하는 건조제나 잉크의 점성과 뒤묻음을 조정하는 조정제 등이 있다.

잉크의 조성

동양잉크, 하이브리드 UV잉크

2. 잉크의 종류

인쇄 잉크의 종류는 잉크 조성, 인쇄 방식, 건조 방식, 인쇄판식 등을 기준으로 분류한다. 이처럼 잉크를 분류하는 기준이 다양하므로 같은 잉크라도 다양한 카테고리 안에 포함될 수 있다. 일반적으로는 크게 인쇄판식에 따라 구분하는 경향이 많다.

인쇄판식에 따른 분류
활판(볼록판) 잉크
볼록판 인쇄, 즉 화선부가 돌출되어 있는 부분에 잉크를 묻혀 인쇄할 때 사용한다.

평판 잉크
평면 위에서 화선부와 비화선부를 구분하는 평판 인쇄에 사용하며 유성으로 점도가 높고 다른 잉크와 달리 물에 반발하는 성질이 있다. 주로 종이를 피인쇄체로 한다.

요판(오목판) 잉크
인쇄판의 오목한 부분에 스며든 잉크가 피인쇄체에 옮겨져 인쇄하는 방식인 오목판 인쇄용 잉크다.

공판 잉크
화선부를 통해 잉크를 피인쇄체 위에 남겨놓아 인쇄하는 방식에 쓴다.

목적에 따른 분류
프로세스 잉크
오프셋 잉크의 일종으로 시안, 마젠타, 옐로(감색혼합의 3원색)에 먹Black을 더한 4색이다. 이 4색은 다색 인쇄의 기본색이다. 순수한 안료가 색재로서 이용되며 색상, 채도, 명도 등 인쇄 적성이 좋다.

별색 잉크

특색 잉크라고도 하며, 기본색을 섞는 것만으로는 재현할 수 없는 미묘한 색상이나 명도, 채도 등이 요구될 때 사용한다. 시안, 마젠타, 옐로, 블랙 외에 녹색, 자색, 장미색 등 열 가지 정도의 기본색을 조합해 만든다.

금·은 잉크

금, 은의 느낌을 내는 일종의 특수 잉크다. 프로세스 잉크에 비하면 인쇄 적성이 훨씬 떨어지기 때문에 밑색을 인쇄해서 잉크의 점성을 좋게 해 만든 뒤 사용한다.

펄 잉크

명도가 높은 잉크에 특수한 분말 재료를 섞어 광택을 내는 잉크다. 인쇄 적성이 낮으며 불투명하기 때문에 펄 잉크보다 앞서 인쇄한 색은 보이지 않고 나중에 인쇄한 색은 잘 묻지 않는 단점이 있다.

오페크 잉크

티탄 화이트Titan White를 혼합해서 빛을 굴절, 불투명하게 만든 잉크로 색지 위에 인쇄할 때 밑색을 보이지 않게 할 때 사용한다. 잉크를 두껍게 묻힐수록 더 불투명해지며, 오프셋에는 적당하지 않다.

형광 잉크

명도와 채도가 선명하고 특히 적, 오렌지, 황, 녹색의 효과가 높다. 잉크를 두껍게 묻힐 필요가 없기 때문에 실크 스크린이나 그라비어에 사용하기 적당하다.

내성 잉크

햇빛, 약품, 열 등의 외적 작용에 의한 잉크의 변색이나 퇴색에 대한 내구성을 높인 잉크. 목적에 맞게 내광성, 내약품성, 내열성 등을 갖춘 각종 잉크가 시판되고 있다.

합성지용 잉크

필름, 메탈 필름지, 각종 합성지 등 비흡수성 매체(피인쇄체)에 인쇄하는 경우도 많다. 종이와 달리 잉크 침투성이 떨어지거나 전혀 없는 매체에는 산화중합건조 타입의 잉크를 사용해야 한다. 이러한 잉크는 건조가 빠르기 때문에 인쇄기를 멈췄을 때 기계 상에서 잉크가 마르는 것에 주의해야 한다.

매트 코트지용 잉크

고급스러운 느낌과 촉감을 주는 오톨도톨한 매트계 코트지는 용지 표면의 요철로 인해 일반적인 평면지에 비해 건조가 늦고, 제책·가공 공정에서 잉크가 긁히거나 오염되기 쉽고 맞닿은 용지에 잉크가 옮겨 묻는 경우도 있다. 이에 따라 건조성과 내마찰성을 강화한 전용 잉크를 선택하는 것이 바람직하다.

오버나이트 잉크

인쇄기 잉크 공급 장치(잉크샘)에 들어 있는 채로 상온(30℃)에서 15시간 정도를 놓아두어도 표면이 마르지 않는 타입의 잉크. 잉크 장치의 세척이 필요 없고, 롤러에 찌꺼기가 덜 발생해 압통 세척이 간편해 작업성이 뛰어나다. 다만 침투성이 떨어지는 용지에 인쇄할 때는 인쇄지를 충분히 건조시켜야 한다는 점에 유의해야 한다.

오버프린트 바니시

인쇄물에 광택과 내마찰성을 부여하기 위해 사용하는 투명한 바니시나 반대로 인쇄물에 광택 제거 효과를 주는 매트 오버프린트 바니시, 내수성이나 항균성(균팡이 방지)을 높이기 위한 특수 바니시도 있다.

대두유 잉크

친환경성을 도모하기 위해 석유계 용제와 아마니유를 대신한 콩기름 잉크로, 초기엔 건조가 늦고 인쇄 적성이 불량하다는 등의 단점이 있었으나 최근엔 일반 잉크에 필적할 정도로 품질이 향상되었다. 대두유 함유량은 매엽 오프셋 잉크에서 20%, 신문 잉크(흑) 40% 등 잉크에 따라 인증 기준이 다르다. 대두유 잉크를 사용한 인쇄물에는 공식 로고를 표시할 수 있다.

식물성 잉크

2009년에 규정된 새로운 친환경 잉크다. 대두유 잉크와 마찬가지로 석유계 용제를 최대한 줄이고 그 대신 식물유를 섞어 만든다. 대두는 가축의 사료로도 사용되지만 식물유는 최대한 식용의 용도와 부딪치지 않도록 배려해 아마니유, 오동나무유, 야자나무유, 팜유, 식용유의 폐유 등을 사용할 수 있다. 식물유 잉크를 사용한 인쇄물에는 인증 마크를 표시할 수 있다.

Non-VOC 잉크

대두유 잉크보다 더욱 강도 높은 규정에 따르는 친환경 잉크로, 석유계 용제 성분인 VOC(휘발성 유기화합물)이 전혀 없는 잉크를 가리킨다.

에코 마크 잉크

일본환경협회가 인증하는 친환경 잉크를 사용한 인쇄물에는 에코 마크를 표시할 수 있다. 친환경 기준은 잉크의 종류에 따라 다양하다.

아로마 프리 잉크

잉크의 매질로 사용되는 고비점 석유계 용제에 포함돼 있는 방향 성분에 발암성이 있는 게 아닐까 하는 염려에 따라 방향족계 대신 지방족계 용제(아로마 프리)를 사용한 오프셋 잉크. 앞서 오프셋 잉크의 조성표에서도 광물유 매질로 고비점 지방족계 석유용제(아로마 프리 솔벤트)를 적어놓았을 정도로 오늘날 오프셋 잉크의 90%가 아로마 프리 잉크에 해당한다.

양면 인쇄기용 잉크

생산성 향상을 위해 양면을 동시에 인쇄할 때의 인쇄 적성을 높일 수 있는 전용 잉크도 개발돼 있다. 매엽 양면 인쇄기용 잉크는 압통 재킷에 잉크가 쌓이는 것을 방지하고 용지 앞뒷면에 동일한 인쇄 품질을 보이며 건조가 빠르다는 특징을 갖는다.

무습수 인쇄용 잉크

물 대신 실리콘 층으로 잉크를 반발시키는 방식의 무습수 오프셋 인쇄기용으로 개발된 잉크. 잉크가 묻지 않는 비화선 부분의 실리콘 층에 잉크가 옮겨지지 않도록 반발성이 높고, 점도도 약간 더 높게 제조된다.

동양잉크 LED UV 잉크

자외선 경화형 잉크

UV 잉크라고도 부른다. 인쇄 후 자외선을 쪼이면 순간적으로 경화(광중합 반응)되는 매질을 사용해 제조된 UV 잉크는 쾌속 건조 및 인쇄 피막의 고강도가 특징이다. 침투성이 없는 매체는 물론 종이상자, 실Seal, 비즈니스폼, 인스턴트 식품용 컵 등에도 널리 사용된다.

방향 잉크

잡지의 향수 광고에서 종종 볼 수 있는 방향放香 인쇄물에 사용된다. 잉크에 직접 향료를 섞은 것이 있고 향료를 담은 마이크로캡슐을 섞어 넣은 것이 있다. 마이크로캡슐 방향 잉크는 인쇄 표면을 손톱이나 동전으로 긁으면 캡슐이 파괴되어 향기가 난다.

자성 잉크

자성을 띤 자기 입자(자성산화철)를 섞어 넣은 잉크. 고속도로 통행권이나 지하철 표, 주차권 등에 사용되며, 전용 기록/판독 장치로 여러 가지 정보를 기록하고 판독할 수 있다.

드롭 아웃 잉크

OCR(광학 문자 판독 장치)이나 OMR(광학 마크 판독 장치)로 판독해야 하는 양식이나 지로용지 등을 인쇄할 때 사람의 눈에는 보이지만 기계가 검출할 수 없는 색상의 잉크를 사용할 필요가 있다.

기타 특수 잉크

인쇄의 영역이 점차 넓어지는 것과 마찬가지로 상황에 목적에 따라 위에 언급한 것 이외에도 다양한 특수 잉크가 사용된다. 예컨대 안료 대신 염료(식용색소)를 색재로 사용한 그림물감 잉크는 유아용 서적에 사용되기도 한다. 인쇄면에 물을 축인 붓으로 문지르면 염료가 녹아 나와 백지 부분에 색깔이 칠해지는 잉크다. 액상 수지를 용지의 섬유 층에 침투시켜 빛의 투과율을 바꾸는 것으로 '뭔가 칠해져 있지만 투명한 느낌'을 주는 투명 잉크도 있다. 정해진 온도에 도달하면 색이 사라지거나 나타나는 시온 잉크(변색 잉크)는 뜨거운 커피를 담으면 무늬가 사라지거나 나타나는 머그잔이나 가장 맛있게 마실 수 있는 온도에서 병뚜껑 그림이 나타나는 맥주 라벨에 사용되기도 한다.

3. 오프셋 잉크의 조성

오늘날 가장 많이 사용되는 오프셋 잉크를 예로 들어 조성 성분을 살펴보자. 전형적인 오프셋 잉크는 색을 내는 안료, 안료를 종이 위에 들러붙게 하는 매질, 건조성과 인쇄물의 피막 강도를 제공하는 보조제로 구성돼 있다.

오프셋 잉크의 조성 사례

안료	유기안료	황색: 디스아조 옐로
		적색: 브릴리언트 카민 6B
		청색: 프탈로시아닌 블루
		녹색: 프탈로시아닌 그린
		금적색: 레이크 레드 C
	무기안료	흑색: 카본 블랙
		백색: 티탄 화이트
		체질안료(증량제): 탄산칼슘
매질	고형 수지	로진 변성 페놀 수지
		석유 수지
		아마니유 변성 알키드 수지
	건성유(식물유)	아마니유
		오동나무유
		대두유
	광물유	고비점 지방족계 석유용제 (아로마 프리 솔벤트)
		-매엽 인쇄 잉크: 비점 280–360℃
		-윤전 인쇄 잉크: 비점 240–280℃
	겔화제	알루미늄계 금속염(금속 비누)
보조제	피막 강화제	폴리에틸렌 왁스, 테프론 왁스
	건조 촉진제(매엽 잉크)	나프텐산 코발트, 나프텐산망간
	뒤묻음 방지제(매엽 잉크)	옥수수 전분

4. 컬러 차트

프로세스 잉크의 망점으로 표현되는 색은 1%씩 분류했을 때는 1백만 가지나 된다. 전자 기술적으로 처리되는 컬러 스캐너는 그 이상의 미묘한 조정도 가능하므로 제판 단계에서도 세밀한 색 표현이 된다. 그러나 실제 인쇄기로는 그런 미묘한 차이는 표현되지 않는다. 사람의 눈으로 봐서 식별할 수 있고 인쇄 기술적으로도 무리가 없으려면 보통 10% 정도의 차이로 표현되는 색이다. 컬러 차트는 일종의 인쇄 견본으로 작업 발주자, 디자이너, 제판 기술자, 인쇄 회사 사이에서 원하는 색과 얻어진 색이 동일하도록 하는 데 도움을 준다.

컬러 차트가 많이 쓰이는 상황은 기본색만 이용한 인쇄보다 별색을 사용하는 인쇄다. 잉크 제조 회사는 다양한 별색을 견본장(컬러 차트)으로 만들어 판매하거나 배포한다. 이 컬러 차트에는 해당 색을 재현하기 위해 각 기본색의 배합율을 기호로 표시하고 있으므로 디자이너는 색을 지정할 때 기호가 들어간 작은 조각(칩)을 잘라 원고에 첨부하여 출력센터 또는 인쇄 회사에 전달하면 된다.

이렇게 하는 것은 인쇄물에서 얻고자 하는 정확한 색에 대한 의사 표현을 확실하게 하기 위해서다. 다만 컬러 차트는 보통 아트지와 백상지에 인쇄되어 있으므로 종이 질이 달라지면 인쇄물에서의 발색이 약간 다를 수 있다.

13.

특수
인쇄

사회와 문화의 발달은 더욱 복잡하고 특별한 효과를 주는 인쇄물을 필요로 한다. 동시에 과학 기술의 발달에 따라 인쇄기와 잉크를 비롯한 인쇄 및 가공 도구의 발전으로 그러한 수요가 채워졌다. 특수 인쇄란 평범한 책처럼 일반적인 종이에 일반적인 잉크로 인쇄하는 것 이상의 특별한 인쇄 매체에 비범한 잉크를 사용하거나 특수한 가공을 적용한 인쇄를 두루 가리키는 말이다. 이제는 고부가가치를 지난 상업 인쇄물뿐 아니라 통상적인 출판물에도 특수 인쇄 및 가공을 종종 사용하곤 한다. 특별한 도구와 재료뿐 아니라 컴퓨터와 소프트웨어를 활용한 특수 효과를 인쇄에 적용하는 경우도 있다. 여기에서는 주요 특수 인쇄 기법을 목적별로 구분했다.

1. 실크 스크린·스크린 인쇄

실크 스크린 인쇄는 실크 망사가 붙은 나무틀에 화선을 구성한 판을 사용해 망사 구멍으로 잉크를 통과시켜 인쇄물에 찍어내는 공판의 일종이다. 최근에는 나일론, 테트론, 스틸 망사를 사용하기 때문에 그냥 스크린 인쇄라고도 한다. 이 방식의 특징은 우선 인쇄 소재가 다양하고 인쇄압으로 손상되기 쉬운 소재에도 인쇄가 가능하다는 점이다. 또 판면이 유연해 평면뿐 아니라 곡면에도 인쇄할 수 있으며 잉크 층이 두껍고 피복력이 강하다.

수성, 유성, 합성수지, 에멀전형 등 소재에 따른 잉크 선택도 자유롭고 큰 판에도 제판을 할 수 있다. 인쇄량에 관계없이 찍어낼 수 있고 상업미술 인쇄나 부품 가공 기술 분야에도 많이 이용된다.

2. 플렉소그래피

볼록판의 일종인 플렉소그래피Flexographic Printing는 탄성이 있는 수지나 고무 볼록판을 이용해 액체 잉크로 인쇄하는 방식이다. 처음에는 아닐린 염료를 알코올에 녹인 잉크를 사용해 아닐린 인쇄라 불리기도 했다. 플렉소그래피는 윤전 인쇄도 가능하고 인쇄기에는 드럼Drum형, 스택Stack형, 인라인Inline형이 있다. 종이 외에도 폴리에틸렌, 알루미늄박 등의 비흡수성 재료도 인쇄할 수 있으며 연포장 재료, 골판지, 포대 가공에 사용된다.

3. 비즈니스 폼 인쇄

일정한 서식을 가진 사무용 인쇄물을 통틀어 비즈니스 폼이라 한다. 비즈니스 폼 인쇄판은 볼록판과 평판을 사용하는데, 볼록판은 아연판과 감광성 수지판을, 평판은 PS판과 평요판을 쓴다. 평압기와 윤전기가 있지만 최근에는 윤전기를 주로 사용하고, 기구에는 인쇄부, 주행하는 종이를 조정하는 장치, 후가공에서 가늠 맞춤에 필요한 마지널 펀칭, 가로 세로 미싱 장치, 파일 펀치, 병풍 접지 장치, 두루마리 장치가 부착돼 있다.

4. 전사 인쇄

다공질로 흡수성이 좋은 종이에 덱스트린을 도포하여 전사지轉寫紙에 글자와 그림을 도자기나 천, 플라스틱, 금속, 유리, 법랑, 건축 재료 등의 피인쇄체 표면에 옮기는 방법이다. 전사지에 인쇄하는 방법은 모든 판식이 사용되며, 전사에는 습식법과 건식법이 있다. 제판은 사진 제판법으로 작업하는데, 컬러 스캐너로 분해해 인치당 120선 정도의 망점 사진 필름을 작성해 제판한다.

5. 알루미늄박 인쇄

알루미늄박이나 종이에 맞붙인 알루미늄박에 인쇄하는 것을 말하며 인쇄 방식은 그라비어 인쇄, 플렉소그래피, 드물게는 평판 오프셋 인쇄를 한다. 또 용도에 따라 내열성, 내약품성, 내수식성이 요구될 경우에는 알루미늄박의 표면 처리로 박면에 밑칠을 한 다음 인쇄하고, 인쇄후 다시 마무리 니스를 칠하기도 한다. 표면 처리를 하지 않을 때는 박표면이 더러워졌거나 기름으로 오염되지 않았는지 확인해야 한다.

6. 플라스틱 인쇄

플라스틱, 즉 합성수지에 인쇄하는 방식은 그라비어 인쇄가 주로 쓰이고 플렉소그래피, 평판 인쇄, 스크린 인쇄도 사용된다. 과자 봉지, 분말 봉지, 차봉지, 우유팩 등의 인쇄에 적합하고 스티커 인쇄도 가능하다.

7. 튜브 인쇄

알루미늄, 폴리에틸렌, 다층 라미네이트 등을 사용해 치약, 의약품, 화장품, 식품, 접착제 등의 튜브 용기에 인쇄하는 것을 튜브 인쇄라 한다. 인쇄는 미리 그라비어 인쇄한 폴리에틸렌 필름을 라미네이트해 원단을 만들거나 튜브를 성형한 다음 볼록판 오프셋 방식으로 찍어낸다. 인쇄기는 보통 4색기로, 고무통은 판통에서 4색 잉크를 받아 간헐적인 작동으로 마주치는 꽃이 위의 튜브에 4색을 동시에 인쇄한다. 이 인쇄의 화선은 전사 구조상 색을 겹칠 수 없어 각 색들이 독립돼 있다. 인쇄가 끝나면 도포기로 알키드 수지 용액을 뿌리고 건조시킨다.

8. 셀로판 인쇄

셀로판이 잘 찢어지는 점을 이용해 뒷면 인쇄로, '셀로판+알루미늄박+폴리에틸렌'의 3층 라미네이트를 해준다. 약봉지나 가루식품 봉지로 주로 쓰이며 폴리에틸렌은 약품을 채운 후 열접착용을 하는 용도로 사용된다. 셀로판은 비대전성非帶電性이기 때문에 먼지가 달라붙기 쉽고 무색 투명에 광택까지 있다. 방습성과 내수성도 약하기 때문에 폴리에스테르와 다층 라미네이트 기술이 발전함에 따라 점차 사라지고 있는 인쇄 방법이다.

9. 금속 인쇄

양철판이나, 틴프리스틸TFS과 같은 강판, 알루미늄판, 아연판, 스테인리스판 등의 금속판에 인쇄하는 것이 금속 인쇄다. 이 인쇄는 캔과 같은 성형물에 사용하는 금속판일 경우와 작은 간판용의 금속판 인쇄일 경우가 있다. 식품 캔과 기타 캔은 성형법이 다를 뿐 금속판 인쇄라는 공통점이 있기 때문에 오프셋 방식으로 인쇄한다.

10. 라벨 인쇄

라벨 인쇄는 용도에 따라 의장意匠 도안을 주로 하는 것과 상표 등을 돋보이게 하는 것 등 여러 형식이 있다. 라벨 인쇄기를 사용해 두루마리 종이에 인쇄, 돋움내기, 따내기, 라미네이트 가공 등을 동시에 연속적으로 처리해준다. 또 풀이 없는 것, 풀이 묻은 것, 감압성 접착 라벨이 있고 인쇄 방식은 볼록판 인쇄를 많이 사용한다.

11. 발포 인쇄

간이 스탬프의 인쇄 제조, 티셔츠 등에 자수 대신으로 인쇄, 벽지의 돋움내기 무늬 인쇄, 포스터나 캘린더의 다색 인쇄에 적합하기 때문에 다양한 용도가 개발되고 있다. 소재에 따라 어느 정도 차이는 있지만 주로 스크린 인쇄를 하며 인쇄 후에는 열을 가해 화선부를 0.15-0.2mm 정도 도드라지게 한다. 잉크는 수용성 발포제에 염료를 10% 첨가해 인쇄한다.

12. 카본 인쇄

먹지를 대신할 용도로 복사 전표의 뒷면 전체에 인쇄하는 것을 카본 인쇄라 하고 필요 부분만 인쇄하는 것을 스폿 카본Spot Carbon 인쇄라 한다. 카본 잉크는 보통 온도에서는 고체 상태이며, 섭씨 120도 정도로 가열하면 연화되고 냉각시키면 굳어지는 특성을 갖고 있다. 전표 용지의 뒷면에 전면 또는 부분적으로 카본 잉크를 사용해 인쇄한다. 인쇄기의 잉크 장치는 가열시키고 배지 장치는 냉각시켜둔다. 인쇄 방식으로는 볼록판 방식과 그라비어 방식이 있다.

13. 식모 인쇄

플로키 인쇄 또는 기모 인쇄라고도 한다. 천의 표면과 같은 효과를 주기 위해 풀을 인쇄한 면에 나일론 섬유 가루를 부착하고 정전기를 이용해 기모起毛시킨다. 원하는 질감에 따라 섬유의 길이를 다르게 하고, 식모 인쇄 후에 박 가공을 추가할 수도 있다.

14. 바코 인쇄

돌출 인쇄의 일종이지만 열에 의해 팽창하는 분말 수지를 인쇄면에 부착시켜 효과를 얻는다는 점이 인쇄면에 UV 잉크를 두껍게 얹어 돌출시키는 UV 돌출 인쇄와 다르다. 이 방식을 개발한 미국 바코 사의 이름에서 따온 것이다. 바코 인쇄용의 분말 수지는 색이 들어간 것도 있으며, 인쇄면의 바탕색이 비쳐 보이는 게 아니라 바코 인쇄 자체로도 색상을 표현할 수 있다.

15. 다양한 UV 인쇄

UV 돌출 인쇄

일반적인 UV 클리어 인쇄에 비해 UV 잉크를 더욱 두껍게(30–200미크론) 올려 오톨도톨한 요철의 느낌을 줄 수 있는 기법이다. 인쇄 표면에 융기를 발생시키는 기법은 다양한데, UV 돌출 인쇄는 세밀한 표현은 어렵지만 상대적으로 저렴하고 기법도 단순해 널리 사용된다. 광택 및 무광택 잉크를 모두 사용할 수 있다. UV 돌출 인쇄는 인쇄물을 쌓아서 적치 또는 운송할 경우 인쇄면이 서로 맞닿아 인쇄 효과가 줄어들거나 훼손되지 않도록 유의해야 한다. UV 돌출 인쇄를 시도할 경우 애초부터 인쇄물에서 UV 인쇄면이 겹쳐지지 않도록 레이아웃하는 것도 좋은 방법이다.

UV 반짝이 인쇄

화려한 표현을 위해 빛 반사에 따라 반짝거리는 미세 물질을 섞은 UV 잉크를 사용하기도 한다. 특수 인쇄 중 반짝이 효과를 내는 방법으로는 풀칠한 면에 반짝이를 뿌리는 방법도 있지만, UV 반짝이 인쇄는 반짝이가 떨어져 나오지 않으므로 내구성이 더 좋다.

UV 수축 인쇄

UV 잉크 중 자외선 경화에 따라 수축하는 특성을 지닌 수축 잉크를 사용한다. 수축된 부분은 매끄럽지 않고 주름 또는 미세한 요철 효과가 나타나므로 인쇄물에 색다른 느낌이나 분위기를 부여할 수 있다.

UV 유사 에칭

금속에 에칭 기법을 사용한 것처럼 부분적으로 요철 효과를 주는 입체감을 꾀할 수 있다. UV 잉크의 일종인 유사 에칭 잉크를 사용하며, 이 또한 자외선에 의해 경화된다. 내구성은 약한 편이다.

하이델베르그 UV 인쇄 기계

UV 인쇄 기계의 구조

인쇄 유닛 및 UV 인터덱 건조 장치

UV 잉크와 UV용 세척액을 사용할
수 있도록 UV 블랭킷통, 습수 롤러,
잉크 롤러, 세척 장치 호스, 그리퍼,
UV 코팅제 펌프 등의 장치. 예컨대
잉크 롤러의 경우 UV 전용 롤러도
있지만 겸용 롤러를 사용하면 일반
인쇄와 UV 인쇄 모두 가능하다.
인터덱이라는 이름처럼 배지부가
아니라 인쇄 유닛(덱) 사이에 설치해
인쇄 잉크의 중간 건조를 도와준다.
이처럼 잉크를 미리 건조시키면 UV
잉크가 고르게 도포되어 용이한 광택
효과를 준다. 인터덱 건조 장치는
거의 모든 인쇄기에 장착할 수 있다.

UV 코팅 유닛

인쇄 속도에 상관없이 코팅 도포량을
일정하게 공급할 수 있어 수성 및
UV 코팅에 적합한 챔버 블레이드
시스템을 쓴다. 코팅 도포량은
아닐록스 롤러의 표면 선수에 의해
결정되는데, 일반적으로 소량의
코팅액을 사용하는 메탈 코팅과
고농도의 코팅액을 사용하는 백색
코팅에 따라 아닐록스 선수를 달리
설정한다.

배지부용 UV 건조 장치

UV 잉크를 경화시키는 데 필요한
자외선 스펙트럼을 방출하는
수은 방전 램프를 건조 장치로
사용한다. 이 건조 장치와 함께
배지부를 구성하는 요소는 다음과
같다. 인쇄물의 표면 온도를 낮추고
적재물의 온도를 낮춰주는 저온 공기
송풍기, 수냉식 용지 가이드 판, 특수
초강력 스틸 그리퍼 시스템. 또한
신축성이 없는 용지나 박스 인쇄물의
경우 적외선/고온 열풍 건조 장치가
추가될 수 있다.

주변 장치

급지부 및 정전기 제거 장치

UV 인쇄 자체의 특징이라기보다는 UV 인쇄가 적용되는 인쇄 매체 중에 PP, PE, PET, 알루미늄 증착지, 인몰드 등의 플라스틱 종류나 필름, 박엽지 등 정전기로 인해 서로 달라붙기 쉬운 소재가 많기 때문에 필요한 장치다. 인쇄 매체가 정전기로 달라붙으면 인쇄 품질이 떨어지거나 인쇄기 오동작, 인쇄 불가 등의 문제가 생길 수 있다.

잉크 유닛

UV용 인쇄기의 블랭킷통, 습수 롤러, 잉크 롤러, 세척 장치 호스, 그리퍼, UV 코팅제 펌프 등의 장치는 일반 인쇄기와 달리 UV 내성 재질로 제작된다.

완전 자동 양면 인쇄 전환 장치 및 잉크 비산 추출 장치

잉크 롤러의 고속 회전에 따라 잉크 입자가 공기 중에 퍼질 수 있는데, 일반 잉크보다 점도가 높고 조성 성분이 다른 UV 잉크의 비산 우려가 더 높다. 비산된 UV 잉크 입자는 인쇄기를 오염시키고 작업자의 호흡기 질환을 유발할 수 있기 때문에, 비산된 입자를 포집하는 장치가 필요하다.

속도 보정하는 습수 시스템 및 온도 조절 장치

잉크 롤러의 온도를 일정하게 유지해 UV 잉크와 물의 균형이 설정된 상태로 인쇄할 수 있어야 한다. 잉크 롤러의 온도 변화는 잉크 공급량의 변화로 이어져 인쇄 품질을 떨어뜨린다.

블랭킷과 압통 실린더 세척 시스템

오프셋 인쇄기를 통해 다양한 코팅이 가능하다는 얘기는 코팅 유닛의 세척이 용이해야 한다는 의미가 된다. 최신 장비로는 물과 고압 공기로 코팅 유닛을 세척하는 챔버코터 블레이드 세척 시스템이 있으며, 이는 작업 준비 시간과 세척 시간을 단축시켜준다. 금, 은 등 금속분을 포함한 코팅 작업은 금속 안료 입자가 인쇄판을 쉽게 오염시키기 때문에 인쇄 도중에 세척해야 할 필요가 있다. 인쇄를 멈추고 세척 작업을 하면 시간이 많이 걸려 작업 효율이 떨어지기 때문에 인쇄를 멈추지 않고 코팅판에 물과 공기를 분사하며 세척한 후 그 세척액을 다시 흡입하고 즉시 건조시켜주는 비접촉 세척 시스템도 개발돼 있다.

잉크 교반기 및 냉각 시스템

일반 인쇄 잉크보다 점도가 높은 UV 잉크는 쉽게 굳는 현상이 발생해 잉크 전달에 어려움이 생길 수 있다. 이를 방지하기 위해 잉크집에 들어 있는 UV 잉크를 계속해서 휘저어주는 교반 장치가 필수적이다. 코팅 펌프가 연속 가동됨에 따라 수성 코팅액 중의 수분이 증발할 수 있는데, 이러한 수분 증발에 따른 점도 변화를 막기 위해 코팅액 용기에 냉각 장치도 필요하다.

롤러 코팅 시스템

과거에는 판막식 다이어프램 펌프를 사용했는데, 이는 코팅액의 파동이 크고 시간에 따라 판막의 기능 저하로 출력량이 작다는 문제가 있다. 호스 펌프 또한 파동이 커 코팅량이 변화할 수 있으며 코팅액 교체가 어렵고 호스 파손 시 오염의 위험이 크다. 이러한 단점을 해결할 수 있는 것이 고리 모양 피스톤 펌프다.

파동이 전혀 없기 때문에 코팅 공급량이 안정적이며 펌프 용량도 크다고 유지 보수도 쉽다. 코팅액의 종류에 따라, 또 필요에 따라 여러 가지의 자동 세척 프로그램이 제공된다.

건조 장치 및 냄새 추출 장치

UV 인쇄기의 잉크 경화 단계에서 자극적인 냄새가 발생하기 때문에, 건조부에 공기 추출 시스템을 사용함으로써 작업 환경을 개선한다.

배지부 및 UV 광선 차단 장치

금속이든 플라스틱이든 기계 부품의 내구성을 약화시키는 UV 광선의 영향으로부터 인쇄기를 보호하는 차단 장치가 필요하다. 배지부에서도 UV 광선을 차단해 작업자들을 자외선으로부터 보호해야 한다.

UV 코팅 유닛

인쇄 속도에 상관없이 코팅 도포량을 일정하게 공급할 수 있어 수성 및 UV 코팅에 적합한 챔버 블레이드 시스템을 쓴다. 코팅 도포량은 아닐록스 롤러의 표면 선수에 의해 결정되는데, 일반적으로 소량의 코팅액을 사용하는 메탈 코팅과 고농도의 코팅액을 사용하는 백색 코팅에 따라 아닐록스 선수를 달리 설정한다.

배지부용 UV 건조 장치

UV 잉크를 경화시키는 데 필요한 자외선 스펙트럼을 방출하는 수은 방전 램프를 건조 장치로 사용한다. 이 건조 장치와 함께 배지부를 구성하는 요소는 다음과 같다. 인쇄물의 표면 온도를 낮추고 적재물의 온도를 낮춰주는 저온 공기 송풍기, 수냉식 용지 가이드 판, 특수 초강력 스틸 그리퍼 시스템. 또한 신축성이 없는 용지나 박스 인쇄물의 경우 적외선/고온 열풍 건조 장치가 추가될 수 있다.

15.

인쇄
관련
업체

인쇄

- **스크린그래픽**
 경기도 파주시 문발로 453
 문의: (031)945-4366

- **엔투디프린텍**
 서울특별시 중구 창경궁로1길 8
 문의: (02)512-3296

- **천광인쇄사**
 경기도 파주시 문발로 453
 문의: (031)945-4366

- **한영문화사**
 경기도 파주시 문발로 453
 문의: (031)945-4366

 경지인쇄사
 서울특별시 성동구 광나루로 241
 문의: (02)497-5656

 대정문화인쇄사
 서울특별시 중구 퇴계로37길 14
 문의: (02)2271-2067

 문성인쇄
 서울특별시 중구 필동 서애로5길 18
 문의: (02)776-6534

 민언프린텍
 경기도 파주시 교하로 1007-25
 문의: (031)907-2166

- **안그라픽스가 주로 이용하는 거래처**

상지사
경기도 파주시 교하동 재두루미길 160
문의: (031)955-3636

신흥피앤피(주)
경기도 파주시 직지길 298
문의: (031)955-7777

으뜸프로세스
서울특별시 중구 서애로3길 22
문의: (02)2278-6387

인타임
서울특별시 중구 동호로28길 26
문의: (02)2271-3300

(주)갑우문화사
경기도 파주경기도 파주시 산업단지길 179
문의: (031)943-9466

(주)교학사
서울특별시 금천구 가산디지털1로 42
문의: (02)859-2011

(주)대원문화사
경기도 파주시 직지길356
문의: (031)947-9640

(주)미성아트
서울특별시 성동구 성수이로26길 30
문의: (02)498-8505

(주)베러웨이시스템즈
서울특별시 성동구 아차산로11길 30
문의: 1544-6698

(주)삼화인쇄
서울특별시 구로구 디지털로27길 33
문의: (02)850-0850

(주)타라티피에스
경기도 파주시 상지석길 245
문의: (031)945-1080

(주)현문인쇄
경기도 고양시 일산동구 장항로 622-19
문의: (02)790-1424

(주)화성프린원
경기도 파주시 직지길 234
문의: (031)943-7111

천일문화사
경기도 파주시 직지길 218
문의: (031)955-8100

청산인쇄
서울특별시 중구 수표로10길 20
문의: (02)2263-2443

투데이아트
서울특별시 중구 필동로 78
문의: (02)2265-6119

퍼스트경일
서울특별시 중구 삼일대로 308
문의: (02)2277-8630

프린트엔
서울특별시 서초구 신반포로 321
문의: (02)541-8153

해인기획
서울특별시 중구 퇴계로36가길 106
문의: (02)2279-8209

효성문화
서울특별시 중구 충무로2길 29
문의: (02)2261-0006

IV.

제책

1. 제책의 종류
2. 제책의 준비
3. 양장 제책의 실제
4. 무선철 제책 과정
5. 중철 제책의 실제
6. 제책 관련 업체

엄밀히 말해 인쇄는 피인쇄체 위에 잉크를 옮기는 화상 복제 과정을 말한다. 따라서 인쇄물을 만드는 여러 과정 중에서 인쇄만을 떼어놓고 말한다면 책이나 잡지, 카탈로그 등을 구성하는 낱낱의 종이 위에 잉크가 옮겨지는 것으로 작업이 끝나는 셈이다. 그렇게 인쇄된 종이를 차례로 모아 지금 우리가 보고 있는 책의 꼴을 갖추게 하는 작업이 바로 제책이다. 인쇄 방식이 다양한 것 이상으로 제책 방식도 다양해 나름대로의 목적과 효용에 걸맞은 다채로운 결과물들을 만들어내고 있다.

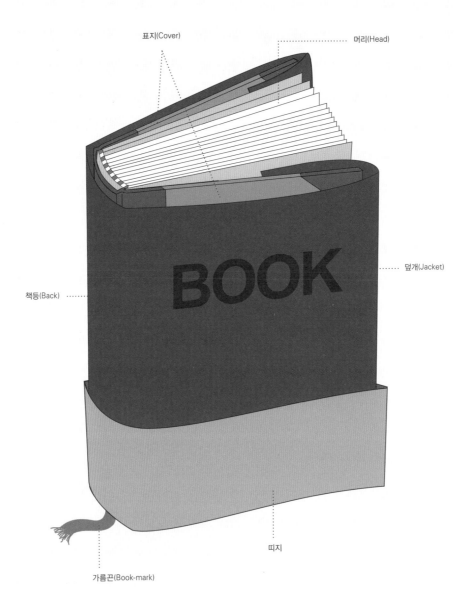

표지(Cover)

머리(Head)

덮개(Jacket)

책등(Back)

띠지

가름끈(Book-mark)

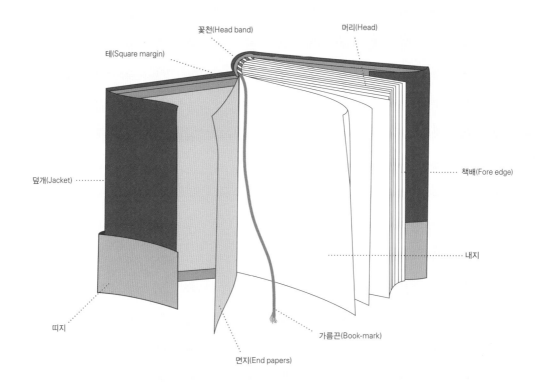

꽃천(Head band)

테(Square margin)

머리(Head)

덮개(Jacket)

책배(Fore edge)

내지

띠지

가름끈(Book-mark)

면지(End papers)

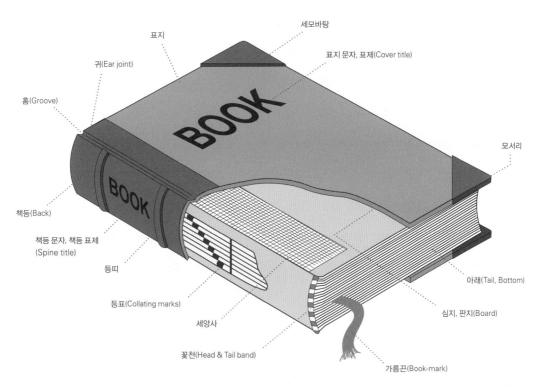

표지

세모바탕

귀(Ear joint)

표지 문자, 표제(Cover title)

홈(Groove)

모서리

책등(Back)

책등 문자, 책등 표제
(Spine title)

등띠

등표(Collating marks)

세양사

꽃천(Head & Tail band)

아래(Tail, Bottom)

심지, 판지(Board)

가름끈(Book-mark)

1.

제책의
종류

제책의 역사에서 살펴보았듯이 파피루스나 양피지, 죽간 등과 같은 종이 이전의 재료들은 두루마리 형태로 둘둘 만다든가 병풍처럼 접거나 엮는다든가 하는 방법을 사용했다. 그러나 인쇄 기술이 개발되고 종이가 책의 주된 재료로 사용되기 시작하면서 합리적인 제책의 필요성이 대두되었다. 18세기 이후부터는 얇은 종이를 수십 장에서 수백 장 묶은 책들이 생산되어 보존과 가독성, 휴대 등이 한결 나아진 근대적 제책 기술도 발달하게 되었다. 오늘날의 제책은 실이나 철사 외에도 풀(접착제), 링, 스프링 등 다양한 소재가 활용된다. 제책의 방법에 따라 책의 모양은 달라진다. 서로 다른 제책 기법은 다양한 방법으로 만들어진 책의 모양을 비교함으로써 쉽게 이해할 수 있다. 가장 많이 사용되고 있는 제책 방법들을 소개한다.

1. 제책 방식에 따른 제책의 종류

양장(총양장) 總洋裝

내지 묶기와 표지 제작을 별도로 작업한 뒤 합치는 제책 방법을 말한다. 오늘날에는 보통 내지를 실로 꿰매고 재단한 다음 따로 만든 두꺼운 종이 표지를 붙여 제작하는데, 이러한 방법을 총양장이라고 한다. 간단히 양장이라고도 말하며, 영어로는 하드커버 바인딩Hard Cover Binding이라고 한다. 주로 고급 서적 또는 오래 보존하거나 품위를 갖추어야 할 목적이 있는 책을 이렇게 만든다.

양장은 아름답고 튼튼하다는 점 외에도 책장이 완전히 펴지기 때문에 가독성이 뛰어나다는 특징이 있다. 반면에 상대적으로 두껍고 무거우며, 휴대성 및 안정되지 않은 환경에서의 가독성은 떨어지는 편이다. 양장본은 표지와 본문(내지)을 따로 작업해 결합하므로 표지와 내지의 사이에 결합성을 높이고 내지를 보호하기 위한 면지가 반드시 부착돼 있다. 표지 안쪽의 테두리 바깥쪽 3면에는 2-3mm의 테가 붙어 있다.

양장 제책은 실용적이면서도 매우 튼튼해 오래 보존할 수 있다. 양장으로 책을 만들기 위해서는 표지는 물론 내지의 종류와 두께(종이의 양)와의 관계, 접착제의 성질 등 가공 재료에서부터 제책할 책의 내용에 따른 적절한 구조를 선택하는 문제와 같은 다방면에 걸친 이해가 필요하다. 양장의 경우 특히 중요한 것은 내지를 보호하는 표지의 소재와 가공의 충실도다. 예컨대 도서관에서 오래도록 보관되며 많은 사람들이 빈번하게 사용하는 책에서 가장 먼저 그리고 가장 널리 손상되는 부분이 표지의 맬몫Gutter과 책귀의 홈Joint, Groove이다. 좋은 책을 만들기 위한 제책의 첫걸음이 소재의 선택이라는 점은 두말할 나위가 없다.

최근 양장 제책으로 만들어진 책이 늘어나고 있는 추세다. 특히 어린이용 그림책에서 그런 경향이 두드러지며, 그 밖에도 소설이나 산문집 등의 단행본도 양장본으로 발행되는 경우가 많아졌다. 이러한 분위기는 책이 내용뿐 아니라 형식에서도 독자를 유혹하는 선택의 가치를 필요로 하는 상품이 되었다는 것을 시사한다. 즉 고급스러움을 취하는 한편 미려한 디자인과 우수한 품질로 독자의 시선을 끌고, 나아가 독서 욕구 및 소장 욕구를 불러일으키는 양장 제책의 장점을 취한 것이다.

반양장半洋裝

본문은 양장(총양장)과 같은 방식으로 실로 묶지만 표지를 책등에 풀로 붙인다는 것이 다르다. 즉 표지 자체의 제작에 상당한 공을 들이고, 그렇게 만든 표지를 복잡한 과정을 거쳐 내지 묶음에 접합하는 양장과 달리 한 장의 종이에 인쇄한 표지로 내지 묶음을 감싸 만드는 것이 반양장이다. 반양장에서는 표지와 본문 사이에 들어가는 면지를 생략하는 경우도 있다.

표지 내구성이 양장보다 크게 떨어지므로 두껍거나 무거운 책은 시간이 지나면 표지가 잘 떨어진다. 하지만 책이 잘 펼쳐지고 책장도 잘 넘어간다는 장점이 있고, 무엇보다 작업 시간이 적게 걸리기 때문에 손이 많이 가는 양장보다 대량 생산 적합성이 뛰어나다.

보통 박물관 도록, 사진 도록, 화집 등에 많이 사용한다. 표지 내구성을 높이기 위해 싸바름한 양장 표지를 사용하기도 한다. 이 방식은 주로 유아용 전집물에서 사용한다.

반양장 제책은 19세기 중반 대량 출판을 통해 저렴한 페이퍼백 Paperback을 만들 때 널리 사용됐지만 20세기 들어서 실매기를 배제한 더욱 간편한 무선철 제책 방식의 개발로 주류에서 밀려나게 됐다.

반양장 제책

무선철 제책

무선철無線綴

이름처럼 실이나 철사를 사용하지 않고 풀만으로 책을 묶는 방식을 무선철Adhesive Binding(풀매기)이라 한다. 퍼펙트 바인딩Perfect Binding이라고도 한다. 화학풀과 제책 기술의 발달로 오늘날 대부분의 책은 이 방식으로 만든다. 책이 잘 펴지고 책장이 잘 넘어가지만 책이 두꺼울 경우 등이 갈라지거나 두꺼운 종이를 본문용지로 쓰면 책장이 빠지기도 한다.

무선철 제책은 실매기 과정이 없으므로 자동화가 용이해 대량 생산에 가장 적합하다. 1930년대 영국에서 태어난 획기적인 대량 출판 기획인 펭귄 시리즈에서 처음으로 실용화됐다. 펭귄과 같은 저렴한 소책자들은 내구성이 좋지 못하다는 단점이 크게 문제될 것이 없었기에 가능했다. 실제로 무선철은 내구성의 요구가 상대적으로 덜한 값싼 페이퍼백이나 잡지류에 많이 사용되었다. 그러나 1960년대 핫멜트Hot-melt Adhesive라는 접착 재료가 개발됨에 따라 내구성이 크게 향상되어 일반 서적에도 무선철이 널리 사용되기 시작했다.

무선철 제책 방식도 조금씩 발전하고 있다. 예를 들어 접착제로 고정되는 책의 등 쪽에 홈을 내 접착 강도를 높이는 아지로 매기Ajiro Binding 방식이 개발된 바 있다. 1990년대 말에는 습기경화형 우레탄 핫멜트PUR: Poly Urethane Reactive Hot Melt Adhesive가 개발되어 기존 접착제로 만든 무선철 책에 비해 훨씬 우수한 내구성을 가진 책을 만들 수 있게 됐다.

고리 중철

중철中綴

이름처럼 '가운데를 묶는' 중철Saddle Stiching은 책을 펴놓은 상태로 인쇄지를 포개놓고 책장이 접히는 한가운데 부분을 실이나 철사로 맨 다음 테두리 3면을 재단하는 방식이다. 브로슈어나 광고지, 팸플릿 등 오랜 보관이 필요 없거나 간단한 인쇄물에 주로 사용해왔다. 쉽게 펼치고 넘길 수 있고 말아서 휴대할 수 있다는 장점 덕분에 점차 잡지에서도 많이 사용되는 제책 방식 중 하나다.

책을 매는 소재는 크게 실과 철사가 있다. 노트나 두껍지 않은 간이 인쇄물의 경우 미싱을 이용해 실로 꿰기도 하지만, 오늘날 대부분의 중철 제책은 철사(스테이플러심과 유사한 ㄷ자형 철침)를 이용한다. 보통 2개의 철침으로 표지와 내지를 함께 고정하지만 제책의 내구성이 불량해 책을 사용하다 보면 표지나 내지 한가운데서부터 떨어지는 경우가 허다하다. 페이지가 많은 책의 경우 철침을 4개 박는 경우도 있다.

1. 제책의 종류

호부장 제책

실이나 철사로 내지를 묶되 책등이 아니라 페이지의 끄트머리 쪽에서 상하 방향으로 맨다. 그런 다음 책등과 면지에 풀을 칠해 표지를 감싸 붙이는 방법이다. 제책의 난이도로 보아서는 가장 쉬운 방법 가운데 하나라 과거 대량 생산을 해야 했던 교과서나 참고서 등에 많이 쓰였다. 최근에는 무선철 기술이 좋아진 탓에 호부장 제책은 거의 쓰이지 않는다. 제책이 쉽고 튼튼하지만 책이 잘 펴지지 않고 책장 넘기기가 쉽지 않다는 단점이 있다.

PVC 링 제책

내지와 표지에 구멍을 뚫어 빗살처럼 만들어진 플라스틱이나 PVC 판으로 묶는 방식이다. 종이를 매는 PVC 소재의 재질이 납작하기 때문에 보통 네모난 구멍을 뚫는다. 스프링이나 트윈 링 제책 방식의 단점이 책등이 없다는 것인데, PVC 링 방식은 책등을 형성하는 넓은 면을 가질 수 있다는 장점이 있다. 따라서 책등 부분에 제목을 실크 스크린 방식으로 인쇄하면 책꽂이에 꽂아놓았을 때도 쉽게 찾을 수 있다. 또한 책의 펼침성이 좋으며, 펼쳤을 때 좌우 페이지가 어긋나지 않는다.

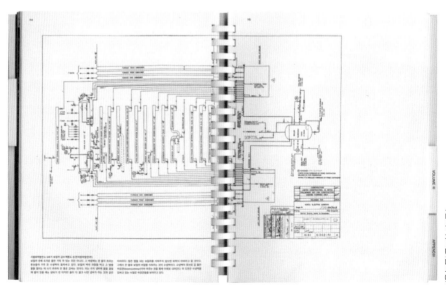

작업자: 위크룸(임하영)

바인더 제책

내지를 순서대로 맞춘 뒤 한쪽에 구멍을 뚫어 바인더에 삽입시키는 방식이다. 역시 구멍을 뚫는다는 점은 스프링 제책 등의 방식과 동일하지만 보통 구멍의 수가 적다는 특징이 있다. 앨범, 다이어리, 요리책 등에 많이 쓰이며 표지는 양장, PVC 등 다양하게 만들 수 있다. 바인더 제책의 경우 표지 책등의 안쪽에 견고한 바인더 틀을 접합해야 하며, 열거나 닫을 수 있는 바인더의 특성상 사용자가 원하는 대로 내지를 추가하거나 빼거나, 원래의 순서를 바꿀 수 있다는 자유로움이 있다.

고주파 제책

비닐 계통의 소재로 책의 표지를 만드는 방식으로, 형태적 특성이라기보다는 표지를 붙이는 기술적 특성에 의거해 붙은 이름이다. 다양한 방법이 있지만 투명한 비닐 커버를 주머니처럼 만들어 표지를 끼우는 방식과, 비닐 표지와 면지를 붙이는 방식이 가장 많이 사용된다. 사전류, 성경책, 다이어리 등 수시로 펼쳐보는 책은 오래 사용해도 때묻음이 적고 내구성이 좋으며 구김이 없고 찢어지지 않는다는 장점을 지닌 고주파 제책을 많이 사용한다. 고주파 접합 방식으로 만든다는 특징이 있을 뿐 책 자체의 제책 방식은 양장, 무선철, 트윈 링 등 다양하다.

사진: 임유진

1. 제책의 종류

스프링 제책

PVC 링 제책과 마찬가지로 책의 위에서부터 아래까지 같은 간격으로 촘촘하게 구멍을 뚫는다. 일반적으로 동그란 구멍을 뚫는다. 대부분의 경우 표지 역시 구멍을 뚫어 한 줄의 스프링으로 각 구멍을 통과시켜 만든다. 트윈 링보다 제책 가격이 저렴해 많이 사용된 적이 있으나 지금은 노트 외에는 거의 사용되지 않는다. 나선매기Spiral Binding라고도 한다. 나선형으로 꼬여 있는 한 줄의 스프링으로 책을 매기 때문에 펼침성은 좋으나 펼쳤을 때 좌우 페이지가 약간 어긋난다는 단점이 있다.

트윈 링 제책

스프링 제책이 발전한 방식. 책의 표지와 내지에 네모난 구멍을 촘촘히 뚫고 한 줄의 철사를 왕복시키며 구멍을 통해 엮는 방식이다. 펼쳤을 때 좌우 페이지가 어긋난다는 스프링 제책의 단점을 극복한 제책 방식으로 보통 튜닝 제책이라고도 한다. 동화책, 노트, 수첩 등에 많이 사용된다. 펼쳤을 때 좌우 페이지의 어긋남이 없으나 책등이 없다는 단점은 스프링 제책과 마찬가지다. 다만 특수한 경우, 책등 부분을 감싸 책등 기능을 갖도록 표지를 제작할 수도 있다.

팝업북

종이를 재료로 하는 책의 가장 큰 한계 가운데 하나가 평면성이다. 그러나 제책 기술과 아이디어의 발달로 책을 펼치면 그림이 튀어나오거나 입체가 완성되는 입체 책, 즉 팝업북Pop-up Book이 등장했다. 팝업북은 해당 내용과 연관된 그림을 종이접기로 만들어 내지에 붙이거나 처음부터 종이접기로 제작된 내지를 제책하는 형태가 주로 쓰인다. 어느 방식이든 책을 펼쳤을 때 입체가 만들어지거나 책장이 열리면서 가려져 있던 그림이 세워지는 등 3차원적 특성을 갖고 있다. 책의 다른 페이지처럼 네모나지 않고 특별한 형태로 재단된 페이지가 들어 있는 팝업북도 있다.

아동용 책이 주류를 이루며 일반적으로 책의 두께에 비해 페이지는 얼마 되지 않는다는 특징이 있다. 팝업북은 책의 성격으로 분류한 용어일 뿐 제책 방식은 무선철, 스프링, 트윈 링 등 다양하다.

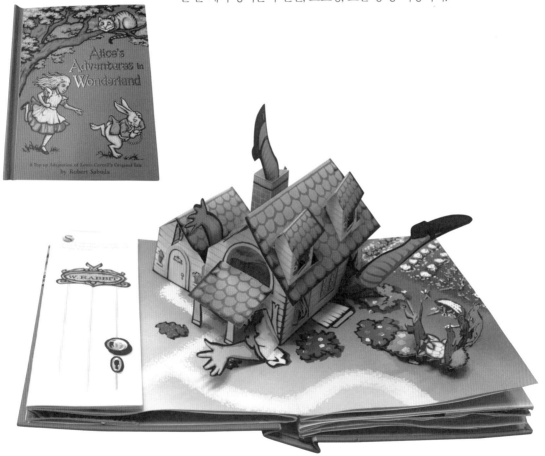

2. 책등의 형태에 따른 구분

둥근 등

책등이 둥글게 만들어진 책. 양장에서 등을 둥글게 처리하는 전통적 방식이 가장 많이 쓰이고 있으며, 중철 또한 책의 두께가 어느 정도 이상이라면 약간 뾰족하지만 전체적으로 등 쪽이 둥글게 만들어진다. 바인더 제책 중에서도 책등이 둥근 것들이 많다. PVC 링 제책의 경우 엄밀한 의미에서 책등이라고 부를 수는 없지만 둥근 책등과 유사한 면을 가지고 있다.

모난 등

책등이 표지와 수직을 이루는 형태. 책의 모양은 납작하지만 직육면체의 꼴을 하고 있다. 양장도 모난 등으로 만들어지는 경우가 있으며, 오늘날 가장 대중적인 제책 형태인 무선철 방식으로 만들어진 책은 접착제로 고정시키는 제책 과정의 특성상 책등이 모난 등으로 제작된다. 호부장 제책 또한 책등의 형태가 모난 등이 되며, 일부 바인더 제책도 책등이 모나게 만들어지기도 한다.

기타 등

스프링 제책이나 트윈 링 제책 등 책을 묶는 소재가 노출됨에 따라 원칙적으로 책등이 없는 형태의 책이 있다. 다만 트윈 링 제책에서는 책등과 같은 효과를 갖도록 덮개를 씌워 제작하기도 한다.

3. 책등의 구조적 특징에 따른 구분

뗀 등(빈 등)

양장 제책으로 만들어진 책의 책등은 둥근 등과 모난 등으로 구분할 수도 있지만, 표지와 본문 묶음의 책등 부분의 구조적 특징에 따라 분류할 수도 있다. 우리말로 뗀 등 혹은 빈 등이라고 부르는 할로 백Hollow Back 방식은 책을 펼쳤을 때 표지의 책등 안쪽과 내지 묶음의 책등 부분이 분리되는 구조다. 책을 닫았을 때는 견고하게 보호되지만 펼쳤을 때는 내지 묶음의 책등이 단단한 소재에 붙어 있지 않아 유연하다. 따라서 책을 열고 닫는 움직임이 부드럽고 책장을 넘기기 쉽다.

붙은 등

타이트 백Tight Back이라고도 한다. 주로 두께가 얇은 양장본을 모난 등 형태로 제책할 때 사용된다. 내지 책등이 표지 안쪽에 완전하게 밀착되기 때문에 가장 튼튼한 책을 만들 수 있다. 따라서 책의 펼침성이나 가독성보다 오래 보관할 수 있도록 내구성이 더 중요시되는 경우에 사용된다. 다만 책의 펼침성이 나쁘다는 단점이 있다. 두꺼운 책을 붙은 등 방식으로 만들면 책의 가운데 부분을 읽을 때 가독성이 떨어진다.

휜 등

책등이 유연해 플렉시블 백Flexible Back이라고도 한다. 가장 오래된 제책 방식이기도 하다. 책등에 얇은 종이를 붙이고 나서 표지의 등 부분에 직접 밀착시킨 것이다. 책을 펼쳤을 때 책등 부분이 꺾이는 경우가 많고 따라서 책등에 인쇄한 내용이 손상되기 쉽다. 사전류처럼 두꺼우면서도 펼침성이 좋아야 하는 책에서 얇은 표지와 함께 선택되곤 하는 방식이다.

1. 제책의 종류

4. 표지의 형태에 따른 구분

양장 표지

양장 제책의 경우 별도로 만든 표지와 내지 묶음 사이에 면지를 삽입하는 것이 원칙이다. 이때 면지는 통상 4페이지(2장)가 들어가며, 맨 바깥쪽 면지는 표지 안쪽에 접착한다(뒤표지에서도 마찬가지다). 면지를 붙이는 이유는 책의 내용을 보호하는 동시에 표지 접합 강성을 증가시키고 내구성을 향상시키기 위해서다. 양장 표지에서 면지를 붙이는 방법도 여러 가지다. 가장 단순하게는 표지와 내지 사이에 면지를 끼우고 풀로 붙이는 방법, 면지로 내지 묶음 중 맨 앞쪽 1대 분량의 묶음을 감싸거나 덧댄 다음 함께 실매기하는 방법 등이 있다.

접은 표지

한 장으로 인쇄한 표지로 내지 묶음을 덮어씌우되 표지의 길이를 내지보다 크게 만들어 그 남는 부분을 안쪽으로 접는 방식이다. 이렇게 접어 넣은 부분을 날개라고 부르는데, 일반적인 단행본에서 흔하게 쓰이는 방법이다. 표지의 종이 끝 단면이 노출되어 있는 경우보다 내구성이 좋으며 날개 부분까지 인쇄 영역으로 삼을 수 있으므로 더 많은 내용을 실을 수 있다. 또한 책을 세웠을 때 버티는 힘이 강해진다는 장점이 있다. 접은 표지는 게이트 폴더Gate Folder라고도 한다.

이중 표지

접은 표지는 종종 이중 표지로 쓰이기도 한다. 이중 표지는 양장 제책 혹은 무선철 제책 방식으로 만들어진 책의 원래 표지 위에 덧씌우는 것을 말한다. 책을 더욱 고급스럽게 만드는 효과가 있다.

아코디언 표지

날개라고 부르는, 접은 표지의 안쪽으로 접힌 면은 일반적으로 표지 폭의 절반 이하 크기다. 이에 비해 아코디언 표지 혹은 병풍식 표지는 접힌 면의 크기가 거의 표지와 같다. 주로 앞표지에만 쓰이는데, 책의 바깥쪽으로 접는 방식과 표지 안쪽으로 접는 방식이 있다. 주로 잡지 표지에 많이 사용되지만 제작 의도에 따라서는 단행본에서도 사용될 수 있다. 아코디언 표지는 한 번 접는 형태가 가장 흔하지만 여러 번 접는 형태로도 만들 수 있다.

통표지

가장 단순한 형태의 표지다. 표지의 크기가 내지와 동일하다. 표지 용지 한 장을 인쇄하고 내지 묶음을 감싸는 방식이다. 일반적인 무선철 제책과 중철 제책에 주로 이용된다.

프랑스 표지

프랑스 장정이라고도 하며, 유연한 소재로 만든 표지의 테두리에 약간의 여유를 두고 재단한 다음에 표지를 안쪽으로 감싸 내지 묶음의 첫 장 혹은 면지의 3면에 접착하는 방식이다.

1. 제책의 종류

2.

제책의
준비

인쇄된 종이를 제책 기계로 보내 한 권씩
묶기 전에 해야 할 일들이 있다.
바로 접지와 절단이다. 인쇄물을 책 크기에
맞게 접는 과정을 접지라고 하며, 접기 전
종이의 필요 없는 부분을 잘라 내거나
접지가 가능하도록 자르는 과정을 절단 혹은
나눔재단이라고 한다.

1. 제책 요소 확인

인쇄된 낱낱의 종이를 모아 책으로 묶기 위해서는 제책에 필요한 모든 소재를 확보해야 한다. 아주 당연한 이야기지만, 책을 만들기 위한 구성 요소 중 한두 가지를 빠뜨리고 작업에 착수하는 경우가 실제로 종종 있다. 따라서 책을 만들기 전에 묶을 내용물이 모두 완비되었는가를 확인해야 한다. 책에 따라서는 보통 인쇄된 종이(본문) 외에 엽서, 가름끈, 삽지 등의 부속물이 함께 첨부되는 경우가 있다.

최근의 책 표지는 점점 더 화려해지고 다양한 기법을 적용하는 추세이기 때문에 작업 소요 자재를 더욱 꼼꼼하게 확인해야 한다. 특히 복잡한 작업의 경우 제책 과정의 절차와 순서를 다시 숙지한 상태에서 일을 시작하는 것이 좋다.

반입
제책의 모든 요소를 작업장에 들여오는 것. 자체 시설 내에서 이동시키거나 외부에서 가져오는 경우를 모두 포함한다. 반입한 각 제책 요소를 적절한 곳에 배치하는 것은 물론 운송 및 날씨 변화에 따른 손상과 변형을 막을 수 있는 대책도 강구해야 한다.

작업 준비
작업지시서를 완전히 숙지하는 것이 가장 중요하다. 제책 작업에 필요한 만큼의 수량과 소재가 반입되었는지 확인하고, 작업에 필요한 기계, 기구도 점검한다. 가제본 작업을 해보면, 모든 소재가 적절한 형태로 준비되었는지, 인쇄 이상은 없는지, 인쇄지의 순서가 바른지 등에 대해 사전 점검을 하는 동시에 작업 공정을 체크할 수 있다.

2. 접지와 절단

우리가 보는 책들이 원래부터 한 쪽 크기의 종이에 인쇄하는 것은 아니다. '대臺'라고 부르는 인쇄 단위가 있는데, 커다란 종이에 앞뒤 합쳐 보통 16쪽 분량을 인쇄한다. 따라서 한 대에 16쪽씩 인쇄되므로 이 종이를 책의 규격으로 만들려면 여러 번 접어야 한다. 이것을 접지라고 한다. 한 대에 16쪽인 인쇄물의 경우 세 번 접어야 한다. 참고로, 접기 전의 인쇄지를 보면 얼핏 각 페이지 순서가 일관성이 없어 보인다. 인쇄지를 접었을 때 비로소 페이지 순서가 맞게끔 배치하기 때문이다. 윤전 인쇄기의 경우 인쇄 후에 자동으로 접지까지 이루어진 상태로 기계에서 빠져나온다. 접지한 인쇄물은 인쇄 대별로 가지런히 쌓아 다음 공정으로 넘긴다. 판형이 작은 책은 한 대에 16쪽이 넘기도 하는데, 이러한 인쇄물은 접지에 들어가기 전에 미리 16쪽씩 자른다. 이처럼 접지 전에 인쇄물을 자르는 것을 절단 혹은 나눔재단이라고 한다. 반대로 한 대에 16쪽 이하를 인쇄하는 경우도 있다. 책의 판형 및 용지의 크기에 따라 한 대에 인쇄되는 페이지의 수는 4, 8, 12, 16, 24, 32, 64쪽까지 적용된다.

3. 인쇄 대의 이해

인쇄의 단위 '대'는 원래 어떤 책을 인쇄하는 데 필요한 인쇄기의 수를 가리키는 용어였다. 독자의 입장에서 책의 분량 기준은 '쪽'이지만, 출판업자의 입장에서 책을 인쇄히는 작업의 분량 기준은 '대'다. 쉽게 말해 독자가 '320쪽'이라고 말하는 책의 제작 과정에서 출판업자는 보통 '20대'의 책이라고 말한다.

가장 흔히 쓰이는 1대 16쪽을 기준으로 설명하자면, 이른바 A4(국배판형, 210×297mm) 규격의 책 320쪽을 인쇄할 때는 636×939mm의 용지(국전지) 한 장에 앞뒤 각각 8쪽씩 터잡기를 한다. 이처럼 전지 한 장에 16쪽이 배열되기 때문에 책의 1–16쪽은 1대, 17–32쪽은 2대, …305–320쪽은 20대가 된다. 따라서 A4 크기의 320쪽짜리 책을 만들기 위해서는 인쇄기가 20대 필요한 것이다(실제로는 인쇄기 한 대로 20번 인쇄한다).

인쇄 대수의 원래 의미는 필요한 인쇄기의 수를 가리키는 것이었지만, 오늘날에는 인쇄기 한 대가 한 번에 인쇄할 수 있는 페이지의 수를 말하는 것으로 정착됐다. 위에서 언급했듯 한 대에 인쇄되는 페이지 수는 4–64쪽이 될 수 있으므로 같은 분량의 책이라도 책의 판형이나 인쇄 용지의 크기에 따라 대수가 달라질 수 있다(한 대에 32쪽씩 터잡기를 하면 320쪽짜리 책은 10대가 된다).

제책에 있어서는 인쇄뿐 아니라 인쇄물을 간추리고 접는 등의 공정도 필요하기 때문에 인쇄 대수는 물론 접지 대수, 정합 대수까지 함께 이해하고 있어야 한다. 인쇄 대수의 개념과 마찬가지로 접지 대수와 정합 대수 역시 책 한 권을 만들 때 필요한 접지·정합 작업의 기준 단위다. 접지·정합 작업은 용지의 두께에 따라 작업 범위가 달라질 수 있다. 접지 대수는 항상 정합 대수와 동일하며, 용지의 평량에 따라 인쇄 대수보다 늘어날 수 있다. 참고로, 80g 이상 종이의 접지 대는 한 대에 16쪽이 기준이며, 150g 이상은 8쪽 접지, 250g 이상은 4쪽 접지라는 점을 꼭 기억해두면 제책 시 사고를 미연에 예방할 수 있다.

인쇄 대의 이해

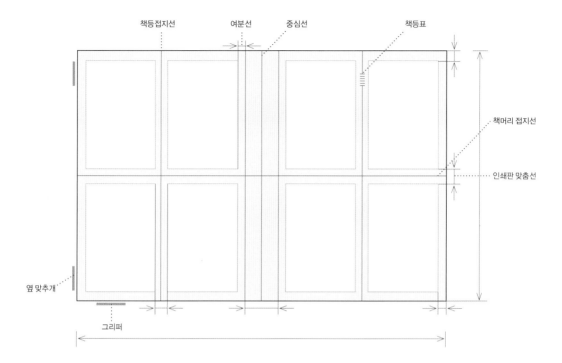

책등접지선 여분선 중심선 책등표

책머리 접지선

인쇄판 맞춤선

옆 맞추개

그리퍼

국배판 터잡기의 예

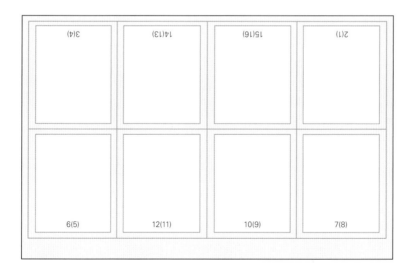

4. 정합 및 대수 표기

인쇄 대별로 접지한 인쇄물을 페이지 순서대로 추리는 작업이다. 접지 더미에서 순서대로 하나씩 뽑아 쌓아놓으면 그것이 곧 나중에 책을 완성했을 때의 페이지 순서가 된다. 이 정합 과정을 용이하게 진행하기 위해 인쇄에 앞서 터잡기를 할 때 각 인쇄 대의 첫 번째 페이지에 몇 대째인지를 알려주는 등표를 표기한다(현장에서는 '오리 작업'이라고도 말한다). 많은 제판업체(출력소)들이 등표를 넣지 않은 채 인쇄 필름을 출력하고 있지만, 사고 없이 책을 만들고 싶다면 책등표를 넣어 출력하는 것이 좋다.

등표를 표기해놓으면 나중에 접지한 다음에 각 묶음의 등쪽만 봐도 이것이 몇 대째인지를 쉽게 알 수 있으며 각 인쇄 대별 분량의 체크도 쉬워진다. 예를 들어 10대짜리 책을 만드는 경우 인쇄와 접지 후에 수량을 파악했더니 유독 5대가 두 묶음 부족할 수 있다(낫고리 파악). 이런 경우 5대 부분만 추가 인쇄하면 정상 수량의 책을 만들 수 있는 것이다. 모든 공정별 수량 파악은 반드시 해야 하며, 납품 후 OK 통보를 받을 때까지는 접지 묶음이나 기타 재료가 남았다 하더라도 버리지 않는 것이 좋다.

낙장된 정합

무선 정합 예시

중철 정합 예시

등표 정합이 잘못되면 낙장, 겹장, 난장이 될 수 있으며 이를 방지하기 위한 것이 등표다. 인쇄물 등 부분에 엇매겨져서 인쇄된 표시를 말한다.

5. 접지의 과정

인쇄지를 한 대씩 접는 접지기는 용지 공급 방식에 따라 라운드형과 스탠더드형 두 가지로 나뉜다.

라운드형 접지기는 인쇄지 뭉치를 약간 기울여 쌓아놓고 원통(드럼)을 통해 둥글게 말면서 급지부로 한 장씩 공급하는 방식이다. 최근 현장에서 새롭게 도입하는 기종으로, 접지기가 작동하는 중에도 계속 인쇄지를 추가로 적재할 수 있다. 때문에 스탠더드형에 비해 작업량은 두 배 이상의 효과를 낼 수 있다. 또한 작업자가 편안하고 안전하게 사용할 수 있고 품질이 우수하여 생산성이 매우 높다는 장점도 있다.

반면 스탠더드형 급지기는 매엽 인쇄기와 동일한 방식으로 한 장 한 장 급지기에서 급지하여 접기 때문에 작업 시간이 길어 생산성이 떨어진다. 하지만 현장에서는 아직도 많이 사용하고 있다. 현장에 접지기가 여러 대 있다면 이 두 가지를 분석하여 작업장을 선택하면 도움이 될 것이다.

인쇄용지 접지 과정

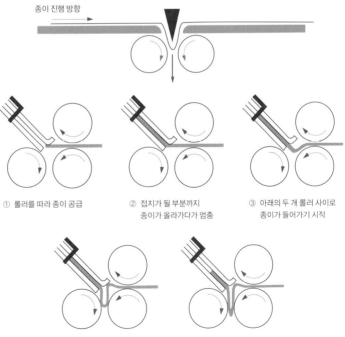

종이 진행 방향

① 롤러를 따라 종이 공급

② 접지가 될 부분까지 종이가 올라가다가 멈춤

③ 아래의 두 개 롤러 사이로 종이가 들어가기 시작

④ ⑤ 두개의 롤러 사이로 종이가 빠져 내려감

6. 접지 방식과 접지대

기본 접지법을 응용해서 다양한 형태로 인쇄지를 접을 수 있다. 접지기의 종류에 따라서 작업할 수 있는 접지법이 달라지기 때문에 특별한 작업을 하려면 다양한 접지기를 보유한 업체에 일을 맡기는 것이 좋다.

한편 용지의 결이 맞는 경우라도 접선부에 접힌 자국이 생길 수 있는데, 책으로 묶는 경우에는 접선부를 잘라내기 때문에 별 문제가 없지만 브로슈어나 카탈로그처럼 접기만 해서 완성되는 인쇄물의 경우엔 접힌 자국이 문제가 될 수 있다. 이를 해결하기 위해 라미네이팅을 해서 접기도 하지만, 접힌 자국이 생기지 않는다는 보장도 없고 용지가 밀리는 등 새로운 문제가 생길 수도 있다. 접지 품질이 특별히 우수해야 하는 인쇄물의 경우 접지기에서 접선을 먼저 눌러준(선압 또는 오시) 후에 접기도 하고 접지기의 접지 롤러의 압력을 미세하게 조절하기도 한다. 그러나 물리적으로 두께를 가진 용지를 빠른 속도로 접었을 때 아무런 흔적 없이 완벽할 수는 없기 때문에, 인쇄는 물론 접지 품질까지 중요한 아주 특별한 인쇄물의 경우엔 기계로 접선을 넣어준 후에 사람의 손으로 접는 방법을 쓰기도 한다. 애초에 접지 공정 중에 생기는 문제와 한계를 주문자에게 미리 이해시키고 함께 협의한 후에 작업에 착수하는 것이 좋다.

종이를 접는 것은 손으로 하든 기계로 하든 평량에 따라 접지 적성이 달라진다. 예컨대 종이가 두꺼울수록 접을 수 있는 횟수가 적어지는데, 보통 A4지와 도화지를 놓고 직접 접어보면 그 차이를 알 수 있다. 접을 수 있는 횟수가 적다는 것은 곧 하나의 접지 대에 해당하는 페이지 수가 적다는 뜻이 된다.

다음에 이어지는 다섯 가지 방법이 대표적인 접지법들이다.

1. 정접지

책등이 왼쪽에 있는 일반적인 책을 묶는 데 쓰이는 방법이다. 4, 8, 16, 32p 등 4의 배수가 되는 인쇄대에 사용한다. 16p 인쇄대의 경우 인쇄지를 세 번 접으면 위에서부터 아래로 16p가 순서대로 배열된다. 접을 때는 매번 다른 방향으로 접는다.

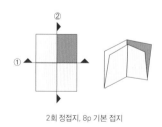

2회 정접지, 8p 기본 접지

1회 접지, 기본 4p 접지 ⅓접지

2. 두루마리 접지

책등이 왼쪽에 있거나 위쪽에 있는 책을 묶는 데 사용된다. 8, 16, 32p짜리 인쇄대 또는 12, 24p짜리 인쇄 대에도 적용되는 방법이다. 처음 두 번은 같은 방향으로 접고, 세 번째는 다른 방향으로 접는다.

2회 접지, 두루마리 8p 접지

3. Z접지

아래쪽에서 봤을 때 Z자처럼 6p가 되도록 접는 방법. 중간을 한 번 더 접어 12p 접지도 가능하다. 두루마리 접지의 12p보다 정밀성이 좋고 용지의 꺾임성이 좋으므로 6절이나 12절 판형에 주로 이용된다. 역발췌 기법이 필요하다.

Z접지 3회 접지, 12p 접지

4. 병풍 접지

지도 또는 크게 펼쳐지는 브로슈어 등에 사용되는 접지 방법이다. 6p까지는 Z접지와 동일하지만 최고 7번까지 접을 수 있다. 병풍처럼 다 접은 뒤에는 중간을 한 번 더 접거나, 각각 1/3 지점과 2/3 지점을 한 번씩 접을 수도 있다. 고난도의 역발췌 기법이 필요하다.

병풍 접지

5. 대문 접지

대문처럼 열게 된다고 해서 붙은 이름으로, 브로슈어나 카탈로그에 주로 사용되는 8p 접지 방법이다. 용지의 오른쪽 절반을 먼저 접고 왼쪽 절반을 접은 다음에 가운데를 한 번 더 접는다. 그림의 1, 2페이지는 3, 4페이지보다 2–3mm 정도 폭이 좁아야 접을 수 있다.

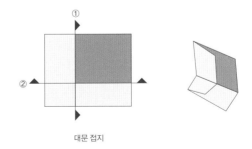

대문 접지

7. 칼집 넣기와 접지

접지를 비롯한 제책 과정에서 사용되는 다양한 칼은 보통 홀더에 끼워서 사용된다. 칼의 용도로 보면 일반 무선철용, 줄눈(엽서 절취선 등에 쓰이는 점선 형태의 칼집으로, 현장에서는 '미싱'이라고 부르기도 한다.)용, 선압용, 재단용, 노치 바인딩용 등이 있다. 제책용 칼의 특성을 두 개의 숫자로 표기하기도 한다. 예컨대 1:2, 2:8, 3:10 등의 수치에서 앞쪽 숫자는 접지 후 종이가 붙어 있는 길이(mm), 뒤쪽 숫자는 홈의 개수다. 용지의 두께에 따라 칼집을 내는 깊이도 다르다.

접지 공정에서 접선부에 칼집을 넣어주는 이유는, 첫째 인쇄물(접지 대수)의 두께를 줄이고, 둘째 접힌 종이 사이에 들어가 있는 공기를 빼고, 셋째 용지의 꺾임 현상이나 접힌 자국을 방지하고, 넷째 정확하게 접지할 수 있게 하기 위함이다. 참고로, 무선철 제책 방법 중 노치 바인딩(아지로 매기 또는 아지로 무선철)은 접지 대수의 책등 부분에 새김눈Notch을 넣은 다음 접착제를 바르고 굳히는 것이다.

더 튼튼하게 제책할 수 있고 커다란 판형의 책도 무선철로 제책할 수 있게 하는 새김눈 역시 제책용 칼로 책등에 칼집을 넣어 만들어준다. 일반적인 접지기는 한 개의 접지칼 홀더를 갖추고 있으며 필요에 따라 추가로 덧붙일 수 있다. 접지칼 홀더가 많을수록 다양한 용도로 사용할 수 있다.

하나의 접지기로 다양한 접지 방식을 모두 적용할 수 있는 것은 아니다. 접지기와 접지 방법에 따라 가능한 경우가 있고, 불가능한 경우가 있다. 접지 품질은 기계의 정밀도에 따라 차이가 생기며, 일반적으로 노후한 기계일수록 품질이 낮아진다. 따라서 접지 방식을 결정하기 전에 접지기 사양을 숙지해야 하며, 어떤 접지기를 선택하느냐에 따라 완성품의 품질이 달라질 수 있다는 점도 유념해야 한다. 국내에서 사용되는 접지기들은 주로 독일 제품과 일본 제품으로 스탈, MBO, GUK 등 독일산 기계는 상업 인쇄물 접지에 많이 사용되며 일본산인 쇼에이는 박엽지 접지 및 DM용 접지, 줄눈 작업에 많이 사용된다.

칼집 넣기

8. 접지 오차

오늘날 기계의 정밀도 향상으로 접지기에서 발생하는 접지 오차는 1/20에 불과해 언뜻 육안으로 확인하기 힘든 수준이다. 물론 기계가 낡았을 때 접지 오차가 발생할 여지가 커지는데, 실제로는 작업자의 실수 또는 기계 정비 불량이 접지 오차의 더 큰 요인이 된다. 이 밖에도 용지의 정밀도가 떨어지는 경우, 즉 용지 불량·맞춤선 불량·재단 불량 등의 원인이 있을 때도 접지 오차가 발생하곤 한다.

가장 정확한 결과물을 얻기 위한 최상의 방법은 4p 접지, 즉 한 번만 접어서 정합·제책하는 것이다. 그러나 작업 시간과 효율 면에서 4p 접지는 생산성이 떨어지므로 현실적으로는 여러 번 접는 접지 방식이 널리 쓰인다. 따라서 접지 오차에 대해 고려해볼 필요가 있다.

접지 오차는 종이의 두께에 따라 발생하는 오차를 접는 회수에 따라 20-50%를 곱해서 예측할 수 있다. 즉 평량 $70g/m^2$ 이하는 16p, 32p 접지가 가능하며, $100-120g/m^2$ 용지는 16p 접지, $150-180g/m^2$ 용지는 8p 접지, 그 이상은 4p 접지를 원칙으로 하는 게 좋다(단, 양장 제책 시에는 4p 접지를 사용할 수 없고 8p 이상 접지물로 사용해야 한다).

한편 화선부가 있는 접지는 오차 범위가 0.72mm를 넘게 되면 완성된 결과물에 문제가 발생할 수 있다.

화선부가 없는 접지 허용 오차(단위: mm)

접지 4p	0.25
접지 8p	0.45
접지 16p	0.72

　2. 제책의 준비

9. 삽지 붙여넣기

접지한 인쇄대에 풀을 발라 다른 내용물을 부착하는 작업으로 현장에서는 '풀 바리 작업' 또는 '노리 작업'이라고도 한다. 무선철에서는 낱장 삽지(100g/㎡ 이상)도 정합 가능하지만, 중철에서는 2p 또는 4p의 삽지를 8p나 16p로 접지한 본문 사이에 붙일 경우에는 원칙적으로 반드시 책장의 뒤쪽에 풀칠해 붙여야 한다. 이와 반대로 책장의 앞쪽에 붙여 넣으면 책장의 앞 페이지를 가려버리기 때문에 다음 공정인 정합에서 오류를 일으키게 된다. 특히 실매기 작업의 경우에도 작업에 방해가 된다.

삽지 붙여넣기의 풀칠 폭Pasting Margin은 잡지류는 5mm(여분 포함하여 12-15mm)가 원칙이고, 무선철은 등을 3mm 정도(여분 포함하여 6-8mm) 밀링 절단한 다음 약간의 풀칠 부분을 남긴다. 그러면 책등이 갈라지는 일을 방지할 수가 있다. 실매기를 하는 반양장 페이퍼백과 아지로 매기 제책에는 원칙적으로 풀칠 폭을 3mm로 하는 것이 적당하다. 이것은 책의 펼침 상태에 관계되는 것으로, 책을 펼쳤을 때 다른 부분과 똑같이 균등하게 펼쳐져 삽지를 넣었다는 어색함이 없기 때문이다.

삽지 붙여넣기에서 특히 주의해야 할 것은 난장Disorder과 탈락 등이다. 난장의 방지는 삽지를 붙이기 전에 작업지시서 혹은 배열표를 철저하게 숙지하는 수밖에 없다. 탈락 방지를 위해서는 사전에 인쇄지의 성질, 인쇄 상태를 보고 접착제를 잘 선택해야 한다. 삽지가 빠져나가는 원인의 대부분은 인쇄 영역 위에 풀을 칠한 것이 이유인 경우가 많기 때문에 사실상 예방하는 방법으로는 삽지를 붙여넣을 맬몫 위치에 미리 풀칠할 여백을 만들어놓는 준비가 필요하다. 특히 맬몫 끝까지 페이지 전체에 그림을 가득 배치할 경우에는 레이아웃 작업 시 삽지를 붙여넣을 위치에 실매기는 3mm, 무선철 등의 잡지류에는 5mm 정도의 판면 여유를 미리 두면 충분한 접착 효과를 발휘할 수 있다. 출판 편집자, 인쇄 담당자는 인쇄 교정 시점에서 이런 부분을 염두에 두고 교정을 볼 필요가 있다.

삽지 풀칠 작업 시 주의 사항

· 본문이 4p일 경우 본문 평량이 120g/m² 이상이 되어야 한다.

· 붙이고자 하는 삽지 내용물의 폭이 최소 105mm(엽서 기준)를 넘어야 한다.

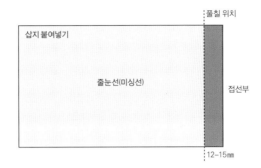

풀칠 위치

삽지 붙여넣기

줄눈선(미싱선)

접선부

12–15mm

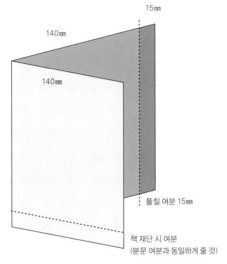

15mm

140mm

140mm

풀칠 여분 15mm

책 재단 시 여분
(분문 여분과 동일하게 줄 것)

· 4p 접지는 붙이는 부분을 만들어주고 안쪽으로 접어 붙이는 것이 작업하기에 좋다.

· 풀칠 여분(15mm)에는 인쇄하지 않아야 잘 붙는다.

· 삽지의 재단 여분은 터잡기 재단 여분과 동일하게 맞춰야 한다.

· 붙이기를 할 때 풀칠 부분에는 인쇄를 하지 않아야 삽지가 잘 붙고, 나중에도 떨어지지 않는다.

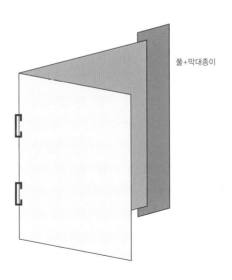

풀+막대종이

· 통째로 떼어낼 수 있는 삽지책(주로 잡지 책속 부록)은 통상적인 중철 제책으로 내용물을 먼저 만든 후 책 붙이는 책등지를 붙여 본문에 삽입해 제책한다.

3.

양장
제책의
실제

양장 제책은 실로 맨 속장(본문)과 표지를
접합시키는 제책 방식이다. 두꺼운
판지를 사용해 표지가 두껍고 견고할 때
총양장이라고 하고, 한 장의 종이로 본문
속장을 감싸 붙이면 반양장이라고 하는데,
여기서는 가름끈과 꽃천 등 부속물을 모두
갖춘 총양장 제책 방법을 소개한다.

양장 제책기

기계명	KOLBUS Book production line BF 527
	KOLBUS Book forming and pressing machine FE 604
	KOLBUS Vario stacker DS 391
	SIGLOCH Book stacker BS–60/2
	KOLBUS Jacketing machine SU 651
	KOLBUS Three knife trimmer HD 142.p
제조사명	KOLBUS

1. 총양장 제책 과정

제책 요소 확인

양장 제책은 구성 요소가 많고 복잡하다. 본문 용지 외에 표지용 하드보드지, 표지용 인쇄용지, 꽃천, 가름끈 등 기본 요소에 삽지나 덮개 등 다른 요소가 첨가된다면 챙겨야 할 요소는 더 많아진다. 양장 제책의 첫 단계는 제책할 내용을 숙지하고 모든 요소를 준비하는 것이다.

접지와 절단

인쇄는 보통 한 대에 16쪽씩 하므로 이를 책 규격으로 만들려면 여러 번 접어야 한다. 한 대에 16쪽인 인쇄물의 경우 세 번 접어야 하며 윤전기에서 인쇄할 때는 대별로 자동 접지되어 빠져나온다. 접지한 인쇄물은 가지런히 쌓아 다음 공정으로 넘긴다.

낱장 부착 및 면지 붙이기

본문 중간의 별도 삽입 페이지, 엽서, 속표지, 간지 등의 삽지는 지질이 다르거나 인쇄 대를 맞추기 힘들어 따로 인쇄하는 경우가 많다. 이런 삽입 페이지들은 해당 위치에 끼워넣거나 풀로 부착시켜야 한다. 낱장이 많으면 책을 펼쳤을 때 모양이 좋지 않거나 제책 작업도 오래 걸리고 비용도 추가되므로 편집 단계에서부터 가능하면 낱장 삽입을 배제하는 방향으로 진행하는 것이 좋다. 인쇄 업계에서는 이러한 낱장을 '베라'라고도 부른다.

　책의 앞뒤 표지 바로 다음에 표지와 본문을 이어주는 면지 또한 이 단계에서 부착한다. 책의 가장 앞에 올 인쇄대에 앞쪽 면지를, 가장 마지막 인쇄대에 뒤쪽 면지를 부착한다. 면지는 보통 본문보다 두껍고 질긴 종이를 사용한다.

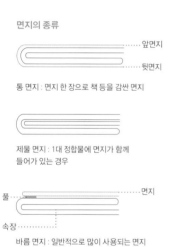

면지의 종류

앞면지
뒷면지

통 면지 : 면지 한 장으로 책 등을 감싼 면지

제물 면지 : 1대 정합물에 면지가 함께 들어가 있는 경우

풀
면지
속장

바름 면지 : 일반적으로 많이 사용되는 면지

감음 면지 : 면지가 1대 정합물을 감싸 붙여줌

양장 제책의 면지 구성

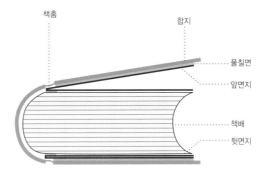

책홈

합지

풀칠면

앞면지

책배

뒷면지

면지 접착 예시

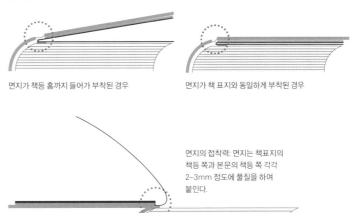

면지가 책등 홈까지 들어가 부착된 경우

면지가 책 표지와 동일하게 부착된 경우

면지의 접착력: 면지는 책표지의
책등 쪽과 본문의 책등 쪽 각각
2–3mm 정도에 풀칠을 하여
붙인다.

책등지와 면지의 풀칠

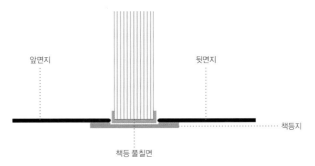

앞면지

뒷면지

책등지

책등 풀칠면

정합

인쇄 대별로 접지하고 해당 위치에 낱장을 삽입하거나 붙인 인쇄물을 페이지 순서대로 추리는 작업이다. 접지 대수별로 하나씩 뽑아 정렬하면 본문의 페이지 순서대로 접지가 모아지는데, 이러한 과정을 간편하게 하기 위해 인쇄 단계에서 대수 순서별로 숫자나 기호 등을 넣어 인쇄하기도 한다. 그렇게 되면 정합할 때 접지 대수의 등쪽만 보고도 쉽게 순서를 맞출 수 있다.

책 매기

접지한 인쇄 대별로 하나씩 추리는 것은 무선철과 마찬가지다. 다만 양장에서는 정합 후에 실매기 작업이 이어진다. 접지 대수가 빠진 게 있는지, 순서가 뒤바뀐 게 있는지 낙장·난장 검수를 마친 다음에 접지 대수의 접선부, 즉 책등 쪽 맬목을 차례로 꿰맨다. 이 작업 역시 기계로 처리된다.

사철기

양장 제책의 책 매기 과정

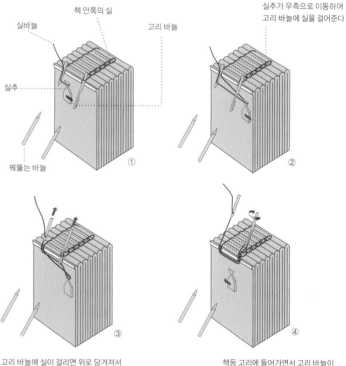

실바늘

책 안쪽의 실

고리 바늘

실추가 우측으로 이동하여 고리 바늘에 실을 걸어준다

실추

꿰뚫는 바늘

①

②

③

④

고리 바늘에 실이 걸리면 위로 당겨져서 책등실과 고리에 들어간다

책등 고리에 들어가면서 고리 바늘이 한 번 돌면 실이 매듭을 이룬다

책 고르기 및 세양사 부착

접지 대수를 실로 꿰맨 다음 세양사를 붙인다. 이 과정은 풀 접착기로 행해지는 것이 아니라 무선철의 풀 바르기 작업처럼 실매기한 본문 뭉치의 책등이 풀통을 거치게 한 다음 세양사를 부착한다. 가제 천처럼 성글게 짠 천인 세양사를 부착하는 이유는 본문을 묶고 있는 실이 풀리거나 느슨해지지 않도록 견고성을 부여하기 위함이다. 이때 사용하는 접착제는 일반 무선철에 사용하는 것보다 연질인 핫멜트(SB3000)라서 책이 부드럽게 잘 펼쳐진다.

굳히기와 재단, 가름끈 삽입

책등에 아교나 연질 핫멜트 접착제를 발라 굳힌다. 등을 제외한 3면을 규정된 치수대로 자른다. 3면을 재단하는 데는 직선 재단기로 3번 자르거나 'ㄷ' 자 형의 재단기로 한 번에 3면을 동시에 잘라주기도 한다.

재단기를 통과한 본문 뭉치는 가름끈 부착, 꽃천 부착, 둥글리기, 표지 붙이기, 홈내기, 압축에 이르는 과정이 일련의 인라인 작업으로 처리된다. 본문 뭉치에 가장 먼저 적용되는 공정은 가름끈 부착으로, 본문 급지부에서 이송된 책의 가운데를 벌려 책 길이보다 3–5cm 더 길게 가름끈을 잘라 끼워준 다음 벨트로 이동하면서 풀 바르기 롤러로 책등에 접착제를 바르고 책 위쪽에 튀어나와 있는 가름끈을 등쪽에 단단히 붙인다.

가름끈 계산법

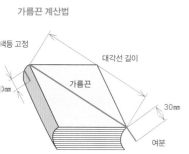

책등 고정
대각선 길이
가름끈
30mm
30mm
여분

가름끈 자동 삽입 과정

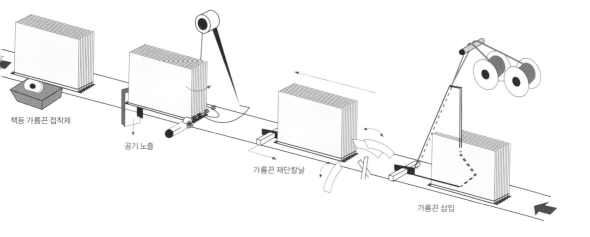

책등 가름끈 접착제
공기 노즐
가름끈 재단칼날
가름끈 삽입

장식(금장, 홈 파기)

총양장 제책은 주로 고급 서적이나 장기 보관용 서적에 사용되므로 책
배와 위아래까지 3면에 금칠이나 적칠을 하기도 한다. 성경에서 흔히
볼 수 있다. 인덱스에 홈을 파는 것은 대형 사전이나 성경에서 쓰이는
장식이다.

둥글리기 및 배킹 작업

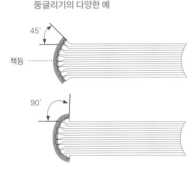

둥글리기의 다양한 예

45°

책등

90°

페이지들이 수직으로 쌓여 있는 다른 제책과 달리 총양장 서적의 배
쪽은 부드럽게 호弧를 그리고 있다. 이를 둥글리기Rounding라 하며 원통
을 이용해 수작업 또는 기계작업으로 처리한다. 둥글리는 각도는 책의
두께에 상관없이 원을 기준으로 호를 이루도록 한다. 둥글리기가 가능
한 규격은 최대 80mm로, 책의 크기와 두께에 따라 적당한 형틀을 사
용해야 한다. 반대편, 즉 책등 쪽도 자연스럽게 둥글려져야 하는데, 등
은 배와 달리 위아래가 약간 튀어나오도록 모를 만들어준다. 이를 배킹
Backing이라 한다. 책등의 맨 위와 맨 아래에 꽃천을 부착하는 과정도
이 단계에서 이루어진다.

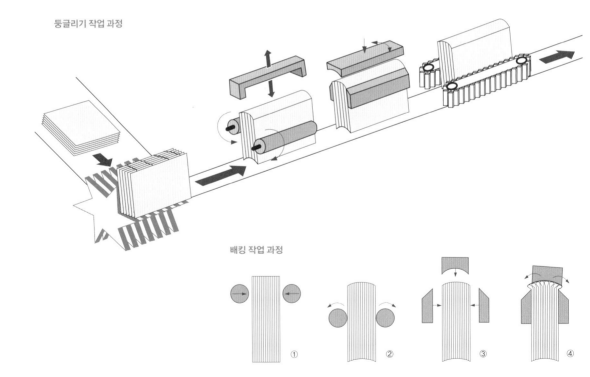

둥글리기 작업 과정

배킹 작업 과정

① ② ③ ④

꽃천 부착 및 등 만들기

총양장의 경우 책등에 단순히 풀칠만 하는 것이 아니라 그 위에 얇은 종이를 한 겹 더 발라 내구성을 좋게 만드는 것이 일반적이다.

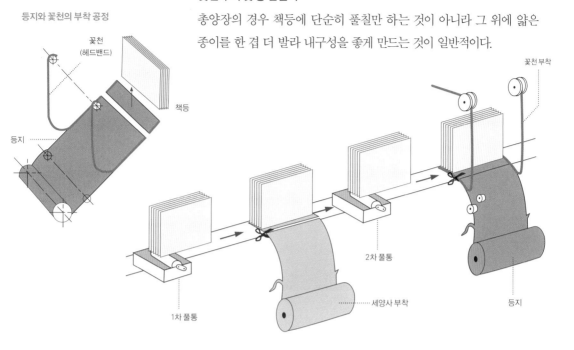

등지와 꽃천의 부착 공정

꽃천
(헤드밴드)

책등

등지

꽃천 부착

2차 풀통

세양사 부착

등지

1차 풀통

표지 붙이기(성책)

일반적인 총양장 표지는 책 치수(본문보다 조금 더 크다)에 맞춰 판지를 자른 다음 천이나 가죽 등 마감재료를 풀칠해 붙여 만든다. 앞표지와 뒤표지 사이, 즉 책등 쪽에는 판지를 넣지 않는다. 표지에 금박 등의 가공은 미리 해둔다. 만들어둔 표지를 책에 붙일 때는 등에 충분히 접착제를 바르고 표지의 등 안쪽을 접착시키며, 표지 안쪽에도 풀칠해 면지를 단단히 붙인다. 표지가 부착된 책은 가열한 쇠막대로 앞뒤 표지의 책등 쪽 가까운 부분을 강하게 눌러 홈을 만들어준다. 이 작업은 책의 펼침성을 좋게 하기 위해 필요하다.

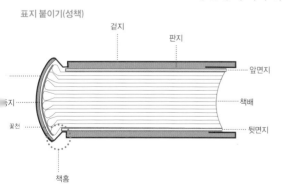

표지 붙이기(성책)

겉지

판지

앞면지

책배

뒷면지

지

꽃천

책홈

압축 및 쌓기

실질적으로 표지를 붙임으로써 제책 공정은 끝이 나지만 보통 표지를 붙인 책은 여러 권씩 쌓아 강한 압력으로 한동안 눌러두어 확실히 접착시키는 한편 책 모양을 고르게 잡아준다. 이를 압축이라 하며, 책을 쌓을 때는 한 권씩 반대로 놓아 반원형으로 배킹 작업한 책등이 눌리지 않도록 주의한다.

3. 양장 제책의 실제

양장 제책 한눈에 보기

면지 붙이기	정합된 순서대로 포개놓은 다음 속장과 표지를 연결하는 면지(4p의 분량의 종이, 책의 내구성을 높여주는 역할을 함)를 붙인다.
실매기	정합을 마친 대수를 하나씩 정합기 위에 올려놓으면 천공기가 구멍을 뚫고 실로 꿰매 한 권의 책으로 엮는다.
둥굴힘	실매기가 끝난 후 장시간 압력을 가해 전체의 책 두께를 평균화시키고 접착제를 바른 후 그 위에 세양사를 붙인다. 꽃천, 가름끈을 붙이고 다시 세양사 위에 접착제를 칠한 후 질긴 등종이를 붙인다.
표지 붙이기	면지와 표시 후면에 접착제를 칠한 후 표지와 면지를 밀착되도록 붙인다. 그후 48시간 이상 압력기에 넣어 접착제가 완전히 굳을 때까지 눌러준다.
표지 싸기	두꺼운 표지는 판지를 규격에 맞게 재단한 후 심으로 넣어 만든다. 판지에 인쇄물 표지를 붙이기도 하고, 클로스 원단을 붙이기도 한다. 그 다음 사방을 돌려가며 감싸주면 표지가 완성된다.

① 실매기(사철) 한 본문

② 둥글리기

③ 둥글리기와 배킹 작업을 마친 본문

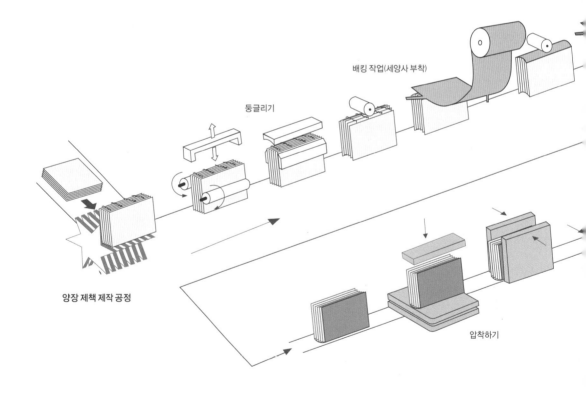

양장 제책 제작 공정

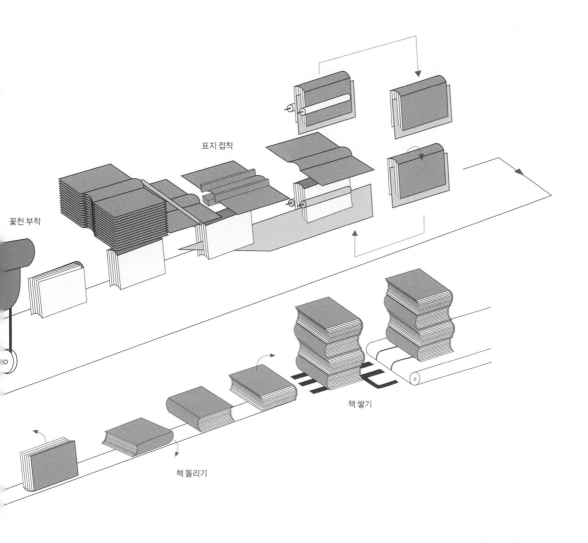

표지 접착

꽃천 부착

책 쌓기

책 돌리기

④ 꽃천 부착

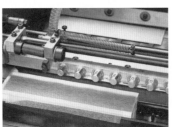

⑤ 세양사를 붙인 책등

⑥ 표지 접착

2. 양장 재료

양장 표지(클로스)

고급스럽고 견고한 양장 제책의 백미는 단연 표지라고 말할 수 있다. 양장 책은 보통 겉지 아래 두툼한 하드보드지를 단단하게 붙여서 제작하는데, 책에 고급스러움과 품위를 높여주는 동시에 견고성을 부여한다는 의미도 있다.

양장 제책에 사용되는 클로스Cloth는 애초에 천布을 가리키는 말이었으나 오늘날에는 종이로 만든 클로스도 사용되기 때문에 제책 기획 시 천 클로스를 쓸지 종이 클로스를 쓸지 결정하는 게 좋다. 용지와 마찬가지로 국내산과 수입산이 있다. 포布 클로스든 지紙 클로스든 원단을 결정할 때는 견본(스와치라고도 한다)들을 살펴보기를 권한다. 서양에서는 북아트 작가나 북바인딩 공방에서 고급스런 작품을 만들기 위해 양가죽, 염소가죽, 소가죽을 사용하기도 하며 국내에서는 증정용이나 개인 소장용으로 가죽을 사용해 만들기도 한다.

가죽 표지

일반적으로 제책에 사용되는 가죽에는 양가죽, 염소가죽, 송아지가죽, 소가죽, 돈피, 물소가죽 등이 많이 사용된다.

가죽의 부위별 명칭

등마루	가죽의 가운데, 수직 등줄기
중앙 부분	가장 많이 사용하는 부분
목덜미	중앙보다 더 두꺼운 부위
옆구리	중앙의 양옆 부위
발과 꼬리	표지로는 사용하기 어렵고 주로 장식용으로 사용됨

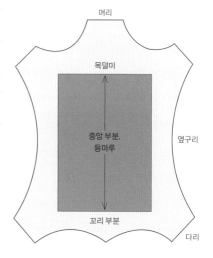

포 클로스

포 클로스

색상이 다채로우며, 지 클로스보다 풍부한 질감을 자랑한다. 면, 폴리에스테르, 옥스포드, 자카드, 새틴, 스웨이드 등 소재도 다양하며 안료와 충진제를 첨가하여 내구성과 내열성이 뛰어나며, 직조 시 짜넣거나 염색한 패턴 또한 다채롭다. 양장용 포 클로스는 이러한 천이 배접지에 접착된 상태로 판매된다. 수입산은 배접지가 얇은 크라프트지로 되어 있고 국내산은 갱지로 되어 있다. 박 작업이 가능해야 하는데, 현장에서는 수입산과 국내산의 차이가 있어 박지를 잘못 선택하면 큰 손실을 보기도 한다. 이 밖에도 바인더나 앨범에 주로 쓰이는 소재로 비닐, 레자, 스펀지, 금/은박 등이 있다(마찬가지로 종이에 접착돼 있다).

지 클로스

두성종이 엔젤클로스

양장용 지 클로스는 색상과 질감이 다양한 고급스러운 종이다. 여러 느낌의 종이를 형압으로 눌러찍어 무늬가 있거나, 엠보싱 처리된 종이도 있다. 두성종이와 삼원특수지에서 다양한 종류를 판매하고 있어 선택의 폭은 다양하다.

클로스 규격 계산

다른 책도 마찬가지지만 양장 책의 크기를 거론할 때는 표지가 아니라 아니라 본문 규격을 기준으로 하는 것이 원칙이다. 따라서 클로스 소요량을 계산할 때는 본문 규격을 바탕으로 여유분을 더하는 방식이 된다. 본문 규격(사륙배판)이 가로 180mm, 세로 260mm, 두께(책등의 폭) 30mm인 양장책을 예로 들어 계산해보자.

먼저 양장 표지는 본문보다 좀 더 크다는 점을 감안해야 한다. 통상 본문 크기보다 가로 5mm, 세로 10mm(위아래에 각각 5mm) 정도 크다. 따라서 표지의 크기는 가로 185mm, 세로 270mm가 된다. 이 표지를 싸는 클로스는 책을 펼쳤을 때를 기준으로 사방 15mm 정도 여유를 두고 계산한다. 결론적으로 이 책의 클로스 크기는 가로 430mm(15+5+180+30+180+5+15), 세로 300mm(15+5+260+5+15)가 된다. 즉 본문 180×260mm인 양장 책의 클로스 소요량은 430×300mm가 된다.

표지 크기보다 사방 15mm를 더 크게 하는 것은 클로스가 두꺼운 합지를 감싸고 안쪽으로 접혀 부착할 수 있는 여지를 두기 위한 것이다. 혹자는 좀 더 여유를 둔다는 의미로 클로스 크기를 계산할 때 15mm

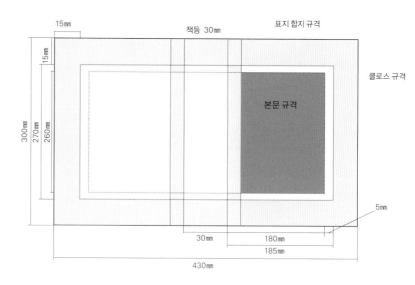

보다 더 큰 20-25mm를 더하는 경우가 있는데, 지나치게 여유를 많이 두다가는 인쇄 용지 폭을 초과하는 불상사가 생길 수도 있기 때문에 언제나 원칙대로 계산하는 게 좋다.

일반적으로 클로스는 90m 길이의 원단을 말아놓은 두루마리 형태로 유통된다. 클로스 원단의 폭은 914mm, 1,090mm, 1,371mm의 세 가지가 있으며, 판매 단가는 마Yard(914mm)를 단위로 한다.

클로스 소요량 계산 I (권취지)

이제 얼마만큼의 클로스(포 클로스 롤)가 필요한지 계산하는 방법을 알아보자. 앞서 예로 든 책 한 권의 표지를 감싸는 데 430×300mm의 클로스가 필요하다면, 914mm 폭의 롤을 구매할 때 가장 로스가 적게끔 클로스 소요량을 계산해보자. 이 책을 5,000부 제작할 때 필요한 로스율은 3%로 잡아 여분의 책 150권을 더 만드는 경우를 상정했다. 914mm의 원단에는 가로(430×2=860mm) 및 세로(300×3=900mm)로 터잡기할 수 있는데, 어느 방향으로 하는 것이 유리한지는 둘 다 계산해보면 된다.

클로스 원단에 터잡기를 가로 배치한 경우 필요한 클로스의 길이는 773m이고, 이를 면적으로 계산하면 707m²다. 클로스 단가 계산의 기준인 마는 914mm 길이를 가리키므로 914mm 폭의 원단 1마의 면적은 0.84m²(914×914mm)기 된다. 여기시는 원딘 1마의 가격을 3,000원이라고 상정해보자. 따라서 가로 배치 터잡기를 한다면 클로스 원단은 707m²÷0.84m² ≒842마가 필요하고 그 가격은 842마×3,000원

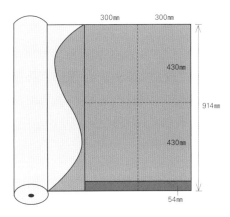

a. 가로 배치 시 필요 면적
300mm×5,150부=1,545,000mm÷2=772,500mm×914mm≒707㎡

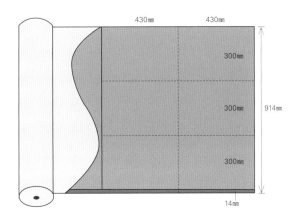

b. 세로 배치 시 필요 면적
430mm×5,150부=2,214,500mm÷3=738,167mm×914mm≒675㎡

=2,526,000원이 된다.

　　원단에 세로 배치 터잡기를 하면 필요한 클로스의 면적은 675m²다. 따라서 804마(675m²÷0.84m²)가 필요한 셈이며, 그 가격은 804마×3,000원 =2,412,000원으로, 가로 배치할 때보다 114,000원 저렴하다. 터잡기를 어떻게 하느냐에 따라 원가 절감을 꾀할 수 있다는 얘기다.

클로스 터잡기 계산(매엽 기준)

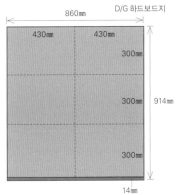

클로스 소요량 계산 II(매엽지)

한편 롤을 기준으로 하지 않고 낱장(지 클로스 시트) 500매 단위의 연을 기준으로 계산할 수도 있다. 앞의 책의 경우, 폭(가로) 914mm, 길이 (세로) 860mm에 클로스 6장을 터잡기 할 수 있다. 즉 사륙전지 규격의 매엽지(1,091×788mm)에서 6벌의 클로스를 얻을 수 있다는 이야기다. 5,150부를 만드는 데 필요한 매수는 5,150÷6장=858.3매, 이를 연수로 따지면 858.3÷500매=1.7166연이다. 이를 면적으로 계산하면 914mm×860mm≒0.7860m²다. 이 면적을 1매라고 하면 1연의 면적은 0.7860m²×500매=393m²다. 따라서 전체 면적은 1.7166×393m²≒675m²고, 이는 곧 804마(675m²÷0.84m²)라는 결론이 나온다. 즉 롤지 기준으로 계산하든 매엽지 기준으로 계산하든 필요한 총 면적(수량)은 같다는 것을 알 수 있다. 한 가지 주의 사항은 이런 소요량을 계산할 때는 소수점 이하는 무조건 올림 계산해야 한다는 것이다. 그래야 만에 하나 자재가 모자라서 애초 예정했던 수량을 제작하지 못하는 경우를 미연에 방지할 수 있다.

하드보드지

1. 하드보드지의 종류

이름처럼 단단하고 두꺼운 판지 또는 합지合紙를 가리키며, 양장 표지의 두께를 결정하는 요소다. 하드보드지의 평량 규격은 $100g/m^2$ 단위로 떨어지는데, 보통 $800-2,400g/m^2$ 까지 사용된다. 일반적으로 사용되는 판지의 종류는 D/G, D/K, D/T, D/SP의 네 가지인데 보통 $250-530g/m^2$까지 롤지 형태로 생산된다.

D는 'Dry-board'를 가리키며 G, K, T, SP는 제품에 따른 상품명이다. 판지들을 서로 맞붙여 평량을 높인 하드보드지를 만드는데, 이처럼 종이들을 맞붙여 만든다고 해서 합지($250g/m^2$ 2장과 $150g/m^2$ 2장을 합쳐 총 4장을 맞붙이면 $800g/m^2$의 합지가 만들어진다)라고도 부르는 것이다. 하드보드지는 보통 인쇄 용지에 비해 적게는 10배에서 많게는 30배까지 평량이 크다. 훨씬 두껍고 무거운 하드보드지를 재단할 때는 자동/반자동 합지 재단기로 정확하게 규격을 측정해 자르는 것이 좋다.

D/G 하드보드

D/G	회색. 양장 제책의 표지로 가장 널리 사용된다(황판지).
D/K	크라프트지처럼 노르스름하다.
D/T	D/G 한면에만 모조지를 붙여 한쪽은 회색이고 한쪽은 희다(백판지, 마닐라지).
D/SP	D/G 양쪽에 모조지를 붙여 양쪽이 흰색이다(로얄 아이보리지).

2. 하드보드지 계산

롤지로 생산되는 클로스는 정해진 규격의 폭으로만 만들어지지만 하
드보드지는 주문 사양에 따른 변규격으로도 생산할 수 있다. 예를 들
어 앞의 책(본문 180×260mm)에 필요한 하드보드지는 위아래만 5mm씩 여
유를 둔 180×270mm다. 주의할 점은 이것을 8장 만들 수 있는 하드보
드 전지를 주문할 때 가로 720mm(180×4), 세로 540mm(270×2)로 요청
하면 안된다는 것이다. 왜냐하면 합지 재단기는 3면 재단기처럼 프레스
형 칼날로 단번에 눌러 자르는 게 아니라 회전 칼날을 이용한 1회 재단
방식이라서 급지 오차가 최대 5mm 까지 발생할 수 있기 때문이다. 따
라서 하드보드 전지(변규격)를 주문할 때 통상 위아래에 10mm씩, 좌우
에 15mm씩의 여유를 두는 게 원칙이다. 또한 로스는 클로스처럼 낱장
150장을 감안하면 된다. 따라서 위의 경우 필요한 변규격 하드보드지
크기는 750×560mm, 주문 수량은 5,150부÷8절≒644매다.

하드보드지 터잡기

하드보드지 변규격 전지(750mm×560mm)

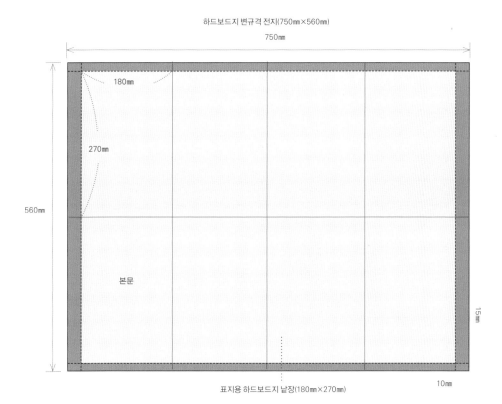

750mm

180mm

270mm

560mm

본문

15mm

10mm

표지용 하드보드지 낱장(180mm×270mm)

3. 양장 제책의 실제

3. 표지 싸기

표지 싸기 공정을 두고 현장에서는 곧잘 '싸바리'라는 용어가 사용되는
데, 이는 '싸다'라는 우리말과 붙인다는 의미의 '바리'라는 일본어를 혼
용해 '싸서 붙인다'는 과정을 가리키는 조어造語로 추측된다. 일반적으
로 표지 싸기는 콜부스Kolbus사의 가공기와 글로젤 접착제를 이용해 겉
표지와 하드보드지를 부착한다. 둥근 등Round Back(환양장) 양장이라면 겉
지 한 장과 하드보드지 2장이 사용되고, 모난 등Squared Back(각양장)

표지 싸기 공정

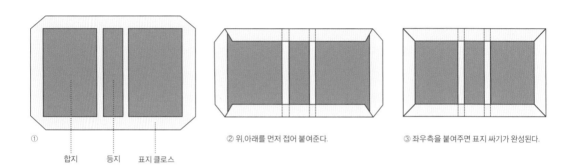

① 합지 등지 표지 클로스

② 위,아래를 먼저 접어 붙여준다.

③ 좌우측을 붙여주면 표지 싸기가 완성된다.

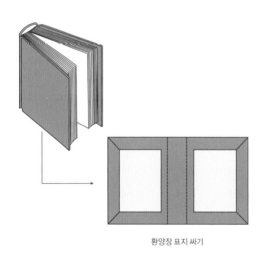

환양장 표지 싸기

각양장 표지 싸기

양장이라면 겉지 한 장에 하드보드지 2장, 그리고 책등에 들어가는 폭이 좁은 하드보드지 1장이 사용된다. 콜부스 기종은 겉지에 하드보드지만 붙일 수 있을 뿐 앞뒤 표지 안쪽, 즉 표2와 표3 면을 부착할 수 없어 그 부분은 다음 공정에서 면지 또는 본문과 접착된다. 콜부스 기계의 표지 싸기 최소 규격은 150×105mm, 최대 규격은 560×405mm다.

3중 표지 싸기의 구조

① 앞, 뒤 합지와 책등지에 풀칠하여 책등 클로스 붙이기

② 책등 클로스를 접어 부착하기

③ 표지 가공 후 1차 싸기 후 2차 표지 붙이기

④ 위, 아래 표지 접어 붙이기

⑤ 좌, 우측 표지 접어 붙이면 완성

3중 표지 싸기
둥근 등 혹은 모난 등 양장의 경우 표지 일부와 책등 부분을 다양한 클로스로 감싸 부착시키는 3중 싸기 기법이 가능하다. 이 형태로 만든 책은 견고성이 더해지고 전통미가 풍긴다는 장점이 있다. 제작 과정은 먼저 등지와 책등 쪽 앞뒤 합지 일부에 클로스를 감싸 부착하고, 앞뒤 분리된 겉표지를 각각 급지·접착하면 된다. 3중 싸기가 가능한 책등 클로스의 최소 급지 폭은 80mm고, 책등 끝선에서 최소한 21mm이상 노출되어야 한다.

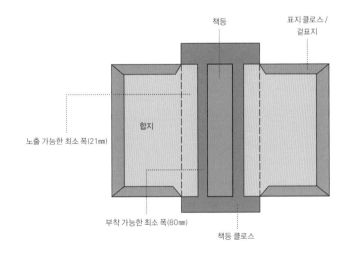

양장 부속물

책에는 종이 외에도 다양한 부속 재료들이 소요된다. 일반적으로 그러한 부속물이 가장 많이 적용되는 제책 기법은 양장인데, 대표적으로 꽃천, 즉 헤드밴드가 있다. 모난 등 양장에서 책이 얄팍할 경우 세양사는 기본으로 붙여도 꽃천을 부착하는 경우는 많지 않다. 이에 비해 둥근 등 양장이나 두꺼운 모난 등 양장에서는 꽃천까지 부착해야 양장 고유의 아름다움과 품위가 완성된다고 할 수 있다. 다음은 가장 중요한 세 가지 양장 부속물이다.

세양사

가제처럼 성글게 짠 천으로, 실매기 한 본문 뭉치의 책등을 덮어 부착시켜 실이 느슨해지거나 풀리는 것을 방지한다.

꽃천(헤드밴드)

양장은 표지가 본문보다 크기 때문에 그 차이가 확연히 눈에 띄는 책등 부분의 위아래에 꽃천을 삽입해 품위를 부여한다.

가름끈(북마크)

읽던 곳이나 특정한 곳을 표시하기 위하여 책갈피에 끼울 수 있게끔 책등 안쪽에 부착한 긴 끈. 갈피끈이라고도 부른다. 가름끈은 반드시 책의 대각선 길이보다 충분히 길어야 한다.

중철 양장 실매기(Saddle Sewing Book)

접지 방식이 중철과 같기 때문에 중철 양장은 터잡기가 일반 양장과는
다르다. 중철 방식으로 정합한 접지 대수의 접선부 중앙을 재봉틀로
실을 꿰맨 다음 성책한다. 가름끈이나 꽃천 등의 부속물을 부착하지
않으며(반양장은 세양사도 부착하지 않는다), 오늘날 중철 그림책은
하드커버로 제책되어 양장의 고급스러운 느낌을 풍긴다. 유아용 전집이나
학습지에 주로 적용되는 제책 기법이다.

3. 양장 제책의 실제

4.

무선철
제책 과정

무선철은 실이나 철침 없이 책을 묶는다는 의미로 붙여진 명칭이다. 무선철 제책 기계는 공정 순서별로 표지 급지부, 본문 정합부, 회전 바이스, 회전 칼날, 풀통, 니퍼, 이동 벨트, 3면 재단기, 적재기로 구성되어 있다.

기계명	Bolero Perfect Binder
제조사명	MÜLLER MARTINI

4. 무선철 제책 과정

1. 표지 급지부Gate-folding Station

오늘날 무선철에 사용되는 제책기는 크게 두 가지 방식으로 구분된다. 유럽식이라고도 하는 로터리 방식(12p 급지 방식)은 표지 부착 속도가 빨라 통상적인 범주에 들어가는 책을 제책할 때 유리하다. 일본식이라고도 불리는 스탠더드 방식(벨트 급지 방식)은 표지를 먼저 가공한 후에 접착하기 때문에 두꺼운 표지의 책을 제책할 때 유용하게 사용할 수 있다. 접지 대수로 공급되는 본문과는 별도로 인쇄해 따로 공급되는 표지를 적재해 제책 공정으로 이송해주는 부분이 제책기의 첫 부분을 차지한다.

표지 날개(6-8p)를 급지할 때 4쪽이 넘는 표지는 급지부에 적재하기 전에 급지를 위한 작업이 선행되어야 한다. ① 앞장과 뒷장을 테이프로 붙여 급지시키거나, ② 톰슨기로 앞장에 홈을 파서 집게가 이 홈을 물고 급지기로 이송시키는 방법이 사용된다.

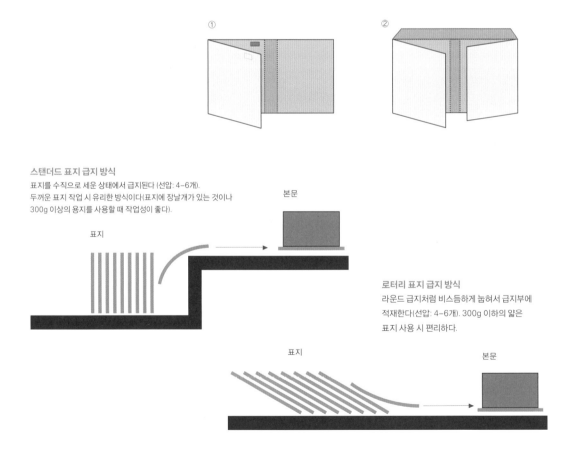

스탠더드 표지 급지 방식
표지를 수직으로 세운 상태에서 급지된다 (선압: 4-6개).
두꺼운 표지 작업 시 유리한 방식이다(표지에 장날개가 있는 것이나
300g 이상의 용지를 사용할 때 작업성이 좋다).

본문

표지

로터리 표지 급지 방식
라운드 급지처럼 비스듬하게 눕혀서 급지부에
적재한다(선압: 4-6개). 300g 이하의 얇은
표지 사용 시 편리하다.

표지

본문

2. 본문 정합부Gathering Machine

본문 접지 대수를 순서대로 추리는 정합 공정은 기계의 뒤쪽 홀더에서
1대부터 작업된다. 기계의 홀더 수만큼의 접지 대수를 정합할 수 있으
며, 보통 현장에서는 홀더 하나를 '콤마'라고 부르곤 한다. 예컨대 30콤
마 제책기에서 16p 접지로 제책한다면 본문 30×16p=480p에 따로 급
지하는 표지 4p를 합쳐 총 484쪽의 책을 만들 수 있다. 각각의 홀더에
는 정합 불량을 방지하기 위해 난장 방지 장치가 설치돼 있어서 접지
대수 2개가 한꺼번에 물려 들어가면 오류 경고를 하게끔 돼 있다.

스탠더드 정합 방식
적재한 접지 대수의 아래쪽을
진공 흡착 후 집게가 물어
수직 방향으로 떨어뜨려
이동 벨트에 얹는 방식이다
(제조사: 요시노).

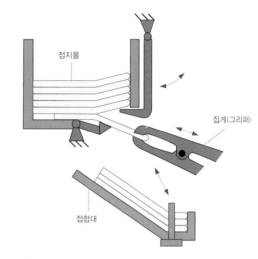

접지물

집게(그리퍼)

접합대

로터리 정합 방식
원통형 회전판이 회전하면서 접지 대수를
급지하기 때문에 로터리 방식이라는
이름이 붙여졌다. 비스듬하게 적재된 접지
대수의 아래쪽을 진공 흡착 후 집게가
물고 원통의 회전에 따라 이동 벨트에
얹어놓는다(제조사: 뮬러 마티니).

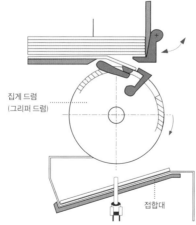

집게 드럼
(그리퍼 드럼)

접합대

4. 무선철 제책 과정

3. 책등 갈아내기

일반적인 무선철 방식은 등자르기 무선철이다. 인쇄지를 정합한 다음에 접힌 부분, 즉 책등이 되는 쪽을 2–3mm 정도 갈아내고 거기에 접착제를 도포한다. 따라서 낱낱의 페이지를 한 권의 책으로 묶어주는 방식이기 때문에 종이의 두께 부분에 묻은 접착제의 강도가 중요하다. 실제로 종이와 종이의 사이에 약간의 접착제가 스며들기 때문에 접착 강도를 보완하는 효과가 추가된다. 종이의 종류에 따라 제책의 공정이 중요한데 그 가운데 등 잘라내기, 자국 내기, 노치바인딩, 갈아내기, 털어주기 과정이 중요하다.

1. 등 잘라내기Milling

정합된 인쇄지 뭉치의 등 부분을 1–3mm 잘라내는 공정이다. 무선철 초기에 비해 오늘날 사용하는 칼날은 매우 견고해졌다. 칼날은 비트Bit형이며, 25cm 정도의 원반 테두리에 30–40개가 장착돼 있다. 인쇄지 뭉치는 원반형 커터의 한가운데를 통과하며, 잘려나간 종이는 모아졌다가 폐지로 재활용된다.

2. 자국 내기Roughening, 노치 바인딩(아지로 매기)

인쇄지 뭉치에서 등이 잘려나간 면은 상당히 매끈해서 접착 적성이 그다지 우수하지 않다. 자른 면에 그대로 접착제를 도포하면 제책 후 책을 펼치는 힘에 대해 페이지 한 장 한 장이 버텨주는 힘이 약해 종잇장이 빠질 우려가 있다. 따라서 핫멜트 접착 강도를 높이기 위해 인쇄지 뭉치의 등 부분에 깊이 0.3–1mm, 폭 0.5–1mm 정도의 새김눈을 넣는다. 새김눈은 쐐기꼴(페이지 안쪽을 향해 V자 형으로 칼집을 낸다)과 네모꼴(ㄷ자 형)이 있으며, 아트지 같은 코팅 용지에는 네모꼴이 적합하다. 이처럼 종이 가장자리에 홈을 내 불규칙하게 가공함으로써 접착면이 늘어나고 접착 강도가 향상된다. 자국 내기를 강하게 하면 접착 강도가 높아져 페이지가 빠지는 일은 방지할 수 있지만 책이 평탄하게 잘 펴지지 않는다는 단점이 있다.

3. 갈아내기Sanding

정합한 인쇄지의 등을 자르고 새김눈을 넣으면 기계의 칼날 자국에 의한 약간의 요철이나 거친 면이 남게 된다. 이 상태로 접착제를 도포하면 완성된 책등이 울퉁불퉁해질 수 있다. 따라서 등 부분을 사포로 매끈하게 갈아내는 과정이 필요하다.

4. 털어주기Brushing

등 부분에 종이가루가 남아 있으면 접착 효과가 떨어질 수 있기 때문에 회전 브러시로 깨끗하게 털어준다.

4. 풀 바르기|Perfect Binder

무선철 제책의 결과물 품질을 판가름하는 가장 중요한 공정이 풀을 발라 군히는 과정이라고 말할 수 있다. 완성된 책에서 불량이 발생할 경우 통상 80% 이상의 문제가 풀 바르기 과정의 미숙한 처리에서 비롯된다. 접착 강도가 떨어진다는 의미는 책의 내구성이 좋지 않다는 의미다. 심하게는 책의 페이지가 낱장으로 빠져나오는 경우도 있으며, 책등이 꺾여 책이 두 덩어리로 분리되는 경우도 있다. 따라서 종이의 종류에 따라 제책 공정을 조율하고 접착제의 도포량과 건조 시간 등의 작업 조건을 달리할 필요가 있다.

핫멜트 무선철의 약점을 보완하기 위한 것으로 미국에서 일부 사용되고 있는 '투 샷Two-shot' 방식이 있다. 여기에는 수성 에멀전계 접착제를 먼저 도포해 건조시킨 후 핫멜트를 2차 도포하거나, 점도가 다른 두 종류의 핫멜트 접착제를 사용하는 방법이 있다. 하지만 한국에서는 한 종류의 접착제를 한 번만 도포하는 '원 샷One-shot' 방식이 정착됐고, 핫멜트 접착제의 품질 향상을 통해 내구성의 향상을 도모해왔다. 주요한 불량 내용은 다음과 같다.

1. 낙장

본문이 낱장 혹은 뭉치째 빠져나온다. 가장 심각한 불량이다.

2. 풀 넘침(내부)

표지를 단단하게 붙이기 위해 책등 쪽 표지 안쪽 2mm 정도까지 풀을 칠하는데(사이드 풀칠), 이 부분에 풀이 일정하게 도포되지 않으면 미관이 떨어지며, 표지가 잘 펼쳐지도록 눌러준(선압) 선에서 반듯하게 접히지 않는다. 표지를 펼쳤을 때 풀이 넘친 자국이 보이기도 한다.

3. 풀 넘침(외부)

책등 풀칠이나 사이드 풀칠 작업이 과도하게 이루어졌을 경우, 표지나 책등에 실오라기 같은 접착제가 붙어 있을 수 있다.

4. 기포 발생

책을 위쪽이나 아래쪽에서 봤을 때 책등의 접착제가 꽉 차 있는 것이 아니라 움푹 파인 기포 자국이 남아 있어서 미관을 해친다. 기포가 발생하는 이유는 주로 풀 온도가 맞지 않았기 때문이다.

4. 무선철 제책 과정

원 샷 방식의 핫멜트 무선철 제책 공정

바이스에 물린 본문 뭉치가 풀통 위를 통과하면서 회전하는 롤러에 의해 책등 부분에 풀이 묻게 된다. 접착 롤러는 풀통마다 2개가 있는데, 앞의 롤러가 풀을 묻힌 다음 뒤의 롤러가 풀을 깎아내면서 균일하게 도포한다. 책등에 풀을 바르는 풀통이 2개고, 그 사이에 책 표지가 잘 부착되도록 책등 쪽 2mm에 접착제를 도포하는 사이드 풀칠 롤러가 자리잡고 있다. 풀 바르기 과정의 장비 특성은 다음과 같다.

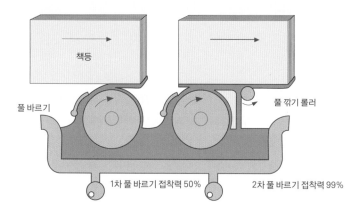

① 풀 바르기 공정은 차례대로 1차 풀칠, 사이드 풀칠, 2차 풀칠의 세 과정을 거친다.
② 아트지/모조지 공용 풀통이 있고 아트지와 모조지를 구분해서 사용하는 풀통이 있다.
③ 1차 풀통은 접착력이 약한 초벌 풀칠용이며, 2차 풀통은 접착력이 강한 마무리 풀칠용이다.
④ 사이드 풀칠은 대각선으로 마주보고 회전하는 롤러(앞에서 봤을 때 두 개의 롤러가 V자 형태로 설치돼 있다)의 중심부로 책등이 지나가면서 책등 쪽 표지 2mm 부위에 풀이 묻는다.

5. 핫멜트 무선철용 접착제

제책 적성이 더 우수한 신소재가 개발되었음에도 가격 문제 때문에 오늘날 가장 널리 사용되는 무선철용 풀은 EVA Ethylene Vinylacetate Copolymer(에틸렌 아세트산 비닐 공중합체) 계통의 접착제다. 고체의 풀을 가열해 녹여 사용하기 때문에 통상 핫멜트라고 불리는 접착제는 코팅된 용지냐 아니냐에 따라 크게 아트지용과 모조지용으로 구분된다. 아트지는 모조지보다 접착 적성이 떨어지기 때문에 아트지용 핫멜트를 모조지에 사용하는 것은 무리가 없으나 모조지용을 아트지용에 사용하면 제책 건조 후 풀이 끊어지는 현상이 생길 수 있다.

핫멜트는 일반 무선철에는 적합하지만 노치 바인딩에는 그다지 추천하지 않는다. 노치 바인딩에는 일반 핫멜트에 비해 세 배 가량 비싼 PUR이나 연질 핫멜트를 사용하는 것이 좋다. 하지만 우리나라의 무선철 제책은 저렴한 일반 무선철이 여전히 주류를 이루기 때문에 접착제 역시 일반 핫멜트만을 구비하고 있는 제책업체나 인쇄소(제책 포함)가 많다. 이런 곳에서 노치 바인딩으로 작업을 의뢰해도 일반 핫멜트를 사용하는 경우가 많기 때문에 의뢰자의 입장에서는 미리 풀 종류를 확인하는 것이 좋고, 또 제책업자의 입장에서는 이러한 제책 기법과 접착제의 특성을 미리 설명하는 것이 바람직하다.

핫멜트 무선철의 접착 강도
무선철 책의 내구성이 약하다는 것은 일반적으로 '페이지가 빠졌다' '책등이 갈라졌다' '표지가 떨어졌다' 등의 문제를 말한다. 이러한 문제에 대한 내구성을 총칭한 것이 무선철의 접착 강도지만, 일반적으로는 페이지가 빠지는 현상이 가장 흔하기 때문에 보통 페이지 인장 강도를 무선철 강도라고 표현하곤 한다. 페이지 인장 강도는 책의 본문 용지 한 장을 잡아당겼을 때 버티는 힘을 말한다. 이 강도를 좌우하는 요인으로는 핫멜트 접착제의 사용 온도, 도포할 때의 롤러 압력, 접착제 도포량, 그리고 새김눈 등이다. 특히 잡지처럼 코팅지를 사용한 책에서는 접착제 도포량과 새김눈이 가장 중요한 요인이 된다. 일반적으로 섬유질이 드러나 있는 종이의 접착 강도가 우수하며, 갱지·상질지 > 코팅지 > 그라비어지의 순서로 접착력이 떨어진다.

인장 강도 측정 방법
앞서 언급한 대로 인장 강도 외에는 책등의 갈라짐 역시 중요한 제책 강도 중 하나다. 두꺼운 책일수록 책등이 갈라질 우려가 커지므로, 두껍거나 특수한 용도의 책 혹은 새로운 접착제를 채택했을 때는 가제본 과정을 거쳐 책등이 갈라질 위험에 대해 미리 확인할 필요가 있다. 두꺼운 책은 페이지를 펼 때 책등, 즉 핫멜트 접착제 층에 왜곡이 생기는데 기온이 아주 낮거나 반대로 높은 경우에 더 심해진다.

무선철 책의 인장 강도 기준

종류	내용	인장 강도 기준	
		하기(6-9월)	동기(10-5월)
일반지	주간지: 갱지(상질지)만의 책	350gf/cm 이상	390gf/cm 이상
	월간지: 코팅지, 그라비어지가 들어가는 것	350gf/cm 이상	400gf/cm
카탈로그류	두꺼운 코팅지		
	카탈로그(연간 사용)	700gf/cm 이상	
기타	무크류 등(연간 사용)	5000gf/cm 이상	

※이 표는 일본에서 1998년부터 적용되는 기준임.

무선철과 표지 형태

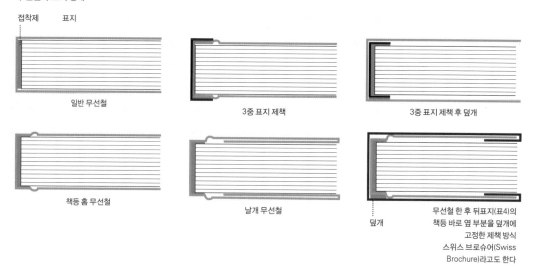

접착제　표지

일반 무선철

3중 표지 제책

3중 표지 제책 후 덮개

책등 홈 무선철

날개 무선철

덮개

무선철 한 후 뒤표지(표4)의
책등 바로 옆 부분을 덮개에
고정한 제책 방식
스위스 브로슈어(Swiss
Brochure)라고도 한다

아지로 매기(노치 바인딩)

아지로 매기는 접착제만 사용해 책을 매는 무선철의 단점인 내구성을 좀 더 향상시키기 위한 기법이다. 다른 모든 공정은 앞서 살펴본 무선철 제책과 같지만 두번째 과정인 '갈아내기' 대신 슬릿Slit 또는 슬롯Slot을 낸다는 점이 다르다. 즉 무선철에서는 접지 대수 뭉치를 추린 다음에 책등 부분을 톱날 모양의 기계로 꺼끌꺼끌하게 갈아내지만, 아지로 매기에서는 책등 부분을 전체적으로 자르거나 갈아내지 않고 홈을 판다. 홈을 낸 구멍에 접착제가 침투하기 때문에 접착 면적이 일반 무선철에 비해 증가한다. 이에 따라 내구성이 향상된다.

접지 대수의 책등을 자르지 않기 때문에 총양장에서처럼 본문 내지가 인쇄 대 단위로 묶여 있다는 점 또한 특징인데 이 때문에 책이 잘 펼쳐진다는 장점이 있다.

다만 접착제를 잘못 사용하거나 제책 공정이 부실했을 경우 책장이 쉽게 빠져나올 우려가 있다(특히 16쪽 단위의 접지 대수에서 가장 안쪽에 있는 2장, 즉 7–10쪽 부분). 일반 무선철에 비해 아지로 매기 제책은 제작 단가가 약간 높지만 더 튼튼하고 펼침성이 좋기 때문에 점차 증가하는 추세다.

참고로 아지로 매기 제책 작업 중에 일반 무선철 방식으로 바꾸는 것은 가능하지만 일반 무선철 제책 작업 중에 아지로 매기로 바꾸는 것은 불가능하다. 본문 접지 대수의 책등 부분을 갈아내느냐 남겨두느냐의 차이다. 따라서 무작정 작업을 의뢰할 것이 아니라 처음부터 기획 목적과 예산, 책의 사용 환경 등을 꼼꼼하게 고려해 가장 적합한 제책 방식을 결정해야 한다는 점을 다시 한 번 강조한다.

PUR 제책

사진집, 다이어리, 두터운 도록, 참고서, 매뉴얼, 장기보전을 목적으로 하는 출판물 등에서 무선철 제책에 대해 고민하는 이유는 펼침성이 나쁘다는 데 있다. 이를 해결하는 무선철 접착제가 있다. 여름철 고온이나 겨울철 추운 환경에서도 접착력이 매우 우수한 제책 방식이다. 몇 해 전부터 핫멜트를 대체하고 있는 접착제로서, 습기경화형 우레탄 핫멜트(이하 PUR)가 개발되고, 그 뛰어난 특성에 따라서 실용 라인이 증가되기 시작하여 눈길을 끌게 되었다. PUR은 열을 가하면 90°에서 용해되고, 식히면 굳는다. 또 대기나 용지 등의 습기와 수분에 의하여 가교반응架橋反應이 진행되고, 가교반응이 완결되면 접착강도·내열성·내한성·내용해성·리사이클 적성 등에서는 핫멜트보다 우수한 특성을 나타낸다. 그러나 핫멜트에 비해 초기 접착력을

발휘하기까지 많은 시간이 걸리고 또 외부 기온과 접촉함으로써 가교반응이 시작되기 때문에, 외부 기온을 차단해주는 전용 애플리케이터를 필요로 한다.

PUR에서는 최종 강도에 이르기까지에 시간이 걸린다는 점과, 그 강도 변화의 파악이 제품 관리 상 중요하다는 것을 주의해야 한다. 제책 양식(무선, 아지로 무선)이나 용지(코트지, 상질지)에 따라서 강도 및 시간은 다르지만, 어느 경우에나 제책 직후부터 약 1시간 안에 책을 펼치면 낙장이나 변형이 발생한다. 최종 강도에 이르기까지는 반나절 정도의 시간이 필요하다.

PUR 제책은 접착강도, 내구성, 광개성, 리사이클 적성 등의 특성이 뛰어나고, 제책사 입장에서는 우수한 제책이 가능하다. 그러나 우리나라에서는 아직 그 역사가 짧고, 일반 핫멜트에 비교해 비용도 높아 가동 수는 얼마 되지 않는다. 제책사 쪽에서는 초기 설비 투자가 필요하고, 반응(에이징) 시간이나 작업종료 시 청소 제거 등 관리상 문제점도 있지만, 현재 단가가 저렴하게 형성되어 있다는 문제점이 있다. 출판사에서는 차별화 전략과 소비자의 만족도를 높이기 위해 점점 PUR방식 사용을 늘리고 있다.

6. 사이드 풀칠 및 표지 싸기

1차 풀칠과 2차 풀칠 사이에는 사이드 풀칠 과정이 있다. 사이드 풀칠은 수직으로 세운 상태의 본문 뭉치를 V자로 배치한 소형 풀칠 롤러의 중심부를 통과시키며 첫 페이지와 마지막 페이지에 2mm 폭으로 접착제를 바르는 것이다. 이때 사용하는 접착제는 투명한 핫멜트를 사용하는 것이 좋겠지만 책등에 바르는 풀과 같은 것을 사용할 수도 있다.

앞서 무선철 제책의 품질을 결정하는 가장 중요한 공정이 풀칠이라고 언급했는데, 그중에서도 사이드 풀칠이 완성도를 크게 좌우한다고 말할 수 있다. 오늘날 자동식 무선 제책기는 대부분 롤러를 이용해 사이드 풀칠을 하는데, 일정하게 접착제를 도포할 수 있어 품질이 우수하다. 이에 비해 수동식 무선 제책기는 철사를 이용해 풀을 얇게 펴 바르는데, 물결 모양으로 불균일하게 접착제가 도포되는 웨이브 현상이 발생하기 쉬워 책의 완성도가 떨어질 수 있다.

일련의 풀 바르기 공정을 통과한 본문 뭉치에는 즉시 표지가 감싸진다. 표지의 책등 부분을 니퍼Nipper(현장에서는 '함마(해머)'라고도 부른다)로 물어 'ㄷ'자 형태로 꾹 눌러주면서 표지 접착과 동시에 책등의 각을 잡아준다. 기계에 따라서 책을 위쪽이나 아래쪽에서 바라봤을 때 책등과 표지가 직각을 이루는 형태와 미세한 타원 곡선을 이루는 형태로 완성된다.

7. 컨베이어 시스템Floor Conveyor System

표지 싸기가 끝난 책은 컨베이어 벨트 시스템을 타고 3면 재단기로 이송된다. 대부분의 제책 공정과 공정 사이의 거리는 따로 이동이라고 부르기 어려울 정도로 곧바로 이루어지기 때문에 공정 명칭을 붙여 관리하지 않는다. 그러나 표지까지 부착한 책을 재단기까지 이송하는 과정을 따로 언급하는 까닭은 거리도 꽤 길고 다음과 같은 중요한 의미를 갖기 때문이다.

컨베이어 시스템의 중요성

1. 이송 시간 동안 본문 뭉치를 고정하고 표지를 부착한 접착제가 건조된다.

2. 제책 이상이나 오류, 불량품을 검수할 수 있는 시간을 제공한다.

3. 완성된 책을 배지부에 전달한다.

4. 이송 속도에 따라 전 단계와 후 단계의 작업 속도를 조율할 수 있다. 예컨대 컨베이어 벨트가 길면 제책 속도를 높이면서 배지부의 3단 재단 속도를 늦추면 된다.

8. 재단 및 적재Stacker

컨베이어 벨트를 타고 온 책이 배지부에 도착하면 설정된 부수가 쌓일 때(몇 권을 쌓게 할지는 책의 두께와 표지 특성, 지질에 따라 결정한다)마다 3면 재단기로 넘겨준다. 무선철 책은 중철 책과 달리 책의 두께가 고르기 때문에 여러 권을 쌓아도 책등과 책배 쪽의 두께 차이가 거의 나지 않는다. 따라서 무선철에서는 한 권씩 자르는 중철과 달리 작업 효율을 높이기 위해 여러 권을 한꺼번에 재단한다.

중철에서는 난장 방지 장치와 철침 감지 장치로 호칭기 통과 후에도 불량을 파악할 수 있지만, 무선철에서는 정합 시 난장 방지 장치가 불량을 식별했다고 하더라도 일단 배지부에 도착하고 나면 여러 권으로 쌓인 채 3면 재단기로 넘어가기 때문에 불량품 검수에 특히 유의해야 한다. 여러 권이 한꺼번에 재단된 무선철 책은 적재기로 옮겨져 밴딩기를 통해 설정된 부수만큼 끈으로 묶이게 되므로 이 상태에서 불량품을 식별하는 것은 상당히 어렵다.

무선철의 적재기 역시 중철에서와 마찬가지로 책의 두께에 따라 설정된 부수가 쌓일 때마다 180도 회전해서 책등과 책배 부분이 번갈아 쌓이게 되어 있다. 이렇게 하면 수량 파악이 더욱 용이해진다.

두판걸이 제책(한 번 제책으로 두 권의 책이 완성되는 방식)

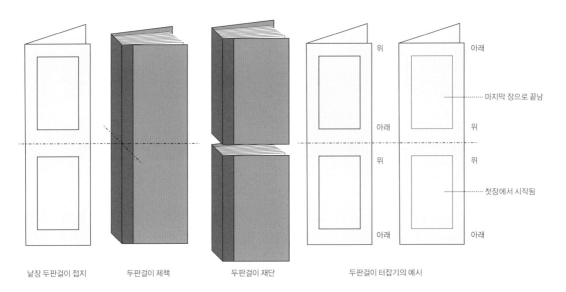

| 낱장 두판걸이 접지 | 두판걸이 제책 | 두판걸이 재단 | 두판걸이 터잡기의 예시 |

9. 표지 날개 접기

표지 날개란 표지를 본문 규격보다 폭넓게 만들어 남는 부분을 표지 안쪽으로 꺾어 접은 부분을 말한다. 이는 단행본에 주로 사용되는데, 본문 폭에 비해 (날개를 포함한) 표지 폭이 90~100mm 더 크기 때문에 날개 작업기로 앞뒤 표지의 날개 부분을 안쪽으로 꺾어주면서 책배 부분은 수평 재단기로 잘라준다. 그런 다음 3면 재단기에서 책배를 제외하고 위아래 2면만 재단한다. 온라인 무선철기가 보급된 다음부터는 표지 싸기 과정에서 책을 컨베이어 시스템을 통해 날개 작업기로 보냈다가 다시 컨베이어 시스템으로 배지부에 이송시켜 3면 재단기로 위아래 2면만 재단하는 경우도 있다.

　날개 꺾기를 할 때는 표지 날개의 접선부가 본문 폭과 적당히 맞아떨어지도록 하는 것이 매우 중요하다. 날개를 너무 크게 접으면 접힌 표지의 폭이 본문보다 작아지기 때문에 표지 너머로 본문이 노출되며, 너무 작게 접어 접힌 표지의 폭이 본문보다 훨씬 크면 표지가 돌출되어 책의 펼침성이 나빠지는 불량의 원인이 된다. 또한 수평 재단기로 책배 부분을 자를 때 칼날에 흠이 있으면 재단 후의 책배에 흠집만큼 줄이 생기기 때문에 미관상 좋지 않다.

10. 덮개 씌우기

오늘날 상당수의 무선철 서적은 접은 표지 방식으로 제책하며, 대부분의 총양장 서적과 마찬가지로 표지 바깥쪽에 별도의 덮개를 덧씌우는 이중 표지를 선호하는 추세다. 이중 표지가 아니라면 재단으로 제책 공정이 마무리되지만, 덮개를 씌우는 제책 방식을 택했을 경우 별도로 인쇄하고 코팅 등의 후가공으로 처리한 덮개를 씌우는 작업을 거친다. 책 전체를 감싸는 덮개가 아니라 아래쪽 3분의 1 정도만 감싸는 책띠를 두르기도 한다.

한편 고급 월간지 등의 잡지 제책에 주로 쓰이는 제책 후작업으로 책띠와는 다른 공법이 사용되기도 한다. 책의 앞표지와 뒤표지 안쪽으로 접혀 들어가는 날개 방식으로 감싸는 것이 아니라 책의 크기와 동일한 폭으로 재단해 만든 띠를 쉽게 떨어지는 접착제를 살짝 발라 부착하는 방식이다. 이 기법은 사각형이나 원형의 안내문(보통 별책부록이나 이벤트 공지 등의 내용을 담고 있다)을 표지에 부착하는 것과 같은 방식이다. 책을 구매한 사람이 손가락으로 가볍게 잡아당기면 쉽게 떨어지기는 하지만 접착제 자국이 표지에 남기 때문에 수명이 짧은 잡지류에서만 사용된다.

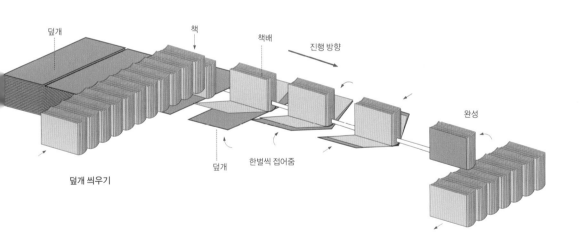

덮개 책 책배 진행 방향 완성

덮개 한벌씩 접어줌

덮개 씌우기

11. 표지와 면지 붙이기

면지 붙이기는 옛날 방식의 호부장 제책으로 만들어진 교과서나 무선철에 사이드 풀칠 공정이 도입되기 전에 주로 사용된 기법이다. 오늘날에 와서는 대부분 책을 더 고급스럽게 만들거나 디자이너의 제작 의도를 반영하기 위해 적용되는 공정이다. 표지를 급지할 때 표지 안쪽 끝에서 5mm 지점까지 풀을 발라주면 표지 싸기 이후의 공정을 거치면서 자동적으로 접착된다. 정합 시 접지 대수 앞뒤에 따로 추가한 면지의 맨앞/맨뒤 페이지를 각각 앞뒤 표지 안쪽 페이지(표2, 표3)에 부착하는 경우도 있고, 면지 없이 앞뒤 표지 안쪽에 본문의 첫·마지막 페이지를 붙이는 방법도 있다. 면지 부착은 사람이 손으로 해야 할 것 같지만 실제로는 자동 작업이 가능한 공정이다.

12. 포장

모든 제책 공정이 끝나 완성된 책은 출판업자 또는 유통업자를 통해 물류 운송을 하게 된다. 일반적으로 책의 손상을 줄이고 운송의 편의를 위해 책을 포장하는 일까지 제책업자의 역할이다. 책을 포장하는 방법은 다음 세 가지가 있다.

받침 포장(밴딩)

책 더미마다 위아래에 받침 종이를 대고 끈으로 밴딩하는 방식이다. 받침 종이는 두껍고 튼튼한 골판지를 사용하며, 끈 때문에 큰 힘을 받는 책 더미의 위아래 사방 직각 모서리 부분을 보호하기 위해 받침 종이 역시 사방으로 날개를 만들어 사용한다. 참고로, 2000년대 초까지만 해도 인쇄 현장에서는 인쇄 파지를 자르거나 접어서 위아래 받침 종이로 사용하곤 했다. 특히 잡지 포장은 모두 인쇄 파지를 사용했는데, 그 이유는 인쇄 부수가 많기 때문에 책 한 더미마다 두 장씩 소요되는 받침 종이의 가격조차 큰 부담이 됐기 때문이다. 이제 단행본은 물론 모든 잡지가 별도 제작한 받침 종이를 사용한다. 오늘날 출판사 및 잡지사들은 받침 종이용 골판지('각대댐지'라고 부르기도 한다)를 본책 규격에 맞게

별도 주문 제작하기도 하며, 받침 종이 겉면에 제목을 인쇄해 수량 파악 및 식별을 용이하게 한다.

박스 포장

유아용 서적이나 백과사전, 문학 시리즈 같은 전집류의 포장에 주로 사용되는 방법이다. 가장 안전하고 견고하며 세트 수량을 파악하기에도 용이하다. 포장용 박스는 내용물이 상자 안에서 흔들리거나 쏠리지 않도록 애초부터 가제본으로 전집을 만들거나 완성 책 전집의 크기를 정밀하게 측정해 제작하는 것이 좋다. 완전 포장과 마찬가지로 밴딩하지 말고 테이프로 마무리한다.

완전 포장

현장에서는 줄임말로 '완포'라고 부르기도 한다. 이름처럼 내용물을 완전히 감싸는 방법이다. 거친 운송 환경에서도 내용물을 보호해야 하는 포장용 소재로는 서류 봉투에 곧잘 쓰이는 크라프트지처럼 질기고 튼튼한 것을 사용한다. 완전 포장은 끈으로 밴딩하지 않으며 반드시 풀칠로 마무리한다. 밴딩 끈으로 묶으면 위아래 2권의 책에 눌린 자국이 생겨 완전 포장의 의미가 없어지기 때문이다. 완전 포장은 고급스럽고 내용물이 귀중하다는 느낌을 주므로 양장 제책에 주로 선호되는 방식이다.

무선철 제책 시 주의 사항

① 부속물 및 본문 입고 확인한다.

② 부속물의 후가공 공정 이상 유무를 확인한다.
· 라미네이팅: 기포가 생기지 않았는지 육안으로 확인한다.
· OPP 필름 규격에 맞게 인쇄물이 다 들어가 있는지 확인한다.
· 형압: 압력 조절은 제대로 되었는지 확인한다.
· 박작업: 종이 위에 미세한 선이 잘 표현되었는지 확인한다.

③ 표지 및 부속물(속표지, 화보 간지), 본문의 재단 여백을 동일하게 맞춘다.

④ 접지 완료 후 반나절 정도 여유를 갖고, 접지물의 바람이 빠지도록 한다.
· 스노우화이트 용지의 경우, 접지 시 롤러 자국이 생길 수 있으므로 충분히 건조 후 작업할 것.

⑤ 접지 시 연결 페이지(연결 부분, 선, 그림, 외각 테두리 포함) 확인한다.

⑥ 지종에 따라 접지 시간을 달리한다. 수입지와 매트지류는 접지 시 롤러 자국이 생길 가능성이 많으므로 충분히 건조 후 작업할 것.

⑦ 접지 대수별 견본을 1–2부 정도 준비하여 책을 규격에 맞게 재단하여 페이지 및 본문의 내용을 꼼꼼히 확인한다(일반적으로 정합 대수가 많으므로 표지와 전체 페이지의 순서 및 삽지, 엽서 등과 같은 부속물의 수량과 위치를 배열표 또는 가제본을 참조하며 정확하게 확인한다).

⑧ 각 꼭지별 본문 대수가 정합기에 정확하게 배치되었는지 확인한다.

⑨ 표지 붙이기까지 끝난 최초의 책을 들고 페이지 및 본문 또는 부속물과 재단 여백에 맞게 정합 및 재단되었는지 다시 확인한다.

⑩ 표지의 책등 부분이 좌우, 즉 앞표지 쪽이나 뒤표지 쪽으로 치우쳐 부착되지 않고 책등의 중심선이 책 두께의 정중앙에 일치되도록 한다(만약 레이아웃이나 두께 예측의 오류로 표지의 책등 부분이 실제 책의 두께보다 넓다면 남는 부분을 뒤표지 쪽으로 밀어서 표지를 부착하든가, 아니면 남는 부분을 앞표지와 뒤표지에 똑같은 폭으로 밀어서 부착한다).

⑪ 제책 방식(무선철, 노치 바인딩)에 맞게 되었는지 확인한다.

본문 16p 터잡기

표지(날개) 3벌 터잡기

⑫ 표지 날개(책배쪽 자락)가 균형이 맞게
접혔는지 확인한다.

⑬ 3면 재단 시 책등에 터짐 현상이 있는지
확인한다(수입지 및 라미네이팅 공정이 없는
것은 반드시 확인한다).

⑭ 사이드 풀칠이 반듯하게 일직선으로
작업되었는지 확인한다.

⑮ 3면 재단 후 표지와 책등에 손상이 있거나
눌린 자국이 있는지 확인한다.

⑯ 본문, 삽지, 엽서 등 모든 페이지의 재단
규격을 꼭 확인한다. 잡지의 경우 광고의
인쇄면 최상단이나 최하단 등에 광고주의
로고나 연락처 등이 기재돼 있는 경우가
흔하기 때문에 특히 유의해야 한다.

⑰ 책을 위쪽이나 아래쪽에서 바라봤을 때
책등의 접착제 두께 부분에 기포가 있는지
육안으로 확인한다. 3면 재단 시 책등이
터지는 현상이 발생하면 재단기의 속도를
늦추거나 재단 부수를 줄여서 터짐을
방지한다.

⑱ 앞표지를 펼쳤을 때 안쪽(표2)과 본문 첫
페이지의 접합부에 풀이 넘쳤는지 확인하고,
만약 그렇다면 사이드 풀칠 롤러에서
도포되는 접착제의 양을 줄여준다.

⑲ 부족분 및 각 대수별 부족 대수를 파악하여
차후 작업 시 참고한다.

⑳ 포장 단위(수량, 규격, 종류) 및 납품처를
재확인한다.

㉑ 포장지(인쇄물 댐지, 각대댐지, 완전 포장,
박스 포장)의 두께를 고려하여 책이 손상되지
않게 밴딩기 강도를 조절한다.

㉒ 거래 명세표(인수증)을 반드시 회수한다.

㉓ 초판본 견본 책은 잘 보관 후 다음 작업 시
참조한다.

면지(앞+뒷면지)

클로스 1벌 터잡기

제책 공정을 고려한 편집 레이아웃

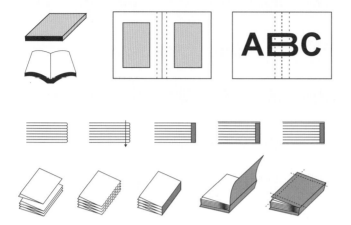

일반 무선 레이아웃

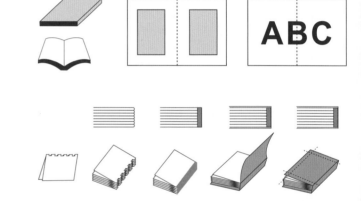

아지노 무선 레이아웃

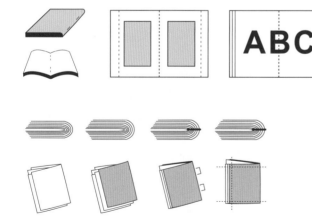

중철 제책 레이아웃

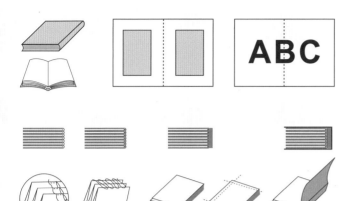

양장 제책 레이아웃

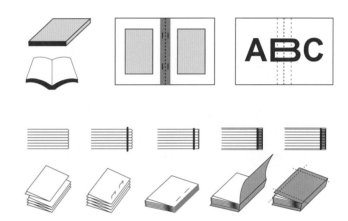

호부장 제책 레이아웃

4. 무선철 제책 과정

5.

중철
제책의
실제

중철은 책의 중앙, 즉 책등의 정중앙을
묶는다는 의미로 붙여진 명칭이다. 철침을
사용하기 때문에 중철이라고 부르는 게
아니다. 여기에서 '철'은 쇠鐵의 의미가 아니라
꿰맨다綴는 의미로, 중철이나 무선철은
책을 묶는 구조적 방법을 기준으로 붙여진
이름이다. 중철기는 공정 순서별로 표지
급지부, 본문 정합부, 이동 벨트, 호침기, 3면
재단기, 적재기로 구성되어 있다.

기계명	Stitchmaster ST500
제조사명	HEIDELBERG

1. 표지 급지부

표지 4p를 급지할 때 사용하는 부분이다(4p가 넘는 표지는 표지 급지부가 아니라 본문 정합기를 이용한다). 표지는 라미네이팅과 가공을 거쳐 4p로 따로 취급하며, 표지가 잘 접히도록 중앙 접선부에 선압을 넣어주는 경우가 많다. 또한 표지와 본문을 같은 용지로 사용하고자 한다면 표지 급지부를 사용하지 않고 본문 정합기에서 바로 작업이 가능하다. 표지가 본문보다 두꺼운 종이라면 당연히 따로 취급한다. 예컨대 본문과 같은 용지를 사용하고 라미네이팅도 하지 않는 120g/m² 표지를 이용한 28쪽짜리 책을 제작한다면, 터잡기는 3대로 만들어 12p+4p+8p의 순서로 중철 작업한다.

2. 본문 정합기부

본문 인쇄물은 접지 과정을 마치면 접지 대수를 순서대로 정합하여 뒤쪽 홀더에서 마지막 대수부터 순차적으로 인쇄물을 적재한다.

이때 책을 펼쳤을 때 한가운데에 해당하는 부분의 접지 대수를 맨 먼저 걸고 바깥쪽(책의 맨 앞쪽 페이지와 맨 뒤쪽 페이지)에 해당하는 접지 대수를 나중에 쌓는다. 따라서 본문 접지 대수가 수평으로 차례로 쌓이는 총양장이나 무선철 제책에서와 달리 중철 제책에서는 인쇄 터잡기 방법이 전혀 다르다. 총양장이나 무선철의 인쇄 터잡기는 한 대 안에 순차적으로 이어지는 16p가 배치되지만, 중철을 위한 인쇄 터잡기에서는 한 대 안에 책의 절반을 기준으로 대칭이 되는 앞쪽 8p와 뒤쪽 8p를 배치해야 한다. 또한 책의 절반 위치(안쪽)에 해당하는 페이지의 크기가 가장 작고 책의 앞뒤(바깥쪽) 페이지의 크기는 커진다는 특징이 있다. 책이 두꺼울수록 이러한 페이지 크기의 차이가 점점 커지기 때문에, 중철 제책을 의뢰하고자 할 때는 편집 단계에서부터 책의 두께를 고려해 다양한 크기의 판형으로 페이지 레이아웃을 해야 한다.

본문 접지 대수를 모두 쌓은 다음에는 별도로 인쇄해놓은 표지를 얹는다. 중철에서는 본문 정합에서부터 표지를 덮고 철침을 박는 과정이 일련의 작업으로 수행된다.

현장에서는 홀더 하나를 '콤마'라고 부르는데, 5콤마 기계에서 16p 접지를 정합한다면 본문이 5×16p=80p 되며 표지 급지부에서 따로 정합하는 표지 4p를 더해 총 84쪽까지 작업할 수 있다. 정합 과정은 다음과 같다. 각 홀더에 적재된 인쇄물 아랫부분을 진공 흡착기로 부착시켜 집게에 물린 뒤 원통형 회전판을 따라 회전한다. 이동 벨트에 인쇄물이 걸쳐질 수 있도록 공기압이나 집게로 접힌 인쇄물 가운데를 쐐기꼴(∧)로 벌려준다.

1차 정합

중철 정합기에서 인쇄물을 그리퍼로
묶어서 드럼으로 이동

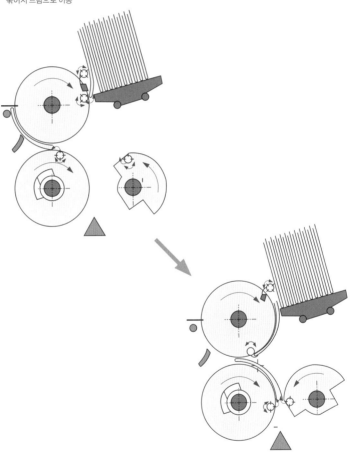

2차 정합

2차 드럼이 중철기 가이드 위에
인쇄물을 펴서 내려놓음

중철 작업 시 점검 사항

① 본문 터잡기는 무선철과 전혀 다른 방식으로 되어 있다. 앞쪽 페이지와 뒤쪽 페이지를 함께 터잡기해야 한다.

 • 본문 32p 책자의 경우

 표지대 1–4=4p

 본문 1대 1–8, 25–32=16p

 본문 2대 9–16, 17–24=16p

② 본문에서 될 수 있으면 4p 인쇄는 없애고 8p로 제작하는 것이 바람직하다. 4p 인쇄물은 철침의 빠짐과 어긋남이 발생하여 본문에서 떨어질 위험이 있다. 꼭 넣는다면 1대 다음 앞쪽 페이지에 넣어야만 잘 고정될 수 있다.

③ 접지물 삽입 시 오른쪽 왼쪽에 그리퍼(집게) 여분 7mm를 꼭 주어야 한다. 정합기에서 이동 벨트를 타고 내려오기 위해서는 그리퍼로 물거나 회전판을 따라 내려올 수 있도록 인쇄물의 자락 여분이 필요하다. 꼭 7mm 여분을 주어 터잡기해야 한다는 점을 잊지 말자.

④ 낱장 부착의 경우 그리퍼 자락 여분 뒷장에 엽서나 브로슈어 등을 부착해야 한다. 일반 서적이나 브로슈어 등에서는 거의 사용되지 않지만 광고주가 다양하고 특별한 제책 사양을 요구하는 월간지의 경우 중철로 제작하여 낱장을 부착할 때가 있다.

⑤ 재단 여분은 앞뒤(바깥쪽) 페이지는 3mm 정도면 되지만 안쪽 페이지에 있는 여분은 5mm를 주어야 재단 시 안전하다.

⑥ 철침은 보통 2개를 사용하지만 3–4개씩 사용할 수도 있고, 철침 종류도 다양하기 때문에 필요에 따라 선택할 수 있다.

⑦ 정상적인 페이지가 아닌 여러 가지 종류의 페이지로 작업할 경우는 앞쪽부터 16p+4p+8p의 순서로 중철 작업한다. 단, 4p로 가운데 삽입할 경우 용지는 150g 이상을 사용해야 안전하다.

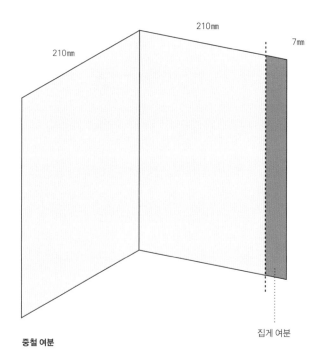

210mm 210mm 7mm

집게 여분

중철 여분

3. 호침기부

철침(스테이플)의 종류

일자형

곡선형

오메가형

2-4개의 호침기가 접지 대수의 접선부 중앙과 위아래에 일정한 간격으로 철침을 박아주는 스테이플러Stapler는 보통 '호치키스'라고 부르는 탁상용 스테이플러와 같은 원리로 종이들을 묶는 장치다. 제책용 호침기는 책의 두께에 따라, 철침(스테이플)의 길이에 따라 호수로 구분한다. 널리 사용되는 몇몇 철침의 특징을 다음에 실었다.

아래의 표에서 볼 수 있듯 중철용 철침의 규격을 나타내는 호수는 1인치(25.4mm)를 해당 숫자로 나누었을 때의 밀리미터를 가리킨다. 책이 두꺼울수록 굵은 철침을 사용해야 하며, 따라서 호침기의 헤드도 알맞은 것으로 교체해야 한다. 참고로 22호, 23호 철침의 헤드는 같은 것을 사용하고, 24호, 25호 철침의 헤드도 공용이다.

제책 사양에 따라서는 오메가 형태의 헤드를 사용해 작업하기도 한다. 브로슈어, 매뉴얼, 또는 중요한 서류 등을 바인더에 끼워 넣어 박스에 보관하기 쉽게 하기 위해 기업체에서 많이 사용한다.

22호 철침 직경 1/22인치(1.15mm), 중철한 다음의 철침 외부 길이 15mm, 100p 이상의 책에 사용
23호 철침 직경 1/23인치(1.10mm), 중철한 다음의 철침 외부 길이 15mm, 100p 이상의 책에 사용
24호 철침 직경 1/24인치(1.06mm), 중철한 다음의 철침 외부 길이 12mm, 100p 이하의 책에 사용
25호 철침 직경 1/25인치(1.02mm), 중철한 다음의 철침 외부 길이 12mm, 100p 이하의 책에 사용

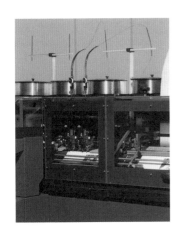

4. 재단기와 적재기부

3면 재단 시 타공 가능
중철 3면 재단기는 책의 위아래를 재단과
동시에 구멍을 뚫어줄 수 있다. 3면
재단기의 받침대에는 책 표지의 위아래
중심선에서 책등 쪽으로부터 7mm
정도 되는 위치에 타공기 날이 떨어져도
받침대에 닿지 않도록 움푹 파인 부분이
있다. 따라서 재단기에 별도의 타공기를
부착하면 책의 위아래를 재단하는 것과
동시에 책을 관통하는 구멍을 뚫어줄
수 있다. 구멍의 용도는 발행 순서대로
보관한다든가 할 때 용이하게 하기
위해서다. 일반적으로 타공 직경은 약
5mm 정도다.

호침기에서 낱장의 페이지들이 한데 묶인 다음 재단기로 이송된다. 이
때 난장 방지 장치와 철침 감지 장치가 각각 정합 불량과 호침 불량을
판독하여 잘못 만들어진 책은 재단기로 보내지 않고 공정 밖으로 내보
낸다. 재단기로 이송된 책은 먼저 책배 쪽을 칼로 눌러 자른 다음 위아
래를 동시에 자른다. 이처럼 책등을 제외하고 3면을 재단하기 때문에
3면 재단이라고 부르기도 한다. 중철은 책등 쪽이 책배 쪽보다 약간 두
껍기 때문에 두 권 이상 쌓아서 재단할 경우 두께 차이에 의해 책배 쪽
의 재단 각도가 경사질 수 있다. 따라서 중철의 3면 재단기는 한 번에
한 권씩 재단한다. 두판걸이(271쪽 참조) 책은 5mm의 칼로 책자의 중간을
갈라주는 경우도 있다.

3면이 재단되어 비로소 완성된 책은 적재기로 이동시켜 차곡차곡
쌓게 된다. 책등 쪽과 책배 쪽의 두께 차이는 많이 쌓을수록 심해지므
로 보통 책의 두께에 따라 5-10권마다 쌓는 방향을 180도 바꾸어 책
등과 책배가 번갈아 쌓이도록 한다. 자동으로 회전하기 때문에 회전식
적재기라고 부르기도 한다. 적재기에 쌓을 수 있는 책의 수량은 두께에
따라 달라지며, 월간지처럼 아주 두꺼운 중철 책의 적재기는 일반형 적
재기와 형태가 조금 다를 수 있다.

중철 3면 재단기

5. 중철 제작 시 검수 사항

**호침 공정 후에
점검해야 할 철침 간격**

0.5mm (○)

1mm (△)

1mm 이상(×)

철침 겹침(불량)

① 3면 재단기의 칼날을 수시로 점검해 칼날이
 마모되지 않았는지 확인한다.
② 철침을 박은 후에 안쪽으로 구부러진 철침의 간격이
 0.5mm를 유지하고 있는지 확인한다.
③ 책의 두께에 알맞은 길이의 철침을 선택했는지 확인한다.
④ 다른 제책에 비해 마무리 안전 확인은 필수 사항이다.
 철침이 책을 관통해 다시 책등 쪽으로 튀어나오거나, 책의 안쪽에
 서 철침이 겹쳐져 끄트머리가 튀어나오는 등의 문제가 발생하면 책
 을 읽거나 관리하는 사람이 손을 다칠 수 있기 때문이다.
⑤ 호침기 헤드에 따라 책에 박힌 철침 모양이 달라진다. 곡선형 철침
 은 예전에는 유아·아동용 서적에 주로 쓰였는데 오늘날엔 다양한
 책에 널리 사용되고 있다.

타공기

선압기(오시 작업)

낱장 재단기

6.

제책 관련 업체

- **다인바인텍**
 경기도 파주시 직지길 412
 문의: (031)955-3735

- **가나안제책사**
 경기도 파주시 문발로 456
 문의: (031)942-8472

- **과성제책사**
 경기도 고양시 일산동구 노첨길 47
 문의: (031)902-4322

- **금성제책사**
 서울특별시 중구 마른내로 74-1
 문의: (02)2066-6969

- **남양문화사**
 서울특별시 중구 을지로40길 21-9
 문의: (02)2267-2336

- **대양사**
 경기도 포천시 가산면 메나리길 110-7
 문의: (031)542-2633

- **덕성문화사**
 서울특별시 중구 퇴계로37길 14
 문의: (02)2267-8832

- 안그라픽스가 주로 이용하는 거래처

두성제책사
경기도 고양시 일산동구 노첨길 45(장항동)
문의: (031)901-2652

문원문화사
서울특별시 중구 충무로7길 15
문의: (02)2265-1964

상영제책사
서울특별시 중구 을지로42길 16
문의: (02)2267-4837

신광문화
경기도 파주시 광인사길 201
문의: (031)905-0462

신안제책사
경기도 파주시 지목로 139-29
문의: (031)949-8901

일광문화사
경기도 고양시 일산동구 장대길 64-11
문의: (031)904-1102

정문바인텍
경기도 파주시 거문이길2-66
문의: (031)946-2351

정성문화
경기도 고양시 일산동구 장항로 203-163
문의: (031)906-0161

천일제책사
경기도 고양시 일산동구 장대길 42-84
문의: (031)905-8181

태승제책사
경기도 파주시 상지석길 182-21
문의: (031)945-4691

한양제본
서울특별시 중구 마른내로 77
문의: (02)2265-9493

PUR제책

에스엠북
경기도 파주시 신촌2로 24
문의: (031)942-8301

일진제책
경기도 고양시 일산동구 장대길 42-52
문의: (031)908-1406

V.

가공

1. 표면 가공
2. 지기 가공
3. 래핑
4. 스티커
5. 가공 관련 업체

의도한 인쇄물을 제작하기 위해서는 인쇄와 제책 외에
별도의 공정이 필요할 때도 있다. 먼저 인쇄물 표지의
내구성과 내수성耐水性, 내광성耐光性을 높이기 위한 각종
코팅이라든가 품위를 더하기 위해 표지 글자 위에 금박을
입힌다든가 하는 표면 가공이 있다. 또 제품 패키지를 만들
때 인쇄된 평면의 종이를 원하는 모양으로 재단하고 접는
지기紙器 제작, 작은 인쇄물을 다른 물체에 쉽게 부착시키기
위한 스티커 제작, 구입 전에 함부로 책을 펼쳐보지
못하게끔 비닐 포장을 하는 래핑 등도 가공에 속한다.

1.

표면
가공

인쇄의 효과를 향상시키기 위한 방법으로 표면 광택을 내거나, 햇빛이나 공기 중의 장기 노출로 인한 잉크의 변색을 방지하고, 물과 습기의 차단, 찢김 방지를 목적으로 코팅하는 것을 말한다. 코팅에는 얇은 필름막을 인쇄물 위에 덧씌우거나 액체 상태의 약품을 인쇄하듯이 입히는 방법이 주로 사용되고 있다. 문자를 강조하거나 품위를 더하기 위해 책표지에 주로 쓰이는 금속박찍기도 표면 가공의 범주에 들어간다.

1. 필름에 의한 가공

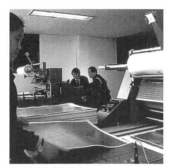
라미네이팅 작업 과정

투명한 필름을 인쇄물에 덧씌우는 가공법으로, 폴리프로필렌OPP, 폴리염화비닐PVC, 폴리에스테르PET 필름 등을 사용한다. 덧씌우는 방법은 필름을 고열·고압으로 눌러 붙이거나 접착제를 바른 필름을 인쇄물 위에 고압으로 부착하는 것이다. 투명도와 광택이 좋은 폴리프로필렌(보통 라미네이팅이라고 부른다)이나 폴리 염화비닐은 재질이 얇은 편이지만, 회원권, 신분증, 메뉴판, POP 등 특히 인쇄물의 내구성을 향상시키기 위해 사용하는 폴리에스테르(라미넥스 코팅)는 재질이 두꺼운 편이다.

PP 접착 가공

잡지와 단행본 표지 등에 많이 사용되고 있는 가공법으로, 인쇄물 표면 위에 폴리프로필렌 필름을 덧씌운 다음 열로 압착해 붙이는 방식이다. 주로 그로스 타입은 100–110도, 매트타입 90도를 사용하고 있으며 작은 요철이 있는 엠보싱 타입과 반짝이 홀로그램 타입도 많이 사용되고 있다. 또한 표면가공은 PP만이 아닌 폴리에스테르 필름을 사용하기도 하며 PET 접착은 PP 접착과 비교하여 내구성과 내광성이 높아서 가격은 비싼 편이다.

필름 전사

PP 접착 가공한 다양한 인쇄물

PP 접착은 필름을 인쇄물에 접착하는 방식이지만 필름 전사는 필름을 인쇄물 위에 놓고 UV램프로 전사시킨 뒤 필름을 벗기는 방식이다. 필름 종류는 그로스, 매트, 엠보싱, 홀로그램 등 다양한 것들이 시장에서 유통되고 있으며 필름의 재질이나 가공에 따라 다양한 효과를 연출할 수 있으며 견본을 보고 필름 선택하면 실수를 줄일 수 있다. 요즘 출판계에서는 PP 접착보다 저렴한 홀로그램 기법을 표지 가공에 많이 이용하고 있다.

2. 약품에 의한 가공

액체 상태의 약품을 인쇄물 위에 입히는 방법이다. 전용 코팅기를 사용하기도 하지만 인쇄기에서도 사용할 수 있다는 장점이 있다. 코팅 재료가 잉크처럼 액체인 까닭에 인쇄기를 이용해 표면 전체에 도포할 수도 있지만 그라비어판을 사용하면 인쇄물의 특정 부분에만 광택을 주고 부각시킬 수 있다는 장점이 있다.

바니시 코팅

바니시 가공은 인쇄물 표면에 광택을 내어 더러움을 방지하고 인쇄물을 보호하기 위해 사용된다. 표면 마감제는 광택과 무광택이 있으며 바니시는 무색투명하며 건조 시간이 짧아 인쇄 적성과 작업 비용이 저렴해 많이 사용되는 작업 기법이다. 작업 방법은 니스를 두껍게 칠할 수 있는 스크린 인쇄 방식, 저렴한 비용으로 대량 생산이 가능한 오프셋 인쇄 방식이 있다. 니스를 두껍게 칠하고 대량 생산하길 원한다면 그라비어 인쇄로 하면 된다. 또한 인쇄물 전체를 코팅하기도 하고 부분적으로 코팅이 가능하며 바니시 광택을 극대화하려면 무광택 용지보단 흡수성이 낮은 아트지 계열을 사용해야 한다.

오버 코팅

인쇄물의 표면에 광택을 내고 내수성을 주기 위해 인쇄가 끝난 다음 염화비닐과 초산비닐 공중합체共重合體 용액을 도포하는 것을 비닐칠이라 한다. 고무 롤러를 사용하거나 그라비어판을 만들어 도포한다. 우수한 표면 광택을 위해 얇고 매끈한 철판을 가열해 광택을 낼 인쇄면에 압착시킨 후 냉각시켜 벗겨내는 압착 도포Press Coating는 재킷 표면의 광택 처리에 많이 사용된다.

UV 코팅

자외선Ultra Violet을 쬐면 순간적으로 경화하는 합성수지를 입히는 것으로 내광성이 높아 인쇄물의 표면에 마감제로 많이 사용되고 있다. UV 코팅에는 광택 잉크와 무광택 잉크가 있으며, 각각 광택을 주거나 광택을 없애는 데 사용한다.

　오프셋 인쇄한 피인쇄체에 코팅한 다음 건조기에서 자외선을 쬐어

경화시키면 된다. 최근에는 인쇄하지 않은 백지 부분에 UV 인쇄를 하는 것으로 투명한 질감의 모양을 구현하기도 한다.

무광택 UV 잉크는 건조(경화) 후에 마찰에 극도로 민감하기 때문에 은은하고 고급스러운 느낌은 잘 살지만 손으로 책을 만지거나 다른 책과 마찰할 때 긁힌 듯한 자국이 쉽게 생긴다는 단점이 있다. 하지만 폐지 재활용이 가능해 환경보호에 일조하는 면이 있다.

점자 코팅(UV 발포 점자 인쇄)

UV 잉크와 발포 잉크를 이용해 실크스크린으로 점자를 인쇄하여 시각장애인용 인쇄물을 제작하고 있다. 현재 일반인용 인쇄물에 투명한 UV잉크와 발포잉크로 인쇄한 점자를 함께 디자인하여 사용하는 기업체들이 많이 늘어나고 있다. 기업체 브로슈어, 메뉴판, 안내판, 명함 등까지활발하게 확산되고 있다. 시각장애인용 문자인 점자는 세로 3점과 가로 3점의 6점으로 구성되어 있으며, 점의 편성에 따라 63점 종류를 기본으로 점자를 형성하고 있다. 점자는 촉각으로 읽을 수 있도록 돌출되어 있어야 한다.

하이델베르그 인라인 코팅기
인쇄기에 코팅 유닛이 포함되어 있는 형태로
인쇄 유닛을 통과하면서 곧바로 코팅된다.
인쇄된 종이를 별도로 코팅기에 걸지 않고
일관되게 코팅할 수 있어 효율적이며
오류 발생의 소지도 적다는 장점이 있다.

1. 표면 가공

3. 박찍기

책표지나 책등에 금박, 은박 글자 혹은 그림이나 문양을 넣어 인쇄물을 한층 고급스럽게 장식하는 공정이 박箔찍기Blocking다. 금속박 없이 인쇄물을 눌러 도드라지거나 오목한 모양을 만드는 맨찍기도 박찍기에 속한다. 일반적으로 책표지를 장식하는 데 사용돼왔던 박찍기는 최근 들어 플라스틱 제품 등 여러 분야에 널리 이용되고 있으며, 박의 종류도 한층 다양해졌다.

박찍기의 종류로는 전통적인 금박, 은박 등의 금속박찍기, 안료를 접착제로 굳혀 만들어 다양한 색상을 낼 수 있는 색박찍기, 박 대신 잉크를 사용하는 잉크박찍기, 박 없이 단순히 인쇄물을 눌러 찍는 맨찍기 등이 있다. 금속박찍기에는 압력과 함께 열을 가해 박의 재질을 인쇄물로 옮기는 핫 스탬핑Hot Stamping을 사용한다. 핫 스탬핑 기술의 개발에 따라 종이 외에 나무, 가죽, 플라스틱에도 박찍기가 가능해졌다.

박찍기는 금형을 가열하여 110–150℃로 열압착하는 것이 보통이며, 금형 대신에 동판를 이용하기도 한다.

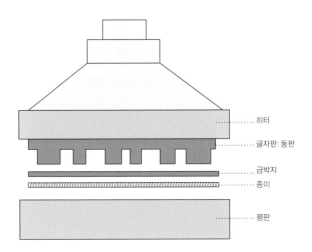

- 히터
- 글자판: 동판
- 금박지
- 종이
- 평판

① 틀(동판)을 준비한다. 주재료는 납인데,
오래 사용하지 못하는 단점이 있다.
표면에 두터운 압력을 줄 필요가 있을
때는 동판을 사용하기도 하는데,
가격이 비싼 것이 흠이다.

② 리본 모양의 금박 테이프. 다양한 색깔과 굵기가 있다.

③ 인쇄물에 박찍기가 완료된 모습.

④ 하이델베르그 자동 금박기. 리본 테이프가 돌돌
말렸다가 풀리면서 자동으로 프레임이 인쇄된다.

2.

지기
가공

지기 따내기Die Cutting는 인쇄물 혹은 인쇄 후에 재단된 것을 톰슨기에 걸어 필요한 형태로 잘라내는 작업을 말한다. 재단기가 주로 직선을 절단하는 데 비해 지기紙器는 상자류, 아동책자 등과 같이 곡선 재단을 필요로 할 때 이용된다. 지기 가공에는 이렇게 잘라낸 인쇄물을 의도한 모양으로 접는 과정까지 포함된다.

지기 기계는 일반적인 프레스기의 원리와 비슷한데, 프레스기에서 사용되는 금형 대신 인쇄물을 오려낼 형태대로 목판에 칼을 박아서 만든 목형木型을 이용해 작업을 한다. 터잡기 공정에서 미리 인쇄물의 위치와 목형의 모양을 필름 상에서 맞추어 제작한다.

원하는 모양을 만들기 위해 목형을 만드는 과정.

완성된 목형을 톰슨 기계에 넣어 종이를 일일이 따내는 과정.

1. 종류

지기용 판지는 백판지, 황판지, 갱판지, 색판지, 골판지로 크게 구별된다. 용도는 종류에 따라 차이가 있지만 일반 전집류 및 아동서적 표지, 아동공작물 등 인쇄물로 사용되는 경우, 선물세트 케이스, 화장품, 제약류, 제과류 등의 고급포장 박스로 사용되는 경우, 그리고 제품을 담는 골판지 상자로 사용되는 경우가 있다.

판지 인쇄는 일반 인쇄와 달리 인쇄면의 앞, 뒤를 반드시 정확히 확인해야 한다. 앞뒤를 뒤바꿔 인쇄하게 되면 인쇄 상태가 불량하고 최종 가공 후 상품의 가치가 떨어지기 때문이다. 따라서 두꺼운 판지(1,000–2,000g)에 인쇄할 경우에는 합지를 하는 것이 유리하다. 현재로서는 2,000g 이상 인쇄할 수 있는 기계는 찾기 어려우며, 품질과 색상 또한 장담하기 힘들다. 하지만 300g 아트지, 색지, 레자크지 등을 이용하여 인쇄한 다음 원하는 지종을 선택하여 1,800g 판지, 갱판지 등에 붙이면 고급스러운 결과물을 얻을 수 있다.

골판지 상자 인쇄는 플렉소그래피 방식을 사용하고, 판지 인쇄는 평판과 볼록판 방식을 사용한다. 인쇄 잉크는 내광성, 내마찰성, 내유성, 내약품성, 무독성 잉크를 쓴다.

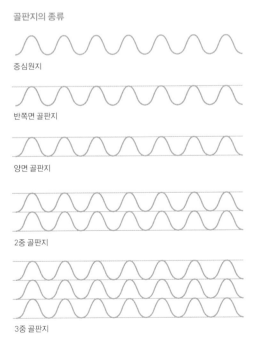

골판지의 종류

중심원지

반쪽면 골판지

양면 골판지

2중 골판지

3중 골판지

2. 지기 가공

2. 지기의 공정

1. 따내기와 줄내기

따내기는 일정한 형태로 제거해서 빼내는 것과 본을 떠서 구멍을 뚫는 작업이 있다. 형태를 빼내는 기계(따냄기, 톰슨기)에는 평압식(수평형, 수직형 톰슨기)과 원압식(반자동, 자동 톰슨기)이 있다.

평압식 따냄기(톰슨기)는 일명 '우찌누끼'라고 부르며 형틀을 만들어 위에서 압력을 가해 원하는 모양을 따내는 방식이다. 작업 물량이 소량이거나, 정교한 작업을 요한다든지, 따내고자 하는 부위가 작을 때 편하게 사용할 수 있고 작업비가 저렴하다는 장점이 있다.

원압식 따냄기(자동톰슨기)는 휨펴기, 줄내기, 따내기 등이 순차적으로 한 번에 이루어지는 작업방식이다. 먼저 목형을 만들어 톰슨기를 이용한 대량 생산이 가능하며 어떠한 모양도 작업이 가능하다. 하지만 작업 상태가 깨끗하지 않고 불량률이 높아 작업 여분을 충분히 주어야 한다.

또한 일부 제책에서 사용되고 있는 줄내기(미싱선, 접지선 넣기) 작업이 있다. 줄내기용 칼은 톱니처럼 되어 있어 인쇄물에 일정 간격으로 칼집을 내는 것이다. 줄내기는 지기를 접는 선에 하거나, 쿠폰, 엽서 등 인쇄물의 일부를 독자가 쉽게 뜯을 수 있게 하는 작업에도 사용한다.

줄내기는 같은 기계 공정으로 처리하지만 판지가 두꺼울 때는 별도로 줄내기를 한다. 지기를 만들 때는 따내기와 줄내기가 끝난 인쇄물을 제함기(製函機)에 이송한다. 줄내기만 할 경우에는 인쇄물을 재단 과정으로 보낸다.

줄내기(미싱선 넣기)　　　　　　줄내기(접지선 넣기)

목형(윤곽의 형태를 따내기 위한 칼틀) 만들기

① 합판에 밑그림을 그리고 드릴로 구멍을 낸다.

② 실톱으로 원하는 모양대로 칼 꽂을 자리를 만든다.

③ 원하는 모양의 칼날(따내기칼, 줄내기칼)을 만들어낸다.

④ 일일이 칼날을 합판 위에 박아넣는다.

⑤ 최종 완성된 목형의 모습.

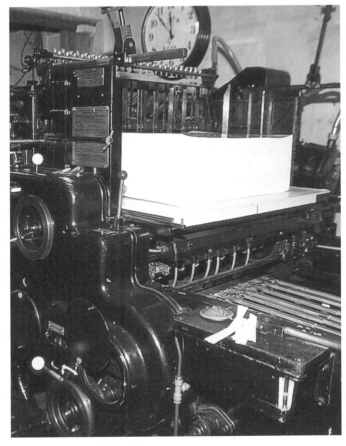

⑥ 톰슨기에 걸어 인쇄물을 따내는 작업.

2. 제함

여러 가지 작은 상자를 만드는 제함製函은 케이스, 색Sack, 함 혹은 접음 상자Folding Carton라고 부르는데, 여기에는 기계상자와 바름상자, 접음상 자가 있다.

기계상자는 상자의 접합 부위를 보통 철사로 찍어 만들거나 접착제로 붙여 만든다. 인쇄한 판지를 정해진 치수로 재단해 가로 두 개, 세로두 개의 줄을 낸다. 위아래의 구석을 잘라 조립해 철사로 찍어매어 완성한다.

바름상자는 일명 싸바리상자라고도 한다. 튼튼한 상자용 판지에 원하는 형태로 톰슨하여 상자로 만든 후 상자를 바름할 종이(150g 아트지, 매트지 등이 많이 사용됨)에 인쇄, 가공(라미네이팅)하여 판지의 뒷면에 종이 결과 직각 방향으로 바른다. 두꺼운 종이를 필요로 할 때에는 합지를 사용한다. 종이의 결, 신축, 접착제와 건조에 주의하여 작업해야 한다. 기계상자는 외형 상태가 조악한 반면 바름상자는 고급스럽고 오래 사용해도 터짐이 덜하다는 장점이 있다. 다만 흠이라면 작업비가 비싸다는 것. 현재는 많은 부분이 자동화되어 다양한 형태의 상자가 만들어지고 있다.

접음상자는 대부분 제품의 포장, 즉 식품, 음료품, 화장품, 주류케이스, 구두박스, 사무용품 등에 사용된다. 내용물에 따라 다양한 구조 변경이 가능하다는 장점이 있으며, 내용물을 밖에서도 볼 수 있는 윈도카턴Window Carton도 흔히 만들고 있다. 윈도카턴은 과자, 완구, 빙과류 등의 포장에 주로 사용하는데, 윈도용 필름에 공기를 통하게 하기 위해 여러 가지 연포장 필름이 개발되고 있다.

자동 다이커팅(지기) 기계

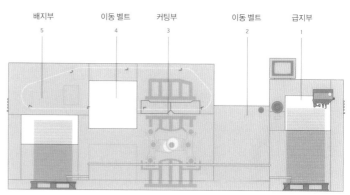

자동 다이커팅 기계 내부도면

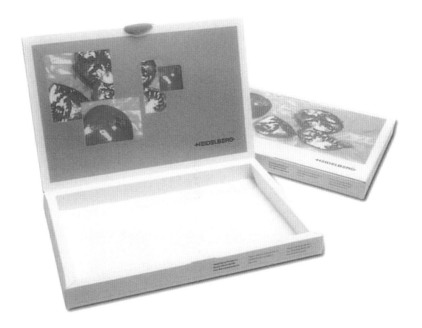

접음상자

종이 원통지관, 컴포지트캔과 종이컵도 생산량이 점차 많아지고 있다. 종이 원통은 판지를 원통으로 한 형식과 복합 용기가 있는데, 대개 수공으로 만들기 때문에 제조 공정이 비능률적인 편이다. 판지만으로 된 것도 있지만 폴리에틸렌과 알루미늄박을 접합해 방습성, 산소 차단성을 높인 것도 있고, 뚜껑에 금속과 플라스틱 성형품을 자유롭게 사용할 수 있는 장점이 있다.

종이컵은 보통 두 종류가 있는데, 컵원지로 컵을 만들어 왁스를 침투시킨 콜드 컵Cold Cup과 폴리에틸렌을 도포한 종이로 컵을 만든 핫 컵Hot Cup이 있다. 최근에는 핫 컵의 변형으로 단열컵과 컵원지, 알루미늄박, 폴리에틸렌 등을 접합한 접합컵이 여러 방면에 널리 사용되고 있다. 아이스크림, 잼, 요구르트 용기나 자판기용, 파티용, 술, 라면 등에도 사용되고 있다.

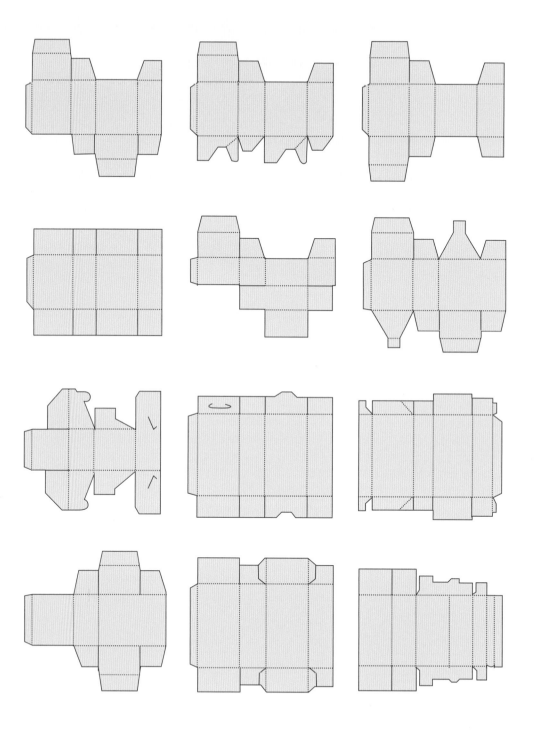

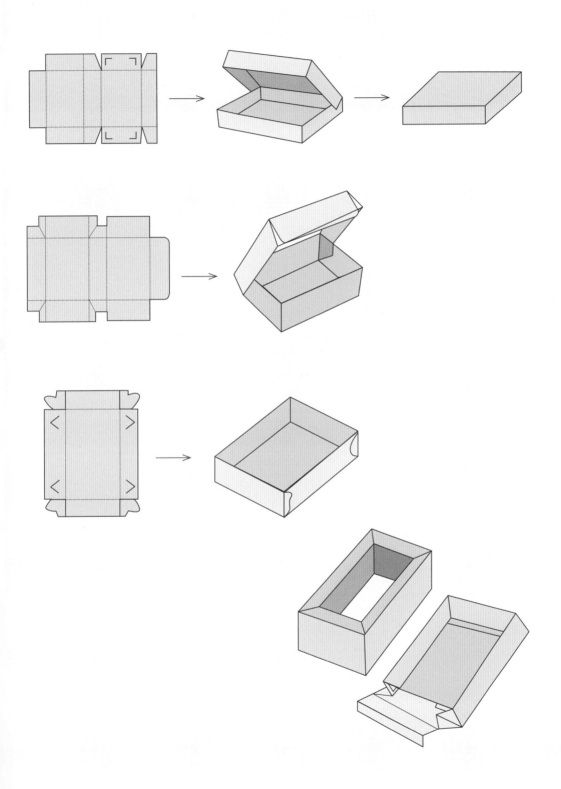

2. 지기 가공

① 작업대에 인쇄물을 올려놓는다.

② 원하는 모양대로 접는다.

③ 풀칠 후 접착한다.

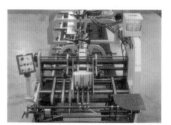

④ 접착 완료된 제품에 압력을 가해 상처를 내지 않고 단단하게 붙인다.

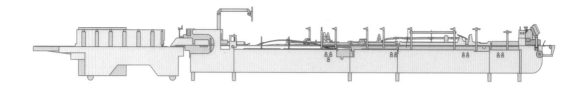

3.

래핑

이름처럼 인쇄물에 비닐 포장을 하는
마지막 과정이 래핑이다. 래핑을 하는 것은
인쇄물 보호, 장기 보관, 방습 등에
목적이 있다.

래핑의 목적

전통적으로 담뱃갑, CD 케이스, 캐러멜 등의 과자 포장지 위에 제품 보호와 방습 등의 목적으로 래핑을 해왔다. 또 성인 잡지, 성인 만화 등 특정 소비자가 구입해서는 안 되는 책들도 서점에서 펼쳐볼 수 없도록 래핑을 하는 것이 일반적이다. 현재 청소년보호법에 따르면 성인 대상의 음란·폭력 장면이 등장하는 서적은 18세 이하에게 판매할 수 없으므로 래핑을 해야 한다.

최근에는 성인용이 아니더라도 만화 단행본들은 래핑을 하는 경우가 많다. 이럴 경우 래핑은 전통적인 목적 외에 흥미유발, 기대심리 고조, 구입 전 구독 방지 등의 효과를 갖는다. 즉 읽는 시간이 일반 책에 비해 상대적으로 짧은 만화책의 경우 서점에서 즉석 열람하는 경우가 많으므로, 래핑은 이를 방지하는 한편 구매욕구를 북돋는 일종의 마케팅 방안으로 쓰이는 것이다.

4.

스티커

한쪽 면에 접착제를 도포해 붙일 수 있게
만든 작은 인쇄물이다. 음식점 및 각종
상점의 홍보용은 물론 라벨, 가격표, 상표,
전화번호 등을 어디든 손쉽게 붙일 수 있게
만들어져 있다. 최근에는 팬시용 스티커
시장이 커져 스티커의 수요가 크게 늘었다.
향기 나는 스티커, 입체 스티커, 홀로그램
스티커, 스펀지 스티커, 문신 스티커 등
다양한 제품이 만들어지고 있다.

스티커 제작 방식과 종류

스티커는 기본적으로 접착제가 도포되어 있는 원지에 인쇄한 다음 원하는 모양대로 잘라내는 공정으로 만들어진다. 스티커 인쇄의 포인트는 지기 가공에서와 같은 따내기 목형 제작이다. 목형은 나무판에 잘라낼 모양대로 칼날을 붙인 것이다. 5–10mm 정도의 합판을 스티커 모양으로 가는 실톱으로 잘라내고, 그 자리에 모양대로 미리 구부려둔 칼날을 박는다. 이때 칼날은 합판 표면에서 2–3mm 더 높게 솟아 있어야 한다. 인쇄된 스티커 원지를 이렇게 만든 목형 위로 통과시키면서 스티커 모양대로 칼집을 낸다.

팬시 스티커가 유행함에 따라 금박을 입히거나 별색을 쓰는 고급 스티커가 많이 생산된다. 이러한 스티커는 소비자에게 직접 판매되지만 아직까지 스티커 시장의 더 큰 부분은 술병을 비롯한 각종 포장용기의 라벨이 차지하고 있다.

각종 스티커들

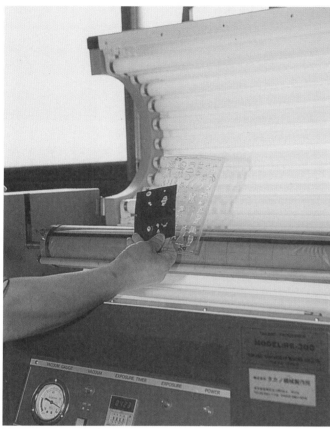

② 밑그림 위에 구멍을 낸다.

① 고무 수지 위에 네거티브 인쇄필름을 올려놓고 노광을 하면
투명한 부분만 빛이 투과되어 볼록판이 만들어진다.

③ 밑그림에 따라 자른다.

④ 실칼 자르기. 원하는 모양대로 칼을 박을 때
칼 형태를 잡는 장면.

⑤ 스티커 모양대로 칼심을 박은 완성된 목형.
인쇄가 끝난 후 이 목형으로 눌러주면
칼자국이 나고 낱장으로 뜯어낼 수 있다.

⑥ 최신형 자동스티커 인쇄기. 5색은 물론
별색까지 가능한 6도 인쇄기. 병에 붙이는 라벨
등도 이러한 방식으로 인쇄하여 완성한다.

5.
가공
관련
업체

박스 제작

동국박스
경기도 파주시 검산로 173번길 78
문의: (031)957-3636

으뜸패키지
경기도 피주시 월롱면 누현1길 27
문의: (02)941-5681~2

톰슨지기

대흥지기(싸바리 제조)
경기도 파주시 소라지로 63-26
문의: (031)943-5035

• 안그라픽스가 주로 이용하는 거래처

목형

태성레이저테크
서울특별시 금천구 가산디지털1로 33-33
대륭테크노타운2차
문의: (02)859-7162

한일목형
서울특별시 중구 동호로31길 34-6
문의: (02)2269-5824

라미넥스, 코팅

● **이지앤비**
경기도 파주시 신촌동 26
문의: (031)932-8755

한국라미넥스
경기도 파주시 탄현면 방촌로955번길 29-12
문의: 0507-1406-1066

스티커

미도문화사
서울특별시 중구 퇴계로48길 8
문의: (02)2275-5790

배면인쇄

(주)도봉금장
경기도 파주시 광인사길 9-10
문의: (031)955-7400

박

● **한진금박**
경기도 고양시 일산동구 장항동 623-38
문의: (031)908-1258

금박비성
서울특별시 중구 충무로 29
문의: (02)2200-4242

태창상사
경기도 고양시 일산동구 장항동 652-4
문의: (031)907-1183

래핑

● **으뜸래핑**
경기도 파주시 평화로342번길 96
문의: (031)947-8561~2

5. 가공 관련 업체

VI.
제작비

1. 단행본·잡지 기획안
2. 편집·제작비 원가 내역
3. 견적서 작성법
4. 세금계산서
5. 어음·수표

한 권의 책을 만드는 데 있어서 처음부터 마지막까지
전 과정을 눈에 보이지 않게 좌우하는 것이 제작비다.
제작비가 중요한 이유는 최소 비용으로 최대 효과를 얻어야
한다는 경제원리를 벗어날 수 없기 때문이다.
즉 한정된 비용으로 가장 좋은 결과를 얻기 위해서는
주어진 비용을 어디에 어떻게 써야 할지 결정해야 한다.
그러므로 제작비는 책을 기획할 때 가장 먼저 고려해야 하는
부분인 동시에 책을 완성한 다음 가장 마지막으로 점검할
부분이기도 하다.
여기서는 제작비 산정과 관련, 기획서를 작성하는 방법,
원가를 계산하는 방법, 견적서 작성법, 세금계산서 등에
대해 알아본다.

1.
단행본.
잡지
기획안

제작비를 산정함에 있어서 먼저 작성되어야 하는 것이 기획서다. 기획서란 무슨 책을 만들지, 어떻게 만들지, 수량은 얼마나 만들지 논의하기 위한 자료다. 기획서에는 책의 출간 목적, 대상 독자, 홍보 방식 등 내용적인 측면뿐 아니라 편집 형태, 부수, 가격 등 외형적인 측면도 꼭 포함되어야 한다. 기획서를 만들 때 주의해야 할 것은 현실적인 내용이 아니라 이상적으로 빠지기 쉽다는 점이다. 또한 기획서는 대개 내부용으로 만들어지기 때문에 형식적 요건을 갖추는 것에 집착하지 말고 문제점을 위주로 한 분석이 더 효과적이라는 것을 유의해야 한다. 이런 점을 염두에 두고 다음의 기획안 사례를 각각 살펴보자.

1. 단행본 기획안 | 일본 들여다보기(가제)

1. 기획 의도

세계사, 동양사, 한국사에 이어 관심 있는 주변국으로 『들여다보기』 시리즈의 폭과 깊이를 한 단계 높여나감으로써 독자에게 좀 더 폭넓고
새로운 역사 지식을 전달하는 한편, 이 분야 교양서로서 『들여다보기』 시리즈의 완성도를 높인다.

동남아시아권(중국, **일본** 등), 유럽권(독일, 프랑스), 북남미권(미국), 중동, 아프리카

> ※ A출판사의 경우 한국사, 세계사, 중국사 3권, 일본사, 러시아사, 미국사, 독립운동사, 인도 신화, 인도사 등 11종으로 패키지
> 판촉(딱딱한 역사를 흥미 있게 풀어쓴 『A 스토리 역사』 시리즈/ 문화공보부, 국립중앙도서관 추천도서, 청소년 선정도서),
> 이 중 한국사와 세계사, 중국사와 일본사 4종은 서점의 전시 상태가 매우 양호하다. A출판사의 『스토리 역사』 시리즈와
> 제목에서부터 차별성을 지니는 『들여다보기』 시리즈를 A출판사 시리즈에 버금가는 수준으로 이미지 업한다. 이를 위해 세계사,
> 동양사, 한국사, 일본사, 중국사를 기본으로 시장을 개척하고 예술사, 과학사를 통해 영역 확대를 꾀하며 아프리카 등 시장 개척할
> 만한 곳을 추가한다.

> ※ B출판사의 『박물관』 시리즈, C출판사의 『손에 든 역사』 시리즈 등이 후발 주자의 약점을 보다 독자 확보가 용이한 기획 콘셉트로
> 등장하고 있으나 아직 확실한 시리즈 이미지 업을 하고 있지는 못하다.

2. 독자 요구

민족적 감성과 시대적 편향을 벗고 일본을 제대로 알고자 한다.

3. 상품개발 방향

1. 표준독자층

전공자와 관심 있는 대학생, 그리고 직장인 두 층으로 볼 수 있는데, 대학생이 메인, 확산층을 20대 후반–30대 중반의 남성
직장인으로 볼 때 확산층을 염두에 두고 개발해야 한다. 예컨대, 『들여다보기』의 메인이 대학생이고 확산이 중고생인데 점차
중고생의 확산이 늘어나고 있다.

2. 개발방향과 요소

① 콘셉트와 내용, 연출의 문제점과 개발요소
현재 이 분야의 독자 층으로 볼 때, 역사 시장의 1차 오피니언 리더는 대학생(전공자 또는 관심을 가진)이며 비소설 시장은 20대
후반–30대 중반의 남성 직장인 층, 따라서 「일본 들여다보기」라는 제목이 『스토리』나 『박물관』, 『손에 든 역사』 유의 기획과는
독특한 장점을 지니나 자칫 이들이 선호하는 격을 떨어뜨릴 수 있다.

② 내용과 구성상의 문제점과 개발요소
현재의 콘티에서 ⓐ 한일의 사회 문화 정치적 접목의 사건을 시대별로 1꼭지 정도 추가하고 현대판에서 문화 1, 경제 2, 정치 1
정도를 추가한다. ⓑ 건조한 사실 전개를 흥미 있는 스토리의 전개로 부분적 손질하고 과거와 현재가 연결되는 의미를 짚어준다.
일본의 역사 흐름에 대한 기초지식이 상대적으로 부족한 현실에 비추어 ⓒ 고대, 중세, 근대, 현대로 나누어 구성하고 각 시대별
Introduction을 1쪽 박스 글을 달아주어 이해를 높인다.

3. 콘셉트

일본의 대한 경의와 비판의 엇갈린 견해. 그러나 과연 실제의 일본은 우리의 상식적인 잣대 안에 있는가? 일본의 과거와 현실에
대한 지식은 너무나 빈약한 채 민족적 감정과 국제적 편향에 치우친 그릇된 일본 알기. 그러나 주관적인 민족적 감성과 사대적
편향의 잣대로는 21세기의 주역이 될 수 없다. 일본은 아직도 우리의 편견과 상식 밖에 있다.

4. 상품제작과 관련된 사항

1. 책의 스타일

① 표지 콘셉트: 독특하면서도 격이 있고 깔끔한 분위기

② 내용구성: 콘티 참조

2. 분량 및 제작사양

① 원고분량: 900매 내외

② 사진·일러스트 등의 분량: 도판 40–50컷

③ 책의 분량: 280–300쪽

④ 판형: 신국판

⑤ 장정: 무선제책

⑥ 본문 컬러: 먹+별색 1도

⑦ 지질: 80g 미색모조지

3. 발간 목표시기	① 탈고시기: 9월말 탈고, 10월 10일 최종 교열
	② 출간시기: 11월 중순경
4. 참고도서	『스토리 일본사』『일본 해부』등
5. 필자	김영훈: 한국대학교 동아시아학과 87학번. 현재 박사 과정. B출판사『일본 박물관』의 고대 부분 12꼭지 집필자

5. 영업전략

1. 타깃 설정	메인 타깃은 대학생, 서브 타깃은 직장인
2. 예상 판매부수	① 최근 2~3년간 일본에 대한 관심의 확대로 인해 인문 분야 역사 대중교양서 시장에서 한국사, 세계사에 이어 스테디한 시장성을 갖기 시작했다. 참고로 A출판사의『스토리 역사』시리즈의 3년 판매량을 종합하면 93년도 한국사, 세계사, 일본사, 중국사였으나 94년은 한국사, 일본사, 세계사 순이다. 교보와 종로의 스테디셀러 집계(94년 9월 1일자)를 보면 한국사 9위, 일본사 15위, 세계사 19위 순이다. 『스토리』시리즈 중 가장 먼저 개정판을 발행(94년 1월) 시장 환경에 대처했으며 이어 7월에 한국사의 개정판을 발행 세계사, 중국사와 함께 대대적인 매장전략과 홍보전략을 세웠다.
	② 일본사 시장의 스테디한 상승과『일본 해부』류의 비소설 시장 확산이 내년 상반기까지는 최소한 현상적인 보합과 양적인 확산을 보일 전망이어서『스토리 일본사』『일본 박물관』과의 시장경쟁을 이끌 수 있는 콘셉트 홍보전략과 패키지 이미지 업이 결합된다면 발행일로부터 연간 1만 부의 스테디한 도서로 자리 잡을 수 있을 것이라 예측된다.
3. 홍보전략	① 홍보의 초점 동양사, 한국사, 일본사 등 4~5종 발간 시점에서의 시리즈 출판 홍보와 일본사 홍보를 나누어 진행 / 대학생용 홍보 지혜의 샘 시리즈, 직장인용 경영과 비소설에 직장인의 교양서로 조인트하여 홍보 진행(경영 관련 도서 직장인 대상 홍보시 조인트 필수)
	② 홍보매체
	ⓐ 자사제작매체: 기존의 보도자료, 신간 안내지와 추가로『들여다보기』시리즈 안내지, 직장인용 홍보지 등이 필요할 듯. 경영관련 발간 도서의 날개에 21세기 전략 경영이 홍보되면 속지에 직장인을 위한 교양서로 시리즈를 홍보(포인트 도서를 일본사로)
	ⓑ 일반매체: 일간지, 경제지
	ⓒ 특수매체: 남성용 월·주간지, 사보
4. 광고전략	① 광고 초점 제시한 콘셉트에 맞추되 오늘의 일본을 굴절 없이 알기 위해서는 먼저 역사를 알아야 한다는 점을 강조.
	② 광고 매체 1차적으로 일간지 광고를 이용하되, 부수적으로 타깃 층이 많이 보는 시사주간지를 선정.

6. 예산

1. 총제작비	① 3,000부: 약 720만 원
	② 5,000부: 약 940만 원
2. 권당 제작비	① 3,000부: 2,400원
	② 5,000부: 1,880원
3. 예상가격	7,500원(공급률 60%)
4. 초판 제작 시 손익분기점(BEP)	① 3,000부: 1,600부
	② 5,000부: 2,088부

2. 잡지 기획안 | HOMME(가제)

1. 『HOMME』의 독자층

1. 연령층	30세 전후, 자신의 인생을 적극적으로 펼쳐나가고자 노력하는 남자
2. 자라온 배경	군사정권 하에서 획일적인 주입식 교육을 받고 자랐으며 80년대 초반 사회정치적 격동기에 대학을 나와 군대를 다녀온 구세대도 신세대도 아닌 남자
3. 현재의 모습	① 무조건적 현실비판에서 벗어나 이제는 각 분야에서 자신의 몫을 담당하고 있는 사회경력 3~7년차 정도의 남자
	② 독립적인 경제능력을 갖고 있으며 합리적인 사고를 바탕으로 한 계획적인 소비로 자신의 라이프스타일을 개성 있게 연출하는 남자
	③ 성공지향적인 인생관보다는 자기 개발에 더 가치를 두는 남자
	④ 이를 위해 월 150만 원 가량의 수입과 작은 보금자리(전세, 자가 불문), 생의 동반자가 되는 아내 또는 여자친구, 기동성을 더해주는 자동차, 1년에 1번 꼴의 해외여행을 꿈꾸는 중소 도시 이상에 거주하는 남자
	⑤ 여가를 멋지게 보내기 위해 다양한 대중문화에 고루 관심을 가진 남자
	⑥ 21세기의 주역으로서 세계 시민의 긍지를 가진 남자
4. 그들의 관심사	① 돈: 재테크 개념이 아닌 내가 원하는 삶의 '수단'
	② 건강: 하고 싶은 일을 할 수 있는 '그릇'으로서 이를 위한 방편의 하나—스포츠, 피트니스
	③ 문화적 욕구: 나를 고양시킬 수 있는 지적 허영심
	④ 세상흐름: 성공욕을 대리 보상해주는 각 분야의 시사적인 이슈
	⑤ 적당한 휴식: 나의 또 다른 모습을 발견할 수 있는 주말 플랜
	⑥ 처세: 세련된 매너(세계화의 주역), 전 지구 전 세계에 대한 관심
5. 부수적인 독자	① 30세 전후의 남자가 배우자이거나 남자친구인 여자—진정한 미시족은 남자의 외모는 물론 내면까지도 연출하려고 한다.
	② '잠재적인 30세'라고 할 수 있는 20대 초반 대학생, 20대 중반 남자

2. 기존 잡지와의 차별화를 위한 창간 원칙

1. 연령층의 차별화	① 독자 연령층을 최대한으로 축약, 잡지의 방향 설정을 용이하게 한다.
	② 30세 전후 남성들의 욕구, 스트레스, 갈등, 관심사를 수직, 수평적으로 접근하여 그 나이에 해당하는 남성들에게 필독 전문 교양지로서의 역할을 수행한다.
2. 내용의 차별화	① 『HOMME』 고유의 스타일을 추구한다. 즉, 시사 문화 교양지 일색인 남성지 시장에서 차별화 전략을 펼쳐 독특한 위치를 구축한다.
	② 그 차별화 전략이란?
	ⓐ '읽을 거리' 중심에서 벗어나고
	ⓑ 시사, 문화 비평은 심도 있고 날카로운 필치로 글맛을 강조
	ⓒ 한 가지 테마를 특집화시켜 편집의 리듬을 갖는다.
	ⓓ 독자들에게 구체적으로 선별된 정보를 제공한다. 즉 한 가지 대상에 대해 집중적으로 취재, 궁금증을 확실히 풀어준다.
	ⓔ 수직, 수평적인 다각도의 접근 방법
	ⓕ 기존 남성지가 소홀히 다뤄온 의식주 생활 전반에 걸친 참신한 아이디어
	ⓖ 독자 욕구에 부응하는 구체적이고 실질적인 정보 및 흥미거리를 제공
	ⓗ 휴머니즘을 바탕에 깔고 있으며 탈남성, 탈여성적인 기사로 인간성 회복에 기여할 수 있는 글과 사진
3. 형식의 차별화	① 시각적인 부분의 새로운 접근 로고 및 표지디자인의 변화, 과감한 레이아웃으로 보는 즐거움을 제시한다.
	② 한 장면이 한 줄의 기사를 대신할 수 있는 임팩트가 강한 사진. 즉 그 분야의 최고 전문가가 촬영한 사진

3. 편집 원칙

<부문별>	매달 각 부문에서 한 테마를 설정, 대형 특집화
1. 문화	고급문화의 대중화, 대중문화의 고급화를 기본으로 한다.
	① 신세대 중심의 대중문화에서 소외된 『HOMME』의 독자를 위한 중간문화의 창출
	② 그달의 이슈가 되는 사람, 그 즈음에 특히 유행되는 경향을 골라 구체적이고 심도 있는 비평, 인터뷰로 구성.
	③ 음악, 공연(연극, 무용), 영화, 비디오, 미술, 전시, 디자인, 책, 문학계, 패션계, 방송

2. 여행	국내외 여행에 관한 글이나 사진
3. 라이프스타일: 품격 있는 생활을 위한 제안	① 의식주 – 패션, 헤어, 스타일, 음식, 기호식품, 술, 공간 ② 자동차
4. 과학 & 컴퓨터	① 교양으로서 첨단과학의 흐름 ② 자연을 사랑하는 인간이 알아야 할 동식물학, 지질학, 고고학—(『Discovery』지처럼 대중을 위한 과학의 이해) ③ 컴퓨터 통신, 인터넷, 컴퓨터 게임
5. 시사	① 그달의 이슈가 되는 주제에 관해 깊이 있는 비평, 읽는 기사 ② 필진의 선별화로 신선한 접근 시도 ③ 인터뷰, 외부필자 ④ 정치, 경제, 재테크, 사회, 국제, 환경, 공해문제, 교육
6. 건강 & 취미	① 정신건강 – 처세학, 성공학, 인간관계 ② 스포츠, 피트니스, 레포츠 ③ 취미, 수집가
7. 기타	이달의 운세, 독자카드, 저널, 독자가 선정한 광고 등등
<내용면>	수직, 수평적인 접근 방식
1. 전문성 기사	심층적인 정보와 읽는 기사 25%
2. 실용성 기사	기발한 아이디어와 생활정보 25%
3. 흥미성 기사	구경하는 재미와 가슴으로 깨닫는 감동, 교육적인 효과 50%
<표현 방법>	1. 읽는 기사 40% 2. 보는 기사 60%

4. 잡지의 꼴

1. Specification	① 크기: 국배판 ② 쪽수: 내지 288P /표지 4면 별도 (본문 218면, 광고 70면) ③ 색도: 내지 4도 /표지 4도 (상황에 따라 별도 추가) ④ 용지: 내지 67g 수입 아트지 /표지 200g 아트지 ⑤ 제본: 무선철 ⑥ 코팅: UV 코팅 ⑦ 예정가: 5,000원 ⑧ 예상제작부수: 50,000부 ⑨ 예상제작원가: 3,100원
2. Catchphrase	① 내면의 삶을 추구하는 힘 있는 남자들의 잡지 ② 남자의 삶에 힘을 주는 전문 생활교양지 ③ 오간으로 접근하는 남성 생활교양지 ④ 함량이 충실한 남자들의 전문 생활교양지 ⑤ 생활에 힘을 주는 남성 전문 잡지 HOMME
3. 표지	① 월별 기획 전략에 맞춰 다양한 분위기의 모습 및 관련 상황을 연출한다. 활동적이고 자신감에 찬 남자의 인물 클로즈업 남녀의 모습이 함께 어우러진 감각적인 상황 남자들에게 인기 높은 유명인(남녀불문) 인물 사진 그 밖에 다양한 기획을 통해 연출된 무제한의 이미지 (예) 특집이 자연과 관련된 것일 경우 광활한 벌판에 선 인간의 누드 ② 그 달의 기사 내용에 얽매이지 않고 시각적인 효과를 중시한 사진

작성일: 2005년 7월

2.

편집·
제작비
원가 내역

물건을 만들고 팔기 위한 가장 기본적인 활동으로는 물론 제조와 유통이 먼저 꼽히겠지만 사실 그 이전에 만들 제품에 대한 원가 계산이 선행되어야 한다. 그래야 물건값을 결정할 수 있기 때문이다. 게다가 만들 물건의 판매가 어느 정도로 이루어질 것인가에 대한 예측도 필요한데, 그 이유는 생산 원가는 생산 수량과 밀접한 관계가 있기 때문이다.

일반적인 책의 원가 요소로는 직접 제작비(용지대, 출력비, 인쇄 및 제책비 등), 유통과 소매점의 마진과 배본비, 원고·사진·일러스트레이션 등 저자의 고료, 그리고 출판사의 광고비와 영업비, 출판사 이익 등이 고려된다. 이외에 제작 원가에 영향을 미치는 가장 중요한 요소가 바로 발행부수다.

수량이 원가에 영향을 미치는 까닭은 같은 제품을 많이 만들수록 제작 원가가 낮아지는 공업적인 측면 때문이다. 따라서 책을 발간할 때도 발행부수를 정하는 일에 고심하는 까닭은 첫째 발행부수를 정하지 않고서는 원가 계산을 통해 정가를 산출할 수 없기 때문이고, 둘째 판매의 정책적인 측면 때문이며, 셋째 발행 부수에 따른 원가(권당 단가)차이 때문이다.

인쇄물에 대한 원가 계산을 할 때 출판사가
지출하는 제조비인 용지 구입비, 외주가공비
외에 제작에 간접적으로 연관되는 지출이
포함되는데, 이러한 연관성이 있는 지출들을
구분하여 계산한다는 것은 매우 어렵다.
하지만 출판 원가 계산에 어떠한 지출을 원가
요소로 할 것인가는 매우 중요한 문제다.

2. 편집·제작비 원가 내역

1. 원가 계산 방법

일반적으로 출판사에서는 재료비, 노무비, 경비로 나누어 원가를 계산하고 있다. 이와 함께 인쇄물을 만드는 데 필요한 직접적인 비용을 직접제작비, 간접적인 비용을 간접 제작비로 구분 계산하는 방법도 자주 사용된다. 직접 제작비에는 분해, 출력, 제판, 인쇄, 제본, 가공의 비용과 용지대 등이 포함되며 간접 제작비에는 인건비를 비롯한 각종 인적 비용과 광고선전비 등이 포함된다.

인쇄물의 초판과 재판 원가에는 많은 차이가 있다. 이는 부수에 따라 변하는 용지대, 인쇄비, 제본비, 인세 외의 것들, 즉 원색분해, 밀착, 소절, 터잡기 등의 제판비는 이미 초판에서 계산되었기 때문에 재판 시 제외되기 때문이다.

그러므로 원가 계산은 고정비와 변동비로 크게 구분하는 경우도 많다. 전체 제작비에서 고정비와 변동비가 각각 차지하는 비율에 따라 이윤의 차이가 결정되기 때문이다. 즉 재판, 3판 등 판수가 많아질 것이 예상되는 책일수록 변동비의 비율이 적은 것이 좋다.

물론 원가 계산은 이처럼 직접적으로 이윤을 산출하기 위한 계산이라기보다 정해진 단위마다 정확한 원가를 산정하는 데 1차적 목적이 있다. 하지만 원가 계산에는 기대하는 이윤의 규모를 확정하기 위한 목적도 부수적으로 가지고 있다. 그러므로 부가적으로 매출이익을 예측하기 위한 매출원가와 손익분기점BEP, 적정 가격까지 표시하는 것이 바람직하다.

2. 출판 원가의 요소

인쇄물의 원가 요소는 직접 제작비와 간접 제작비로 나눌 수 있다. 직접 제작비는 용지대, 제판대, 조판대, 인쇄대, 제책대, 표지가공대와 원고료, 편집비를 말하며 간접비는 직접 제작비 외의 모든 비용을 말한다.

1. 직접 제조 원가 요소
직접 제조 원가란 책의 실물을 보고 제책 내역을 계산한 것이다.

① 재료비

주로 용지대를 말하며, 인쇄물의 표지, 본문, 속표지, 면지, 엽서 등 용지 일체에 소요되는 비용을 말한다.

② 조판비

사식비, 전산조판 등의 비용.

③ 출력비

분해대, 소절대(소첩 혹은 고바리), 밀착대, 터잡기대(속칭, 대첩 혹은 하리꼬미), 인쇄판 비용이다. 매킨토시의 대중화로 조판과 제판 과정이 한 공정으로 이뤄지고 있으며 필름 출력비도 포함된다.

④ 인쇄비

인쇄비에는 오프셋 인쇄비, 윤전 인쇄비가 있다.

⑤ 제책비

제본 비용으로 지출되는 것으로, 발주 부수 이외의 여분 부수는 비용에 넣지 않는다.

⑥ 기타

외주가공비(사진촬영비, 편집디자인료, 표지가공대 등), 원고료(코디네이터, 일러스트, 모델 등), 취재비(편집부 야근식대, 교통비, 취재비, 퀵서비스) 등이 포함된다.

2. 간접 제조 원가 요소
간접비에는 교통비, 접대비, 회의비, 도서비, 급료, 상여, 퇴직금, 퇴직급여충당금 산입액, 복리후생비(국민연금, 의료보험, 고용보험, 산재보험), 소모품비, 수도광열비, 감가상각비, 차량유지비, 보험료, 세금과 공과금, 수선비, 통신비, 간접편집비, 광고선전비가 있다.

단행본 제작사양

-도서명/출판사명/출판사주소/전화번호/
　저자/역자/감수/ISBN/정가
-판형: 신국판(210×150)
-제작부수: 4,000부
-제본: 무선철
-코팅: 무광라미네이팅
-기타 가공

판수: 초판
-표지 지종: 250A(사륙, 종)
-표지 쪽수: 4p(날개)
-인쇄 색상: 원색
-면지 지종: 120 레자크지
-면지 쪽수: 8p
-인쇄 색상: 먹단색(양면)

-본문 화보: 120A
-화보 쪽수: 16p
-인쇄 색상: 원색
-본문 지종: 80 미색모조
-본문 쪽수: 336p
-인쇄 색상: 먹단색(양면)

(단위: 원)

	내용	지종	수량	단가	금액	세액	합계
용지대	본문	80 미색모조	84	30,000	2,520,000	252,000	2,772,000
	본문여분	80 미색모조	1.5	30,000	45,000	4,500	49,500
	속표지				0	0	0
	목차				0	0	0
	화보	120 아트지	4	72,970	291,880	29,188	321,068
	화보여분	120 아트지	0.5	72,970	36,485	3,648	40,133
	간지				0	0	0
	판권				0	0	0
	면지	120 밍크지	2	112,485	224,970	22,497	247,467
	면지여분	120 밍크지	0	112,485		0	0
	표지	250 아트지	1.34	143,055	191,693	19,169	210,862
	표지여분	250 아트지	0.66	143,055	94,410	9,440	103,850
	커버		0	0	0	0	0
	케이스				0	0	0
	소계						3,744,880

	내용	구분	면수	단가	금액	세액	합계
조판대	본문조판	신국판	336	2,000	672,000	67,200	739,200
	컷, 삽화조판				0	0	0
	기타조판		16	3,000	48,000	4,800	52,800
	소계						792,000
출력대	원색출력비		16	15,000	240,000	24,000	264,000
	인화지출력비				0	0	0
	필름 출력비		336	1,500	504,000	50,400	554,400
	필름 터잡기	본문	21	5,000	105,000	10,500	115,500
		표지	4	5,000	20,000	2,000	22,000
		면지			0	0	0
		화보	4	5,000	20,000	2,000	22,000
		기타			0	0	0
	소계						977,900
인쇄판대		본문	21	5,000	105,000	10,500	115,500
		표지	4	5,000	20,000	2,000	22,000
		면지	0	0	0	0	0
		화보	4	5,000	20,000	2,000	22,000
		기타	0	0	0	0	0
	기타제판비(수정)			0	0	0	0
	소계						159,500

	내용	인쇄도수	인쇄량	단가	금액	세액	합계
인쇄대	표지 인쇄비	4	1.34	9,000	48,240	4,824	53,064
	커버 인쇄비				0	0	0
	화보 인쇄비	4	4	9,000	144,000	14,400	158,400
	별지 인쇄비				0	0	0
	본문 인쇄비	2	84	3,500	588,000	58,800	646,800
	면지 인쇄비			0	0	0	0
	케이스 인쇄비				0	0	0
	박 인쇄비				0	0	0
	형압 인쇄비				0	0	0
	소계						**858,264**

	내용	구분	수량	단가	금액	세액	합계
제본대	제본비	무선철	4,000	220	880,000	88,000	968,000
	케이스 제작비				0	0	0
	포장 박스 제작비			0	0	0	0
	부록 박스 제작비			0	0	0	0
	기타				0	0	0
	소계						**968,000**
기타	라미네이팅	유광	4,000	93.3	373,333	37,333	410,667
	UV 코팅비				0	0	0
	제본 부자재 비용		0	0	0	0	0
	소계						**410,667**
원고료	원고매절		1	0	0	0	0
	취재비				0	0	0
	교열비		1	1,000,000	1,000,000	100,000	1,100,000
	삽화비		20	30,000	600,000	60,000	660,000
	번역비(매절)		1	0	0	0	0
	표지시안비		1	700,000	700,000	70,000	770,000
	기획료		1	500,000	500,000	50,000	550,000
	소계						**3,080,000**

–고정비 합계: 4,849,900원
–제작원가율: 25%
–변동비 합계: 6,141,311

–매출액대비 광고비: 5%
–총제작비: 10,991,211원
–권당 제작 원가: 2,711원
–정가(예정가): 10,000원
–출판사 이익: 8%
–유통마진: 35%

–인세(번역 인세 포함): 13%
–원가율: 27%
–간접비: 13%
–평균 반품율: 10%
–합계: 100%

※ 채산점까지의 부문별 금액
※ 내용, 예상매출총액,
　예상순익,
　간접비, 광고비, 인쇄

잡지의 원가 분석 예시

잡지 제작사양

-판형: 국배판(300×215) -인쇄 색상: 원색+별색
-제본: 무선철 -본문 지종: 100A(939R)
-코팅: UV코팅 -본문 쪽수: 272p
-표지 지종: 200A(국전, 횡) -인쇄 색상: 원색
-표지 쪽수: 4p

(단위: 천원)

부서명	항목	내역	창간준비기간	창간호	창간2호
수입내역		제작부수		50,000	40,000
		배본부수		43,000	33,000
		판매율		90%	85%
		판매가		6	5
	잡지판매액	서점매출		162,540	98,175
		정기구독		25,000	25,000
		특판		4,800	4,000
	광고액	광고수입		200,000	160,000
	수입계			**392,340**	**287,175**
제작부	제조변동비	용지대		78,764	47,258
		인쇄비		33,000	19,800
		제본비		6,810	4,086
	제조공정비	출력비		13,200	13,200
		원고비		5,000	5,000
		현상비		4,000	4,000
	제작비계		15,800	140,774	93,344
편집부	인건비	노무비	7,500	7,500	7,501
		복리후생비	825	825	825
	진행비	식대	500	300	300
		교통비	500	300	300
		소품비	100	100	100
		도서자료비	200	100	100
		통신비	200	200	200
		통신원관리비	200	200	200
		기타			
	소계		10,025	9,525	9,526
미술부	인건비	노무비	6,000	3,200	3,201
		복리후생비	660	352	352
	진행비	식대	300	200	200
		교통비	300	100	100
		소품비	200	200	200
		통신비	200	200	200
	소계		7,660	4,252	4,253

-정기구독 5,000구좌 대금 3억 원 이율 12% 적용
-광고료 수금을 4개월 은행도 기준하여 12% 할인율 적용
-초기비용은 영업외비용에 첨부

부서명	항목	내역	창간준비기간	창간호	창간2호
사진부	인건비	노무비	6,000	3,200	3.201
		복리후생비	660	352	35
	진행비	식대	300	200	200
		교통비	300	200	200
		필름비	500	500	500
		현상비	500	500	500
		수리비	100	100	100
		소모품비	100	100	100
		통신비	200	200	200
	소계		8,660	5,352	5,353
광고부	인건비	인건비	9,000	6,000	6,001
		복리후생비	990	660	660
	인센티브(20%)			40,000	32,000
	판촉비				
	광고대행료			21,000	16,800
	소계		9,990	67,660	38,661
영업부	인건비	인건비	7,500	4,200	4,200
		복리후생비	825	462	462
	판매관리비	인센티브			3,525
		광고선전비		42,000	12,000
		포장운반비	300	12,000	6,400
		판매촉진비		150,000	
		소모품비	300	100	100
		통신비	500	500	500
	소계		9,425	209,262	27,188
총무부	인건비	인건비	21,600	6,400	6,401
		복리후생비	2,376	704	704
	관리비	세금과공과		5,885	4,308
		차량유지비	1,800	600	600
		보험료	600	200	200
		소모품비	300	300	300
		임대료	15,000	5,000	5,000
		교육훈련비			
		고정자산비			
		수선비	20,000	200	200
		잡비		500	500
	소계		61,676	19,789	18,213
	영업이익		-123,236	-43,274	90,636
	영업외수익		3,000	3,001	
	영업외비용		297,750	2,000	1,600
	경상이익		-420,986	-42,274	92,037
	손익누계		-420,986	-463,260	-371,223

2. 편집·제작비 원가 내역

3.

견적서
작성법

적정한 제작 원가 산출은 어떻게 이루어지며
좀 더 싸고 좋은 품질을 어떻게 얻을 수
있을까, 많은 사람이 궁금해하는 부분이다.
제대로 원가 산출을 하기 위해서는 제작
단계를 파악하고 있어야 한다.

인쇄·제책업계는 몇 년 동안 불황으로
물량감소, 업체 간 과당경쟁, 비영리단체 등의
시장 진입 등으로 정확한 원가 계산에 의한
적정 요금이 정착되지 못하고 있다.

인쇄물 원가 기준은 조달청 기준요금과
시중요금으로 분류한다. 조달청 원가 기준은
정부 입찰 건이나 대량 물량 등에서 시행하고
있으며 광범위하게 사용하지는 못하고 있다.
시중요금은 각 공정마다, 협의회에서 정한
협정가격이 정해져 있지만 실제로 그 가격을
지키는 경우는 많지 않다. 여기서는 지역과
업체에 따라 다소 차이가 있지만 통상적인
요금 형태로 분석하고자 한다.

1. 기획료

제작회의부터 광고 콘셉트 창출까지의 비용. 소량 인쇄물의 경우에는 기획, 편집에 들어가는 비용이 큰 부분을 차지할 수 있다. 각 기획, 편집 대행 업체의 역량 수준에 따라 기획, 디자인비는 천차만별이 될 수도 있다. 즉 기획, 디자인의 창조적 측면에 가치를 기준으로 두기 때문에 단순한 요금으로 책정하는 것은 어려운 것이 사실이다.

2. 편집원고료

취재료, 편집료, 원고료, 일러스트레이션료 등 기획 단계에서 결정된 콘셉트에 따라 표현 아이디어의 발상에 대한 작업과 인쇄물의 내용을 작성하기 위한 작업과 그를 위한 취재 비용이 포함된다. 이 항목은 글, 그림, 사진 등의 편집원고에 대한 비용을 포함하지만 사진 부문은 다음 항목에서 따로 설명한다.

 잡지의 경우 대부분 이 세 부문의 비용이 모두 필요하지만 단행본의 경우 책의 내용과 방향에 따라 취재 비용이 제외되거나 취재, 원고 작성료가 함께 제외될 수도 있다(번역서). 또한 잡지의 경우 취재 비용은 출판사의 비용 계산 방법에 따라 취재 인력의 교통비, 이동통신 요금, 식대 등이 포함되거나 별도인 때도 있다.

3. 견적서 작성법

3. 사진료

제작회의에서 결정된 사진 표현 아이디어를 촬영, 현상, 인화해 인쇄물에 사용할 수 있는 필름이나 인화지로 생산하는 작업에 대한 비용. 점차 '읽는 책'보다는 '보는 책'의 추세가 강해지는 최근의 단행본은 예전보다 사진 수요가 더 많아졌고, 잡지의 경우 성격에 따라 다르지만 보통 월간지를 기준했을 때 책 한 권을 만들기 위해 1천-5천 컷의 사진이 필요하다.

소량의 사진이라면 사진 컷당으로 계산할 수도 있겠지만 대량의 사진이 필요한 단행본이나 잡지의 경우 스튜디오 또는 사진작가와 일괄 요금으로 계약해 작업을 맡기기도 한다. 사진 역시 원칙적으로 편집원고료 항목에 넣을 수 있지만 대부분의 잡지에서 편집원고에 소요되는 비용 가운데 가장 큰 액수에 해당하므로 별도로 산정한다.

4. 디자인료

크리에이티브 작업 단계에서 결정된 표현 아이디어의 시각화 작업에 대한 비용. 즉 인쇄물의 표지에서부터 본문에 이르는 각 지면의 페이지 레이아웃에 소요되는 인건비다.

5. 기타 용역 및 저작권료

특수한 단행본이 아니고서는 이 항목은 대부분 잡지에 해당된다. 우리 사회가 점차 세분화, 전문화되어가기 때문에 특화된 직종이 많이 생겨났고, 잡지와 같은 인쇄물을 만들 때 역시 그러한 다양한 직종이 필요하다. 패션 잡지 예를 든다면 사진 촬영을 위한 모델, 모델을 비롯한 피촬영자의 의상을 적절히 조화시켜주는 코디네이터, 모델이나 피촬영자의 헤어스타일과 분장을 꾸며주는 헤어스타일러 및 메이크업 아티스트들에 대한 비용이 필수적이다. 이 밖에도 사진 사용료, 번역료, 외주 원고료, 자료 구입비, 미술작품 저작권료 등이 포함된다.

6. 용지대

인쇄물을 제작하는 데 있어 표지, 분문, 면지, 엽서 등 일체의 용지에 소요되는 비용을 말한다. 인쇄 용지는 연당/톤당 가격으로 되어 있으며 제지회사와 지업사 대리점마다 할인율에 따라 다양한 가격이 형성되어 있다. 또한 인쇄 및 가공 과정에서 인쇄 용지에 대한 손지율은 확실하게 정해져 있지 않다. 따라서 각 공정인쇄, 코팅, 금박, 톰슨 등의 인쇄 품질 요구에 따라 50매, 100매, 200매 등 다양하게 인정해주어야 한다.

※ 용지대: 총사용량(발행부수×페이지수÷절수÷(2×500)=정량+여분)
※ 연당 단가 예: 국배판, 본문 56p, 1만 부의 경우
10,000부×56p÷8÷(2×500)=70R+여분(10%)=77R(총사용량)×연당 단가

7. 조판비

컴퓨터 화상에서 입력, 디자인, 편집하는 작업으로 한 번에 출력까지 연계해 작업 가능하다. 한 글자당 계산하기도 하며 A4, 16절 페이지 당 요금을 적용하기도 한다.

※ 전산조판비: 페이지수×단가

8. 출력비

단색, 2색, 원색, 별색 등 색분해를 하고 텍스트와 이미지를 대치하여 필름선수와 인쇄 방식에 맞추어 필름을 출력한다. 색분해비, 출력비 등을 분리하여 계산하기도 하며 월간지, 단행본 등은 페이지 단가를 적용한다. 교정은 인쇄교정과 실사교정HP교정으로 분류하며 보통 교정비를 포함한다. 전지 출력 시 터잡기 등은 무상으로 하는 경우가 많다.

※ 출력비: 페이지 수×단가

9. 터잡기

정해진 용지 규격에 따라 각 인쇄 대별로 페이지를 레이아웃하는 작업.

※터잡기 비용: 인쇄 대수×단가

10. 인쇄판비

인쇄판은 종류에 따라 알루미늄판, PS판 등 여러 가지가 있으나 오염물질이 적고 인쇄 품질과 내쇄력이 강한 PS판을 주로 사용하고 있다. 인쇄판의 절수를 검토한 후 인쇄 대수(전지, 2절, 4절, 8절 등)와 인쇄 도수를 곱하면 된다.

※인쇄판비(PS판): 인쇄 대수×인쇄 도수(색수)

11. 인쇄비

조달청 요금과 달리 시중의 인쇄 비용은 몇 년이 지나도 잘 변화가 없는 것이 특징이다. 즉 협정 요금 자체보다 낮아지고 있는 현실인 것이다. 그 이유는 업체 간의 가격경쟁, 중고기계의 도입, 물량의 감소 등을 들 수 있다.

인쇄 단가 적용은 기계 규격(4절 1연은 2천 통, 2절 1연은 1천 통, 전지 1연은 5백 통)을 기준으로 하며, 인쇄 색도, 작업량에 따라 다양하게 적용된다. 또 인쇄 기계 설비와 그것을 다루는 인쇄 기술자의 능력에 따라 달리해야 하지만 현실은 중고 기계와 새 기계와의 차이가 없으며 그로 인한 인쇄물 품질은 천차만별로 나타나 소비자만 골탕을 먹는 경우가 허다하다. 가격도 중요하지만 이러한 것들을 꼼꼼히 챙기는 것도 품질 개선에 도움이 될 수 있다.

※인쇄비: 인쇄 대수×대당 소요량×색도(도당)×인쇄 단가

12. 제책 가공비

기획, 디자인, 인쇄가 잘 되었다 할지라도 후가공인 재단, 제책이 올바르게 되지 않으면 막심한 손실을 입게 된다. 제책의 종류는 중철, 무선철, 양장 등이 있으며, 1대분이 16p, 8p, 4p, 2p일 경우 단가 적용이 달라진다. 또 수작업이 많고 적음, 시간외 작업, 공휴일 작업, 납기 단축 등 여러 가지 작업 조건에 따라 다양하게 적용된다. 코팅, 금박, 톰슨, 실크인쇄 등 다양한 후가공은 별도로 청구된다.

① 양장: 〔기본료+본문 페이지+표지대(금·은박, 띠지, 코팅 등)+기타 가공비(꽃천, 가름끈 등)+표지 붙이기+면지 붙이기〕×부수
② 무선: 〔(쪽수×제책 단가)+표지 붙이기+면지 붙이기+기타 가공비〕×부수/ 예) 〔(56p×2.5)+24+20〕×10,000부
③ 중철: 〔(인쇄 대수×제책 단가)+표지 붙이기+기타 가공비〕×부수

13. 제작진행 잡비 및 이윤

'포장비+운반비+일반관리비+기업이윤+부가세' 등으로 계산된다. 그러나 이윤 자체가 각 업체마다 다르기 때문에 일률적으로 정해진 기준은 없다. 인쇄업계의 요금은 업체 자율로 정하게 되어 있어 발주자와 수주자와의 수급관계에서 결정될 수밖에 없다.

3. 견적서 작성법

제작 사양서

품명	월간 『HOMME』
판형	국배판(290×210)
발행부수	10,000부
제본	무선철
면수	표지 4p/내지 56p/엽서 2p
지질 및 색도	표지 200A(국전, 횡목), 원색+별색
	내지 120 S/W(국전, 횡목), 원색
	엽서 150모조(국전, 횡목), 원색
기타	1. 표지 수성유광 R/T(디자인 상 무광 R/T로 변경 가능)
	2. 표지는 필요에 따라 5도로 인쇄할 수 있음
	3. 본문 시안 시 완료까지 3교 이상
	4. 표지 디자인 3안 이상

잡지 제작 명세서 예시

분류	항목	내용		수량/단가	금액
자체제작	기획/편집	기획		62p.×50,000	3,100,000
		취재		62p.×30,000	1,860,000
		편집		62p.×25,000	1,550,000
		원고작성		62p.×20,000	1,240,000
		소계			**7,750,000**
	디자인	아트워크		62p.×60,000	3,720,000
		시안제작		62p.×25,000	1,550,000
		일러스트		42컷×60,000	2,520,000
		진행비(10%)			
		소계			**15,540,000**
외주제작	사진	촬영			6,000,000
		사진대여		20컷×200,000	4,000,000
		소계			**10,000,000**
	원고료				3,000,000
	번역료				2,000,000
	메이크업				2,500,000
	코디네이션				1,500,000
	모델료				1,000,000
	인터뷰 사례금				500,000
	자료구입비				800,000
	출장비				1,000,000
		소계			**12,300,000**
	용지대	표지	200A	7R×93,420	653,940
		내지	120S/W	76R×53,630	4,075,880
		엽서	150M	3.5R×57,520	201,320
		소계			**4,931,140**
	맥 출력비	표지		4p.×200,000	800,000
		내지		56p.×78,000	4,368,000
		엽서		2p.×60,000	120,000
		소계			**5,288,000**
	인쇄비	표지	터잡기	9판×6,000	54,000
			판대	9판×15,000	135,000
			밀착대	8벌×35,000	280,000
			인쇄대	5R×9×15,000	675,000
			라미네이팅	5R×70,000	350,000
		내지	터잡기	28판×6,000	168,000
			판대	28판×15,000	420,000
			밀착대	4벌×35,000	140,000
			인쇄대	3.5대×20R×8×10,000	5,600,000
		엽서	터잡기	8판×6,000	48,000
			판대	8판×15,000	120,000
			밀착대	6벌×35,000	210,000
			인쇄대	2.5×8×15,000	300,000
	제본대	무선		10,000부×184원	1,840,000
		소계			**10,340,000**

○○출판사 귀중

작성일자: 1999. 09. 10

제작매체: 월간 HOMME

금액: 84,956,140

△△기획

주소: 서울시 강남구 대치동 48

대표전화: (02)567-4945

팩스: (02)567-4950

자체제작비 ①15,540,000원

외주제작비 ②42,859,140원

일반관리비(①+②)×15% ③8,759,870원

기업이윤(①+②+③)×15% ④10,073,8520원

부가가치세(①+②+③+④)×10% ⑤7,723,280원

합계(①+②+③+④+⑤) 84,956,140원

권당단가 8,495원

4.

세금계산서

세금계산서란 사업자가 거래 상대방에게 재화나 용역을 공급하고 부가가치세를 거래징수하기 위한 계산서이며, 부가가치세를 거래징수했다는 증명서다. 이것은 공급자와 공급받는자, 그리고 세무서를 3각 관계로 하여 서로 관련시킴으로써 만약 한 곳에서라도 누락시키면 발각이 되도록 해 세금의 누수를 사전에 방지하고자 하는 제도적 장치다.

1. 세금계산서의 작성 및 교부

세금계산서는 재화와 용역을 공급할 때 작성 및 교부한다. 세금계산서의 내용을 기재할 때는 문자는 한글로 적고 숫자는 아라비아 숫자로 적어야 하며, 세금계산서는 2색 2매가 한 세트로 구성되어 있다. 공급자는 재화의 공급 시점에서 세금계산서를 발행하며, 적색은 공급자가 보관하며 청색은 공급받는자에게 교부하여야 한다. 세금계산서의 기재내용에는 필요적 기재사항과 임의적 기재사항이 있다. 최근에는 전자세금계산서 발행을 사용한다.

필요적 기재사항

· 공급자의 사업자 등록번호
· 공급자의 상호
· 공급자의 성명
· 공급받는자의 사업자 등록번호
· 작성 연월일
· 공급가액과 세액

임의적 기재사항

필요적 기재사항을 제외한 나머지 모든 기재사항을 말한다. 작성하지 않아도 무관하며, 제재는 없으나 이로 인해 부작용이 있을 수도 있다.

세금계산서 작성 예시

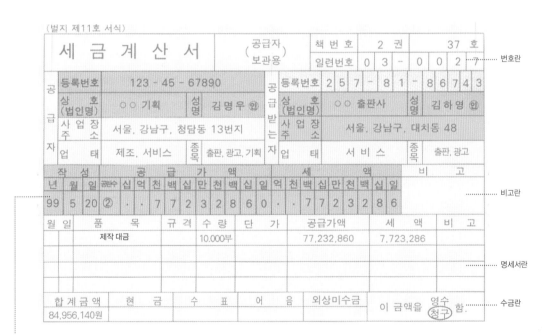

번호란

세금계산서의 분실을 막고 거래 상대방과의 원활한 교부를 위해 작성하는 일련의 기재사항이다. 예) 12-0002: 12월의 두 번째 세금계산서란 뜻.

공급자란

필요적 기재사항은 무조건 적으며, 반드시 대표이사 성명 기재 후 사업자의 직인을 찍어야 한다. 사업장 주소 및 업태 종목은 사업자 등록증에 나타난 주사업장의 소재지와 업태 및 종목을 적는다.

공급받는자란

필요적 기재사항은 무조건 적으며, 공급받는자의 사업자 직인은 없어도 무관하다. 사업장 주소 및 업태종목은 거래 상대방의 사업장 주소 및 업태와 종목을 적는다.

거래란

· 작성연월일: 사업자가 재화나 용역을 공급한 연월일을 적는다.
· 공란수: 공급가액을 적은 다음 그 앞에 남는 공란 수를 적는다.
· 공급가액: 재화나 용역의 공급가액을 적는다.
· 세액: 공급가액 10%에 해당하는 부가가치세를 적는다.

비고란

· 위수탁거래 또는 대리인의 등록번호.
· 공급받는자가 사업자가 아닌 경우 주민등록번호.
· 세금계산서가 월 1회 또는 2회로 합계하여 작성할 경우
· 비고란에 '합계'라고 기재.
· 내부자 거래의 경우 '내부거래'라 기재.
· 기타 필요한 사항이 있으면 기재.

명세서란

필요적 기재사항인 공급가액과 세액의 구체적인 품목과 내용을 기재한다(거래명세표의 역할을 한다).

수금란

· 합계금액: 공급가액과 세액의 합계액을 기재한다.
· 현금·수표·어음·외상매수금: 해당칸에 ○표를 한다.
· 이 금액을 영수 청구함: 해당하지 않는 곳에 두 줄을 그어 지운다.

2. 입금표의 작성 및 교부

입금표 작성 예시

세금계산서 오른쪽 아래에 '영수'로 작성된 것은 입금표 역할을 동시에 하므로 입금표가 필요하지 않다. 청구일 경우에는 수금 시점에서 반드시 입금표를 교부해야 한다.

입금표는 재화나 용역을 공급받는자가 공급자에게 해당 금액을 전달했음을 증명하는 양식으로 일종의 사실 증명을 위한 서류다. 쉽게 말해 영수증에 해당하지만 세금 관계로는 사용할 수 없다. 공급자가 재화나 용역을 공급할 때 그 대가를 공급 시점과 동시에 지급받으면, '영수'로 작성한 세금계산서를 받으면 모든 거래 과정이 끝나는 것이다. 그러나 대개의 경우 재화나 용역을 먼저 공급하기 때문에 '청구'로 세금계산서를 작성해 공급받는자에게 제출하고, 나중에 공급받는자로부터 그 대가를 지급받았을 때 입금표를 작성해 공급자에게 전달하게 된다.

5.

어음·수표

어음은 발행인이 일정한 금액의 지급을
약속하는 지급약속 유가증권을 뜻한다. 즉
발행인이 제3자인 지급인에게 일정한 금액을
지급하도록 수취인 또는 그 지정인에게
위탁하는 것이다. 수표는 발행인이 수취인
또는 기타 정당한 소지인에게 거래은행에서
일정 금액을 지급하도록 위탁하는 형식의
유가증권을 말한다. 여기서는 어음 및 수표의
종류, 발행하는 방법 등에 대해 알아본다.

1. 어음 · 수표의 정의

어음

발행인 자신이 일정한 금액의 지급을 약속하는 지급약속 유가증권이다. 단, 어음은 발행인이 제3자인 지급인에 대하여 일정한 금액을 수취인 또는 그 지정인에게 지급할 것을 위탁하는 것이다.

수표

발행인이 지급인인 거래은행에 대해 수취인, 기타 정당한 소지인에게 일정 금액을 지급할 것을 위탁하는 형식의 유가증권이다.

2. 어음 · 수표의 종류

어음의 종류

환어음

국제 거래에서 대금 추심의 목적으로 주로 이용되며, 그 구조는 발행인(수출자)이 자기와 거래관계가 있는 제3자(수입자)에 대하여 어음에 기재되어 있는 금액을 일정한 일자에 어음상의 권리자에게 지급할 것을 무조건 위탁하는 어음이다.

약속어음

발행인이 소지인에 대하여 자기 스스로가 일정금액을 무조건 지급할 것을 약속하는 형식의 어음이다.

상업어음

진성어음이라고도 하며, 상거래가 원인이 되어 발행한 어음이다.

융통어음

상거래 없이 오직 자금의 융통을 위하여 발행한 어음이다. 따라서 부도 가능성이 높다.

견질어음

담보를 목적으로 발행한 어음이다.

개인어음

일명 문방구어음이라고도 하며, 지급장소를 은행으로 하지 않고 발행자의 사업장소로 하는 것이 일반적이다.

은행도어음

개인어음에 대한 용어로, 지급장소를 발행자의 거래은행으로 지정해 발행한 어음이다.

백지어음

어음의 필요적 기재사항 중 일부를 공백인 채로 발행한 어음이다.

수표의 종류

당좌수표

당좌거래가 있는 은행에서 교부한 수표용지에 발행자가 필요적 기재사항을 기재하여 기명 날인한 수표이다. 금액 지불 책임은 발행자에게 있다.

자기앞수표

일명 보증수표라고도 하며, 발행자와 지급인이 은행으로 되어 있는 수표다. 은행의 신용이 담보되어 있기 때문에 가장 안전하다.

가계수표

개인이나 기업이 가계종합예금 구좌를 개설한 후 발행한 수표다. 개인은 수표 1장의 발행 최고 금액이 30만 원을 초과할 수 없고, 기업은 100만 원을 초과할 수 없도록 되어 있다.

선일자수표

발행인이 미래의 날을 발행일로 기재하여 발행한 수표로 기재일자 이전에도 지급제시하여 수표금을 받을 수 있으나, 당사자 사이에 수표 상의 발행일 이전에 제시하지 않기로 합의하고 제시했다면 손해배상의 문제가 발생한다.

횡선수표

수표 표면에 평행한 두 줄(//)을 그은 수표로 도난방지를 목적으로 주로 이용된다. 이런 횡선 수표는 추심에 의해서만 지급받을 수 있다.

3. 어음·수표의 발행

어음을 발행한다는 것은 어음을 작성하여 수취인에게 건네주는 것을 말한다. 어음을 작성하기 위해서 발행인은 어음 용지에 필요사항을 기입하고 그것에 기명 날인한다. 은행에서 교부하는 통일어음 용지에는 어음이 유효하게 성립되기 위한 필요사항과 발행인이 기입해야 할 난이 모두 인쇄되어 있으므로 발행인이 공란을 메우면 어음은 완성된다. 약속어음 용지에 기입해야 할 곳은 다음과 같다.

· 수취인의 이름
· 액면금액
· 지급기일(만기라고도 한다)
· 지급지

· 발행일
· 발행지 또는 발행인의 주소지
· 발행인의 기명 날인 또는 서명

4. 어음·수표의 배서

어음의 배서와 어음 용지의 보충방법

기명식 배서

피배서인란에 피배서인 성명을
기입한다.

백지식 배서

피배서인을 기입하지 않은 배서의
방법. 배서인의 기명날인만으로
유효하다.

어음 용지의 보충

어음의 배서란은 전부 4칸이다.
배서란이 부족할 때는 4칸 외에 어음
용지를 붙여 보충한다.

어음·수표 배서 예시

출판
실무
매뉴얼

I. 안그라픽스 출판 실무
II. 제작사 체크리스트

안그라픽스

I.
안그라픽스
출판 실무

1. 출판 프로세스

국내 저술서를 기준으로 한 출판 프로세스입니다.

번역서의 경우 해외 에이전시, 번역가 등 더 다양한 협력과 프로세스가 있습니다.

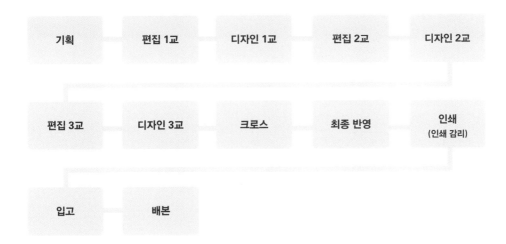

기획 및 일정

1. 책 출간 일정 만들기

- 최종 인쇄일을 기준으로 해 출간 일정을 만듭니다. 해당 일정은 저자와 실무진에게 공유합니다.

2. 출간 기획서 작성

- 출판의 처음부터 끝까지 함께 할 지도를 만드는 과정입니다.

- 뚜렷한 기획 의도는 어떤 상황에서도 흔들리지 않는 지침이 됩니다.

- SWOT 분석을 필수로 진행합니다.

편집 1교

1. PC교

- 한글 혹은 워드로 원고를 직접 컴퓨터로 수정해, 화면교라고도 불립니다.

- 페이지를 옮기거나 불필요한 원고를 삭제하는 등 전체적인 맥락과 흐름을 정비합니다.

- 원고의 내용이 사실인지 확인하는 팩트체크를 진행합니다. 필요하다면 저자 문의나 전문가 검수를 진행합니다.

- 해당 수정은 변경 내용 기록을 남겨, 저자와 공유합니다.

2. 원고에 따른 편집 기준 만들기

- 출판 편집 기준을 바탕으로 하되, 각 원고에 맞게 추가해야할 기준을 설정합니다.

예시. 『서비스 디자인 교과서』(2021) 편집 1교 기준

편집 일러두기

- 일본 행정구역은 지역명과 띄어쓰기를 하지 않고 붙여서 표기했다.

- 원어 표기는 괄호로 묶었고 본문에서 처음 나왔을 때만 원어를 표기하고 이후에는 표기하지 않았다.

- 본문에 인용된 책 제목 가운데 한국에 출간된 책은 한국 제목을 넣었고 출간되지 않은 책은 제목을 번역해 넣었다.

- 인명 표기 및 지명 등 원어를 우리말로 표기한 외래어는 국립국어원 외래어 표기법에 맞춰 표기했으나 통상적인 표현이 있는 외래어는 그대로 적용했다.

- 본문에 나오는 외래어는 되도록 순화했으나 흐름상 필요한 외래어는 그대로 사용했다.

- 숫자는 우리말로 읽을 수 있는 숫자는 우리말로 표기하고 100이상의 숫자, 시간은 숫자로 표기했다.

- 전문 용어는 최대한 국내에서 사용하는 용어로 표기했으며 국내에 적절한 용어가 없을 경우는 영어 발음대로 표기했다. 대표적으로 순화한 표현은 다음과 같다. 프로덕트→제품, 엔지니어→기술자, 인더스트리얼 디자인→산업 디자인

- 띄어쓰기는 기본적으로 안그라픽스 편집 기준에 맞추었으나 –팀은 '영업팀'과 같이 붙여 썼으며 –부문은 '영업 부문'과 같이 띄어쓰기했다.

- 업계에서 통용되는 외래어 표기는 존중하되 대체어가 있는 경우 한글을 사용하고 영어를 첨자 처리해 이해를 돕는다.

- 관례적으로 사용되는 외래어의 경우 그 사용성을 존중해 사용한다. 예) 생활 방식→라이프스타일, 아웃풋, 비즈니스 방법, 개발 프로세스 등등

단위

- 금액: '엔화'는 '원화'로 통일

- 단위 표기: 한글 예) cm→센티미터, inch→인치

반복되는 표현

- 같은 표현이 연이어 등장하는 경우 살짝 변형 또는 삭제한다(어절을 통째로 삭제할 때는 단어를 삭제할 때보다 잘 살펴볼 것, 반복 횟수가 많지 않을 경우에는 삭제보다는 변형하거나 줄이는 방법을 추천).

- 쉼표 사용 관련 원문에서 '단'+(,) / (,) + 즉 + (,) 문장이 시작할 때 나오는 '즉' 뒤에는 쉼표 삭제 문장 중간 '즉' 앞에만 쉼표 사용

- (명사)+(명사)+하다 > (명사)+(동사) (줄이는 게 가능한 부분에서는 되도록 하기)

디자인 1교

1. 준비

- 책에 들어가는 도판의 개수와 화질, 크기를 확인합니다. 추가 또는 교체해야하는 도판이 있는 경우 요청합니다.

- 번역서의 경우 원서를 확보하고 있는지 확인합니다.

2. 분위기 잡기

- 원고에 맞는 판형을 결정합니다.

- 제본 방식, 종이, 인쇄 사양을 구상합니다. (이후 변경될 수도 있습니다.)

3. 시안: 내지 디자인

- 위계를 설정하고 특별히 필요한 디자인 요소가 있을지 살핍니다.

- 분량이 가장 많은 장과 분량이 가장 적은 장을 흘려봅니다.
 글줄이 알맞게 들어가는지 살핀 후 전체적인 레이아웃과 글상자 크기, 글자 크기 등을 조정합니다.

- 장표지와 차례 페이지를 디자인합니다.

4. 편집 1교 흘리기

- 내지 시안이 확정되면 편집 1교를 마친 본문 원고 전체를 흘립니다. 이때 단락 스타일을 꼼꼼히 지정해둡니다.

인디자인에서 단락스타일을 잘 정리해두면
한꺼번에 스타일을 적용하거나 수정하기 편리합니다.

편집 2교

1. 문단과 문장 단위 편집

- 디자인 1교가 흘려진 교정지에서 진행합니다.

- 용이, 수치, 인명 지명 등 고유명시, 명언명구, 연도 및 날짜, 인용문 등을 종류별로 표시해 확인하고 같은 말이지만 다르게 표기된 것 등 오류 혐의가 있는 사항이 있는지 확인합니다.

2. 표지 구성안

- 부제목, 광고 카피 등 표지에 들어갈 문구를 작성합니다.

- 앞표지, 뒷표지, 양 날개에 들어갈 문구를 확정하고 작업자에게 전달합니다.

PDF 주석 편집

편집 2교부터는 PDF에서 주석을 이용해 편집합니다. PDF 주석은 인디자인에서 주석 기능을 사용해 바로 반영이 가능합니다. 반영이 쉽고 빠르며 누락이나 오탈자의 빈도를 줄일 수 있다는 장점이 있습니다.

1. 주로 사용하는 PDF 주석 기능

- 텍스트 대치: PDF 상에서 편집이 필요한 부분에서 사용합니다. 원하는 부분을 드래그한 뒤, 바로 텍스트 입력을 하면 적용됩니다. 인디자인에서 '수락'을 누르면 자동 반영이 되며, 전체 주석 일괄 반영 또한 가능합니다.

- 삭제: PDF 상에서 삭제가 필요한 부분에서 사용합니다. 삭제하고 싶은 문장 혹은 단어를 드래그한 뒤 'Backspace' 키를 누르면 반영됩니다.

- 밑줄: 인디자인에서 '수락' 기능을 사용할 수 없으며 편집자의 코멘트를 전달하는 용도로 사용합니다. 주로 텍스트가 없는 도판 부분에 사용합니다.

- 그 외의 기능은 주석 해지 위험이 높아 사용을 추천하지 않습니다.

2. 원활한 PDF 반영을 위해서 미리 점검해야 할 점

- 최신 버전의 PDF인지 확인한다.

- 최초 한번은 인디자인과 PDF 주석이 잘 호환되는지 미리 확인해둔다.

- PDF 주석이 300개 이상일 경우 파일을 분할한다.

- PDF 주석을 반영하기 전 인디자인 파일을 수정하지 않는다(페이지 변경 등).

3. PDF 주석 입력 시 주의해야 할 점

- 원하는 부분에 제대로 교체 텍스트가 들어갔는지 확인한다.

- 주석에 오탈자가 없는지 확인한다.

- 반드시 대교를 진행한다.

| 텍스트 대치 | 삭제 | 밑줄 |

디자인 2교

1. 편집 반영

- 편집 2교 수정 사항을 반영합니다.

2. 디자인 보완

- 장표지, 차례 페이지 디자인을 확정합니다.

- 색인, 참고 문헌 등 모든 부분을 꼼꼼히 디자인합니다.

편집 3교

1. 대교

- 3교를 시작하기 전, 편집 2교의 반영이 제대로 되었는지 확인합니다.

2. 편집

- 들여쓰기, 내어쓰기가 제대로 적용되어 있는지 확인합니다.

- 편집 3교에서는 레이아웃을 정돈하고 미처 발견하지 못한 오탈자를 철저하게 확인합니다.

- 편집 기준에 원고가 맞는지 확인합니다.

3. 외줄 남음

- 한 글줄에 최소 네 글자 이상이 되도록 글줄을 교정합니다.

4. 표지

- 제목과 표지에 들어갈 문구를 확정합니다.

- 날개에 들어가는 저자 약력을 확인 요청해 내용을 보강합니다.

디자인 3교

1. 편집 반영

- 편집 3교 수정 사항을 반영합니다.

2. 제작 준비

- 필요시 인쇄 교정을 내봅니다. (사진이 잘 나올지 걱정될 때, 별색이나 종이를 테스트해보고 싶을 때 등)

- 제작 사양을 확정하고 발주서를 작성합니다.

3. 표지 디자인

- 책등, 양 날개, 뒷표지 디자인을 확정합니다.

크로스

1. 편집 원칙 공유

- 원고 담당 편집자 외 타 편집자와 저자가 확인하는 과정입니다.

- 편집 1교의 원고 썬십 기준을 공유합니다.

2. 저자 확인

- 저자 혹은 저작권자에게 디자인 3교 파일을 보내 최종 확인을 받습니다.

- 저자의 최종 수정 사항은 크로스 때 반영합니다.

3. 국제표준도서번호 (ISBN) 신청

- 한국서지정보센터에서 국제표준번호를 신청합니다.

- 국제표준번호, 부가기호, 바코드를 디자이너에게 전달합니다.

최종 반영

- 편집자가 취합해 전달한 크로스 수정 사항을 최종반영합니다.

- 크로스 원고가 저자, 역자, 외주 편집자 등 관련인 확인을 모두 받았는지 점검합니다.

- 최종 PDF파일에 이상이 없는지 검토합니다.

- 제작처에 최종 발주서를 전달합니다.

최종 데이터 점검용 체크리스트

1. 판권면

- [] 실무진 이름 확인 / 발행인, 주간, 아트디렉터, 편집자, 디자이너, 진행, 커뮤니케이션, 영업관리

- [] 주소 (주) 안그라픽스 우10881 경기도 파주시 회동길 125-15

- [] 번호: 전화 031.955.7766(편집) 031.955.7755(고객서비스) / 팩스: 031.955.7744

- [] 웹사이트 (재쇄 시 홈페이지라 적혀 있을 경우 '웹사이트'로 수정)

- [] ISBN 번호 확인

- [] 부가기호 번호 확인

- [] 발행일, 인쇄일 확인

2. 내지 확인 사항

(1) 페이지 확인

☐ 차례 페이지 수 확인

☐ 최종 페이지 확인

☐ 주석 페이지 수 확인

☐ 색인 페이지 확인

☐ 디자인 상 페이지 번호 없는 구간에 번호 있는 지 확인

(2) 편집 확인

☐ 크로스 반영 최종 확인

☐ 마지막으로 수정된 부분 반영 확인

3. 표지 확인 사항

☐ 바코드 리딩 여부, ISBN, 부가기호, 가격 확인

☐ 표 2 저자 소개란 확인

☐ 표 3 함께 읽으면 좋은 도서 금액, 서명, 띄어쓰기 확인

☐ 책등 확인

4. 디자인 확인 사항

☐ 그림의 해상도와 이미지 모드를 확인한다.

　흑백 인쇄의 경우 150dpi 이상. Gray Scale

　컬러 인쇄의 경우 250~300dpi 이상, CMYK

☐ 재단선 밖으로 나가는 이미지나 바탕이 있을 경우, 도련 3mm 여분이 채워졌는지 확인한다.

☐ 제작사양과 발주서를 확인한다.

☐ 폰트 깨짐 현상이 있는지 확인한다.

☐ 도큐먼트 사이즈가 재단될 사이즈와 일치하는지 확인한다.

☐ 사용한 그림 박스나 텍스트 박스가 서로 겹쳐지는 곳은 없는지, 보이지 않는 선이 있지는 않은지 확인한다.

☐ 쿽익스프레스에서 본문 중에 삽입된 그림상자의 둘러싸기 상태가 '외부여백'으로 되어 있는지 확인한다.
둘러싸기 모드가 '없음'으로 설정되어 있으면, 텍스트가 그림에 가려진 상태로 출력된다.
단 그림바깥여백자동, 그림바깥여백수동 모드는 포토샵에서 반드시 'Clipping Path'로 작업해야 한다.

☐ 본문 중, 그림이나 박스가 도큐먼트 밖으로 나갈 경우, 도련 3㎜ 여분을 채웠는지 확인한다.

☐ 본문 글자의 검은색이 C=0%, M=0%, Y=0%, K=100%인지 확인한다.

　C=100%, M=100%, Y=100%, K=100%도 화면에서는 검은색이므로 주의해야 한다.

☐ IC 같은 별색 지정을 했을 때 컬러 메뉴에서 4색 분해 체크를 해제했는지 확인한다.
　　단 4도 컬러 출력 시에는 4색 분해를 체크해야 한다.

감리 체크리스트

☐ 선택한 종이가 제대로 입고되었는지 확인한다. (종류, 색상, 평량, 결, 크기, 수량)

☐ 가지고 간 기준(팬톤칩, 노트북 화면, 가출력본 등)과 비교해서 의도한대로 색상이 인쇄되는지 확인한다.

☐ 판에 오염, 잡티, 긁힌 자국 등이 있는지 확인한다.

☐ 사진 링크가 유실되거나 무아레 현상이 있는지 확인한다.

☐ 별색의 경우 핀이 잘 맞는지 확인한다.

감리 준비물

☐ 인쇄교정지 등 최종 인쇄물과 가장 근접하고 비교 가능한 출력물

☐ 팬톤 컬러칩

　　인쇄소에 있는 팬톤 컬러칩의 색은 바랬거나 다를 수도 있다. 정확히 원하는 색을 보여주기 위해서는
　　디자인할 때 참고한 컬러칩을 제작처에 미리 전달하거나 가져간다.

☐ 바코드 리더기

　　필수품은 아니지만, 바코드가 정상적으로 작동하는지 확인해볼 수 있다.

☐ 디자인 데이터와 노트북

　　데이터에 치명적인 실수가 있는 경우 현장에서 데이터를 수정해서 판을 다시 출력한다.

2. 출판 실무 양식

안그라픽스 출판부가 출간과정에서 사용하는 실무 양식입니다.

몇가지 실제 용례를 지면에 실었으니 출간 과정에서 참고해보시기 바랍니다.

빈 양식은 QR코드를 통해 다운받을 수 있습니다. 자유롭게 수정하여 사용하실 수 있습니다.

양식은 여러 책을 거치며 수정되었으며, 이후에도 사용자의 편의에 따라 보완될 것입니다.

단, 상업적 이용은 불가합니다.

출간기획서

입수 원고를 바탕으로 책의 콘셉트, 개요, 기획 의도를 작성합니다.

작성자: 　　　　　　작성일:

제목	신묘한 우리 멋
저자	조자용
분야	국내도서 > 인문학 > 문화/문화이론 > 한국학/한국문화 > 한국인과 한국문화
쪽수	348쪽
예상 출간일	2021년 9월
한 줄 콘셉트	우리 문화의 모태를 찾아서 간 선각자 조자용을 조명하다.
도서 개요	『신묘한 우리 멋』은 하버드 대학원 출신 건축가이자 민예운동가인 저자 조자용이 우리의 모태와 원류를 찾기까지의 과정과 거기에서 얻은 우리 문화에 대한 독창적인 견해를 에세이 형식으로 엮은 책이다. '우리 민족문화의 모태는 무엇인가'란 질문을 평생의 화두로 삼아온 저자는 이 책을 통해 자신이 발견한 우리 문화와 한국 민예예술의 멋, 우리문화의 뿌리와 상징 등을 흥미롭게 풀어낸다. 그렇다면 과연 저자가 찾고자 한 우리 문화의 모태란 무엇일까? "한국 사람의 멋을 알려면 먼저 한국 도깨비와 호랑이를 사귀어야 하고, 한반도의 신비를 깨달으려면 금강산과 백두산을 찾아야 하고, 동방군자 나라의 믿음을 살피려면 산신령님과 칠성님 곁으로 가야하고, 한국 예술의 극치를 맛보려면 무당과 기생과 막걸리 술맛을 알아야 한다." 저자는 우리 문화에 대해서 한과 슬픔 대신 '멋', '흥', '얼'을 내세우며 이러한 명맥은 거지의 장타령, 기생의 흥, 민화의 해학으로 이어져 있음을 밝힌다. 아직 우리 민예의 중요성을 알아차리지 못하던 그 당시, 엿장수에게 넘어간 기와 조각까지 구매하며 잊히고 부서질 운명에서 구출하고 발견한다. 그가 인사동에서 발굴한 까치호랑이 민화는 정통 미술인 맹호도에 가려서 빛을 보지 못했던 민화에 대한 관심을 높였으며 88 올림픽 마스코트 호돌이에 영향을 주어 대중에게 우리 문화의 상징이 호랑이였음을 다시금 일깨워주는 데 큰 역할을 한다. 또한 여기서 그치지 않고 자신의 소장품을 중심으로 국내외에서 다양한 민화 전시를 진행하여 우리의 멋과 미를 널리 널리 알리는 데 일조했다. 또한 유수의 건축가인 조자용은 우리 건축물을 살펴보며 그 기술과 아름다움에 놀라며, 현대 건축물에도 응용하기까지 한다. 도깨비 기와, 돌 거북, 까치호랑이 민화와 같이 직접 발로 뛰며 수집을 통해 우리 민속을 연구한 저자의 이야기를 통해서 얻은 이 관점은 신선하고도 흥미로워서 읽는 내내 저절로 고개를 끄덕이게 한다. 우리 문화에 대해서 이렇게 솔직하고 신통한 관점을 가진 저자의 글을 통해 우리 문화의 모태와 멋을 제대로 감상할 수 있을 것이다.
기획의도	2001년 출간된 〈우리문화의 모태를 찾아서〉의 개정도서인 이 책은 민화, 기생, 거지 등 그 시대 누구도 주목하지 않았지만 우리 문화의 근거인 '민문화'에 집중한 저자 조자용의 민학 일대기다. 전 세계적으로 K-문화의 관심이 높아진 지금, 진정한 우리의 것이 무엇인지 또한 그 모태는 무엇인지에 대한 질문에 이 책이 답을 줄 수 있으리라 기대한다.
타깃 독자	한국학, 민속학, 국어국문학, 건축 분야 관련업종 종사자 전공 학생 미학/인문학/민속학 관심 독자

SWOT	**강점** ● 저자만의 독창적이고 유머러스한 관점에서 해석한 우리 문화 ● 지금은 찾아보기 힘든 60년대의 사진 도판	**기회** ● 국립현대미술관장 윤범모, 우리근대건축소장 김정동, 미술사가 강우방 등 굵직한 인물들의 추천사 ● K-문화의 관심이 높아진 지금, 어느 것이 우리 것인지에 대한 논의가 활발함
	약점 ● 오래된 이론이라는 점	**위협** ● 오래된 원고

발주서

안그라픽스 | (10881) 경기도 파주시 회동길 125-15 | Tel 031.955.7766 | Fax 031.955.7744

안그라픽스 담당자 010.

							제작처	
기본 사항	제목	신묘한 우리 멋					제작	세걸음
	출간 횟수	1쇄						Tel.
	판형	113_190mm						
	쪽수	384쪽						상지사
	제본	반양장						Tel.031.955.3636
	부수	1000부						
	기타	헤드밴드: H-72 옥색 / 가름끈: T-65 옥색 3mm						
속표지	크기	287_224mm					종이	타라유통
	색도	2도 (먹 1도 + 팬톤 2027c)						Tel.02.846.6001
	종이	아르떼 UW	230g	7*5	0.8R			Fax.02.847.1700
	필름 크기	46반 4벌			정미 0.5R	여분 0.3R		
	후가공	**무광코팅**, 유광먹박						
내지1 (1~280p)	색도	2도 (먹 1도+ 팬톤 2027c)					종이	타라유통
	종이	백색 모조	100g	5*7	21R	무림		Tel.02.846.6001
	필름 크기	46반 16벌			정미 17.5R	여분 3.5R		Fax.02.847.1700
내지2 (281~384p)	색도	먹 1도					종이	타라유통
	종이	미색 모조	80g	5*7	7.5R	무림		Tel.02.846.6001
	필름 크기	46반 16벌			정미 6.5R	여분 1R		Fax.02.847.1700
면지	색도	인쇄 없음					종이	두성종이
	종이	매직터치 121다홍색	180g	46종	0.3R	두성		Tel.02.3470.0001
	필름 크기	결 반드시 맞춰주세요.			정미 0.27R	여분 0.03R		Fax.02.588.2011

인쇄소, 제책사 전달 사항	종이 결 꼭 맞춰주세요.	**제지사 전달 사항**	입고처: 상지사
		후가공 전달 사항	

도서 납기	**9월 17일 (문화유통)** 본사입고 2부
	위와 같이 제작을 의뢰합니다. 2021년 8월 31일 화요일

팀장	주간

안그라픽스 담당자: 010.

								제작처	
기본 사항	제목	타이포그래피 천일야화 3판						인쇄·제책	스크린그래픽
	출간 횟수	3판 2쇄							Tel. 031.945.4366
	판형	188_257mm							Fax. 031.945.2366
	쪽수	368쪽						후가공	이지앤비
	제본	무선제본							Tel. 031.932.8755
	부수	1,000부							Fax.031.932.8757
	참고 사항	**이지앤비:** 표지 이지페이스 코팅						박	한진금박
		한진금박: 표지 박(태창상사 028G)							Tel. 031.908.1258
									Fax.031.908.1255
표지	크기	626_257mm						종이	타라유통
	색도	1도 (고농도 먹)							Tel. 02.846.6001
	종이	아르떼 UW	210g	46전 종	0.85R	한국			Fax. 02.847.1700
	필름 크기	46반 2벌		정미 0.5R l 여분 0.35R					
	후가공	이지페이스 코팅, 박(태창상사 028G)							
내지	색도	5도 (4도+ 팬톤 warm gray 9U)						종이	타라유통
	종이	뉴플러스 백색	100g	46전 종	28.75R	한솔			Tel. 02.846.6001
	필름 크기	46반 8벌		정미 23R l 여분 5.75R					Fax. 02.847.1700
면지	색도	인쇄 없음						종이	타라유통
	종이	밍크지 흰보라	120g	46전 종	0.3R	삼화			Tel. 02.846.6001
	필름 크기	46반 8벌		정미 0.25R l 여분 0.05R					Fax. 02.847.1700
	참고 사항	앞뒤 각 한 장씩							
삽지	크기	718_250mm						종이	타라유통
	색도	4도 (먹 + C + M + 팬톤 warm gray 9U)							Tel. 02.846.6001
	종이	백상지 백색	120g	46전 종	1R	무림			Fax. 02.847.1700
	필름 크기	46반 2벌		정미 0.5R l 여분 0.5R					
	참고 사항	뒷면지 앞에 오리꼬미 삽지							

인쇄소 전달 사항	고농도 먹으로 부탁드립니다.	**제지사 전달 사항**	입고처: 스크린그래픽
	전쇄 참고 부탁드립니다.		
	가제본 확인 후 진행하겠습니다.		
	본사입고분 확인 후 문화유통 입고하겠습니다.		
제책사 전달 사항	삽지 위치, 접지 : 샘플 참고	**후가공 전달 사항**	코팅 시 기포 불량 주의 요망

도서 납기	3월 9일 (문화유통) 본사입고 2부
	위와 같이 제작을 의뢰합니다. 2021년 2월 23일 화요일

팀 장	주 간

쪽배열표

신묘한 우리 멋

내지 1 : 백색 모조 100g

판형	113_190
쪽수	384
종이	표지_아르페 UW 230g
	내지_백색 모조 100g
	미색 모조 80g
	면지_매직터치 다홍색 180g
색도	2도
부수	1000
제본	반양장
가공	표지_유광먹박

(1/5)

안그라픽스

(2/5)

안그라픽스

내지 2 : 미색 모조 80g

보도자료

책 소개 및 홍보를 위한 글입니다. 출간 후 온라인 서점 등에 전달합니다.

디지털과 그 이후

일상에 스며든 기술·과학·문화를 통찰하라

제목	포스트디지털: 토픽과 지평
지은이	이광석
발행일	2021년 6월 30일
쪽수	344쪽
판형	148x200mm
가격	20,000원
분야	국내도서 > 사회과학 > 사회학 > 사회학 일반, 국내도서 > 인문학 > 문화/문화이론 , 국내도서 > 과학 > 과학사회학(STS)
주제어	포스트디지털, 기술문화, 테크놀로지, 디지털인문학, 노동문화, 모바일, 스마트폰, 아이폰, 비판적 제작, 기술미학, 사물탐색, 리터러시, 문해력, 기술문화연구, 기술계보학, 기술비판이론, 기술 민주주의, 기술물신, COVID-19, 기계예속, 알고리즘, 기계 비평, 플랫폼 노동, 유령노동, 공통감각, 전자 미디어, 정보초고속도로, 포스트휴먼, 관계 미디어, 재현 미디어, 가상 세계, 게릴라 저널리즘, 고슴여우, 공유 경제, 기술철학, 기술코드, 단속, 닷컴, 디스토피아, 릿자라토, 소셜미디어, 마셜 메클루언, 부옌 비비르, 사물인터넷, 서킷 밴딩, 소셜테이너, 소프트웨어, 스마트폰, 가이 스텐딩, 한나 아렌트, 시빅해킹, 아카이브, 암흑 상자, 회색 상자, 역설계, 인터넷 실명제, 제노페미니즘, 좀비미디어, 투머스 쿤, 탈진실, 테크노페미니즘, 프레카리아트, 빌렘 플루서, 피시통신, 앤드류 핀버그, 해방, 테크노문화, 3D 프린터, 4차산업혁명, IBM, 넷카페 난민, 니트족, 미디어 테크놀로지, 인조인간, 행위자연결망이론, 《문화연구》, 미니텔, 알파넷, 월드와이드웹, GUI, SNS, 연결되지 않을 권리, 인공지능, 로봇, 메이커 운동, 메이커 문화, 키트, 코딩, 하드웨어, 열정 페이
ISBN	978.89.7059.474.3(03600)
담당 편집자	출판부 편집팀 / 031-955-7766 / edit@ag.co.kr

책 소개	

세련된 과학기술과 디지털 야만의 민낯

기술 숭배를 넘어 인간-기술 앙상블의 미래를 성찰하라

『포스트디지털: 토픽과 지평』은 기술문화연구 관점에서 기술에 의존하는 현실에 대해 성찰적 태도와 실천을 촉구하는 책이다. 전 세계로 확산된 COVID-19 팬데믹은 기술 과속 현상을 더욱 부추기고 있다. 사회적 거리두기를 강조하는 현실 속에서 소통과 관계는 점차 전자적인 방식으로 바뀌어간다. 그 과정에서 목도되는 기술 물신의 질곡에 우리는 과연 무엇을 할 수 있을까?'

이 책은 기술과 미래에 대해 근거 없는 낙관만을 퍼뜨리는 기술 열광의 여타 미래서와 다르다. 서울과학기술대학교 IT정책대학원 디지털문화정책 전공 교수이자 비판적 문화이론 저널《문화/과학》공동 편집인으로, 테크놀로지, 사회, 문화, 생태가 상호 교차하는 접점에 비판적 시각을 갖고 연구, 비평, 저술, 현장 활동을 이어가는 저자 이광석은 오늘날 우리 사회를 다음과 같이 기술한다. "기술의 긍정적 비전과 열망에도 불구하고, 인공지능에 의해 사라지는 일자리, 빅데이터와 생체 정보의 무차별 수집으로 인한 개인 정보의 오남용, 플랫폼 알고리즘 기술로 인해 더 나락으로 빠져드는 자영업자와 비정규직 노동자의 지위, 청(소)년의 노동권과 정보인권을 위협받고 있다." 이러한 저자의 비판적 문제인식은 기술 숭배와 미래 낙관론 대신, 기술에 대한 새로운 시각과 대안의 전망에 목말라 했던 독자에게 충실한 길잡이가 되어줄 것이다. '포스트디지털'은 디지털 신기술의 열광과 숭배에서 벗어나 첨단기술로 상처 입은 약자의 연대 회복과 낡고 소외된 기술의 복권을 추구한다. 그리고, 인간과 인간이 아닌 것 모두의 공생공락을 도모하기 위한 미래 구상이다.

책 구성	

4부 10개의 장으로 구성된 이 책은 기술의 사회문화사와 현장 분석, 대안 기술, 기술문화이론을 폭넓게 살핀 컬렉션에 가깝다. 과학기술을 비판적으로 읽기 위한 특정 '주제(Special Topics)'를 통해 현대인의 기술 성찰을 도울 새로운 연구와 실천의 '지평(New Horizons)'을 찾고자 했다. 1부「한국판 기술문화의 지형」에서는 2000년대부터 현재까지 한국의 디지털 역사를 추적한다. 디지털 변천사는 사회문화사와 직접 연결되어 있어 디지털 개혁이 개인과 사회에 어떠한 영향력과 변수가 되었는지를 한눈에 살펴볼 수 있다. 2부「청년 기술문화의 토픽」에서는 스마트폰에 의존한 청년노동 현장의 현실을 보여준다. 신체에서 한시도 떨어지지 않는 모바일 테크놀로지가 청년의 물질적 불안정성과 결합해왔고 어떤 사회·심리적 어려움을 유발하는지 살펴본다. 3부「비판적 제작과 기술미학」에서는 기술 발달로 점점 무뎌지는 인간의 신체와 제작 행위에 관한 중요성을 다룬다. 단순히 조립하고 만드는 것이 아닌 '사물 본질의 이해와 성찰을 목표로 하는 '비판적 제작(critical making)'은 알 수 없고 두려운 '암흑 상자'를 넘어 기술감각의 획득과 즐거움, 그 실천을 회복할 가능성을 보여준다. 이로부터 리터러시의 성찰 개념과 연결지은 '비판적 제작 리터러시' 관점을 제시한다. 마지막 4부「기술문화연구의 지평」에서는 이론-비평(해석)-현장의 층위에서 '기술문화연구'의 영역과 지평을 다룬다. 올바른 기술문화연구는 기술을 향한 근거 없는 낙관론 대신 기술을 이해하는 비판적 태도와 방법으로 볼 수 있다.

편집자의 글	

포스트디지털 시대,

공생과 자율의 가치에 기반한 통찰적 지혜를 찾아서

인터넷 창에서 따로 설정을 하지 않아도 관련 영상이 줄지어 뜨고, 한 번 검색한 상품의 광고가 여기저기서 나타난다. 이처럼 알고리즘, 빅데이터, 메타버스, AI, 4차산업혁명 등 낯선 용어들은 순식간에 일상이 되었다. 하지만 익숙한 기술을 설명하거나 제대로 이해하는 것은 점점 더 어려워져간다. 이러한 이해 부족은 우리를 무기력한 기술 소비자로 만들며, 때로는 인류의 삶과 생명 전체를 위기로 몰기도 한다. 이 책에서 말하고자 하는 것은 기술을 거부하고 부수는 러다이트 운동이 아니다. 기술을 제대로 이해할 필요성을 명시해, 빠르게 흘러가는 기술과 그 현실에 대한 통찰적 지혜를 제시한다. 그 어느 때보다 우리 삶에 과학 기술이 밀접한 지금, 비판적 시각과 성찰은 기술에 대한 이해와 더불어 새로운 대안을 발견하는 데 도움을 줄 것이다. 이 책이 지금과 다른 기술의 '성찰적 설계'나 '기술 민주주의'의 상상력을 키울 수 있는 계기가 되기를 바란다.

책 속으로

스마트폰은 이제 급속히 오감을 흔들고 신체 내부로 파고들면서 이른바 '포스트휴먼(posthuman)' 인간의 조건을 구성하고 있다. 게다가 스마트폰은 신체 감각과 기억을 전자화하고 어디서든 편재화(ubiquity)하고 비대면적 초(超)연결 접촉을 일상화하고 있다. 이렇게 현대 스마트기기의 출현은 고정되고 붙박인 곳들에서 일어나는 랜선 데이터의 순환에 일종의 날개를 달아준 격이 됐다.

16-17쪽, 「전자 미디어와 디지털 주체의 탄생」에서

가짜 기호들의 범람과 이의 특정한 변조는 권력의 전통적 이데올로기 작동 층위와는 별개로, 대중 정서적 차원에서 또 다르게 권력의 자장을 넓히는 새로운 '테크니스'(기술권력)가 되어가고 있다. 오늘날 자본주의 알고리즘 기계 장치는 편견과 이데올로기의 때 묻은 세계를 순수한 과학의 오류 없는 숫자의 세계인양 포장하기도 하지만, 동시에 수많은 가짜 약호들을 퍼뜨리며 판독 불가능한 현실 질서를 주조한다. 이는 공통감각의 위기이자 기술감각의 퇴락을 부채질한다.

62쪽, 「포스트코로나 시대 기술감각의 조건」에서

고슴도치란 동물은 주위에 어두운 대신 한 곳만을 깊이 있고 진지하게 파고드는 습성을 지니면서, '순수' 인문학자의 '비판적' 성향을 표상한다고 볼 수 있다. 반면 여우란 동물은 꾀 많고 두루 많이 알고 바깥의 정세에 민감하고 밝다. 여우란 상징은 이른바 디지털 감수성 혹은 방법론으로 볼 수 있으며, 이는 동시대 테크놀로지 감각을 이끄는 순발력에 비견할 수 있다. 달리 말해, 고슴여우(hedgefox)의 비유가 우리에게 시사하는 바는, 이제 납작해진 '디지털인문학'의

가치를 제고해 여우(디지털 테크놀로지)와 고슴도치(인문학)의 이종교배를 통해 비판적 인문학적 이론과 방법을 새롭게
짜야 한다는 비유법에 있다.
89쪽, 「테크놀로지와 인문학의 불안한 동거」에서

청년과 스마트폰의 상호 관계성과 관련해 근본적으로 주목해야 할 대목은 청년들이 고강도 알바노동을 통해 버는
수입 가운데 평균 10% 정도를 이동통신 비용으로 지출한다는 사실이다. 대부분 스마트폰이 거의 생존을 위한 보편적
미디어가 된 상황에서, 어렵게 번 수입에서 통신비 비중이 10%의 높은 비율을 차지한다. 결국 통신사는 청년들의
생존 비용을 너무 쉽게 앗아가는 위협적인 존재가 된다.
105쪽, 「청년 모바일 노동문화의 조건」

차례

들어가는 글

한국판 기술문화의 지형
전자 미디어와 디지털 주체의 탄생
포스트코로나 시대 기술감각의 조건
테크놀로지와 인문학의 불안한 동거

청년 기술문화의 토픽
청년 모바일 노동문화의 조건
서울-도쿄 청년의 위태로운 삶과 노동

비판적 제작과 기술미학
사물 탐색과 시민 제작문화
비판적 제작과 리터러시

기술문화연구의 지평
기술문화연구의 위상학
기술 계보학적 문화(사)연구
기술비판이론과 기술 민주주의

참고문헌
찾아보기

지은이

이광석

테크놀로지, 사회, 문화, 생태가 상호 교차하는 접점에 비판적 관심을 가지고 연구, 비평, 저술, 현장 활동을 하고 있다.
미국 텍사스 오스틴대학교 Radio, Television & Film 학과에서 박사학위를 받고, 서울과학기술대학교 IT정책대학원
디지털문화정책 전공 교수다. 현재 비판적 문화이론 저널 《문화/과학》 공동 편집인이다. 주요 연구 분야는
기술문화연구, 플랫폼, 커먼즈, 인류세, 노동과 알고리즘, 기술 생태정치학, 미디어·아트 행동주의 등에 걸쳐 있다.
지은 책으로는 『뉴아트행동주의』『사이방가르드』『디지털 야만』『옥상의 미학노트』 등이 있고 기획하고 엮은
책들로 『불순한 테크놀로지』『현대 기술·미디어 철학의 갈래들』『사물에 수작부리기』 등이 있다.

II.
제작사
체크리스트

출력 체크 리스트

☐ 대수별 색판 필름의 장수를 확인한다.

 단색: A면 1장, B면 1장=합 2장

 원색: A면 4장, B면 4장=합 8장

 전체 대수×색판=총 필름 장수 예) 10대×2도=20장

☐ 쪽수 순서가 올바른지 확인한다.

☐ 이미지 데이터가 유실되지 않았는지 확인한다.

☐ 출력한 필름의 핀이 정확한지 확인한다.

☐ 사용한 서체, 약물, 기호 등이 제대로 출력되었는지 확인한다.

☐ 인쇄할 종이의 절수에 정확하게 터잡기가 되었는지 확인한다.

 종이 규격보다 필름 규격(도큐먼트)은 5–15㎜ 정도 작아야 한다.

☐ 별색 필름은 먹판으로 출력하고 필름에 '별색판'이라고 명시한다.

☐ 가공 필름(목형 칼선, UV 코팅 필름) 등은 출력 후 항목을 명시한다.

☐ 특정 크기의 작업물에는 도큐먼트에 가늠표가 표시되어 있는지, 규격은 맞게 출력되었는지 확인한다.

 도큐먼트에 정확히 표시되어 있지 않아 인쇄, 제책, 후가공에서 발견되면 큰 손실이 발생한다.

 필름 상태에서 확인하고 불확실할 경우 인쇄교정지로 가견본을 꼭 만들어 확인한다.

☐ 표지, 면지, 띠지, 기타 부속물의 필름 출력 시 여러 벌의 필름이 반복되어 출력되었는지, 규격에 맞게 들어갔는지 확인한다.

 날개 표지: 2절에 3벌, 띠지: 국전에 12벌, 인쇄 면지: 국전에 4벌 등 여러 가지 출력에 들어가는 필름밀착 벌수를 꼭 확인한다.

☐ 출력하기 전 필름 출력선수를 알려주고 그대로 출력되었는지 담당자와 확인한다.

 흑백 인쇄물: 133–165L, 컬러 인쇄물: 165–175L, 고급 컬러 인쇄물: 175–235L

☐ 필름 앞면에 글씨를 적어야 하며 뒷면은 긁힘이나 구김이 있는지 확인해야 한다.

☐ 컬러 인쇄물이나 특수 제작하는 경우는 필름교정쇄나 디지털교정쇄 작업을 통해 인쇄교정지로 확인하고 가견본을 만들어 최종 확인, 점검해야 한다.

인쇄 체크 리스트

- [] 원고 또는 교정지와 비교하여 색상 밸런스, 망점퍼짐, 더블링, 유화현상 등을 확인한다. 원고와 최대한 근접된 인쇄물을 기준으로 감리를 본다.

- [] 불필요 화선/비화선부 잡티, 얼룩, 긁힘 등을 확인하여 제거한다.

- [] 텍스트의 화상이 제판에서 부주의로 소실된 곳이 없는지 확인한다.

- [] 지종 및 용지 결, 용지 평량 등을 확인한 후 인쇄한다.

- [] 접지 후 전체 쪽수를 확인하고 규격에 맞게 칼로 재단하여 확인한다.

 양면 연결 쪽수 및 색상, 공정별 문제점 점검

- [] 책자물 인쇄 시 양면 쪽수(선, 그림, 외곽 테두리 포함)에 색상을 동일하게 맞춘다.

- [] 베다 인쇄 시 인쇄물의 뒤묻음 현상과 전면부 긁힘 여부를 확인한다.

- [] 본인쇄 시 본문 원색 색상도 중요하지만 민인쇄 부분의 띠 색상, 전체 바탕색 등 전반적인 색상이 동일한지 보고 판단한다.

- [] 동일한 인쇄 견본 및 별색을 참조하여 인쇄하는지, 인쇄는 동일한지 확인한다.

 감리는 가능한 한 주간에 진행한다. 저녁에는 형광등 불빛에 따라 인쇄물의 색상이 다소 달라 보일 수 있다.

- [] 뒤묻음이 발생되지 않도록 잉크가 많은 경우 인쇄물 적재다리로 괴어놓아야 한다.

- [] 제작 공정에 차질이 생기지 않도록 지정한 작업 순서대로 인쇄하는지 확인한다.

 표지, 속표지, 화보간지, 기타 부속물과 코팅, 형압, 각종 박 작업을 고려해 작업 순서를 정한다.

- [] 진행하고 있는 인쇄물에 대한 특별한 전달 사항이나 특이 사항이 없는지 확인한다.

- [] 수량을 파악하여 부족분이 발생하지 않도록 점검하며 부족할 때는 추가 인쇄를 의뢰한다.

- [] 인쇄 적재물에 대수 표시, 견본 표시 및 꼬리표를 붙였는지 확인한다.

- [] 부수가 많을 경우 일정한 시간을 정하여 인쇄물을 뽑아 비교해보고 품질이 균일한지 확인한다.

제책 체크 리스트

☐ 제책 방식(무선철, 노치 바인딩 등)에 맞게 세팅되었는지 확인한다.

☐ 표지, 부속물 및 본문 입고를 확인한다.

☐ 표지 및 부속물(인쇄 면지, 띠지, 화보간지 등)이 본문의 재단 여백과 동일한지 확인한다.

☐ 쪽수가 처음부터 마지막까지 이상 없는지 확인한다.

☐ 접지 시 연결 쪽수(연결 부분, 선, 그림, 외곽 테두리 포함)가 잘 연결되었는지 확인한다.

☐ 견본을 1~2부 준비, 책을 규격에 맞게 재단하여 쪽수 및 본문의 내용을 꼼꼼히 확인한다.

　　일반적으로 정합 대수가 많으므로 표지와 전체 쪽수의 순서 및 삽지, 엽서 등과 같은 부속물의 수량과 위치를 배열표(또는 가제본)를 참조하며 정확하게 확인한다.

☐ 각 꼭지별 본문 대수가 정합기에 정확하게 배치되었는지 확인한다.

☐ 표지 붙이기가 끝난 책으로 페이지 및 본문 또는 부속물과 재단 여백에 맞게 정합 및 재단되었는지 다시 확인한다.

☐ 표지의 책등 부분이 좌우, 즉 앞표지 쪽이나 뒤표지 쪽으로 치우쳐 부착되지 않고 책등의 중심선이 책 두께의 정중앙에 일치되도록 한다.

　　만약 레이아웃이나 두께 예측의 오류로 표지의 책등 부분이 실제 책의 두께보다 넓다면 남는 부분을 뒤표지 쪽으로 밀어서 표지를 부착하든가, 아니면 남는 부분을 앞표지와 뒤표지에 똑같은 폭으로 밀어서 부착한다.

☐ 사이드 풀칠이 반듯하게 일직선으로 작업되었는지 확인한다.

☐ 앞표지를 펼쳤을 때 안쪽(표2)과 본문 첫 페이지의 접합부에 풀이 넘쳤는지 확인하고, 만약 그렇다면 사이드 풀칠 롤러에서 도포되는 접착제의 양을 줄여준다.

☐ 표지 날개(책배쪽 자락)가 균형이 맞게 접혔는지 확인한다.

☐ 표지, 본문, 삽지, 엽서 등 모든 페이지의 재단 규격을 꼭 확인한다.

　　잡지의 경우 광고의 인쇄면 최상단이나 최하단 등에 광고주의 로고나 연락처 등이 기재돼 있는 경우가 흔하기 때문에 특히 유의해야 한다.

☐ 책을 위쪽이나 아래쪽에서 바라봤을 때 책등의 접착제 두께 부분에 기포가 있는지 확인한다.

☐ 3면 재단 시 책의 규격을 반드시 확인하고 등터짐이나 다른 불량 요소를 점검한다.

　　수입지 및 라미네이팅 공정이 있는지 없는지 반드시 확인한다.

　　3면 재단 시 책등이 터지는 현상이 발생하면 재단기의 속도를 늦추거나 재단 부수를 줄여서 터짐을 방지한다.

☐ 3면 재단 후 표지와 책등에 손상이 있거나 눌린 자국이 있는지, 재단면이 고른지 확인한다.

☐ 부속물의 후가공 공정(라미네이팅, 형압, 박 등) 이상 유무를 확인한다.

☐ 부족분 및 각 대수별 부족 대수를 파악하여 차후 작업 시 참고한다.

☐ 포장 단위(수량, 규격, 종류) 및 입고처를 재확인한다.

☐ 포장지(인쇄물 댐지, 각대댐지, 완전포장, 박스포장) 두께를 고려하여 책이 손상되지 않게 밴딩기 강도를 조절한다.

☐ 거래 명세표(인수증)를 반드시 회수한다.

☐ 초판본 견본은 잘 보관해 다음 작업에 참조한다.